明道大學國學論叢

尚古與尚態
——元明書法研究論集

明道大學國學研究所
李郁周　主編

「尚古與尚態——元明書法研究論集」編印的過程

二〇一〇年十一月二十日至二十一日，明道大學國學研究所所舉辦「唐宋書法國際學術研討會」，盛況超過預期，在閉幕儀式中，與會人士提議次年續辦「元明書法國際學術研討會」，當時擔任國學研究所所長的林麗娥教授隨聲應好，可能是會議的人氣暢旺所致，而未及思考經費、人力、工作的種種條件不足，便興奮的開口承諾。我腦中閃過念頭的是：最初籌畫「唐宋書法國際學術研討會」的許淑華教授，早在二〇一〇年八月便已離開明道大學了，缺乏學術會議的規畫人才；不料半年多之後的二〇一一年七月，連林麗娥所長也藉從事醫學研究之故而辭去教職。二〇一一年年底舉辦「元明書法國際學術研討會」的期待，當然成為泡影。

二〇一一年九月，我考慮林麗娥所長承諾辦理元明書法學術研討會即將失信，於是就個人能力所及，召集國學所研究生共同籌畫，在二〇一一年十二月舉辦「臺灣書法教育學術研討會」與「吳福枝書法文物展覽」來權充，邀請中國、日本與國內書法教育學者撰文參與討論。這次的活動規模略小，但展出百年來的書法教育圖書與文獻，則是十分突出的特色。

二〇一二年九月，國學研究所博士班籌備處成立，之後我幾次在所務會議中表達是否藉此機會舉辦「元明書法國際學術討論會」，以壯聲色；二〇一二年十一月終於獲得同仁共識，商定由羅文玲所長籌措經費與處理相關事務，由陳維德與杜忠誥兩位講座教授邀約國外學者論文，國內學者論文則由我來聯絡；主持與特約討論的學者經共同推薦後，由羅文玲所長電邀。上述所有學者邀請函由我擬定後，請羅所長具名發出。工作至此，時序已進入二〇一三年立春了。由於時間緊迫，將每場次論文主持、發表、特約討論學者的後續聯繫與接待工作，分配給國學所研究生負責，緊鑼密鼓的進行準備。

對元明書法風格的畫龍點睛之評，是清梁巘〈評書帖〉所謂「元明尚態」一語，此次討論會有針對張雨、楊維楨、黃道周、王鐸等元明「尚態」書家研究的論文，是元明時代開創性書風的探討；也有針對趙孟頫、楊桓、王寵、董其昌等元明「汲古」書家闡述的論文，是元明時代傳承性書風的回顧；更有針對元明書畫風對日本書法影響的探究論文，是來自東瀛學者對中日書風互動的觀察。討論的會議中，學者之間智光披彩、慧力揚發，聆聽者頷首微笑、神情愉悅。

討論會成功舉辦之後，羅文玲所長極思保存書法論文文獻，再度極力籌措印刷經費，並請學者校訂論文以出版會後論文集，蕭水順（蕭蕭）講座教授費心聯繫萬卷樓圖書公司，水到渠成，《尚古與尚態——元明書法研究論集》終於面世。

感謝討論會主持人、論文撰寫人、特約討論人的精彩對話，感謝國學研究所全體師生與高秋如助理的辛勤參與，感謝萬卷樓圖書公司的編印刊行。

李郁周記於明道大學國學研究所

二〇一三年九月

目次

金元之際書家述略

黃緯中

摘要

自蒙古人於太宗窩闊台六年（一二三四）滅金後，到世祖忽必烈至元十六年（一二七九）滅南宋以前，中國北方仍有一些善書人物繼續著書法文化的傳承。他們的書跡至今仍有所存，並不難獲見，其成就也頗有可觀，值得認識。本文整理其中較為突出的九人之事跡與書跡，略作評述，期能有助於大家的了解。此九人分別為：王萬慶、張天錫、孔元措、耶律楚材、元好問、高翿、商挺、李道謙和郝經和。王萬慶是金代書畫名家王庭筠（一一五一─一二〇二）之子，克紹箕裘，與父並稱於時；張天錫擅草書，編有《草書韻會》一書，晚年且傳法於鮮于樞（一二四六─一三〇二），是筆法授受上的重要人物之一；孔元措為孔子五十一世孫，金元之際襲封為衍聖公，為當時儒學的代表人物，工於篆書；耶律楚材出身契丹貴冑，為蒙古太宗窩闊台宰相，其字剛健有力，器宇非凡；元好問則是金元之際的文壇祭酒，勤於撰著，所編《中州集》為研究金代文化最重要的參考著作。他的字清雅閑適，近於北宋蘇軾；高翿是山東大

儒，工於篆書、古文，有多種碑刻尚存；商挺爲元初名臣，得到元世祖忽必烈的重用，工於行、草和隸書；李道謙是元初全眞道教的領袖人物，也是道流中最出色的書家，篆、楷都很精到，非尋常之比；郝經家世業儒，於學書次第、筆法原由體會深刻，是元初最重要的理論家。此諸人可謂是金元之際成就特別突出的書家人物，值得大家認識。

金元之際、書法、書家

一 前言

中國書法史的斷代作法，一向到南宋（一一二七－一二七九）被滅以後才算是「元代」，所以鮮于樞（一二四六－一三○二）、趙孟頫（一二五四－一三二二）和鄧文原（一二五八－一三二八）總是被視爲元初的書家。事實上，蒙古的成吉思汗（一一六二－一二二七）興起於十三世紀之初，不久就佔領金國北方，把耶律楚材（一一九○－一二四四）等人納爲己用；一二三四年，窩闊台更攻滅金國，佔領了整個華北地區，很多漢人、契丹人、女眞人因此成爲蒙古國的人民。窩闊台卒後，復經貴由、蒙哥二汗，至一二六○年忽必烈即位，是爲元世祖。一二七九年忽必烈才滅南宋，此時距窩闊台之滅金且佔領中國北方已有四十五年之久了。

在這段時間裡，中國北方仍然有書家持續活動，也留下一些作品（包括墨跡和刻石）。然而由於過去學者對此期的書家、書跡研究不足，論述也不多，所知遂極有限；即或有知，也往往相當零碎，甚至失之混淆，令人感到遺憾。幸而近些年來，許多公私收藏的碑誌拓本影印出版，或作成數位檔案，供人參閱，我們有機會得以整理比較，得到更多的了解。本文主要即是根據這些資料撰成，用來說明此期的書法成就。

活動在金元之際的善書人物大多是留在中國北方的漢人，他們的成就和之前的金代書法一脈相承，難以分割，也和同時期南宋書法同樣是中國書法史的一部分。本文從中選出王萬慶、

張天錫、孔元措、耶律楚材、元好問、高翿、商挺、李道謙和郝經等九人作為代表，依序介紹如下。

二　王萬慶（約一一八○─一二六二後）

金元之際以書畫擅名的人首推王萬慶，萬慶一作「曼慶」，字禧伯，號澹游。原為金代書畫大名家王庭筠（一一五一─一二○二）弟庭揆次子，由於庭筠無子，遂以萬慶為嗣。萬慶多才藝，詩文、字畫皆有可觀，父子並稱，時人方之如宋之二米。張天錫於正大八年（一二三一）編成的《草書韻會》一書，所收便有王萬慶字跡，可知其時已入名家之林。金亡以後，他的名氣仍然很高，歐陽玄（一二八三─一三五七）曾評其〈歲寒三友圖〉說：「京城好古之家多見澹游所作，自是高古無俗氣。皆未若此卷天真爛漫，盡從書法中來，絕去筆墨畦逕，乃妙品也。」（註一）既說好古家多有王萬慶的作品，則其受人重視不言可喻。又讚其畫高古無俗氣、天真爛漫、絕去筆墨畦逕，景仰之情，溢於言表。倪瓚（一三○一─一三七四）亦有詩讚云：「義獻才情似水清，暑窗葵扇與桃生，中州父子黃華老，信是前賢畏後生。」（註二）詩以義獻父子比於王庭筠、王萬慶，揄揚又更甚了。

王萬慶的生卒年未見記載，北京故宮博物院的傳柳公權〈蘭亭詩卷〉拖尾有他的觀款二行，題「歲壬戌夏四月六日，澹游老人王萬慶題於潛玉堂」（圖一）。依其生平推論，此「壬

戌」實爲蒙古中統三年（一二六二），可知王萬慶卒年必在一二六二年以後。

又，金人李山的〈風雪杉松圖〉（註三）後也有王萬慶的一段跋文（圖二），其開首云：「此老在泰和間猶入直于秘書監，予始識之，時年幾八十矣。」據此得知泰和（一二○一—一二○八）年間王萬慶已在秘書監供職，當時他的年紀應該已經二十以上。綜合二段跋文，我們可以推估王萬慶的生卒年大約爲一一八○—一二六二後。

王萬慶的這段跋文題在「癸卯六月廿有二日」，癸卯爲一二四三年，是金亡以後的第九年。跋文行書，共十一行，每行十四至十六字不等，字體規整，筆畫老練，可以看出工力很深；其意態閑和，尤非常人所能及。而〈蘭亭詩卷〉後的二行題字，筆畫疏緩，頗有人書俱老的味道，此二段爲王萬慶僅存的墨跡，殊爲可貴。

王萬慶還有一件〈海雲禪師碑〉，現存北京法源寺。此碑楷書，碑額篆題「大慶壽寺西堂海雲大禪師碑」四行十二字，皆出王萬慶之手。其篆書瘦勁圓滿，頗見功力；楷書平正寬綽，亦殊有味。另外，還有一件海雲禪師的碑形墓誌，作於憲宗七年（一二五七），陰陽二面各五行楷書，風格與此碑相同，想來也是王萬慶所寫。（註五）

從現存的這些書跡看來，王萬慶沒有像王庭筠一樣認眞學過米芾。他的字比較近於王庭筠晚年所作的〈重修蜀先主廟碑〉，筆致平和，不疾不徐，雖無奇崛之姿，卻是淡中有味，久而彌芳。

三　張天錫（約一一八○－一二六○）

與王萬慶同時，還有一個著的名書家張天錫。天錫字君用，號錦溪眞逸、錦溪老人，河中人，金末任大慶關機察。善草書，積四十年歲月集歷來名家草字，編成《草書韻會》一書，於金哀宗正大八年（一二三一）刊行，名流趙秉文（一一五九－一二三二）、完顏璹（一一七二－一二三二）分別爲作引文和跋文，盛推其成就。此書是金代書法史上僅有的一本書學著作，因此具有特別的意義。（註六）

張天錫的生年和王萬慶一樣不詳，但是我們根據完顏璹在《草書韻會》所作的跋文可獲得一點梗概。跋中說張天錫早年得到金章宗（一一九○－一二○八在位）的賞識，命他書寫萬寧宮、昭先殿等殿名；又受到党懷英（一一三四－一二一一）、王庭筠（一一五一－一二○二）的鼓勵，著手整理草字，終而完成《草書韻會》一書。張天錫既然能得到王庭筠的看重，則他在王庭筠過世的一二○二年時不應太過年輕；而且他還受到章宗賞賜，得以題寫宮殿匾額，年紀自然也不會太小；故而我們可以推估其生年至少在一一八○年以前。

至於他的卒年，則很可能到一二六○年以後。明人解縉談古來的筆法授受，說金代王庭筠傳於王萬慶、張天錫，再傳到元初的鮮于樞。（註七）而文獻上還有一段鮮于樞述及張天錫的記載，說：「余昔學書於錦溪老人張公天錫，適有友人於余齋作飛巖二字，意欲鐫刻之峰石上，

而猶嫌飛字下勢稍懈。適張公過余，甚嘉賞之，余指其失，公曰：非也，特勢未完耳。遂補一

點，便覺全體振動。他日友人見之，曰此必張公另書也。因言其故，共嘆神妙不測。」_{（註八）}

二段資料都說鮮于樞學於張天錫，則其事似乎可以相信。鮮于樞生於一二四六年，當時張天錫

應該將近七十歲，而等到鮮于樞學書時，張天錫可能已經八十多歲了。因此，我們可以推估張

天錫的生卒年大約為一一八〇以前至一二六〇以後。

元代陶宗儀的《書史會要》稱讚張天錫「眞字得柳誠懸法，草師晉、宋，亦善大字」，

_{（註九）}可見他不只長於草書，楷書也有很好的造詣。遺憾的是，他的書跡未見流傳，我們就僅

能從《草書韻會》上一小段編輯說明略得其梗概了（圖三）。

近來有些學者在述及張天錫時，往往將他和明代的張錫混爲一談，造成不少誤會。按，明

代成化年間有一個貢士張錫字天錫，錢塘人，號嬾龍居士，又號天府謫仙。善草書，有〈自君

帖〉一小品收在台北故宮博物院《明人尺牘一》中。_{（註十）}另外，在北宋易元吉〈貓猴圖〉和

金宮素然〈明妃出塞圖〉二畫卷後也都有他的題跋。由於二人同姓張，又都擅長草書，只是一

個名天錫、一個字天錫，遂而造嚴重的混淆。如近人伊葆力的《金代書畫家史料匯編》一書，

於張天錫小傳中便說「張天錫，亦名張錫」，又說他的存世書跡有〈跋明妃出塞圖詩〉、〈自

君帖〉，就是錯把明代張錫當成金代張天錫的一例。_{（註十一）}另外，劉淵臨和羅繼祖二先生也

都把宮素然畫卷後的張錫跋文認作是張天錫跋，可見這個誤會影響頗大。_{（註十二）}

又，伊葆力《金代書畫家史料匯編》明白地說張天錫於天興二年（一二三三）因奉召撫諭造亂的梁皐，不幸被梁皐毒死。（註十三）其說原據《金史・姬汝作傳》（註十四）而來，然此一張天錫乃是哀宗近侍，與任大慶關機察、編《草書韻會》並授筆法於鮮于樞的張天錫顯然不同，更應細加辨別。

金元之際，張天錫所編《草書韻會》一書是極其難得的著作，積四十年的搜訪之功才完成的這本草書字典，在書法史上是應該有著一席地位的。雖然現在的學者可以輕易地編出類似的書，但是對張天錫的苦心絕詣，我們仍應抱持高度的敬意。

四 孔元措（一一八一──一二五一）

山東鄒城孟廟有一件〈重修鄒國公廟記〉（圖四），（註十五）篆額者為孔元措。按，元措為孔子後人，字夢得，乃五十世衍聖公孔摠的長子，生於大定二十一年（一一八一）。（註十六）金章宗明昌二年（一一九一）孔摠卒，元措襲封為五十一世衍聖公；蒙古滅金後，仍封為衍聖公，主持孔廟祭祀之事，至蒙古憲宗元年（一二五一）卒，（註十七）享年七十一歲。

孔元措十一歲時襲封衍聖公，成為儒學文化的代表人物，其言行、才識動見觀瞻，故不能不積極學習各種文事以維護形象。書法一端最能顯露個人涵養，尤須更加用心，孟廟裡的這件〈重修鄒國公廟之記〉便足以說明他的努力。此碑立於金衛紹王大安三年（一二一一），當時

孔元措才三十一歲，然而所寫篆書線條勻勁、結體穩當、氣息舒妥，頗具功力，想必已積習多年。從字跡風格看來，他的篆書近似党懷英，應是得其教導者。党懷英是章宗朝翰林院中最重要的大書家，篆、隸尤其精到，曾於承安二年（一一九七）奉詔書寫曲阜孔廟的〈大金重修文宣王廟碑〉；翌年又寫孔廟大成殿前的〈杏壇〉刻石二大字，成爲孔廟的地標之一。而〈杏壇〉刻石即孔元措所立，恰可見兩人確實有所關聯。

目前所知的孔元措書跡還有蒙古定宗元年（一二四六）〈樂貧嚴二聖堂之記〉的篆額，以及海迷失后元年（一二四九）〈十方重陽萬壽宮記〉的篆額。另外，孔林中有他在甲辰年（一二四四）所立的〈宣聖墓〉、〈弍世祖墓〉、〈弍世祖墓〉（圖五）三墓碑，皆大字篆書，而未別署書者姓名，想來應該也是他的字跡。（註十八）這三件墓碑上的篆字。結構緊實，體勢偏長，和〈重修鄒國公廟之記〉碑額差異大，和党懷英的〈杏壇〉刻石也很不同，顯然已經寫出自己的特色。

過去由於對孔元措的認識有限，以致沒有積極地搜尋他的書跡，相信以他在當時的崇高地位，一定還有不少作品遺留下來，此則有待於將來繼續的研究了。

五　耶律楚材（一一九〇－一二四四）

金元之際的書家人物中地位最高者爲契丹族的耶律楚材。耶律楚材，字晉卿，號玉泉，又

號湛然居士。遼太祖耶律阿保機之後裔，東丹王耶律突欲八世孫。父親耶律履（一一三一—一一九一），金章宗明昌元年（一一九〇）官至尚書右丞，通六經百家之書，善屬文，又精於繪事，兼工書法，甚得時輩推崇。有大定二十五年（一一八五）書〈蕭資茂墓誌〉傳世，字學顏真卿，而筆畫瘦勁，別出一格。

耶律楚材二歲喪父，全賴母親楊氏教養成人。自幼聰穎好學，於書無所不觀，博文強記，下筆如有神助。後來又依萬松老人（一一六六—一二四六）學佛，遂得儒、釋兼備。金宣宗貞祐三年（一二一五），蒙古人攻陷北京（時為金的中京），耶律楚材被執，押送成吉思汗行營。由於他器宇軒昂，加以學識過人，竟得成吉思汗的賞識，用作參謀。窩闊台汗（一二二九—一二四一在位）即位，更任命他為中書令，委以重任。而他也竭盡忠誠，為蒙古國建立許多良好的制度，並保全了北中國的農業文明，以及眾多人的性命。窩闊台汗過世，皇后乃馬眞當政，聽信色目人的建議，改由商人樸買包稅，深深加重人民的負擔。楚材力爭不得，竟至憤恚而死，卒諡「文正」。其人一生以維護文教、庇佑生民為己任，堪稱中國史史上最偉大的政治家之一。

耶律楚材大半的歲月處於蒙古政權的核心，政務繁冗，顯然無法如王萬慶、張天錫一般游心書畫。然而以他過人的稟賦、豐富的學養，以及大公無私的胸襟，所言所行，皆有可觀，表現於書法，自然也有特殊的格調。美國紐約大都會博物館收藏著一件他的眞跡〈送劉滿詩卷〉

（圖六），前後二十一行，寫七言絕句一首並題後一段，每行三或四字。其書字大如拳，而筆畫堅實，骨力強健，豪氣逼人。詩文寓意高尚，剛直不阿，尤其令人印象深刻。（註十九）這件作品書於庚子年（一二四〇），正是耶律楚材一生最輝煌的時候，所以神采特別動人。

就耶律楚材而言，書法可能不是生活中首要之事。然而他是個以儒學為宗的讀書人，對此自然也有所用心。他的字兼具柳公權的骨鯁和黃庭堅的開張，行筆毫不遲疑，充滿自信，實非一般書家者流輕易能到。可惜的是，除了這件〈送劉滿詩卷〉外，我們沒能看到更多其他的作品，無法給他更多的評論。

六　元好問（一一九〇──一二五七）

由於元好問向以金之遺民自居，所以我們習慣把他視為金代的文人。然而，他在金亡之後仍活躍文壇二十餘年，自亦應視為金元之際的代表書家之一。元好問字裕之，號遺山，太原秀容人，北魏鮮卑拓跋氏之後。幼而好學，七歲能詩，十四歲從郝天挺（字晉卿，陵川人）學，肆意經傳，貫穿百家，六年而業成。二十八歲往汴京，以詩文謁見趙秉文，得到趙的大力稱揚，譽之為「元才子」。金之末年，曾任內鄉令、南陽令、左司員外郎等職。金亡後，絕意仕途，以著作為己任。所編《中州集》一書，收錄了金代二百四十餘人、一千九百八十餘首的詩詞，保存金之文獻厥功至偉。

元好問除了文學有極重要的成就外，於書法也有相當的造詣。他的楷書清雅，具有古韻；行書則近於蘇軾，得其隨興自在、無意於佳之趣。傳世書跡有〈湧金亭詩刻〉（一二二四—一二三一年間刻）、〈摸魚子詞碑〉（一二四一年刻）二刻，以及乙卯年（一二五五）題在米芾〈虹縣詩卷〉後面的一段跋文（圖七）。後者因屬眞跡，且是晚年所作，尤其珍貴。他有幾篇題跋法書的文字極具參考價值，尤其以〈跋國朝名公書〉一篇最爲重要。跋文中對金代諸名家作了評論，如：「任南麓書，如法家斷獄，網密文峻，不免嚴而少恩。」「黃山書，如深山道士，草衣木食，不可以衣冠禮樂束縛。」「黃華書，如東晉名流，往往以風流自命。」「閑閑公書，如本色頭陀，學至於無學，橫說豎說，無非般若。」它如〈題樗軒九歌遺音大字後〉一條記：「昨國公詩筆圓美，字畫清健，南渡以後，楊、趙諸公無不嘆賞。公家所藏名畫，當中秘十分之二。客至，相與展玩，品第高下。至於筆虛筆實，前人不言之祕，皆纖悉道之。」（註一二）文中談述完顏璹在書畫鑑藏方面的成就，令人嚮往。

而《中州集》裡也記載了不少善書人物的事跡，例如〈王兢傳〉裡說他「善作大字，字或廣長丈餘，而結密如小楷，京都宮殿題榜皆其筆，趙禮部以爲古今第一手，唯党篆差可配耳。」（註一二）這段話讓我們對王兢在金初書法的重要地位有了清楚的了解。又記擬羽先生王中立曾於趙秉文家題「龜鶴」二字，廣長一丈，筆勢縱放，令人稱奇。（註一三）這些也都可以

增加我們對金代書法的了解。

七　高翿（生卒年不詳）

陝西終南山重陽萬壽宮有件古文寫成的〈道德經〉碑，（圖八）是金元之際古篆名手高翿的作品。高翿字文舉，山東益津人，金末進士。金亡之後曾任東平路萬戶總管府掌書記、泰安同制等職。根據經文後的三段題記得知，原作是高翿在蒙古憲宗五年（一二五五）應會眞宮提點張壽符之請而寫的，及至世祖至元二十八年（一二九一），才由終南山的道士張志仙命人摹刻立石。經文的字體據高翿自言，是從〈古文韻海〉綴輯而來，其筆法和結體則略似党懷英（一一三四－一二一一）的〈王安石詩刻〉。碑末有李道謙跋，讚說：「魯之大儒高翿文舉者，善於古篆，嘗爲會眞宮提點張志偉壽符書道德經五千言，其筆法之精妙，古今罕有。」（註一四）不過，細察此作，其中不少字寫法過於奇怪，難以索解，或恐出於高翿的嚮壁虛造，「精妙」之譽似乎有點溢美了。

金元之際，高翿的作品不少，除了這件〈古文道德經〉外，筆者所知尚有以下六件：(1)蒙古太宗七年（一二三五），〈蒙古齊河劉氏先塋碑〉篆額；(2)太宗十一年（一二三九），〈孔元紘墓碑〉篆額，在曲阜孔林。此孔元紘爲五十一世衍聖公孔元措之弟；(3)蒙古乃馬眞后三年（一二四四），篆書〈顏子廟〉三字碑（圖九），在曲阜顏廟，爲孔元措立石；(4)定宗元

年（一二四六），八分書徂徠山〈樂貧巖二聖堂之記〉，孔元措篆額；⑸定宗元年（一二四六），八分書〈重修光化禪寺之記〉並篆額；⑹定宗二年（一二四七），書〈五峰山崔真靜先生傳碑〉並篆額。（註二五）

由上述作品看來，高翿的活動大致在一二三五至一二五五年間的泰安和曲阜兩地，而他最重要的成就應在篆書和古文方面。他的篆書筆畫勻稱，結體安帖，可與金代的黨懷英前後相輝映；而所作古文雖然有此牽強，不盡合理，但是能寫成五千言的長篇大作畢竟不容易，還是相當值得敬佩的。

李道謙跋文稱高翿為「魯之大儒」，揆諸他為〈孔元紘墓碑〉篆額、為孔元措題〈顏子廟〉二事，他在儒學方面必有著重要的地位。可惜這個部分沒有留下任何相關記錄，我們無從了解其成就。

八　商挺（一二○九－一二八八）

五代書豪楊凝式（八七二－九五四）的名跡〈神仙起居法〉後有一段元初商挺的行書跋文，內云：「楊少師書，山谷比之散僧入聖，其微妙可知矣，殆與李太白識郭子儀同道。至元戊子立春日，左山商挺題。」（註二六）（圖十）前後五行，寫來頗為率意，很有蘇軾無意於佳、意忘工拙的味道。

商挺字孟卿，號左山，曹州濟陽（今山東荷澤）人，元初得忽必烈汗重用，官至參知政事、樞密副使，至元二十五年（一二八八）卒，年八十，贈「魯國公」，諡「文定」。[註二七]

工詩善書，是金元之際著名的文士之一，至元戊子即至元五年（一二六八），這時商挺六十歲，正是閱歷飽足，思慮圓熟的階段，形諸筆墨，自然動人。

《元史》的商挺本傳上說他「尤善隸書」，然而從他在至元九年（一二七二）爲《誠明眞人道行碑》所寫的碑額（圖十一）看來，似乎有此過譽。很明顯的，他的隸書夾雜著楷書的寫法，並且筆畫生硬，波尾乏勁，並不算高明，若與金代党懷英相比，實在相差遠甚。

商挺還有件〈浪淘沙詞並登通明閣詩〉的刻石書跡，書於中統三年（一二六二）。前後共刻了六段詩文，有行書，有楷書，還有一段相當精彩的狂草書（圖十二），筆勢飛動，無假思索，彷彿懷素的〈自序帖〉，令人激賞，是金元之際難得一見的草書作品。

商挺的岳丈蓬然子趙滋（一一七九－一二三七）是金末的大名士，字濟甫，汴梁（今河南開封）人。畫入能品，詩學亦有功，兼又能書，得趙秉文筆意，頗爲時人推崇。以布衣從胙國公完顏璹交游，與之品鑒法書、名畫，眞價一望而知。[註二八] 又與元好問爲至交，每見之，必竟日連夕不肯輒去。滋既卒，元好問爲作〈蓬然子墓碣銘〉，[註二九] 盛讚其多才能、眞性情。有著這樣的岳丈，想來商挺不會不受影響才是。

九 李道謙（一二一九一一二九六）

金元之際全真教在中國北方的發展極爲蓬勃。由於成吉思汗（一一六二一一二二七）對丘處機（一一四八一一二二七）特別尊敬之故，先後給與全真教許多特殊的禮遇，以致全真教的聲勢大漲，許多規模宏偉的宮觀因而出現。隨伴著這些宮觀的建成，道教碑刻的數量也明顯增加，不少善書的道士在這個時期留下可觀的作品，值得我們好好地認識。

全真教的創教祖師王喆（一一一二一一一七〇）有工書之稱，傳道所至，往往有刻石流傳；其後的馬鈺（一一二三一一一八三）、譚處端（一一二三一一一八五）、劉處玄（一一四七一一二〇三）和丘處機等人同樣都有能書之稱，也個別留下一些碑刻的書跡。不過，這些較早的道教碑刻往帶有傳奇色彩，内容有詩有歌、或莊或諧，書法面目也不盡相同，讓人難以確定真偽。及至金元之際，豐碑漸多，如〈十方重陽萬壽宮記〉、〈重陽成道宮記〉、〈碧虛楊真人碑〉、〈尹宗師碑〉等皆是。它們的書跡大多非常典正，書丹、篆額俱屬名流，絕非泛泛之輩，其中又以李道謙最爲出色。

李道謙字和甫，開封人。二十四歲入陝西，師事全真教道士於志道。居終南山重陽宮五十餘年，歷提點重陽宮事、京兆道門提點、陝西五路西蜀四川道教提點等職，至元三十一年（一二九四）元成宗即位，封玄明文靖天樂道人，賜號崇玄大師。其人一生奉道，著作頗多，包括

《祖庭內傳》三卷、《七眞人年譜》一卷、《終南山記》三十卷等等。（註三十）又擅於書法，楷書之外，兼能篆、隸，可謂是全眞教善書第一人。他的重要書跡尚有：憲宗四年（一二五四）的《重陽成道宮記》、中統三年（一二六二）的《終南山重陽宮碧虛楊眞人碑》（圖十三），以及元世祖至元十二年（一二七五）的《重陽眞人全眞教主碑》。另外還有至元二十八年（一二九一），題寫於高翿書《古文道德經碑》後一段隸書跋文。他的楷書學顏、柳二家，方正飽滿、不偏不敧，雖乏姿態，卻很大氣，非尋常之比。特別是《重陽眞人全眞教主碑》（圖十四）一碑，通高超過五公尺，碑文約三千字，卻一絲不苟，沒有鬆懈，堪稱是他的代表之作。其篆書則大致與党懷英、孔元措一路相近，字跡端正，筆畫精勻，顯然下過工夫。其隸書用筆深得領要，氣息醇厚；結字、章法也都循規蹈矩，頗為清雅，堪與党懷英並駕。

從這些作品看來，李道謙的書法造詣相當高，他應該是金元之際重要的書家之一，只是因為他在道教方面有更重要的地位，聲名因而不顯，殊為可惜。如果能夠再多找到一些他的書跡，我們或可為他的書法作一番更周全的評論。

十　郝經（一二二三－一二七五）

金元之際的書法理論，以郝經的《敘書》和《移諸生論書法書》二篇最值得注意。（註三一）

郝經字伯常，山西陵川人，家世業儒，其祖父郝天挺、叔祖郝天祐皆金末名士。天祐尤其留

心書法，能作丈餘楷、草。（註三二）郝經幼承家學，得父親指授，生平臨寫的前人名跡甚多，

對書法的本質與衍變有深刻的見解。〈敘書〉一文論定學書筆法次第，於篆、隸、楷、行、草

五體的學習各有講究，特別強調「凡學書須學篆隸，識其筆意，然後爲楷，則字畫自高古不

凡」；又謂「太嚴則傷意，太放則傷法：工而不巧，拙而不惡；重而不滯，輕而不浮；筆死則

痴，筆緩則弱；筆疾則淺，筆側則偏」；又云「既知法，又貴知變也，非變法而自爲法，則不

能名家，在人足跡之下矣」所言都能道著要點，闡示奧義，甚有益於學習者。文末更說「讀書

多，造道深，老練世故，遺落塵累，降去凡俗，翛然物外，下筆自高人一等矣」則與宋代蘇

軾、黃庭堅論書首重襟韻、人品的見解完全同調。

〈移諸生論書法書〉一文也極意標榜書家人品的重要，推崇王羲之、顏真卿、蘇軾等人，

忠正高古，下筆自然不凡。論學書，則要先學篆隸、古文，以求皇頡本意，然後熟臨二王正

書，再臨真行，再學行草、章草、正草，最後學顏求其正筆、學蘇求其奇筆。而學人之後，更

要觀天地法象、窮天地之理，淡泊其心，忘懷楷則，縱意所如，從技入道，始爲高明。他的這

此精闢的見解雖然不容易切實做到，對有志於書法的人還是很有啟發的作用。

郝經的書法見解雖然高超，但書跡卻不見流傳，此則與他被南宋拘留十五年有關。中統元

年（一二六○），忽必烈即位，遣郝經充國信使使宋，結果被宋相賈似道囚禁。直到至元十一

年（一二七四）才因賈似道謀泄竄死，獲釋歸北。可是第二年秋，他就因病過世了，享年才

五十三歲。（註三三）就是這樣不幸的一生，使他無法留下更多作品。他有一首〈書黃華涿郡蜀

先主廟碑陰〉的詩，原來應該就題在王庭筠的〈蜀先主廟碑〉的碑陰上，可惜此碑原石久佚，

也沒有碑陰的拓片，我們無法看到他的筆跡。另外，山東曲阜孔廟的〈大元重修文宣王廟碑〉

碑陰有郝經題名一小段，然因在碑亭裡面，無法看得清楚，也找不到拓片，還是無緣一睹風

采。所幸，上述的兩篇理論已足以說明郝經的確是金元之際重要的書家了。

另外，郝經還有篇〈房山先生墓銘〉，記載了書家劉伯熙（一一八三－一二五六）的事

跡，讓我們對金元之際的書法得到更多了解。墓銘中說劉伯熙初學臨〈黃庭經〉近千紙、

〈樂毅論〉數百紙；大字則學顏真卿〈東方朔畫贊〉、〈離堆記〉；行書學〈蘭亭〉和〈祭

姪稿〉；草書學張芝、索靖，積五十年不廢，用功極深；嘗言學書當以二王為法，學二王不

至，不失為顏、柳、坡、谷；不本二王，便學顏、坡，不至，則遂無正筆，（註三四）見解也很

精實，可信是個高明的書家。惜因沒有作品流傳後世，聲名遂亦不顯。

十一　餘論

金元之際，知名的善書人物為數尚多，如馬宗霍《書林藻鑑》所錄的王磐（一二○二－

一二九三）、劉秉忠（一二一六－一二七四）、姚樞（一二○三－一二八○）、許衡（一二○

九－一二八一）等人，或為當時的重臣，或為碩學鴻儒，而都兼工書法，確屬難能可貴。而

現存碑刻中更不乏書藝突出者，例如書〈十方重陽萬壽宮記〉的張志敬（一二二〇－一二七〇）、書〈大元重修樓觀台宗聖宮記〉的朱象先、書〈尹志平碑〉的員撝、書〈張志敬碑〉的賈庭臣等，（註三五）都寫得一手極好的楷書。又，陝西銅川藥王山有蒙古憲宗六年（一二五六）的〈唐太宗賜眞人頌〉和〈孫眞人福壽論〉二刻石，（註三六）皆「五泉閑客揚聰」所書，其字行筆縱放，體勢開張，頗有特色。惜乎此人生平不詳，無法做進一步的介紹。

過去受限於資料之獲得不易，我們對金元之際的書法認識非常有限。近年來，因為較多石刻拓片圖錄先後印行，加上網路發達，資訊流通十分便利，我們已經可以輕易看到許多新的資料。對長期以來所疏忽了的這段時期，自然應該好好地加以整理，以便大家得到更多的了解，此即本文撰作之目的也。

注釋

編 按　黃緯中　中國文化大學史學系副教授。

註 一　〔清〕卞永譽《式古堂書畫彙考》（臺北市：正中書局，一九五八年）卷四五，「王詹游歲寒三友圖卷」。

註 二　同前註。

註 三　殷蓀編《中國書法史圖錄》（上海市：上海書畫出版社，一九八九年），頁六七八，標此年

為一一○二年實誤，蓋王庭筠恰卒於一二○二年，享齡五十二歲。此時王萬慶年紀當在三十以下，不能自稱瀂游老人。

註　四　此圖現存美國弗瑞爾美術館，李宗懂〈讀金李山風雪杉松圖札記〉一文（載於《故宮季刊》第一四卷四期，頁一九一–四五）有詳細介紹。

註　五　圖見《北京文物精粹大系——石刻卷》（北京市：北京出版社，二○○四年）頁一八一。

註　六　此書金刻本早已失傳，明洪武年間曾經仿刻，但也都無傳了。今日可見者皆是日本人於後光明天皇慶安四年（一六五一）據洪武本翻刻而來的本子，其中筆畫已有不少誤失。

註　七　見解縉《春雨雜述》的「書學傳授」一節，收在《歷代書法論文選》（上海市：上海書畫出版社，二○○○年），頁五○○。

註　八　這段記載見於楚默的〈鮮于樞書法評傳〉一文（收在北京榮寶齋《中國書法全集四五——鮮于樞張雨》），原始出處待查。

註　九　陶宗儀：《書史會要》，收入《中國書畫全書》第三冊，卷八，頁六九。

註　十　圖見《故宮法書全輯》（臺北市：故宮博物院，一九八八年）第二九冊。

註十一　伊葆力：《金代書畫家史料匯編》（北京市：人民美術出版社，二○一○年），頁二三六。

註十二　參見黃緯中：〈金代明代兩張天錫考辨〉，收入《金代書法研究》（臺北市：蕙風堂，二○一二年）一書。

註十三　伊葆力：《金代書畫家史料匯編》。

註十四　脫脫：《金史》（臺北市：鼎文書局，一九八○年）卷一二三，頁二六九○。

註十五 碑在山東鄒城孟廟，筆者於二〇一〇年訪碑親見。

註十六 根據【清】孔繼汾《闕里文獻考》（臺北市：鐘鼎文化，一九六七年）世系卷八所載，孔元措的父親孔摠享齡十三，四十歲還未得子。後來才生元措、元紞二子，可知元措襲封衍聖公時年約十歲上下；又記元措生於丑年庚月，則合於此二條件者只有大定二十一年（一一八一）而已，故知元措生於是年。

註十七 孔元措卒年係根據《闕里文獻》世系卷八所載五十二世衍聖公孔湞襲封時間推斷。

註十八 此三碑僅〈宣聖墓〉碑題「甲辰春二月既望五十一世孫元措立」，另二碑則無，然依墓碑形式與書法風格判斷，當是同時所作。

註十九 詩的內容是：「雲宣黎庶牛逋逃，獨爾千民按堵牢，已預天朝能吏數，清名何啻泰山高。」其後又題：「庚子之冬，十月既望，陽門劉滿將行索詩，以此贈之，賞其能治也，暴官猾吏豈不媿哉？玉泉。」大意在稱許劉滿能綏撫人民，名高泰山，迥非暴官猾吏之徒可比。

註二十 以上見元好問：《遺山題跋》，收入《宋人題跋下》（臺北市：世界書局），頁一。

註二一 《遺山題跋》，頁三。

註二二 《中州集》（臺北市：鼎文書局，一九七三年）卷八，頁三九二。

註二三 《中州集》卷九，頁四七二。

註二四 見李樹人：《終南山樓觀臺道德經吾譯》（北京市：文物出版社，二〇一〇年），頁九二。

註二五 以上(1)和(5)二件，見傅斯年圖書館的遼金元資料庫；(2)和(3)為二〇一〇年筆者於曲阜親見；(4)和(6)則參見聖君〈進士高翿在泰山〉一文（網址：http://blog.people.com.cn/

article/2/1352075101261.html）。又，聖君文中尚題及高翿於憲宗六年（一二五六）參與立〈全公律師禪師行狀碑〉之事，惟此碑乃福汴篆額、畢輔周書丹，書法方面與高翿無關，故不當列爲他的作品。

註二六　圖見《故宮博物院藏文物珍品大系——晉唐五代書法》（上海市：上海科學技術出版社，二〇〇一年），頁一三六。

註二七　傳見《元史》（臺北市：鼎文書局，一九八一年）卷一五九。

註二八　見《中州集》卷十，〈蓬然子趙滋〉小傳。

註二九　文見《元好問全集》（太原市：山西古籍出版社，二〇〇四年）卷二四，頁五三〇。

註三十　詳見宋渤《天樂眞人李公道行碑》，收入《陝西碑石精華》（西安市：三秦出版社，二〇〇六年），頁二五〇。

註三一　此二文選入崔爾平編：《歷代書法論文選續編》（上海市：上海書畫出版社，一九九三年），見頁一六九一一七六。

註三二　見郝經：〈先叔祖墓銘〉，收入《郝文忠集》（臺北市：環球出版社，一九六六年）《乾坤正氣集》第七冊）卷二三，頁五。

註三三　事見《元史》卷一五七，頁三七〇八。

註三四　見《郝文忠集》卷二一，頁三。

註三五　以上諸碑圖版並見《陝西碑石精華》，不贅錄頁數。

註三六　二刻圖版亦見《陝西碑石精華》。

圖一　王萬慶〈柳公權蘭亭詩卷〉觀款

圖二　王萬慶〈李山風雪杉松圖〉題跋

圖三　張天錫《草書韻會》

圖四　孔元措〈重修鄒國公廟記〉碑額

圖五　孔元措〈宣聖墓〉、〈式世祖墓〉、〈式世祖墓〉

圖六　耶律楚材〈送劉滿詩卷〉

圖七　元好問〈米芾虹縣詩卷〉題跋

圖八　高翿〈道德經〉碑

圖九　高翿〈顏子廟〉三字碑

圖十　商挺〈楊凝式神仙起居法〉題跋

圖十一　商挺〈誠明真人道行碑〉碑額

圖十二　商挺〈浪淘沙詞並登通明閣詩〉

圖十三　李道謙〈終南山重陽宮碧虛楊真人碑〉

圖十四　李道謙〈重陽真人全真教主碑〉

趙孟頫跋靜心本〈定武蘭亭序〉十六則試析

李郁周

摘要

趙孟頫書「獨孤本〈定武蘭亭序〉十三跋」為傳世書法名跡，清嘉慶年間遇火燒殘，殘片現藏日本東京博物館；幸有清初馮銓快雪堂刻本傳世，尚可從中窺見趙跋面貌。趙孟頫同時書有「靜心本〈定武蘭亭序〉十六跋」，惟此作似在清初即已不傳。

清康熙時，曹培廉重編《松雪齋集》輯入〈定武蘭亭跋〉十八則，係採元明以來「他書及石刻所載」；明末益王朱翊鈏重刻〈大蘭亭修禊圖卷〉，已刻有「趙孟頫跋〈定武蘭亭序〉十八則」，其內容與曹培廉所輯完全相同，正是曹氏所本之類的石刻。後人編校《趙孟頫文集》，依樣輯入而未考其不符史實之跋文。

趙孟頫在至大三年從吳興到大都，途中跋寫兩件〈定武蘭亭序〉，即上述獨孤本與靜心本。獨孤本歷盡滄桑，火焚餘紙經英和存藏，一九二九年前後流入日本。靜心本在明末汪砢玉《珊瑚網》著錄之後不傳，僅王蒙長跋尚存。然因朱翊鈏重刻〈大蘭亭修禊圖卷〉參採「蘭

亭十六跋」內容，而成〈定武蘭亭跋〉十八則；可知趙孟頫書「靜心本〈定武蘭亭序〉十六

跋」，在明末時廣為人知。

明代潘允端藏有趙氏「〈定武蘭亭序〉十六跋」，董其昌已論其非真；潘氏之子潘雲龍刻

石傳世，翁方綱認為非趙孟頫所見〈定武蘭亭序〉原本。此外，東京博物館藏有吳靜心〈定武

蘭亭序〉拓本，惜非吳靜心遞藏原本。今人只能從汪砢玉著錄、王蒙題跋，遙想趙孟頫書「靜

心本〈定武蘭亭序〉十六跋」的影像。

關鍵詞

趙孟頫、蘭亭序、獨孤本、靜心本、十三跋、十六跋

一 前言

近年來，每年九月爲彰化明道大學書法碩士研究生講授書法鑑賞課程時，總要談一談臺北故宮博物院所藏柯九思本〈定武蘭亭眞本〉，這是目前可見原石原拓「惟一完整本」的〈定武蘭亭序〉。與這件拓本同一刻石拓出的尙有日本東京博物館所藏獨孤本《定武蘭亭序》，可惜獨孤本在清朝中葉因火焚而只剩三小片（圖一），卷尾趙孟頫所書「蘭亭十三跋」也因火焚而燒去大半（圖二）；這件中國書法史上的趙氏題跋名跡，幸有清初馮銓快雪堂刻本傳世，後人尙可從《快雪堂帖》見其精彩面目。在講授〈蘭亭序〉書法鑑賞時，也會翻檢一九七三年東京二玄社出版的《昭和蘭亭記念展圖錄》與《昭和癸丑蘭亭展圖錄》兩書，前書印有明代益王朱翊鈏重刻「蘭亭修禊圖卷」的流觴圖部分，（註一）後書印有流觴圖與歷代考訂〈蘭亭序〉的相關文字（包括趙孟頫書《定武蘭亭》十八跋），（註二）看到流觴圖，令人對於東晉永和九年（三五三）上巳的蘭亭修禊，王羲之與友人臨流觴詠的風流韻事，悠然神往。

在鑑賞〈蘭亭序〉書法的同時，把趙孟頫〈蘭亭十三跋〉列爲功課要求學生研究臨學，這時也往往想起王連起所撰〈趙孟頫臨跋《蘭亭序》考〉與黃惇所撰〈趙孟頫與《蘭亭》十三跋〉兩文，尤其黃文是一九九九年滄浪書社在蘇州擧辦〈蘭亭序〉國際學術討論會發表的論文，我也參加了這次會議。王文對於「趙子昂〈定武蘭亭序〉十三跋本」蘭亭拓本與趙跋分合

圖一　獨孤本〈定武蘭亭序〉殘片（《蘭亭圖
　　　典》，北京故宮，頁二三四）

圖二　趙孟頫〈蘭亭十三跋〉臨蘭亭序與第十二、十三跋
　　　（《蘭亭圖典》，北京故宮，頁二三六）

的傳言，舉吳升《大觀錄》與安岐《墨緣彙觀錄》的記載，對照趙孟頫〈蘭亭十三跋〉現存狀況，糾正董其昌、翁方綱與英和所謂獨孤本〈定武蘭亭序〉已分離佚失的錯誤說法。（註三）黃文對於「趙孟頫十三跋」的排序，舉《快雪堂帖》原拓位置、安岐《墨緣彙觀錄》與翁方綱題跋論說，糾正後人剪裝《快雪堂帖》拓本排序倒置的錯誤。（註四）兩文對趙孟頫「獨孤本〈定武蘭亭〉十三跋」的遞傳實況，頗有釐清的作用。

王文與黃文不約而同的指出趙孟頫另有靜心本「〈定武蘭亭序〉十六跋」的存在。趙孟頫從吳興到大都途中，在獨孤本〈定武蘭亭序〉寫下十三跋，同時在靜心本〈定武蘭亭序〉寫下十五跋，其後又題一跋。兩人考定趙孟頫跋寫過一件「靜心本〈定武蘭亭序〉十六跋」，其有利證據是趙孟頫的外甥王蒙在這件作品的末尾有一則長跋留存至今。（註五）此外，王文提及另有「〈蘭亭〉十八跋」刻本傳世，是一件拼湊十三跋與十六跋的偽品；清康熙時曹培廉重編《松雪齋集》以佚文而收入「續集」之中。（註六）黃文則認為《松雪齋集・續集》中，將趙孟頫所跋其他〈蘭亭序〉的文字與十三跋、十六跋混在一起，合併跋文或排序誤置；今人任道斌在編校《趙孟頫文集》時，不顧《墨緣彙觀錄》的記載，不清楚十六跋原文的情況，遂多次使用「一本作○○○」的方式來表示。（註七）兩文對趙孟頫跋「靜心本〈定武蘭亭〉十六則」的肯定，有先導的作用。

關於曹培廉重編《松雪齋集》在「續集」中，輯入趙孟頫〈定武蘭亭跋〉十八則；任道斌

編校《趙孟頫文集》時，沿襲曹培廉原編次第或合併跋文。查乾隆時代成書的《文津閣四庫全書》，其中的《松雪齋集》外集卷二，輯有「趙孟頫〈定武蘭亭跋〉十八則」，其排序與內容亦是如此。（註八）而更早的明萬曆二十年（一五九二）益王朱翊鈏重刻《大蘭亭修禊圖卷》，卷後加刻「趙孟頫〈蘭亭〉十八跋」，其跋文內容與排序即已如此。（註九）清初曹培廉編《松雪齋集》輯佚時，曹氏自謂「復裒他書及石刻所載，合之家藏墨跡，爲〈續〉一卷。」（註十）清初曹培廉編《松雪齋集》輯入《松雪齋集》的是《大蘭亭修禊圖卷》中的「趙孟頫〈定武蘭亭序〉十三跋」。王連起所見「〈蘭亭〉十八跋」刻非《快雪堂帖》中的「趙孟頫〈定武蘭亭序〉十八跋」，而本，應係與益王重刻《大蘭亭修禊圖卷》之類相似的拓本。

二 〈定武蘭亭跋〉十八則

明代益王朱翊鈏在萬曆二十年重刻〈大蘭亭修禊圖卷〉時，加刻趙孟頫跋〈定武蘭亭〉十八則，清康熙時曹培廉重編《松雪齋集》的續集輯入其中，稱爲〈定武蘭亭跋〉，此後乾隆時代《文津閣四庫全書》與今人任道斌編校《趙孟頫文集》沿用此一名稱。茲將益王所刻趙孟頫〈定武蘭亭跋〉十八則臚列如下：

1.

〈蘭亭〉墨本最多，惟定武刻獨全右軍筆意。此舊所刻者，不待聚訟，知爲正本也。至元

己丑三月，三衢舟中書。（圖三、並參考圖五）

2.〈蘭亭帖〉自定武石刻既亡，在人間者有數，有日減、無日增，故博古之士以爲至寶。然極難辨，有鑱損五字者，又有五字未損者。獨孤長老送余北行，攜以自隨，至南潯北，出以見示，因從獨孤乞得攜入都。他日來歸，與獨孤結一重翰墨緣也。獨孤名淳朋，天台人。（一本云：時靜心吳義士聯舟與余北上，出此卷相校，即一刻也，但五字損耳。靜心名森，嘉興人。）

3.〈蘭亭〉當宋未渡南時，士大夫人人有之。石刻既亡，江左好事者往往家刻一石，無慮數十百本，而眞贋始難別矣。王順伯、尤延之諸公，其精識之尤者，於墨色紙色、肥瘦穠纖之間，分毫不爽，故朱晦翁跋〈蘭亭〉，謂「不獨議禮如聚訟」，蓋笑之也。然傳刻既多，實亦未易定其甲乙。此卷乃致佳本，（一本云：五字雖損）肥瘦得中，與王子慶所藏趙子固本無異，石本中至寶也。至大三年九月十六日，舟次重題。

4.〈蘭亭〉誠不可忽，世間墨本日亡日少，而識眞者益難。其人既識而藏之，可不寶諸？十八日，清河舟中。

5.河聲如吼，終日屏息，非得此卷時時展玩，何以解日？蓋日數十舒卷，所得爲不少矣。廿二日，邳州北題。

6.頃聞吳中北禪主僧名正吾，號東屏，有定武〈蘭亭〉。（一本云：是其師晦巖照法師所

7. 昔人得古刻數行，專心而學之，便可名世，況〈蘭亭〉是右軍得意書，學之不已，何患不過人耶？（參考圖六）

藏。）從其借觀，不可，一旦得此，喜不自勝！獨孤之與東屏，賢不肖何如也？廿三日舟中題，時過安仁鎮。（圖四、並參考圖六）

8. 學書在玩味古人法帖，悉知其用筆之意，乃為有益。昨晚宿沛縣，廿六日早飯罷題。右軍書〈蘭亭〉，是已退筆，因其勢而用之，無不如志，茲其所以神也。

9. 書法以用筆為上，而結字亦須用工，蓋結字因時相傳，用筆千古不易。右軍字勢，古法一變，其雄秀之氣，出於天然，故古今以為師法。齊、梁間人，結字非不古，而乏俊氣。此又存乎其人，然古法終不可失也。廿八日，濟州南待閘題。

10. 〈蘭亭〉與〈丙舍帖〉絕相似。（參考圖二）

11. 廿九日至濟州，遇周景遠新除行臺監察御史，自都下來，酌酒於驛亭，人以紙素求書於景遠者甚眾，而乞余書者尤集，殊不可當，急登舟解纜乃得休。是晚至濟州北三十里，重展此卷，因題。

12. 東坡詩云：「天下幾人學杜甫，誰得其皮與其骨？」學〈蘭亭〉者亦然。黃太史亦云：「世人但學〈蘭亭〉面，欲換凡骨無金丹。」此意非學書者不知也。十月一日。

13. 大凡石刻，雖一石而墨本輒不同，蓋紙有厚薄、粗細、燥濕，墨有濃淡，用墨有輕重，而

圖四　〈定武蘭亭跋〉十八則之六（臺南康益源藏，明朱翊鈏重刻〈大蘭亭修禊圖卷〉翻刻拓本）

圖三　〈定武蘭亭跋〉十八則之一（臺南康益源藏，明朱翊鈏重刻〈大蘭亭修禊圖卷〉翻刻拓本）

刻之肥瘦、明暗隨之，故〈蘭亭〉難辨。然眞知書法者，一見便當了然，正不在肥瘦、明暗之間也。十月二日，過安山北壽張書。

14.右軍人品甚高，故書入神品。奴隸小夫、乳臭之子，朝學執筆，暮已自誇其能，薄俗可鄙！可鄙！三日，泊舟虎陂待放閘書。（參考圖七）

15.吾觀〈禊帖〉多矣，未有若此卷之妙者。

16.靜心云，此卷乃得之李公曾伯，蓋宋畫士王曉之所藏。曉，徐、黃同時人，觀其寶惜如此，誠不易也。廿四日題。

17.余北行三十二日，秋冬之間而多南風，船窗晴暖，時對〈蘭亭〉，信可樂也。獨孤本攜以自隨，此卷以歸靜心，其寶藏勿忽！七日書。（參考圖二）

18.至大間，僕偕吳靜心先生北上，得此〈蘭亭〉與獨孤長老所惠本并觀，船窗中三十二日，得意甚多。屈指計之，已復七年矣。其子景良馳驛來京師，復出見示，使人眷戀不能去手。噫！靜心仙去，其子能寶藏如此，爲之感歎。延祐三年七月廿三日書於咸宜坊寓舍。

附言：「一本云：時靜心吳義士聯舟與余北上，出此卷相校，即一刻也，但五字損耳。靜心名

清初曹培廉所編《松雪齋集·續集·定武蘭亭跋》十八則，第二則跋文中插入字形較小的

森，嘉興人。」第三則跋文中插入字形較小的附言：「一本云：五字雖損。」這些文字屬於趙

孟頫跋靜心本〈定武蘭亭序〉十六則的內容，曹氏若未見趙孟頫〈蘭亭十六跋〉原跡，也可能看過其刻本，至少是有著錄可以參考的。

從明代益王朱翊鈏重刻〈大蘭亭修禊圖卷〉起，清康熙時曹培廉重編《松雪齋集·續集》，乾隆時期編輯《文津閣四庫全書》中的《松雪齋集·外卷集二》與今人任道斌編校的《趙孟頫文集·續集》，關於趙孟頫的〈定武蘭亭跋〉，文字內容完全相同。只是〈大蘭亭修禊圖卷〉的內容有十八則，而曹培廉、《文津閣四庫全書》與任道斌三者的《趙孟頫文集》把第四則與第五則合併為一則，而成十七則，並有三處字形較小的附言載入其中。至於第六則與第七則是把「獨孤本〈武定蘭亭序〉十三跋」的第五則分成兩則，後半為第六則、前半為第七則；其他各跋有題跋時間，而第十則與第十五則未落題跋時日，即係明益王重刻〈大蘭亭修禊圖卷〉時隨意刻置，與曹培廉、任道斌編輯《趙孟頫文集》無關。

此外，〈武定蘭亭跋〉第一則為鮮于樞在「至元己丑三月」（一二八九）題吳說本〈定武蘭亭序〉拓本時的跋文（圖五），當時這件拓本應為鮮于樞所有。這件拓本後來為獨孤和尚所得，趙孟頫纔能在「至大三年」（一三一○）寫了十三則跋文。一二八九年，鮮于樞寫跋時，在浙江西南方的衢州安仁鎮；趙孟頫則在大都（北京）任職，〈定武蘭亭跋〉此跋非趙

孟頫跋靜心本〈定武蘭亭序〉十六則的內容，至少是看過著錄的。第六則跋文中插入字形較小的附言：「一本云：是其師晦巖照法師所藏。」這些文字則屬於趙孟頫跋獨孤本〈定武蘭亭序〉十三則的內容，曹氏若未見趙孟頫〈蘭亭十三跋〉原跡，也可能看過其刻本，至少是有著錄的。

所書。明初宋克（一三二七－一三八七）在「庚戌九月」（一三七○）錄寫趙孟頫《蘭亭十三跋》，已將鮮于樞此跋當作趙跋，後人或即將之歸於趙孟頫所跋；如錢博在「景泰五

年」（一四五四）臨寫宋克此作，即以「東吳宋仲溫先生所書趙文敏公蘭亭十三跋眞蹟」稱之；（註十一）朱存理（一四四四－一五一三）在《珊瑚木難》一書中，收錄趙孟頫《蘭亭十三

跋》，內容即與宋克所錄完全相同；（註十三）其後王世貞（一五二六－一五九○）在《古今法書苑》一書中，所錄趙孟頫跋《蘭亭序》，除了缺「九月廿九日」一跋之外，其餘亦與宋克所

錄相同。（註十四）再說，宋克除了將鮮于樞一跋視爲趙孟頫所跋之外，另將趙氏獨孤本《蘭亭十三跋》的第五跋「昔人、頃聞」兩段（圖六），析爲第六跋「昔人」與第七跋「頃聞」；而

趙氏獨孤本《蘭亭十三跋》最後兩跋，因題跋在臨寫《蘭亭序》之後（圖二），宋克以爲趙跋止於第十一跋「右軍人品」（圖七），故未錄寫最後兩跋，增刪結果仍然是「十三跋」。亦即

明朝初年，鮮于樞一跋已被傳抄爲趙孟頫所跋，且「昔人、頃聞」一跋也被析爲兩跋。

《定武蘭亭跋》第六則文末落款「廿三日舟中題，時過安仁鎭」（圖四），按「獨孤本《定武蘭亭》十三跋」第五則落款爲「廿三日將過呂梁泊舟題」（圖六），呂梁在江蘇西北徐

州銅山，趙孟頫由吳興往大都，從九月五日走到九月廿三日，前後已走了十九天；不可能回頭走到浙江西南的衢州安仁鎭！明益王朱翊鈏重刻《大蘭亭修禊圖卷》時，將趙跋《定武蘭亭

序》文字胡亂拼湊；而曹培廉、《文津閣四庫全書》、任道斌等不察，照樣輯入《趙孟頫文

圖五　鮮于樞跋〈定武蘭亭序〉墨跡（《元‧趙子昂‧蘭亭十三跋》書跡名品叢刊五六，東京二玄社，頁十一十一）

圖六　趙孟頫〈蘭亭十三跋〉第五跋（《蘭亭圖典》，北京故宮，頁二三五）

集》。「衢州安仁鎮」是鮮于樞題跋之地，不是趙孟頫題跋之地。

從明代益王朱翊鈏重刻〈大蘭亭修褉圖卷〉加刻的趙孟頫跋〈定武蘭亭序〉十八則看來，主要是將趙氏「獨孤本〈定武蘭亭序〉十三跋」與「靜心本〈定武蘭亭序〉十六跋」混合而成，前半以十三跋爲主，後半以十六跋爲主；只要將趙孟頫兩跋〈定武蘭亭序〉的文字全部刻入就好，跋文內容之正誤、省略、合併、倒置皆在所不計。而曹培廉、《文津閣四庫全書》、任道斌依樣編入《趙孟頫文集》，畢竟考校爲難。

圖七　趙孟頫〈蘭亭十三跋〉第十一跋（《蘭亭序十三跋》，吉林文史，頁十一）

三　從吳興到大都

　　元武宗至大三年九月，趙孟頫奉詔離開江南　舟循大運河北上大都，九月五日獨孤和尚送行至湖州南潯鎮北，取出鮮于樞本〈定武蘭亭序〉給趙孟頫過目，趙氏從獨孤乞得這件拓本；同時有聯舟北上的趙氏好友吳靜心，也出示一件王曉本〈定武蘭亭序〉。北行路途中，趙孟頫在獨孤本〈定武蘭亭序〉上題跋十三則；在靜心本〈定武蘭亭序〉上題跋十五則，其後續跋一則，共十六則。趙孟頫在獨孤本上記有日期的最後一則是第十二跋的十月七日（圖二），亦即從九月五日北行已過三十二日，至於何時抵達北京？從跋文內容看不出來。而趙孟頫此行從何地啟程？跋文也沒有明示。

（一）趙孟頫從何處起程赴大都？有兩種說法。

　　其一，杭州：元代張紳在吳炳本〈定武蘭亭序〉跋尾稱：「紳在吳中見趙公所收定武，時新得於一僧。公方赴召，自杭州抵京，舟中題者十有七次。」〔註十五〕張紳謂趙氏赴大都是由杭州出發，在舟中跋〈定武蘭亭序〉十七次，而此一拓本是從某僧得來。張氏跋文所述不甚精審，趙氏得〈定武蘭亭序〉於某僧（獨孤和尚），其上只有十三跋。黃惇在《中國書法全集四十三・趙孟頫一》一書，〈從杭州到大都──趙孟頫書法評傳〉一文中，提及至大三年八月廿

三日，趙孟頫在杭州跋鮮于樞〈臨鵝羣帖〉，（註十六）其後取道運河北上大都，離開杭州時，其好友吳靜心陪他同行，（註十七）以上兩例認爲趙孟頫是從杭州啓程赴大都。

其二，吳興：日本平凡社一九六五年發行新版《書道全集十七》，外山軍治在〈趙孟頫の研究〉一文中，謂趙孟頫在至大三年受元仁宗之命，從吳興到大都；（註十八）中田勇次郎在〈獨孤本定武蘭亭序〉作品解說中，謂趙孟頫在至大三年從吳興乘船到大都（北京），途中在〈獨孤本定武蘭亭序〉卷尾寫下十三跋。（註十九）伏見沖敬在《元・趙子昂・蘭亭十三跋》一書的解說中，謂趙孟頫受皇太子（後即位爲仁宗）之召，由夫人相伴，從故里吳興向大都上路。（註二十）王連起〈趙孟頫臨跋《蘭亭序》考〉一文，談到〈蘭亭十三跋〉時，謂「元武宗至大三年秋，趙孟頫蒙詔北上大都，從吳興乘舟赴京。」（註二一）王連起也直接點出趙孟頫是由吳興出發北上。黃惇在〈趙孟頫與《蘭亭》十三跋〉一文中，亦稱「至大三年九月初，趙孟頫應召離湖州赴京，一路乘舟從大運河北上。」（註二二）黃惇此語纏是事實，與伏見沖敬所說相同，趙孟頫北上時全家人從吳興出發。趙孟頫二》的〈蘭亭十三跋〉作品考釋中，亦謂「趙孟頫應召舉家離湖州赴京城」，（註二三）黃氏在《中國書法全集四十四・趙孟頫應召舉家離湖州赴京」，湖州即吳興；黃氏在《中國書法全集四十四・

（二）趙孟頫何時抵達北京？也有兩種說法

其一，十月七日：王連起〈趙孟頫臨跋《蘭亭序》考〉一文，謂「趙孟頫從吳興乘舟赴

京，從九月五日至十月七日，共三十二天。」黃惇〈從杭州到大都——趙孟頫書法評傳〉一文，謂趙氏北上「從九月初到十月初，三十二天的進京途中，時對〈蘭亭〉，用心觀摩，所獲頗多。」在〈趙孟頫年表〉的一三一〇年繫上「九月初，應召離江南舉家赴京。十月七日在舟中觀賞〈蘭亭〉，此行三十二日，到京。」（註一四）王、黃兩人均認爲趙孟頫在十月七日到達北京。

按趙孟頫跋「獨孤本〈定武蘭亭序〉十三則」，從浙江北部的湖州南潯走到江蘇中部的寶應，花去十一天的時間（九月五日至九月十六日）；從寶應走到江蘇北部的沛縣，花去十天（九月十六日至九月二十六日）。從江蘇北部的沛縣走到山東中部的東平壽張，花去五天（九月二十六日至十月二日，陰曆九月小月只有二十九天）；當趙孟頫從壽張繼續走到山東北部的臨清，進入河北境內時，大約也要五、六天（十月二日至十月七日），此刻可能是第十二次跋寫獨孤本〈定武蘭亭序〉的「北行三十二日」之時（十月七日）。那麼從山東北部臨清往北經過滄州、天津，走到通州、北京，可能需要十天以上的時間，繞可能到達；趙孟頫走了三十二天，大概剛剛進入河北邊境而已，距離北京還有十天以上的路程。

其二，十月十九日：日本平凡社一九三一年發行舊版《書道全集十九》，梅園方竹在〈趙孟頫臨獨孤長老本蘭亭〉解說中，有「元武宗至大四年二月二十七日，子昂致中峯和尚書翰

謂：『孟頫去歲九月離吳興，十月十九日到大都。蒙恩敘翰林侍讀學士。』」（註二五）趙孟頫

信函中表示十月十九日抵達北京。這件尺牘收錄在日本平凡社一九五六年發行新版《書道全集

十七》中（圖八）：

弟子趙孟頫和南再拜，

本師中峯和上座前：孟頫去歲九月

離吳興，十月十九日到大都。蒙

恩除翰林侍讀學士，廿一日禮上。虛名所累

至此。十二月間，長兒得嗽疾寒熱，二

月十三日竟成長往。六十之年，數千里

之外，罹此茶毒，哀痛難勝。雖明

知幻起幻滅，不足深悲，然見道未

徹，念起便哀，哭泣之餘，目爲之昏。

吾師聞之政堪一笑耳。今專爲

寫得

金剛經一卷（今先發其柩歸湖州），附便寄

上。伏望

慈悲與之說法轉經，使得證菩

提，不勝至願。此子臨終，其心不亂，念

阿彌陀佛而逝，若以

佛語證之，或可得往生也。老妻附

問信。不宣。

　　　二月廿七日　　　弟子趙孟頫和南拜上

神田喜一郎在〈趙孟頫尺牘・與中峯明本〉作品解說中，直接引用原文：「去歲九月離吳興，

十月十九日到大都。」（註二六）西川寧在《書品》第七十四期對這件尺牘有比較詳細的介紹，

同時附有吳榮光（一七七三─一八四三）在尺牘後的題跋；（註二七）而單國強在〈趙孟頫信札

繫年初編〉也有簡單的說明。（註二八）梅園方竹、神田喜一郎、西川寧、吳榮光、單國強五人

都明指趙孟頫十月十九日到達北京。

趙孟頫至大四年（一三一一）二月二十七日致中峯和尚尺牘，自言「去歲九月離吳興，十

月十九日到大都。」一句話即可解決上述兩個問題，而且得出趙孟頫從吳興出發到北京，一共

走了四十四天，凡是以「十月七日」題跋終止計算得出三十二天（王連起、黃惇）或者三十三

圖八　趙孟頫〈致中峰明本尺牘〉（《元‧趙子昂‧玄妙觀重修三門記》書跡名品叢刊八三，東京二玄社，頁四六一四八）

天（未注意當年陰曆九月沒有三十日，吳升（註二九）與中田勇次郎（註三十）），皆非。

四 關於「獨孤本〈定武蘭亭序〉十三跋」的幾點討論

（一）「獨孤本〈定武蘭亭序〉十三跋」火燒前拓本與跋文並未被分割。

王連起在〈趙孟頫臨跋《蘭亭序》考〉一文中，談及英和（一七七一－一八四○）《恩福堂筆記》記載，獨孤本〈定武蘭亭序〉連同趙孟頫十三跋，在嘉慶初年爲吳杜村所得，吳氏將之分割爲兩卷，〈定武蘭亭序〉拓本與明人諸跋爲一卷，另取其他宋拓〈蘭亭〉與宋元人諸跋爲一卷。後者即今見趙孟頫「獨孤本〈定武蘭亭序〉十三跋」火燒本。王氏認爲英和「不辨定武〈蘭亭〉眞僞」，（註三一）因爲獨孤本〈定武蘭亭序〉與趙氏十三跋都被燒殘，並未被分開割裝成兩卷。英和《恩福堂筆記》的記載如下：

考〈蘭亭〉者，歷朝不知凡幾，在朱子時已有「聚訟」之譏。余家舊存數十本，今皆散佚矣。

嘉慶丙寅（一八○六），奉使路出平陽時，劉松嵐觀察河東，談及向在維揚曾見松雪所跋獨孤本眞跡，近爲江南觀察以八百金售去，其名甚秘。迨行至西安，作札屬兩淮鹺使

額約少司農，比得覆書，知爲吳杜村物，釐爲二卷，〈定武蘭亭〉及董思翁各家跋裝一卷，八百金售與蘇藩之吏；又取宋拓〈蘭亭〉並松雪各家跋裝一卷，八百金售與河庫觀察譚韜華師。

次年丁卯（一八○七），因公赴清江，晉謁時，師即出示，且命塾至傳舍，公餘另摹以呈，因得一月親炙古人。既爲師臨一過，又自臨一通。瀕行時，師以爲贈，辭不敢領。

師曰：「吾知君意，今亦不強，來歲（一八○八）有卓薦入都之行，再當整贈。」未幾，師歸道山，署中不戒於火，此物罹劫。師母推師遺意，檢寄燼餘。同年李春湖代裝成冊，翁覃溪先生爲之細考長跋，詒晉齋、南韻齋並索觀題識。

逾年，詒晉齋得松雪小楷〈法華經〉三冊之一，亦半燼於火，完字五千六百二十有七，以半殘微闕者補之，得字六千五百四十有三。王以見贈，並云：「歸尊齋以配趙跋〈蘭亭〉，可云兩美。」（註三二）

英和在嘉慶十一年（一八○六）年致書額勒布（約齋，一七四七─一八三○），請其協助訪查趙孟頫書「獨孤本〈定武蘭亭序〉十三跋」的下落，額勒布回函謂已被吳杜村剪裝爲兩卷，一卷有獨孤本〈定武蘭亭序〉，一卷有趙孟頫十三跋；有趙孟頫十三跋的一卷在譚祖綬家。次年英和面見譚祖綬時曾臨過兩通。譚氏逝世後家中失火燒殘，譚妻將之贈與英和；重新

裝幀後由翁方綱考證題跋，並有成親王永瑆與榮郡王綿億的題記。

英和記載額勒布的回函，內容不辨〈定武蘭亭序〉的真偽。吉林大學王力春碩士論文《元初法書鑒藏研究：以趙孟頫為視角》，認為英和家藏數十本〈蘭亭序〉，應該清楚「獨孤本〈蘭亭〉」與「宋拓〈蘭亭〉」的區別，謂王連起「在文中未對王氏自己的觀點加以說明，不知其所據為何？」(註三三) 王力春沒有注意到這件燒殘的趙孟頫〈蘭亭十三跋〉後面，翁方綱題跋已謂：「今以『世外玄賞』舊印（圖一）在『有感於斯文』後一行尾紙，及賭綾『悅生、蕉林』印驗之，此前帖確是獨孤僧本無疑也。」(註三四) 且最後一張殘紙上，有翁方綱題跋「北平翁方綱得趙集賢所藏〈蘭亭〉尾餘舊紙，附題於前人諸跋之後，不啻山陰道上觀百花齊放也。」(註三五) 上方亦有這方「世外玄賞」印的「賞」字殘留（圖九）。這方「世外玄賞」舊印既鈐於獨孤本〈定武蘭亭序〉拓本原紙，又鈐於卷末餘紙，即可破吳杜村把趙孟頫書「獨孤本〈定武蘭亭序〉」十三跋」與〈蘭亭〉拓本分割為二的證據。

王連起的文章中，提及「獨孤本〈定武蘭亭序〉」十三跋」有「皇明世家」印，此卷曾經明代皇家朱某人收藏；(註三六) 王力春跟著說帖上有「皇明世家」一印，知曾被一朱姓皇族收藏。(註三七) 其實王連起誤認「皇明宗室」印（圖十）為「皇明世家」印，王力春不看原卷藏印而照抄。王力春既對趙孟頫〈蘭亭十三跋〉考索再三，知翁方綱在嘉慶十六年（一八一一）辛未夏天，見到火燒本而為英和細考長跋，王君竟不知煦齋即英和，而謂「煦齋可能為英和的

圖九　翁方綱跋〈蘭亭十三跋〉（《元·趙子昂·蘭亭十三
　　　跋》書跡名品叢刊五六，東京二玄社，頁三三）

圖十　吳說跋〈定武蘭亭序〉墨跡（《蘭亭圖典》，北京故宮，
　　　頁二三五）

下一位藏家」。[註三八] 王力春碩士論文後出，卻對「獨孤本〈定武蘭亭序〉十三跋」各種狀況不甚了解。

（二）詒晉齋是成親王永瑆、南韻齋是榮郡王綿億

據英和《恩福堂筆記》記載，爲趙孟頫《蘭亭十三跋》考證題記的有翁覃溪、詒晉齋、南韻齋三人。今由趙孟頫「獨孤本〈定武蘭亭序〉十三跋」火燒本末尾，可見翁方綱考證題識之後的題跋、成親王與綿億的題記。成親王即乾隆第十一子永瑆（一七五二－一八二三），無待細說；至於綿億是誰？

中田勇次郎在〈蘭亭帖十三跋〉圖版解說中，謂翁方綱在燒殘各頁詳細考證並加題跋，同時成親王與「王綿億」亦有題跋，此爲嘉慶十六年的事。[註三九] 王連起〈趙孟頫臨跋《蘭亭序》考〉一文，對末尾諸跋的介紹，提及「吳說跋小楷一段，精工之極，爲其傳世眞跡中僅見之作。柯九思兩跋，也是他的得意之書。其後還有成親王題、綿億郡王題和翁方綱的考跋。」

黃惇〈趙孟頫與《蘭亭》十三跋〉一文，略謂譚祖綬逝世後遇大火，譚氏門人英和將殘卷重新裝裱，後經翁方綱逐頁考證題跋，嘉慶十六年，成親王永瑆和「王綿億」也曾題跋。[註四十]

中田勇次郎與黃惇皆稱「綿億」姓「王」，只有王連起知曉綿億是「郡王」。

趙孟頫「獨孤本〈定武蘭亭序〉十三跋」末尾，綿億的題記如次（圖十一）：[註四一]

〈蘭亭〉以定武本爲最勝，今於

煦齋舅氏家，觀松雪所得於獨孤長老原搨及

十三跋，并吳傅朋、朱岩壑諸家跋語眞蹟，曾經

六丁追取，殘燼零星，神釆正自不減。覃溪翁考

校致精，可稱好古不倦者。中郎焦尾琴，願知音者

永寶藏之。

嘉慶十六年大暑之次日，甥綿億記。（鈐印：南韻齋印）（註四二）

綿億（一七六四－一八一五）是乾隆第五子永琪（一七四一－一七六六）之子，其母索綽

羅氏爲觀保之女；英和之父德保是觀保之弟，索綽羅氏爲英和的堂姊，綿億年齡雖然比英和

大，但英和輩分較高，因此綿億跋文稱英和爲「煦齋舅氏」。

綿億之父永琪被乾隆封爲「榮親王」，其叔永瑆被封爲「成親王」；綿億被嘉慶封爲「榮

郡王」，王連起稱其爲「綿億郡王」是適當的，中田勇次郎與黃惇皆稱綿億爲「王綿億」，不

妥。

至於英和《恩福堂筆記》稱成親王永瑆爲「詒晉齋」、榮郡王綿億爲「南韻齋」，是兩人

皆爲皇室後代，稱其號以表尊重。而趙孟頫〈蘭亭十三跋〉末尾成親王與綿億題記亦可看到

蘭亭以定武本為最勝今藏於
煦齋舅氏家觀松雪所得於獨孤長老原搨及
十三跋并吳傳朋朱岩壑諸家跋語真蹟曾經
六丁追取殘燼零星神采正自不減單貉翁尚考
校致精可稱好古不倦者中郎焦尾琴顏知音者
永寶藏之
嘉慶十六年大暑之次日拙綿億記

圖十一　綿億跋〈蘭亭十三跋〉（《元・趙子昂・蘭
　　　　亭十三跋》書跡名品叢刊五六，東京二玄
　　　　社，頁三九）

圖十二　張伯英跋〈蘭亭十三跋〉（《元・趙子昂・蘭亭十三跋》書跡名品叢刊五六，東京二玄
　　　　社，頁四七－四八）

「詒晉齋印」與「南韻齋印」兩方印記。

（三）「獨孤本〈定武蘭亭〉十三跋」何時火焚？何時流入日本？

趙孟頫書「獨孤本〈定武蘭亭序〉十三跋」在譚祖綬逝世後遭火災燒殘，王連起據英和《恩福堂筆記》的記載「來歲有卓薦入都之行」而未果，加上翁方綱的考證題識時間「嘉慶辛未（一八一一）仲夏」，推定在一八一○年之間焚殘；（註四三）富田淳與鍋島稻子則直接判定在一八○九年燒殘。（註四四）中日兩國學者所斷時間並可接受。

這件趙孟頫〈蘭亭十三跋〉殘卷，民國以後為蔣祖詒（字穀孫，一九○二－一九七三）所藏，一九二七年六月蔣氏請褚德彝（一八七一－一九四二）題跋，褚氏錄寫翁方綱詩《趙文敏蘭亭十三跋殘字歌》與〈題蘭亭獨孤僧本燼餘卷二首〉，並有長跋。次年一九二八年閏二月，曾任吳佩孚秘書長的白堅夫（不詳－一九六二尚健在）請張伯英（一八七一－一九四九）題跋（圖十二）。其後不久，白氏售與日本高島菊次郎；一九三○年五月，平凡社發行之舊版《書道全集五》輯有獨孤本〈定武蘭亭序〉殘紙三片。（註四五）由此可知，這件趙孟頫〈蘭亭十三跋〉殘卷，在一九二九年即為日本藏家的插架寶物。

五　趙孟頫「靜心本〈定武蘭亭序〉十六跋」

趙孟頫書有「靜心本〈定武蘭亭序〉十六跋」，見錄於明末汪砢玉（一五八七－？）《珊瑚網・法書題跋》卷十九。趙氏題跋之前有北宋持國、和叔、次道同觀，南宋施商輔跋；趙跋之後有揭傒斯、康里巙巙、張雨、王蒙四人題跋，王蒙跋文甚長；最後有汪砢玉兩則考證〈蘭亭序〉的題識。（註四六）王力春不識汪砢玉之名，竟稱「杵蘭主人、蘭上里墨王侍者『玉』的兩段長跋，其人待考。」（註四七）

茲以趙孟頫所書「獨孤本〈定武蘭亭序〉十三跋」為準，將「靜心本〈定武蘭亭序〉十六跋」與前述「〈定武蘭亭跋〉十八則」各跋題跋日期與大致內容排序對照如下表：

十八跋	十六跋	十三跋	日期
1			
2	1	1	9/5
3	2	2	9/16
4	3	3	9/18
5	4	4	9/22
7	5缺後半	5	9/23
6			9/26
8	6	6	9/28
9	7	7	9/29
11	8	8	10/1
12	9	9	10/2
13	10	10	10/3
14	11	11	9/24
16	12		
15	13		10/7
17	14	12	
10	15	13	
18	16		

與「獨孤本〈定武蘭亭序〉十三跋」相較，「靜心本〈定武蘭亭序〉十六跋」內容大致相同，其中第五跋缺後半，獨孤本第五跋後半記載內容為東屏和尚另本〈定武蘭亭序〉，與靜心

本無關，靜心本無此內容，合理；惟汪砢玉著錄是否漏列？不得而知。靜心本十六跋中所增三

跋，九月二十四日一跋應在九月二十三日第五跋之後為第六跋，卻在十月三日第十一跋之後列

為第十二跋；或因汪砢玉著錄時以獨孤本十三跋為範例，至十月三日第十一跋之後為趙孟頫臨

〈蘭亭序〉，遂將靜心本九月二十四日一跋插入其間；其後再加第十三、十六跋的內容，這三

跋皆針對靜心本〈定武蘭亭序〉而說。此外，靜心本第十四跋比獨孤本第十二跋多「獨孤本整

以自隨，此卷以歸靜心，其實藏勿忽。」這也是趙孟頫對靜心本〈定武蘭亭序〉主人說的話。

依靜心本趙孟頫第十二跋，吳靜心（一二五〇－一三一三）自謂這件〈定武蘭亭序〉為北

宋畫家王曉所藏，吳氏從李曾伯（一一九八－一二六五）得來。汪砢玉著錄此卷題跋諸人文字

內容，只有張雨與王蒙兩人所記與趙孟頫題跋有關，張雨的跋文如下：

僕囊時侍趙文敏公學書，暇日嘗論〈禊帖〉定武本，佳者絕難得。獨孤本見存，更有趙

子固及越人倪仲剛、武唐吳靜心此三本流落人間，不知何如？至正甲申（一三四四），

謁瑩之於竹莊，出此本見示，乃其祖靜心先生所藏，文敏公題跋甚詳，誠可寶也。句曲

外史，張天雨。 （註四八）

王蒙題跋自謂「至正廿五年（一三六五）秋七月購得於吳城」，此時距趙孟頫書跋不過五

十五年，距張雨題跋不過二十一年，王蒙跋中謂：

……余平生所見定武本，惟此一本紙墨既佳，摹手復善，無毫髮遺恨，此本當爲第一。自右軍之下，唐宋勿論，千有餘年後，能繼右軍之筆法者，爲先外祖魏國趙文敏公，當爲第一。文敏平昔所題〈蘭亭〉墨本亦多矣，或一題數語，或至再題則爲罕見，不可得矣。惟此一本凡十有六題，復對臨一本，可見愛惜之至，不忍去手。於文敏題跋中，此本又當爲第一也。……（註四九）

張雨題記指出「靜心本〈定武蘭亭序〉」有趙孟頫手書題跋，王蒙題識指出「靜心本〈定武蘭亭序〉」有趙孟頫題跋十六則，並臨有〈蘭亭序〉一通。汪砢玉《珊瑚網》記載趙孟頫「靜心本〈定武蘭亭序〉」十六跋之後，只有清初卞永譽（一六四五—一七一二）《式古堂書畫彙考》依樣移錄，其後這件「趙孟頫〈蘭亭〉十六跋」即不知所終。

清末民初，裴景福（一八五四—一九二六）編有《壯陶閣書畫錄》，詳錄一件〈宋拓蘭亭卷〉，前爲〈定武蘭亭序〉翻刻本，其次爲南宋尤袤、王順伯題跋，接著趙孟頫臨寫〈蘭亭序〉之後爲王蒙長跋，最後爲俞和節錄何延之〈蘭亭記〉。（註五十）其後此卷入藏於北京故宮博物院，名爲〈元趙孟頫臨蘭亭序卷〉，其中王順伯跋後接張翥題記，俞和節錄〈蘭亭記〉則

不見蹤影，與裴氏所記略有不同，而王蒙長跋流存至今（圖十三）。（註五一）

六 關於「靜心本〈定武蘭亭序〉十六跋」的討論

鮮于樞於至元己丑（至元二十六年，一二八九）題跋在一件〈定武蘭亭序〉上，這件拓本後來為獨孤和尚所有，所以靜心本〈定武蘭亭序〉上不會有鮮于樞的題跋。相傳趙孟頫有「〈蘭亭〉十八跋」存世，此非事實；是後人參考宋克錄寫「趙孟頫〈蘭亭〉以來的〈蘭亭〉十三跋（含鮮于樞跋），與「獨孤本〈定武蘭亭序〉十三跋」、「靜心本〈定武蘭亭序〉十六跋」混合而成的產物，其後為明益王重刻《大蘭亭修禊圖卷》時輯入其中，標舉為趙跋。這類拓本的流傳，成為一般人所知「〈定武蘭亭跋〉十八則」。

其次，王蒙在趙孟頫跋「靜心本〈定武蘭亭序〉」之後題記，明確指出趙氏所跋有十六則；而張紳在「吳炳本〈定武蘭亭序〉」卷尾，稱曾見趙孟頫所收〈定武蘭亭序〉有趙氏題跋十七次。王蒙所記趙跋是寫在非趙氏收藏的靜心本〈定武蘭亭序〉上，張紳所見趙跋是寫在趙氏所收獨孤本〈定武蘭亭序〉上，兩者不同。或者張紳將靜心本〈定武蘭亭序〉誤為趙孟頫所藏？

前述宋克已將鮮于樞的題跋闌入趙孟頫「〈蘭亭〉十三跋」中，依例將之套入趙孟頫「靜心本〈定武蘭亭序〉」十六跋」，勢必成為十七跋；又若只將第五跋分為前後兩跋，套入「靜心

圖十三之一　王蒙跋靜心本〈定武蘭亭序〉十六跋（《蘭亭墨蹟彙編》，臺北華正，頁一七九－一八一）

圖十三之二　王蒙跋靜心本〈定武蘭亭序〉十六跋（《蘭亭墨蹟彙編》，臺北華正，頁一七九－一八一）

本〈定武蘭亭序〉「十六跋」，依然可稱為十七跋。是以無論「十七跋」或「十八跋」，應係

「十六跋」本的化身。安岐《墨緣彙觀錄》記載《定武五字損本蘭亭卷》（趙孟頫〈蘭亭〉十

三跋卷）時，曾謂「世傳趙文敏有〈題吳靜心禊帖十七跋〉，蓋至大間文敏北上，與此序並暨

舟中為跋者，今竟無聞。」（註五一）安岐所指即「靜心本〈定武蘭亭序〉十六跋」。

翁方綱在〈上海潘氏蘭亭刻本考〉一文中，謂「孫雪居《松江碑目》云：『蘭亭有子昂

十六跋，後有張伯雨題，上海潘雲龍鉤入石。』」（註五二）又於〈趙文敏蘭亭十三跋考〉一文

中，謂「上海潘方伯本稱子昂十六跋，則增多二跋，又延祐三年在京師為吳靜心子景良所作一

跋；而刪節『昔人得古刻』一跋，凡為跋十六也。」（註五三）翁方綱所稱潘方伯即潘雲龍之父

允端，此本即趙孟頫書「靜心本〈定武蘭亭序〉十六跋」。

然而，董其昌在天啓四年（一六二四）跋趙孟頫書「獨孤本〈定武蘭亭序〉十三跋」，謂

趙氏「跋〈定武蘭亭〉兼臨本〈禊帖〉……余所見乃有三本，其一為海上潘方伯所藏，新都汪

太學以三百千購之，好事家相傳為真物。及觀此卷，乃知其為葉公之龍也。」（註五五）董其昌

見獨孤本而謂潘氏本為葉公之龍，非真物也。不過董氏在《容臺集·別集》中，則謂「子昂得

〈定武蘭亭〉於東屏上人，愛其有右軍風神，攜入上都。舟中作十七跋，復題之『與丙舍帖相

似』。今在涿鹿馮少保家。」（註五六）董氏此條所記，似不知在涿鹿馮銓家的〈定武蘭亭序〉

是趙孟頫從獨孤和尚乞得，卻將之歸於東屏上人；且不知趙跋獨孤本〈定武蘭亭序〉只有十三

則，而非十七則。董氏前條既題跋於「趙孟頫書獨孤本〈定武蘭亭序〉十三跋」之後，此條則

亂點鴛鴦譜，令人難以苟同。《容臺集·別集》有另一則題記：「趙文敏跋〈定武蘭亭〉獨

孤、東屏二本，皆有眞跡，或十三跋、或十七跋，余皆見之。然墨跡雖眞，而石本已剪去，孤

行世間。」（註五七）雖然董氏把獨孤本十三跋與東屏本十七跋分開，但仍以吳靜心十六跋本是

東屏和尙所有。

　　董其昌的題跋難謂可靠，然而翁方綱稱「上海潘氏所藏售於新都汪氏者，是今日所傳吳靜

心本，重刻者之祖本也。而其本已有僞裝趙書十六跋於後，則潘氏重勒石所自出之祖本，並非

子昂所見之吳靜心本。」（註五八）董其昌或翁方綱所見之趙孟頫跋「靜心本〈定武蘭亭〉十六

跋」，無論是眞跡或刻本，恐非趙孟頫親眼所見之〈定武蘭亭序〉拓本、也非親手所跋的眞

品；有如安岐所謂「世傳趙孟頫有〈題吳靜心褉帖十七跋〉，今竟無聞。」

　　由於汪砢玉《珊瑚網·法書題跋》所載「趙承旨十六跋〈定武蘭亭〉」，記錄吳靜心本

〈定武蘭亭序〉一卷的詳細內容；且有王蒙題「趙孟頫書靜心本〈定武蘭亭〉十六跋」墨跡流

傳至今，雖然眞僞不能遽定，但若謂著錄與墨跡俱非，似也難言。尤其汪氏記載吳靜心本〈定

武蘭亭序〉尙有張雨一跋，明確說明在吳靜心的裔孫處見趙孟頫所跋甚詳。因此，王連起與黃

惇肯定趙孟頫有「靜心本〈定武蘭亭序〉十六跋」之作，是可信的。

　　趙孟頫撰有吳靜心墓誌〈義士吳公墓銘〉，記述吳靜心的名號、里籍、父祖等，謂其父吳

澤曾在淮東制置使曾李伯幕府任職，與范文虎爲李氏幕府舊交，因而范氏舉薦吳靜心任官。（註五九）趙孟頫書「靜心本〈定武蘭亭〉十六跋」第十二跋中，吳靜心自稱這本〈定武蘭亭序〉拓本從李曾伯得來，原爲北宋畫家王曉所藏。翁方綱有手校〈舊拓定武蘭亭序〉二種傳世，現藏東京博物館，（註六十）皆謂爲王曉藏本（圖十四、十五），然兩件並爲翻刻之本，非王曉原藏拓本。今人只能從中追想趙孟頫所見王曉本〈定武蘭亭序〉的遺影。

七　結語

趙孟頫在至大三年九月初至十月十九日，由湖州赴大都舟中，在獨孤本〈定武蘭亭序〉寫下十三跋，在靜心本〈定武蘭亭序〉寫下十五跋。兩年多之後，吳靜心逝世，趙孟頫爲其撰〈義士吳公墓銘〉。延祐三年七月，吳靜心之子景良請趙孟頫在十五跋之後加題一跋。至正四年（甲申），張雨從吳靜心之孫瑩之見到此卷而有題記；至正二十五年七月，王蒙收藏這件靜心本〈定武蘭亭序〉並趙孟頫十六跋，有長文記其事。直到明末，汪砢玉《珊瑚網》著錄了上述這卷趙孟頫書「靜心本〈定武蘭亭〉十六跋」全部題跋內容；入清以後趙孟頫這件「〈蘭亭〉十六跋」不知所終。

明朝初年，宋克以楷行草各體錄寫趙孟頫「獨孤本〈定武蘭亭〉十三跋」，把獨孤本趙跋之前的鮮于樞一跋，當做趙孟頫的題跋，並將趙氏第五跋分成兩跋，又漏寫趙氏最後兩跋，仍

圖十四　王曉本〈定武蘭亭序〉之一
　　　　（《特別展書聖王羲之》，東
　　　　京每日新聞社，頁一三四）

圖十五　王曉本〈定武蘭亭序〉之二
　　　　（《昭和蘭亭記念展圖錄》，
　　　　東京二玄社，頁一〇五）

然稱為「趙孟頫〈蘭亭〉十三跋」；後人遂以為趙孟頫所書「〈蘭亭〉十三跋」有兩種不同的本子。明末上海潘允端收有趙孟頫「靜心本〈定武蘭亭〉十六跋」卷子，其子潘雲龍龍鉤摹入石，清代翁方綱曾見此一刻本，惜此刻拓本至今不見流傳，不能知其詳情；惟董其昌跋趙孟頫「獨孤本〈定武蘭亭〉十三跋」時，已謂潘氏本為葉公之龍而非真龍。

明末另有益王朱翊鈏重刻〈大蘭亭修禊圖卷〉，在修禊圖末尾增刻「趙孟頫〈定武蘭亭〉十八跋」，將鮮于樞跋、趙孟頫〈蘭亭〉十三跋、趙孟頫〈蘭亭〉十六跋雜湊、分割、刪節組合刻入其中；遂為清康熙時曹培廉重編《松雪齋文集》輯入「續集」，名為〈定武蘭亭跋〉十八則，乾隆時代《文津閣四庫全書》所錄內容亦同，今人任道斌輯校《趙孟頫文集》也照樣採編。

趙孟頫書「靜心本〈定武蘭亭〉十六跋」長卷，至今只剩王蒙長跋傳世。北京故宮博物院所藏這件王蒙長跋，其前有趙孟頫〈臨定武蘭亭序〉，兩者絹紙不同、尺寸高矮不同，王連起已考兩者絕非同卷之物，亦即趙臨〈蘭亭序〉非十六跋原卷所有；北京故宮此卷有尤袤與王順伯名下題跋，亦非汪砢玉所記之持國、和叔、次道與施商輔觀題之〈定武蘭亭序〉。至於東京博物館所藏王曉名下〈定武蘭亭序〉兩卷，也非吳靜心所藏之王曉原本。總之，趙孟頫書「靜心本〈定武蘭亭〉十六跋」原跡不存，明益王朱翊鈏重刻〈大蘭亭修禊圖卷〉趙孟頫名下〈定武蘭亭跋〉十八則，或存「十六跋」其影，已無「十六跋」其形，更不論其神了。

參考文獻

下中彌三郎　舊版《書道全集五》　東京都　平凡社　一九三○年

中田勇次郎　《蘭亭帖十三跋》解說　新版《書道全集十七》　東京都　平凡社　一九五六年

王力春　《元初法書鑑藏研究　以趙孟頫爲視角》　長春市　吉林大學歷史文獻學碩士論文
　　二○○五年

王世貞　《古今法書苑》《中國書畫全書》第五冊　上海市　上海書畫出版社　二○○○年

王　蒙　〈跋趙孟頫靜心本《定武蘭亭序》〉　《蘭亭墨蹟彙編》　臺北市　華正書局　一九
　　八七年

王連起　〈趙孟頫臨跋《蘭亭序》考〉　《故宮博物院院刊》　一九八五年第一期　北京市　故
　　宮博物院　一九八五年

外山軍治　〈趙孟頫の研究〉　新版《書道全集十七》　東京都　平凡社　一九五六年

任道斌輯校　《趙孟頫文集》　上海市　上海出版社　二○一○年

伏見沖敬　《元・趙子昂・蘭亭十三跋》解說　書跡名品叢刊五六　東京都　二玄社　一九六
　　一年

安　岐　《墨緣彙觀錄》　輯入《書畫錄》　臺北市　世界書局　一九七七年

朱存理　《珊瑚木難》　臺北市　漢華文化事業公司　一九七〇年

朱翊鈞重刻　《大蘭亭圖卷》　《蘭亭圖典》　北京市　故宮博物院　二〇一二年

西川寧　《昭和蘭亭記念展圖錄》　東京都　二玄社　一九七三年

西川寧　〈趙子昂の二群の尺牘・中峯和尚に与へた六札〉　《書品》　第七四號　一九五六年

吳升　《大觀錄》　臺北市　漢華文化事業公司　一九七〇年

宋克　《子昂蘭亭十三跋眞跡》　香港　書譜社　無出版年月

村上三島　《昭和癸丑蘭亭展圖錄》　東京都　二玄社　一九七三年

神田喜一郎　〈趙孟頫尺牘・與中峯明本〉　新版　《書道全集十七》　東京都　平凡社　一九五六年

汪砢玉　《珊瑚網》　上海市　商務印書館　一九三六年

英和　《恩福堂筆記》　《筆記小說大觀》　第四三編第六冊　臺北市　新興書局　一九八六年

翁方綱　《蘇米齋蘭亭考》　輯入　《法帖考》　臺北市　世界書局　一九七四年

張伯英　《跋蘭亭十三跋》　《元・趙子昂・蘭亭十三跋》　書跡名品叢刊五六　東京都　二玄社　一九六一年

張紳　〈題吳炳本《定武蘭亭序》〉　《東晉・王羲之・蘭亭敘七種》　書跡名品叢刊二十二

梅園方竹　〈趙孟頫臨獨孤長老本蘭亭〉解說　舊版《書道全集十九》　東京都　平凡社　一

東京都　二玄社　一九五九年

單國強　〈趙孟頫信札繫年初編〉　《中國書法全集四十三・趙孟頫一》　北京市　榮寶齋

九三一年

二〇〇二年

富田淳　〈趙孟頫行書蘭亭十三跋〉解說　《特別展・書聖王羲之》　東京都　每日新聞社

二〇一三年

黃惇　〈從杭州到大都──趙孟頫書法評傳〉　《中國書法全集四三・趙孟頫一》　北京市

榮寶齋　二〇〇二年

黃惇　〈趙孟頫年表〉　《中國書法全集四十四・趙孟頫二》　北京市　榮寶齋　二〇〇二年

黃惇　〈趙孟頫與《蘭亭》十三跋〉　華人德、白謙慎主編　《蘭亭論集》　蘇州市　蘇州

大學出版社　二〇〇〇年

黃惇　〈蘭亭十三跋〉（火燒本）考釋　《中國書法全集四十四・趙孟頫二》　北京市　榮

寶齋　二〇〇二年

董其昌　《容臺集》　明代藝術家集彙刊　臺北市　國立中央圖書館　一九六八年

綿億　〈跋蘭亭十三跋〉　《元・趙子昂・蘭亭十三跋》　書跡名品叢刊五十六　東京都

二玄社　一九六一年

裴景福　《壯陶閣書畫錄》　臺北市　臺灣中華書局　一九七一年

趙孟頫　《松雪齋集》　《文津閣四庫全書》第一一○○冊　北京市　商務印書館　二○○六年

趙孟頫　《題伯幾臨鵝臺帖》　趙琦美撰、朱存理集錄　《鐵網珊瑚》　臺北市　漢華文化事

　　業公司　一九七○年

錢博　《臨宋克書蘭亭十三跋》　《書苑》第二卷第八、九、一○號　東京都　法書會　一九一

　　三年四、五、六月　無編頁。東京都　名著出版　一九七五年覆刻版。

鍋島稻子　《王羲之定武蘭亭序獨孤本》解說　《特別展・書聖王羲之》　東京都　每日新聞

　　社　二○一三年

注釋

編　按　李郁周　明道大學國學研究所專任教授。

註　一　西川寧：《昭和蘭亭記念展圖錄》（東京都：二玄社，一九七三年），頁六―七。

註　二　村上三島：《昭和癸丑蘭亭展圖錄》（東京都：二玄社，一九七三年），頁二八―三七。

註　三　王連起：《趙孟頫臨跋〈蘭亭序〉考》，《故宮博物院院刊》一九八五年第一期（北京市：

　　　　故宮博物院，一九八五年），頁三七―四五。

註四　黃惇：〈趙孟頫與《蘭亭》十三跋〉，華人德、白謙慎主編：《蘭亭論集》（蘇州市：蘇州大學出版社，二〇〇〇年），頁四〇八—四一一。

註五　王蒙：〈跋趙孟頫靜心本《定武蘭亭序》〉，《蘭亭墨蹟彙編》（臺北市：華正書局，一九八七年），頁一九七—一八三。

註六　王連起：〈趙孟頫臨跋《蘭亭序》考〉，《故宮博物院院刊》一九八五年第一期，頁四七。

註七　黃惇：〈趙孟頫與《蘭亭》十三跋〉，《蘭亭論集》，頁四一一。

註八　趙孟頫：〈定武蘭亭跋〉，《松雪齋外集・卷二》，《文津閣四庫全書》第一二〇〇冊（北京市：商務印書館，二〇〇六年），頁七四一—七四三。

註九　朱翊鈏重刻〈大蘭亭圖卷〉，《蘭亭圖典》（北京市：故宮博物院，二〇一二年），頁二九二—二九三。

註十　任道斌輯校：《趙孟頫文集》（上海市：上海出版社，二〇一〇年），頁二七〇。

註十一　宋克錄寫：《子昂蘭亭十三跋眞跡》（香港：書譜社，無出版年月），無編頁。

註十二　錢博：〈臨宋克書蘭亭十三跋〉，《書苑》第二卷第八、九、一〇號，（東京都：法書會，一九一三年四、五、六月），無編頁。東京：名著出版，一九七五年覆刻版。

註十三　朱存理：《珊瑚木難》（臺北市：漢華文化事業公司，一九七〇年），頁四一〇—四一四。

註十四　王世貞：《古今法書苑》，《中國書畫全書》第五冊（上海市：上海書畫出版社，二〇〇〇年），頁五八一。

註十五　張紳：〈題吳炳本《定武蘭亭》序〉，《東晉・王羲之・蘭亭敍七種》書跡名品叢刊二二（東

京都：二玄社，一九五九年），頁四七。

註十六　趙孟頫：《題伯幾臨鵝羣帖》，見趙琦美撰、朱存理集錄：《鐵網珊瑚》卷五（臺北市：漢華文化事業公司，一九七○年），頁三六五；並見朱存理撰：《珊瑚木難》卷四，頁四○九。

註十七　黃惇：《從杭州到大都——趙孟頫書法評傳》，《中國書法全集四三‧趙孟頫一》（北京市：榮寶齋，二○○二年），頁一九。

註十八　外山軍治：《趙孟頫の研究》，新版《書道全集十七》（東京都：平凡社，一九五六年），頁一三。

註十九　中田勇次郎：《蘭亭帖十三跋》解說，新版《書道全集十七》，頁一五四。

註二十　伏見沖敬：《元‧趙子昂‧蘭亭十三跋》解說，書跡名品叢刊五六（東京都：二玄社，一九六一年），頁六四。

註二一　王連起：《趙孟頫臨跋〈蘭亭序〉考》，《故宮博物院刊》一九八五年第一期，頁三七。

註二二　黃惇：《趙孟頫與〈蘭亭〉十三跋》，《蘭亭論集》，頁四○九。

註二三　黃惇：《蘭亭十三跋》（火燒本）考釋，《中國書法全集四十四‧趙孟頫二》（北京市：榮寶齋，二○○二年），頁四六四。

註二四　黃惇：《趙孟頫年表》，《中國書法全集四十四‧趙孟頫二》，頁五○五。

註二五　梅園方竹：《趙孟頫臨獨孤長老本蘭亭》解說，舊版《書道全集一九》（東京都：平凡社，一九三一年），頁五○五。

註二六　神田喜一郎：〈趙孟頫尺牘・與中峯明本〉，新版《書道全集一七》，頁一五六。

註二七　西川寧：〈趙子昂の二群の尺牘・中峯和尚に与へた六札〉，《書品》第七四號，一九五六年十一月，頁五一一五二。

註二八　單國強：〈趙孟頫信札繫年初編〉，《中國書法全集四十三・趙孟頫一》，頁五九。

註二九　吳升：〈定武蘭亭趙文敏十三跋〉，《大觀錄》卷一，頁四九（臺北市：漢華文化事業公司，一九七○年），頁一○九。

註三十　中田勇次郎：〈蘭亭帖十三跋〉解說，新版《書道全集十七》，頁一五五。

註三一　王連起：〈趙孟頫臨跋《蘭亭序》考〉，《故宮博物院刊》一九八五年第一期，頁四五。

註三二　英和：《恩福堂筆記》卷下，頁二一一二二，輯入《筆記小說大觀》第四三編第六冊，臺北市：新興書局，一九八六年，頁三三四一三三六。

註三三　王力春：《元初法書鑒藏研究：以趙孟頫為視角》（長春市：吉林大學歷史文獻學碩士論文，二○○五年），頁二八。

註三四　《元・趙子昂・蘭亭十三跋》，書跡名品叢刊五六，頁三五。

註三五　《元・趙子昂・蘭亭十三跋》，書跡名品叢刊五六，頁三三。

註三六　王連起：〈趙孟頫臨跋《蘭亭序》考〉，《故宮博物院刊》一九八五年第一期，頁四三。

註三七　王力春：《元初法書鑒藏研究：以趙孟頫為視角》，頁二四。

註三八　王力春：《元初法書鑒藏研究：以趙孟頫為視角》，頁二七。

註三九　中田勇次郎：〈蘭亭帖十三跋〉解說，新版《書道全集十七》，頁一五五。

註四十　王連起：〈趙孟頫臨跋《蘭亭序》考〉，《故宮博物院刊》一九八五年第一期，頁四〇。

註四一　黃惇：〈趙孟頫與《蘭亭》十三跋〉，《蘭亭論集》，頁四一〇—四一一。

註四二　《元・趙子昂・蘭亭十三跋》，書跡名品叢刊五六，頁三九。

註四三　王連起：〈趙孟頫臨跋《蘭亭序》考〉，《故宮博物院刊》一九八五年第一期，頁四四。

註四四　富田淳：〈趙孟頫行書蘭亭十三跋〉解說；鍋島稻子：〈王羲之定武蘭亭序獨孤本〉解說，《特別展・書聖王羲之》（東京都：每日新聞社，二〇一三年），頁二九一、二八二。

註四五　下中彌三郎：舊版《書道全集五》（東京都：平凡社，一九三〇年），頁一六六—一六八。

註四六　汪砢玉：《珊瑚網》（上）（上海市：商務印書館，一九三六年），頁四四四—四五一。

註四七　王力春：《元初法書鑑藏研究：以趙孟頫為視角》，頁四三。

註四八　張雨題跋見汪砢玉：《珊瑚網》（上），頁四四七。

註四九　王蒙題跋見汪砢玉：《珊瑚網》（上），頁四四八。

註五十　裴景福：《壯陶閣書畫錄》第六冊（臺北市：臺灣中華書局，一九七一年），頁一四〇一—一四〇四。

註五一　《元趙子昂臨蘭亭序卷》，《蘭亭圖典》，頁四八—四九。

註五二　安岐：《墨緣彙觀錄》，輯入《書畫錄》上（臺北市：世界書局，一九七七年），頁一一三。

註五三　翁方綱：《蘇米齋蘭亭考》，輯入《法帖考》（臺北市：世界書局，一九七四年），頁八〇。

註五四　翁方綱：《蘇米齋蘭亭考》，頁七五。

註五五　安岐：《墨緣彙觀錄》，頁一一三。

註五六　董其昌：《容臺集別集》卷四題跋，明代藝術家集彙刊（臺北市：國立中央圖書館，一九六八年），頁一八八四－一八八五。

註五七　董其昌：《容臺集別集》卷四題跋，頁二〇四五。

註五八　翁方綱：《蘇米齋蘭亭考》，頁八一。

註五九　任道斌輯校：《趙孟頫文集》，頁一五九。

註六十　西川寧：《昭和蘭亭記念展圖錄》，頁九四、一〇五。

元代復古書風中的另類奇葩

——以張雨、楊維楨為例

李秀華

摘要

　　元代復古書風旗幟下，趙孟頫以全方位的藝術修養，引領元代走向內在心理探索的文人書畫世界，在力追「二王」風格中，大開法古之門徑。而另有一支以較多的性靈抒發，以及運筆結字的縱逸，在以二王正統為主流的元代書壇，另開日後元明野逸散卓之氣，於元代書壇所綻放出的另一朵奇葩，筆者嘗試以張雨、楊維楨為例，做一論述。雖然這股異流無法與復古主流書風相頡頏，且風格上仍未全然脫離正統主流藩籬，然對明代中葉徐渭掀起的浪漫抒情風潮，而至晚明一股異於正統風尚的叛逆書風狂飆，「變形主義」書風的流行，這股潛在影響力，在書史上仍具特殊意義。

關鍵字

復古書風、趙孟頫、張雨、楊維禎

一 前言

元代是一個特殊的時代，在政治上雖是異族統治，然在文化上卻不斷爲漢文化所同化。隨著時間推移與漢文化的濡染，元代書法傳統不但沒有因異族統治而終結，反而漸興起了相應發展的有利條件。元初南方書壇大批遺民書家，在帝王文化政策鼓勵下，普遍探索古法，如趙孟頫（一二五四－一三二二）、鄧文原（一二五八－一三二八）、虞集（一二七二－一三四八）、馮子振（一二五七－一三四八），等，而少數民族書家如康里巎巎（一二九五－一三四五）、耶律楚材（一一九〇－一二四三）、鮮于樞（一二四六－一三〇二）等，亦推崇二王書風。趙孟頫等書家針對南宋書法的衰頹與磽薄，力矯「無法」之流弊，重新提倡儒雅的魏晉古法。此一復古除了對南宋書法氣局狹小、審美趣味與技巧單調的復古，另一層心理，則是元朝雖重視儒文化並對少數高層文人安撫，然並未完全給予信任。漢儒在仕途中受到排擠、猜忌，以及社會對漢人衍生不平等待遇的社會階層分化（註一）；亡國之痛，促使文士爲得宣洩情感，以書畫做爲追求心靈自由、解放，與精神寄託的最好方式。當書家面對歷史環境與社會環境的急遽變遷，對古法的汲取，以及對前人有意識的追憶和模仿，使得元代書壇朝著復古的傾向發展。這種傾向在趙孟頫等書家的推動下，復古主義隨之興盛並籠罩了整個元代書壇。元代初期可以趙孟頫、鮮于樞、鄧文原爲代表，中期後趙孟頫弟子虞集、俞和（一三〇七－一三八

二）、張雨（一二八三－一三五〇）、柯九思（一二九〇－一三四三）、朱德潤（一二九四－一三六五）等亦活躍於江南與大都，晚期則有康里巙巙、周伯琦（一二九八－一三六九）、楊維禎（一二九六－一三七〇）等書家。雖然這股巨浪掀起了天下翕然景從，然隱然地也崛起了不同的波濤，散卓野逸的另類風格，緩緩而起。

元代在復古書風旗幟下，趙孟頫以詩、書、畫全方位的藝術修養，引領元代走向內在心理探索的文人書畫世界。然元代到中後期，復古書風的力度漸弱，另有少數以較多的性靈抒發，及運筆結字的縱逸，在以二王正統為主流的元代書壇，嶄露頭角。在隱逸文士中有吳鎮（一二八〇－一三五四）、楊維禎、倪瓚（一三〇一－一三七四）等；而在道釋中有中峰明本（一二六三－一三二三）、一山一寧（一二四七－一三一七）、張雨等；在少數民族書家則有鮮于樞、康里巙巙等。他們於二王古法中，或以風格勁挺剛健，北人沉毅特質，異於典雅秀逸的趙派書風；或以內在心理矛盾，有更多情性抒發，而突顯個性；或以道釋仙禪之氣，而顯清介絕俗。這些書家相較於趙書的秀逸書風，因自我意識強烈，能脫出時風，保有自己獨特性格。於此，本文嘗試以較具豪縱奇崛書風的個性書家，以張雨、楊維禎為例，以其作品中流露出特殊的審美意識，不拘一格，章法能突破傳統，且不為時代書風所囿，隱然成為元代書壇的另一支異流，做一論述。雖然這股異流無法與復古主流書風相頡頏，且風格上仍未全然脫離正統主流藩籬，然另開日後元明野逸散卓之氣的先河，對明代中葉徐渭（一五二一－一五九三）掀起的

浪漫抒情風潮，而至晚明一股異於正統風尚的叛逆書風狂飆，「變形主義」書風的流行（註一）；此一另類奇葩，其潛在影響力，在書史上仍具特殊意義。

二 元代書壇的復古主義

宋度宗咸淳七年（一二七一）元太祖成吉思汗（一一六二－一二二七）孫忽必烈（一二七一－一二九四）登基，是爲元世祖，元世祖採納劉秉忠（一二一六－一二七四）建議，取《易經》「大哉乾元」之意，將國號由「大蒙古國」改稱爲「大元」。次年元世祖定都大都（北京），至元十六年（一二七九）則興兵滅宋，統一中國。元世祖於三十歲左右開始接觸儒生，並任用漢儒，根據《元史・世祖本紀》云：「歲甲辰（一二四四），帝在潛邸，思大有爲於天下，延藩府舊臣及四方文學之士，問以治道。」（註二）元世祖獨崇儒學，採納漢人封建制度，推動漢文化，曾召姚樞（一二〇一－一二七八）、許衡（一二〇九－一二八一）、竇默（一一九五－一二八〇）等敷陳仁義道德之說，並廣泛設立學校，傳播程朱理學。元代雖然政治上實行種族歧視政策，但在思想上卻能以寬容的政策接納儒家文化，爲日後實行科舉考試奠定良好的基礎。元朝爲能弱化漢、蒙對峙的民族矛盾心理，以及爲籠絡漢族知識份子，元世祖接受御史程鉅夫（一二四九－一三一八）建議，到江南搜訪遺逸；當時受薦舉者二十四人，以三十三歲的趙孟頫，居其首，藉以安撫江南文士。至元二十四年（一二八七）趙孟頫北上至大都，

元世祖以其才氣英邁，神采煥發，如神仙中人，使坐右丞葉李（一二四二－一二九二）（字太白）上。入宮次年，授命南下調查鈔法，並為元世祖草詔頒於天下，甚得世祖喜愛。

元世祖之後的帝王亦沿用儒家文化，元仁宗（一三一一－一三二〇）尤對趙孟頫寵信有加（註四），常以字稱呼而不稱其名，並將之比擬如唐之李白（七〇一－七六二），宋之蘇東坡（一〇三七－一一〇一）。元仁宗時內府有收藏王羲之（三〇三－三六一）《快雪時晴帖》，趙孟頫曾為之題跋，蒙古狀元護都遝兒（生卒年不詳）也曾以小楷題跋，元代書法在朝廷中漸受到皇室的喜愛與提倡。元世祖雖不善書，然令太子裕宗（一二四三－一二八五）學習書法，英宗（一三〇三－一三二三）、文宗（一三〇四－一三三二）亦都學習書法，順帝（一三二〇－一三七〇）於十三歲即位後，即由經筵官康里子山教授書法。文宗朝帝王以自身喜愛翰墨，於一三二九年成立「奎章閣」，召集群儒賢士於閣中請益；由學士虞集撰寫《奎章閣記》，命柯九思為奎章閣鑒書博士，並召集揭奚斯（一二七四－一三四四）、康里子山等書畫家於閣中，以鑒藏內府所藏書畫。根據許有壬〈恭題太師秦王奎章閣記賜本〉：

文宗皇帝游心翰墨，天縱之聖，落筆過人，得唐太宗晉祠碑，遂益超詣，蓋其天機感觸有非常人之所能喻者，開奎章閣書製文刻石閣中，摹本出天下聳觀，揭如日月雲漢之貫萬物也。（註五）

由於皇室的倡導，這些書畫俱佳的文士，對書法推動，形成一股很大的助力。元代接收了南宋內府的收藏，趙孟頫以其特殊恩寵地位（註六），及奎章閣學士能見到內府珍藏的魏晉書蹟，他們從中汲取養分，於元代書壇形成一股核心力量。

元人對北宋尚意書風的追求，到南宋漸趨粗俗而至古意盡失漸感不滿，北方書壇在以顏眞卿（七〇九－七八五）爲宗的學書風氣下，師法魏晉古法仍未普遍。趙孟頫等南方書家對南宋書家於審美理解的誤導，而興起對古法的崇尚，漸形成力矯南宋書法定式僵化的流弊，而導向以實踐古法的客觀發展傾向。根據姚燧（一二三九－一三一四）《牧庵集·跋雪堂雅集後》之描述，元世祖至元二十五年（一二八八）年秋冬之際的雪堂雅集，共有二十八位士大夫參與，以北方文士爲主，只有趙孟頫、王惲（一二二七－一三〇四）爲南方人，當時的文藝仍承襲金末流風，在書法上以顏眞卿風格爲主流。（註七）趙孟頫在寫信給友人王芝（生卒年不詳）時，提出他的看法：

近世又隨俗皆好學顏書，顏書是書家大變，童子習之，直至白首，往往不能化，遂成一種臃腫多肉之疾，無藥可差，是皆慕名而不求實。當使學書二王，忠節似顏又何？吾每懷此意，未嘗敢以與語不知者，流俗不察，便謂毀短顏魯公，殊可發大方一笑。（註八）

以為從顏書入學習書法，童子習之，直至白首，往往不能化，是為慕名而不求實的不當效法。

若能回歸二王，而人品忠節則以顏真卿為典範，可以兩全。趙孟頫在大都的三十餘年中，遍覽

內府所藏歷代書畫，並與江南文士、收藏家廣泛交往（註九），這段時間其書畫藝術進入了旺盛

的創作時期。

元武宗至大三年（一三一○）趙孟頫受命二次赴京，途中得獨孤長老贈以〈定武蘭亭

序〉，他以此本最能傳達王羲之的風神。是以在北上途中寫下著名的〈蘭亭十三跋〉，跋中對

書法用筆的強調，尤其以「書法以用筆為上，而結字亦須用工。蓋結字因時相傳，用筆千古不

易。」（註十）確立了他復古觀念的論述。他以強調精妙的用筆與結字，得書之善，並以謹慎的

創作態度，極力倡導由唐入晉，以典雅之韻，取代粗俗格調，力除南宋以來粗疏野逸的書風，

並以南方復古書風來影響北方。趙孟頫以識趣高遠，跨越古人，運筆上雖受宋四家影響，然體

勢舒緩，建立有別於晉人的脫俗超逸之姿；而其全面性的開展復古運動，使章草的復興與今草

體勢、風神的融合，不為近代習尚所縛，遂以勻整雍容的中和之美獨領風騷。在趙孟頫大力倡

導與努力實踐的復古主義下，當時與之密切往來的書家有康里子山、鄧文原、虞集、揭傒斯、

柯九思、朱德潤、張雨等都受其影響，甚至高麗國忠宣王（一二七五－一三二五）等也都受其

書風影響（註十一）。

今人黃惇（一九四七－）以為趙孟頫強調復古，除了有恢復傳統的潛在民族意識，也有著

尋求超脫當時所處的現實環境之意。（註十二）徐利明（一九五四—）也以此一復古為繼唐代以後使二王書法再度受到尊崇，有「調整」書史發展的歷史意義。（註十三）趙孟頫領銜的復古書風一直影響到明代，直到晚明變形書風匯聚成一股強大潮流後，書法發展才漸走上碑學遞嬗之路。

三、張雨、楊維禎於復古書風下的野逸散卓風格

元代書家承襲晉唐遺風，在趙孟頫復古主義絢爛的流風下，張雨、楊維禎的書法，既屬於這個時代，又不全然屬於這個時代；獨特的道士情性，與儒士「亂頭粗服」的濁世風采，於元代趙體復古的清雅遒麗之外，另出新意，引人矚目。

張雨初名澤之，字伯雨，浙江錢塘人。二十歲後入道觀為道士，道名嗣顯、嗣真，又號句曲外史（註十四）。生於元世祖至元二十年（一二八三），卒於元順帝至正十年（一三五○）。張雨六世祖張九成（一○九二—一一五九）以狀元擢第，封為崇國公，祖父張逢源（生卒年不詳），字淵甫，號月泉，宋亡之前，為奉議郎漳州通判。他的「月泉吟舍」與當時藝文社交界有密切往來，在此常聚集南宋遺老，以及元初游宦杭城的名士。張雨從小聰慧爽朗，穎出不群，於十五、六歲與張翥（一二八七—一三六八）同受教於儒師仇遠（一二四七—一三二六），在祖父嚴格督教下，二十歲即能博務記覽，弄翰為辭章。張雨於年輕時期大量吸吮傳統

文化精粹，浸淫古典文學所絜下的深厚功底，以及書法鍛鍊所積澱的基本功力，使其眼界不流於俗道。因此，在二十歲後離家學道，三十歲正式登茅山受籙成爲道士時，以其洋溢的詩文翰墨才華，於元末文壇受到時賢勝士的推崇與敬重。

張雨所處時代，適逢元統治中原後，雖對漢族橫徵暴斂，然對僧侶道士卻極爲禮遇。元開國之初全眞教主邱處機（一一四八－一二二七）以「保養長生秘術」觀獻成吉思汗而受寵信，並使抗蒙的北方遺民先後歸附，朝廷以之穩定社會秩序有功，遂使全眞教執掌國家教育機構，並擔任國家祭典主祀，享有崇高的政治地位。全眞教開山始祖王重陽（一一二二－一一七○）本習儒業，教義承繼老莊哲學與涵融禪宗的心性修養，與儒學相通，當時道士們以「道服而儒行」，在元受朝廷禮遇，對於漢文化的傳承與延續，有重要貢獻。

張雨在二十歲棄家入道後，遍遊天臺、括蒼諸名山。曾師事茅山上清派法師周大靜（生卒年不詳），並受授大洞經籙。後入杭城開元宮，師事張留孫（一二四八－一三二一）弟子王壽衍（一二三七－一三五三）。元仁宗皇慶二年（一三一三），張雨在王壽衍的引薦，上京觀見仁宗，並結識玄教嗣師吳全節（一二六九－一三四六）。在吳宗師的大力薦舉下，以其身負逸氣英才，以及格調清麗的詩文，與京中文士如楊載（一二七一－一三二三）、袁桷（一二六六－一三二七）、虞集、黃溍（生卒年不詳）、趙雍（一二八九－不詳）等友善，並拜於虞集門下，張雨在元代文壇初步奠定良好名聲。元祐八年（一三二一），張雨前往茅山，茅山曾是

南朝齊梁道教思想家陶弘景（四五六―五三六）的修道地，有唐碑等名勝，爲道教視爲仙人遊憩之所。張雨投靠茅山四十五代宗師劉大彬（生卒年不詳），受主崇壽觀，正式展開茅山道士的生涯。

張雨在茅山十五年，立志以弘揚道教和著經作詩爲業，著有《山世集》、《碧巖玄會錄》、《尋山志》等，這段時間爲其治學著述的豐盛時期。因著地緣關係張雨與金陵、無錫、義興三教藝文名士交流，學問道德獲得很大增長，亦博得良好聲望。張雨晚年離開茅山，與黃公望（一二六九―一三五四）、王蒙（一三〇八―一三八五）、倪瓚、康里子山等清逸之士，時常往來於江浙一帶。一三二八年到一三三二年的五年中，元統治者三易其主，元末農民起義，義軍揭竿而起，政局一片混亂。(註十五)至正二年（一三四二）年張雨結識了當時在浙東做鹽官，因不滿朝廷對鹽民苛徵稅而棄官來杭城的楊維楨。

楊維楨字廉夫(註十六)，號鐵崖，晚年號東維子，別號鐵笛道人、抱遺叟、梅花道人、桃花夢叟，亦號鐵留子，原籍浙江諸暨楓橋人。幼時穎悟，日能記誦千言，父楊宏（生卒年不詳）對其寄予厚望，嘗敦請名儒陳敢（生卒年不詳）爲業師，勉其勤苦讀書。又爲免其懈怠，其父於家鄉東北邊全堂村，山崖峻立當地人俗稱「聖山」的鐵崖山築樓，樓內積書數萬卷，名之爲「萬卷樓」。楊維楨於樓中讀書，父去其梯子，以轆轤傳食，令其閉戶讀書；樓外則周圍植數百株梅花，示以立高潔之志，不與俗同化。楊維楨居樓中五年，不曾下樓，專心誦讀經史

百家，撰寫古賦近百篇，並以晉唐書書風書寫日記，抄錄讀書筆記，厚積他的學問功砥，日後並以「鐵崖」自號，又號梅花道人。

泰定四年（一三二七），楊維禎三十二歲考上進士，步入仕途後，因性格梗介，任天臺尹時，以當地山瘠民窮，對一些為非作歹鄉民稱之為「八儺」的點吏，甚表不滿，因此依法嚴懲惡吏，然不到兩年即被罷官。元順帝元統二年（一三三四），楊維禎三十九歲時，降官為錢清鹽場司令，因為鹽稅苛重，鹽民不堪負荷，楊維禎為此寫了〈鹽商行〉來反映鹽民艱苦的生活，並揭露鹽商的矯縱奢逸。之後因政治上與既得利益者衝突，再次被貶。至元五年（一三三九），楊維禎以父親過世而回鄉守孝，後至杭州補官不果，此後十年不曾調職。楊維禎既不復官，又無新的委任，這段賦閒在家的時間，往來於紹興、吳興、杭州、松江等地，以授徒傳經維生，並與道士張雨、馮士升（生卒年不詳）等人交往。楊維禎終日放情山水，每於舟上以湖州融劍鑄成之鐵笛，吹奏自娛，因而自號鐵由道人。至正十年（一三五○），楊維禎被薦舉為杭州四務提舉，然在官場上，始終無法施展抱負。（註十七）直到至正十四年（一三五四），紅巾之亂起，楊維禎始絕意於仕進，過著避世隱逸的生活。晚年楊維禎思想的蛻變，以及絕意仕途後的放蕩與狂誕不羈，雖不可取（註十八），然於詩文書畫創作上，更顯激憤與張揚，其學問文章大放異彩，尤其古樂府詩「出入少陵，二李間，有曠世金石聲。」（註十九）個人風格的「鐵崖」體逐漸成形，當時被推為文壇盟主。

張雨在與楊維楨結識後，楊維楨因宦海浮沈與不順而放情山水，其避世、隱逸、嬉遊的人生態度，對張雨產生很大的影響。張雨參與楊維楨的竹枝詞唱和，楊維楨且視張雨為知己至交（註二十）；張雨從原本道士隱逸脫俗的恬淡情趣，漸轉而耽溺於聲色歡飲，且詩文漸走向通俗入世的格調。我們觀楊維楨〈寄張伯雨〉詩云：

句曲先生非隱淪，苦嫌城市來客頻；每瞻湖上青烏去，不覺山中白兔馴。古洞神瓜圓似斗，空林老茯長如神；金鐘玉几我所愛，鶴氅烏中許卜鄰。（註二一）

見其尋歡作樂之行徑。其晚年書風漸趨縱逸恣肆，與其情性的曠達，半隱半俗的逆反社會行徑，反映出張雨思想上的轉變。

詩中形容張雨有著與世俗人追求物慾享受的尋樂思想。又如張雨詞〈殿前歡‧楊廉夫席上有贈〉云：「……香山處士家，玉局仙人畫，一刻春無價。老夫醉也，烏帽瓊華。」（註二二）亦

張雨的書法清逸峻爽，在學書師承上，早歲以其祖父因緣，得親炙當時為除集賢學士江浙等處儒學提舉的趙孟頫，並得其指授。之後張雨在茅山觀覽諸多唐人碑刻，書藝日益精進，書體亦隨之轉變。吾師張光賓（一九一五—）以為張雨書法「承襲晉唐二王法脈，兼具六朝梁陳清逸之風。故其書在元代於趙松雪風規之中，透露出六朝野逸散卓之氣。」（註二三）四十歲後

張雨逐漸有自己的風格面貌，及至晚年更是隨心所欲，以豪邁之氣，超然自得。其傳世代表作

如〈登南峰絕頂〉七言律詩（圖一），文本內容寫著：

緣雲覓路作清遊，身似飢鷹曉脫鞲。一上怒臨飛鳥背，載盤驚天巨鰲頭。神來甲帳風飄

瓦，月墮下方鍾隱樓。為問登高能賦者，陸沉誰復灘神州。

通篇詩文起伏跌宕，筆畫清逸出塵，然仍有輕佻處。觀諸其用筆忽輕忽重，忽緊忽放，其書法

體勢為講求姿態變化，起筆多露鋒，字勢敧側如「飛」、「能」、「沉」、「月」（圖二），

或斜或正如「鍾」、「隱」、「樓」；而字中或夾雜較細的草書行筆，如「飢」、「鳥」、「載」、

「誰」、「復」（圖三）。亦有用筆奇幅怪異者，如「飛」字近於散狀，能舒展生姿，而

「一」字如柴擔彎曲，敧側如倒，「巨」字底橫出鋒，誇大字形，「賦」（圖四）字斜鈎下

拽，動勢強勁，還有筆畫多內凹，誇張延伸字勢，使得體勢顯得頎長。此外，如「飢」（圖

二）字露鋒起筆，撇畫淩空劈下，而橫折鈎迅筆翻飛，突破中鋒用筆的古法。在用墨上忽濃忽

淡，如「臨飛鳥背」與「鍾隱樓」（圖三）枯淡與濃郁的奇詭變化，有如樂曲中的異調。章法

上，如「為問登高」（圖三）狂野不拘的連綿筆勢，在行氣上仍守住中軸的法度，線條於流動

中飛揚，於沉著頓挫中開展出更多的生命力。整幅作品字體的大小、正側、粗細、輕重，交錯

參雜，節奏動盪，如粗頭亂服；或帶些弄巧筆意，或逸出法度，讓人於視覺上產生強烈的起伏變化。

張雨晚年另一詩作〈為子中書詩軸〉（圖五），與弟於水軒相會小酌，幾分醉意中書寫，分外恣肆。作品融入章草筆意，豐富藝術的表現性，而字形大小參差，疏與密強烈對比的並列，略無凝滯；打破端莊妍美的格局，瀟脫姿態有古朴生動之趣。張雨書法，任情而野，有著晉人超然物外的神駿灑脫，又有著道士醮筆後真率野逸的情性流露。奔放不受拘束，如脫韁之野馬，粗率野逸。

楊維禎的書法如其詩，強調抒情寫意，其傳世行草書代表作品如〈真鏡庵募緣疏卷〉（圖六），為其晚年與僧道頻繁交往，出入寺院道觀，為真鏡庵募緣所撰寫。楊維禎用筆從篆隸中化出，並於二王傳統中加入章草筆意；以筆肚橫掃，隨意奇崛，或以筆尖提行，以偏離傳統的跳躍、奇崛點畫，以及轉折和捺筆末端的棱角分明，如屈鐵盤繞，恣肆蒼辣，展現雄強氣概（圖七）。用墨上則濃淡互濟，乾濕對比強烈，如「鏡」、「庵」、「百」與「年」、「香」、「火」的結字空間與墨色，表現強烈的視覺藝術個性，以極度誇張的強烈對比抒情寫意，宣洩內心諸多情緒（圖八）。在結體上，以內擫用筆，使外廓線條明顯的向內擠壓，而顯剛硬。在章法上，字與字間顯得疏朗，而行與行之間相對緊密。字字獨立的行氣雖無連綿氣勢，且空間上常出現的中斷點，打破勻整的空間佈局，弱化行的縱向連貫。而左右行距中字勢

穿插移動，增加了橫向的塊面視覺，使書法轉化爲空間的流動線條，強化了作品的間歇性和節奏感（圖九）。左右朝揖的拗奇清勁，及強弱、虛實、動靜所營造出空間與時間的舞蹈性與音樂性，通篇字跡散落無序，時而高亢激昂，直入雲霄；時而深沉低吟，潛入幽谷，徹底解放的情性，展現磅礴剛健的氣勢，令人有一唱三歎，盪氣迴腸之感。

此外，又如現存美國弗利爾美術館藏，至正二十一年（一三六一），楊維禎爲元道士鄒復雷所繪《春消息圖》卷題寫的詩跋（圖十）；以行草書寫，跋字大者有三四寸，配合鄒復雷的畫梅精神氣韻，甚爲奇健。款題「……時至正辛丑秋七月廿有七日，老鐵貞在蓬蓽居，試陳有墨，尚恨乏筆。」大小字形懸殊，筆墨變化豐富（圖十一）。通篇濃枯相參，章草、今草交雜，枯筆、飛白、澀筆、顫筆交錯，點畫雄強勁健，雖狂怪恣意，然亦古趣盎然，如神仙中人，無人間煙火氣。

四　結論

趙孟頫爲元代文人詩書畫集大成者，其書風的婉麗、清雅，不但延續二王正統的書史地位，並吸引了元末而至明清的追隨者，開啓元明清三代以來詩書畫合一的藝壇主流，何良俊《四友齋書論》中稱譽他爲「上下五百年，縱橫一萬里」（註二四）的一代宗師。然在此一時代氛圍中，仍有少數書家奇崛獨出於元代復古書壇。本文所述張雨，以其「健而近佻」（註二五）

的用筆，露出隱士文人，清逸孤傲不群的氣息，陳繼儒（一五五八－一六三九）稱之：「如道

士醮詞，雖禮而野。」（註二六）而楊維禎書法沒有趙孟頫的精熟，於書壇上亦非具顯赫聲名之

人，然能於生拗中展顯筆勢轉折的屈鐵氣概，與戲劇性的強弱對比節奏，於「無法」中覓得

「有法」的反璞歸真。吳寬（一四三五－一五〇四）評其書法如「大將班師，三軍奏凱，破斧

缺斨，倒載而歸。」（註二七）張雨、楊維禎二人，一爲獨特的道士情性，於視覺美學上顯得風

裁凝峻，狂野顯逸；一爲亂世名士，以眞率情性不泥於法，展顯濃厚的村野氣息與狷直倔傲的

清勁格調。今人楚默（一九四六－）以張雨書之高處，不在法而在「意」（註二八），禮中有野

的浪漫抒情，突破古法束縛。而楊維禎不以書名於世，元末王彝（不詳－一三七四）評其詩文

爲「狐也，文妖也。」（註二九）其「妖」或許是於時代大環境的動盪不安下，所反映的一種崢

嶸傲骨的「亂世氣」；亦或是其仕途上的不順遂，而以忌憤忘懷，走向狂放不羈的情性表達。

張雨、楊維禎在元代復古書風中的另類奇葩，爲明代開啓了另一種表現主義的美學思維，

吾師張光賓以爲張雨晚年醉墨遣興縱逸之作，與楊維禎「未曾嚴格規模」二王法帖，特多性靈抒發

外；而彼此意興灑落，縱逸情致相互輝映，深深帶動元明之際，汲古創新之風氣。」（註三十）

張雨、楊維禎二人雖老筆分披，然卻讓世人看見了，率性而眞實的抒情寫意人生。而這股異流

對明代中期以後興起的浪漫主義大潮，徐渭的狂肆野逸，強勁粗獷如蓬頭亂服的線條，與張

瑞圖（一五七〇－一六四一）側鋒橫掃，體勢奇逸，掀開晚明浪漫書風的扉頁，這股潛在影響

力，在書史上仍具特殊意義。

參考文獻

王蘖著　《王常宗集》　收入王雲五編　《四庫全書珍本三集》二九四　臺北市　臺灣商務印書館　一九七〇年

卞永譽　《式古堂書畫彙考》　收入徐娟主編　《中國歷代書畫藝術論著叢編》四二　北京市　中國大百科全書出版社　一九九七年

朱存理　《珊瑚木難》　收入嚴一萍選輯　《適園叢書》第十五函　臺北市　藝文出版社　一九六四年

宋　濂　《宋學士全集》　四部叢刊初編集部　上海商務印書館縮印侯官李氏觀槿齋藏明正德刊本

宋濂等撰　《元史・世祖本紀》　北京市　中華出版社　一九七六年

何良俊　《四友齋書論》　收入黃賓虹、鄧實主編　《美術叢書》第一冊　南京市　江蘇古籍出版社　一九八六年

李秀華　《晚明變形書風之研究》　香港中文大學研究院藝術學部哲學博士論文　一九九八年　未出版

吳　寬　《匏翁家藏集・題楊鐵崖遺墨》　臺北市　臺灣商務出版社　一九八三年

姚燧撰　《牧庵集》　臺北市　新文豐出版社　一九八四年

徐利明　《中國書法風格史》　鄭州市　河南美術出版社　二〇〇九年

國立故宮博物院編輯委員會　《故宮歷代法書全集》第三十卷　臺北市　國立故宮博物院　一九八九年

國立故宮博物院編　《晚明變形主義畫家作品展》　臺北市　國立故宮博物院　一九七七年

許有壬撰　《至正集》　北京市　書目文獻社　一九八八年

喬光輝　《楊維禎之「禎」字考》　《文教資料》　第一期　一九九九年

張光賓　《讀書說畫——臺北故宮行走二十年》　臺北市　麗山寓廬　二〇〇八年

張廷玉　《明史》列傳第一百七十三文苑一　http://t.icesmall.cn/book/1/243/241.html, 2013.04.05

張雨撰　《句曲外史貞居先生詩集》二　臺北市　臺灣學生書局　一九七一年

黃惇　《中國書法史・元明卷》　南京市　江蘇教育出版社　二〇〇二年

華人德主編　《歷代筆記書論彙編》　南京市　江蘇教育出版社　一九九六年

華寧　《書藝珍品賞析——楊維禎》　臺北市　石頭出版社　二〇〇六年

〔元〕鄭思肖　楊家駱編　《鐵函心史》下　臺北市　世界書局　一九七〇年

楊維禎著　鄒志芳點校　《楊維禎詩集》　杭州市　浙江古籍出版社　二〇一〇年

廖吉勝　《楊維禎書法藝術之研究》　臺中市　逢甲大學中國文學系碩士在職專班碩士論文　二〇一二年

趙孟頫撰　《松雪齋文集》　臺北市　臺灣學生書局　一九八五年

虞集　《道園學古錄》　臺北市　臺灣中華書局　一九七一年

劉正成主編　《中國書法全集·鮮于樞、張雨》四五　北京市　榮寶齋　二〇〇〇年

遼寧省博物館編　《宋元名人詩箋冊》第一期　北京市　文物出版社　一九九二年

編按　李秀華　國立東華大學中國語文學系教授。

注釋

註一　鄭思肖《鐵函心史》曰：「韃法：一官、二吏、三僧、四道、五醫、六工、七獵、八民（亦有謂「八娼」）、九儒、十丐，各有所統轄。」後世學者多以「九儒十丐」一說來論述元代社會階級，尤其元朝廷對士人地位的貶詆，是中國歷史上的一個特殊時代。見〔元〕鄭思肖、楊家駱編：《鐵函心史》下（臺北市：世界書局，一九七〇年），頁七七。

註二　「變形主義」的名稱，參見國立故宮博物院編：《晚明變形主義畫家作品展》（臺北市：國立故宮博物院，一九七七年），頁六十。有關「變」的觀念，在中國古代文論上即有，如《詩·大序》云：「至於王道衰，禮義廢，政教失，國異政，家殊俗，有變風變雅作矣。」《詩經》中的風、雅二體，當社會的大環境有所改變時，變風變雅遂應運而生。此外《易》

經》中的「易」，即主「變易」，強調「變化」之大旨。參見李秀華：《晚明變形書風之研究》（香港中文大學研究院藝術學部哲學博士論文，一九九八年）（未出版），頁三一四。

註三 〔明〕宋濂等撰：《元史‧世祖本紀》（北京市：中華出版社，一九七六年），頁五七。

註四 仁宗稱許趙孟頫獨特之處有七「帝王苗裔一也，狀貌昳麗二也，博學多聞知三也，操履純正四也，文詞高古五也，書畫絕倫六也，旁通佛老之旨造詣玄微七也。」見〔元〕趙孟頫撰：《松雪齋文集》（臺北市：臺灣學生書局，一九八五年），頁五〇四。

註五 許有壬撰：《至正集》卷七十一（北京市：書目文獻社，一九八八年），頁三五八。

註六 延祐三年（一三一六）仁宗授趙孟頫一品翰林學士承旨、榮祿大夫，推恩封贈三代，趙孟頫的妻子管夫人亦加封爲魏國夫人，此時趙孟頫在元朝的政治地位達到了一生中的頂峰。

註七 參見姚燧撰：《牧庵集》卷三十一《跋雪堂雅集後》（臺北市：新文豐出版公司，一九八四年），頁三九三—三九四。

註八 趙孟頫〈與王芝書〉，見遼寧省博物館藏：《宋元名人詩箋冊》第一期，（北京市：文物出版社，一九九二年），頁九六。此外根據虞集〈題吳傳朋書并李唐山水跋〉云：「……至元初，士大夫多學顏書，雖刻鵠不成，尚可類鶩。宋末知張之謬者，乃多尚歐（陽）率更書，纖弱僅如編葦，亦氣運使然耶！自吳興趙公子昂出，學書者始知以晉名書。」此中亦能窺得當時習書風尚。見虞集：《道園學古錄》，卷十一（臺北市：臺灣中華書局，一九七一年），頁五—六。

註九 趙孟頫在一二九九年，任集賢直學士，行江浙等處儒學提舉時，遊覽江浙各地，廣交江南文

士，並與杭州著名的收藏家周密（一二三二―一二九八）、王芝、郭天錫（一二二七―一三〇二）以及書畫家鮮于樞、鄧文原、白珽（一二四八―一三二八）……等人密切往來，豐富了他的藝術眼界。

註 十 見〔清〕卞永譽著《式古堂書畫彙考》卷五，收入徐娟主編：《中國歷代書畫藝術論著叢編》四二（北京市：中國大百科全書出版社，一九九七年），頁二二五。

註十一 高麗國忠宣王於元時在大都（今北京）設置行館「萬卷堂」，常邀集高麗的碩學通儒，來元朝傳講，同時也邀請趙孟頫、朱德潤、姚燧……等人，形成元朝與高麗文化交流的重要聚所，元之書畫亦由此傳入高麗。

註十二 黃惇：《中國書法史·元明卷》（南京市：江蘇教育出版社，二〇〇二年），頁四。

註十三 徐利明：《中國書法風格史》（鄭州市：河南美術出版社，二〇〇九年），頁二三一。

註十四 根據劉基撰《句曲外史張伯雨墓誌銘》寫道：「雨獨與翰林學士吳興趙文敏公善。趙每以陶弘景方雨，謂雨曰：『昔陶弘景得道華陽，是爲華陽外史，今子得道於句曲，其必繼陶。後乃號雨句曲外史，雨遂自居曰：句曲外史。』」載於《南村雜鈔》，見〔明〕朱存理著《珊瑚木難》卷五，收錄於嚴一萍選輯：《適園叢書》第十五函（臺北市：藝文出版社，一九六四年），頁六一七。

註十五 一三二八年，泰定帝病死。其子順帝即位。同時，留守大都的燕鐵木兒發動政變，立武宗之子圖帖睦爾爲帝，改元天曆，是爲文宗。之後，兩都相爭，天順帝被俘。文宗雖得勝，但擔心兄長和世㻋攻訐，遂讓位給他，是爲明宗。八月，明宗暴斃，文宗再即帝位，四年後病

逝。文宗因悔毒死明宗，遂立遺詔傳位給明宗之子，是爲寧宗。……寧宗在位四十三天就去世，在短短五年中（一三二八－一三三二），元朝三易其帝。此後各地農民起義，元朝開始步入衰敗的晚期。

註十六　喬光輝在〈楊維禎之「禎」字考〉一文中提到楊維禎早期多以「禎」爲名。……「禎」字體現了楊維禎早年希望能融於社會，渴望仕途順利的心願。而「楨」字則反映了楊維禎後期驕縱狂放、逆反正統的倔強個性。（《文教資料》，一九九第一期）廖吉勝在《楊維禎書法藝術之研究》（逢甲大學中國文學系碩士在職專班碩士論文，二〇一二年）中分析現存楊維禎有紀年的作品，發現至正十九年後楊維禎後期仍有二篇作品用「禎」字署名，是以「禎」和「楨」字有混用的情形。於此，筆者仍延以台北故宮及一般研究書寫的「禎」字爲名。

註十七　根據宋濂〈元故奉訓大夫江西等處儒學提舉楊君墓誌銘有序〉云：「將薦之又有沮之者，『（廉夫）尋用常額提舉行之四務，四務爲江南之劇曹，素號難治。君日夜爬梳，不暇騎驢謁大府，塵土滿衣襟，見有識者多憐之，而君自如也。』此種典市管庫之官，以勞身爲主，與楊維禎志趣不合，因而顯得鬱鬱不得志。見《宋學士全集‧鑾坡後集卷六》（四部叢刊初編集部，上海商務印書館縮印侯官李氏觀槿齋藏明正德刊本），頁一四四。

註十八　楊維禎晚年放浪形骸，耽於聲色，酒酣之時，筆墨飛逸，或自吹鐵笛，與人相唱和。每次宴飲時，若見有歌妓纏足著小鞋，即令其脫下鞋子，置杯於女鞋中以行酒，稱之爲金蓮杯，在座者莫不驚異其怪行，後人稱之爲「鞋杯行酒」。此外，根據貝瓊《鐵崖先生傳》記載：「（先生）後止臺上，不復下。且榜於門曰：客至不下樓，恕老懶；見客不答禮，恕老病；

客問事不對，怒老默；發言無所避，怒老迁，飲酒不輟樂，怒老狂。」其待客偏頗之道，尤為後人所詬病。而其直率淩厲的辭鋒，亦受時人非議，甚而惡其直。見楊維楨著、鄒志芳點校：《楊維楨詩集》（杭州市：浙江古籍出版社，二○一○年），頁四三二。

註十九　張廷玉：《明史》列傳第一百七十三文苑一，http://t.icesmall.cn/book/1/243/241.html

2013.04.05

註二十　而張雨《鐵涯先生古樂府序》：「⋯⋯故其所作古樂府詞，隱然有曠世金石聲。人之望而畏者，又時出龍鬼蛇神，以眩蕩一世之耳目，斯亦奇矣！東南士林之語曰：前有虞范後有楊，廉夫奇作人所不知者，必以寄余，以余為知言者。」，可見兩人深厚交情。見楊維楨著、鄒志芳點校：《楊維楨詩集》，頁四四九。

註二一　見楊維楨著、鄒志芳點校：《楊維楨詩集》，頁三三一。

註二二　見〔元〕張雨撰：《句曲外史貞居先生詩集》二（臺北市：臺灣學生書局，一九七一年），頁五○四–五○五。

註二三　見張光賓：《讀書說畫——臺北故宮行走二十年》（臺北市：麗山寓廬，二○○八年），頁一三三一。

註二四　何良俊：《四友齋書論》，收入黃賓虹、鄧實主編：《美術叢書》第一冊（南京市：江蘇古籍出版社，一九八六年），頁一四四九。

註二五　見華人德主編：《歷代筆記書論彙編》（南京市：江蘇教育出版社，一九九六），頁一七五。

註二六　見華人德主編：《歷代筆記書論彙編》，頁二四三。

註二七　吳寬：《匏翁家藏集‧題楊鐵崖遺墨》（臺北市：臺灣商務出版社，一九八三年），頁八六。

註二八　楚默：〈流風遺韻播丘壑──張雨書法論〉，收入劉正成主編：《中國書法全集‧鮮于樞張雨》四五（北京市：榮寶齋，二〇〇〇年），頁二四。

註二九　參見王緯著：《王常宗集》卷三〈文妖〉篇，收入王雲五編：《四庫全書珍本三集》二九四（臺北市：臺灣商務印書館，一九七〇年），頁一一。

註三十　張光賓：〈元玄儒張雨生平及書法〉，《讀書說畫──臺北故宮行走二十年》，頁一五二。

圖一　張雨：《登南峰絕頂》七言律詩（108.4×42.6㎝）
圖版來源　國立故宮博物院編輯委會：《故宮歷代法書全
　　　　　集》第三十卷（臺北：國立故宮博物院，一九
　　　　　八九年），頁一五。

圖二　張雨：《登南峰絕頂》七言律詩（局部）

圖三　張雨：《登南峰絕頂》七言律詩（局部）

圖四　張雨：《登南峰絕頂》七言律詩（局部）

圖五　張雨〈為子中書詩軸〉（86×29㎝）

圖版來源　劉正成主編：《中國書法全集・鮮于樞、張雨》45卷（北京：榮寶齋，二〇〇〇
　　　　　年），頁五〇。

圖六　楊維禎：〈真鏡庵募緣疏卷〉（局部）（33.3×278.4㎝）
圖版來源　華寧：《書藝珍品賞析──楊維禎》（臺北：石頭出版社，二〇〇六年），頁二六-
　　二七。

圖七　楊維禎：〈真鏡庵募緣疏卷〉（局部）

圖八　楊維禎：〈真鏡庵募緣　　圖九　楊維禎：〈真鏡庵募緣疏卷〉（局部）
　　　疏卷〉（局部）

圖十　楊維禎：〈題鄒復雷《春消息卷》〉（局部）（33.3×278.4㎝）
圖版來源　華寧：《書藝珍品賞析——楊維禎》（臺北：石頭出版社，二○○六年），頁一二一
　　　一三。

圖十一　楊維禎：〈題鄒復雷《春消息卷》〉（局部）（33.3×278.4㎝）
圖版來源　華寧：《書藝珍品賞析 ── 楊維禎》（臺北：石頭出版社，二〇〇六年），頁一三。

元代早期楊桓〈無逸篇〉古籀篆書賞析

林進忠

摘要

現藏北京故宮博物院的〈三體書無逸篇〉，是元代楊桓、蕭㪺、趙孟頫分別以篆、隸、小楷書寫《尚書‧無逸篇》書卷的合稱。其中元楊桓篆書〈無逸篇〉卷，款署「大德己亥東魯楊桓書」，爲元成宗大德三年（一二九九），楊桓時年六十六歲，爲其卒年。從楊桓存世的三本著作內容可知，其日常蒐集整理摹寫編輯的古籀篆文資料非常龐大繁多，長期寢饋筆墨生活。

楊桓的篆學論著，雖未受清代四庫編修官員肯定，但其豐沛的古文字資源是其書法研究的貴重資產，而其篆學研究以《說文》爲基，由其所作〈李翰林酒樓記〉亦可見其書寫《說文》篆文的功夫高卓。楊桓的篆書資源，是歷代傳存唐宋漸興而於宋元之際得其大成的時代背景之映現，宋人的金石學研究與文人考證，研究古籍、金石、書畫的雅好，也繼續影響著書法藝術的創作。

楊桓的篆書書法表現，植基於他在古文字字形學研究與彙整析論的成果。篆書〈無逸篇〉

則是消化吸收宋刊鐘鼎金文擴張其篆書表現，也參用傳抄古文字及石經殘石、〈詛楚文〉等統合運用表現古籀篆文，恰能具體映現唐宋至元代篆學發展集其大成的環境現象。同時，在考察應用傳抄古籀篆文的諸多作品時，文字學所涉的「文字結構」與書法研究上的「結體用筆」，二者並非必然連結合一的，必須分別考察加以辨析，這是緣於唐宋元初時期並未以《說文》篆文為獨高一尊，在古籀篆文之間界線較為模糊，而書法結體用筆也各有所擅，在古籀篆法交錯互資之下，整體呈現宋元之際篆書表現豐美富彩而趣韻多方的盛況。

關鍵詞

元代、楊桓、篆書、無逸篇

一 前言

李斯以後，以寫小篆聞名於世的書法家，以唐代李陽冰最爲著名，瞿令問亦自具風神。之後的篆書名家，大抵沿著二李的風範結合各自時代的書風所尙而承傳有緒，各具姿態。兩宋書家以篆書稱世者不多，五代、北宋初期的徐鉉、徐鍇兄弟和郭忠恕、僧夢英及南宋鶴山魏了翁，亦以擅長篆書，名聞遐邇，金人党懷英則是篆書能手，此外則鮮有大書家專攻篆書。以上，是一般在書法史中較常介紹的。另外，唐宋時期的古文字學研究也在資料保存過程中逐漸發展，藉由傳抄整理與應用刊刻而使相關古籀篆書史料得以延續傳承，事實上社會中仍有一些多少能寫篆書的無名書家。

元代篆書書法家有楊桓、趙孟頫、吾衍、周伯琦、吳叡、泰不華、虞集、錢逵、趙雍、趙期頤、俞和等，書法風格均具有特點及較高的藝術水平。《書史會要》記載，元代書家能寫篆隸者有超過百人之多，而且很多人有文字學相關的著述，顯然正是宋代金石學與篆書文字研究高度發展的背景映現。篆、隸在文字學和書法藝術發展史上，是有特殊意義的，在已不作爲日常通用文字的時代，要寫好篆隸，精通六書是必然的條件。宋代金石學大興碩果眾多古籀篆書資料豐沛，元代書法回歸傳統法度，作爲古文字的篆書也爲不少好古的文人所喜愛，並獲得了充裕的藝術發展變化空間。元人書篆，上參金文籀篆下即斯（李斯）、冰（李陽冰）、二徐

（徐鉉、徐鍇），甚至漢碑碑額，頗能不失前人規矩，又能跳出古人窠臼，筆法生動多樣而又應規合矩，實開明清篆書發展的方向。篆書重現書壇，是書家與古爲新的藝術成果。

楊桓因傳世作品不多，而較少被提及。但因楊桓的書風及其篆學背景，恰能適當的映現元代承受兩宋金石學成果之後古文字籀篆研究的環境背景，也有值得探討的價值。

二 楊桓篆書〈無逸篇〉及其篆學

現藏北京故宮博物院的〈三體書無逸篇〉亦即「元三家書〈無逸篇〉卷」（圖目編號：京1-608），是元代楊桓、蕭𣂏、趙孟頫分別以篆、隸、小楷書寫《尚書・無逸篇》書卷的合稱。著錄於《平生壯觀》、《大觀錄》、《江村銷夏錄》、《石渠寶笈三編》、《故宮已佚書畫目》。關於此卷，《平生壯觀》記〈無逸篇〉云：「楊桓武子大篆，蕭𣂏隸古，趙孟頫小楷，揭傒斯題詩一首作跋。無逸一篇，三人以三體寫之，各遵其妙，而子昂小楷更妙。恨揭文安不善草書，惟題一詩耳，若得康里子山草聖一篇，則四體備具，豈非一大觀哉。」全卷三作目前雖然合裱成一件，但原本是各自分別先後書寫的。在第三段趙孟頫楷書後有元代揭傒斯詩題「篆隸真行細作行，誰能一卷備三長。莫徒點畫論書法，試看周公輔嗣王。」以及清代年羹堯跋云「篆隸在前俱極精妙，非松雲如此謹嚴全用古法，難稱三絕。」其中趙孟頫之作固多賞音推崇，惟學界中仍或有真僞爭議。（註一）

楊桓（一二三四－一二九九），字武子，號辛泉，元代杭州（今屬山東）人。曾官太史院校書郎、監察御史、秘書少監，預修《大一統志》。博學，精通古文字，工書法，尤精篆籀，在當時享有盛名，據《元史》及《嘉慶重修一統志》載：「幼警悟，讀《論語》至宰予晝寢章，慨然有立志，由是終生非疾病未嘗晝寢。」「成宗即位，楊桓疏上時務二十一事，帝嘉納之，升秘書少監，預修大一統志。」據《萬姓統譜》所記，傳說當時有人得到一塊玉璽，楊桓見後便認出它是「歷代傳國璽」，上面的銘文是「受天之命，既壽永昌」八字，並當場說出這塊玉璽的歷史本末。據《元史》列傳第五十一記載，「桓爲人寬厚，事親篤孝，博覽群籍，猶精篆籀之學。著有《六書統》、《六書溯源》、《書學正韻》，大抵推明許慎之說，而意加深，皆行於世」。陶宗儀《書史會要》稱楊桓「善大小篆，嘗著《六書統》，以詔書刻之尚方，多出己意，篇帙浩穰，學者莫之能究。」《寰宇訪碑錄》有其大德八年（一三〇四）撰文的〈夏侯廟徐氏先塋碣銘〉，以及大德三年（一二九九）所作正書〈州學尊經閣碑〉、元貞元年（一二九五）撰并正書〈德平縣重修學廟碑〉、至元三十年（一二九三）所作八分書〈濟州重建大成殿碑〉及篆書〈唐李翰林酒樓記〉等數通書碑，而墨瀋僅見篆書〈無逸篇〉。

元楊桓篆書〈無逸篇〉卷（圖一），紙本，篆書，縱二七·二厘米，橫六四·五厘米。此卷書《尚書·無逸篇》全文，與蕭維斗（斛）隸書（註二）、趙孟頫小楷〈無逸篇〉合裝爲一卷，楊桓篆書爲首段，款署「大德己亥東魯楊桓書」，鈐「楊桓武子」（朱文）印。「大德己

亥」為元成宗大德三年（一二九九），楊桓時年六十六歲，為其卒年。其次隸書〈無逸篇〉卷

款署「大德辛丑（一三○一）中伏關中蕭鞏作漢隸附于楊武子古書後」，可見他是為和書楊桓

而作的。楊桓所書《尚書》〈周書・無逸〉的內容釋文為：

無逸。周公曰：「嗚呼！君子所，其無逸。先知稼穡之艱難，乃逸；則知小人之依。相

小人，厥父母勤勞稼穡，厥子乃不知稼穡之艱難，乃逸乃諺。旣誕，否則侮厥父母曰：

『昔之人，無聞知！』」周公曰：「嗚呼！我聞曰：昔在殷王中宗，嚴恭寅畏，天命自

度，治民祗懼，不敢荒寧。肆中宗之享國，七十又五年。其在高宗，時舊勞于外，爰暨

小人。作其卽位，乃或亮闇，三年不言；其惟不言，言乃雍。不敢荒寧，嘉靖殷邦。至

于小大，無時或怨。肆高宗之享國，五十又九年。其在祖甲，不〔義〕惟王，舊為小

人。作其卽位，爰知小人之依；能保惠于庶民，不敢侮鰥寡。肆祖甲之享國，三十又三

年。自時厥後，立王生則逸；生則逸，不知稼穡之艱難，不聞小人之勞，惟耽樂之從。

自時厥後，亦罔或克壽：或十年，或七、八年，或五、六年，或四、三年。」周公曰：

「嗚呼！厥亦惟我周太王、王季，克自抑畏。文王卑服，卽康功田功。徽柔懿恭，懷保

小民，惠鮮鰥寡。自朝至于日中昃，不遑暇食，用咸和萬民。文王不敢槃于游田，以庶

邦惟正之供。文王受命惟中身，厥享國五十年。」周公曰：「嗚呼！繼自今嗣王，則其

無淫于觀、于逸、于游、于田，以萬民惟正之供。無皇曰：『今日耽樂。』乃非民攸訓，非天攸若，時人丕則有愆。無若殷王受之迷亂，酗于酒德哉！』周公曰：『嗚呼！我聞曰：『古之人猶胥訓告，胥保惠，〔胥〕教誨；民無或胥譸張爲幻。』〔此厥不聽，人乃訓之〕；乃變亂〔先王之正〕刑，至于小大。民否則厥心違怨，否〔則厥口詛〕祝。』周公曰：「嗚呼！自殷王中宗，及〔高宗，及祖甲〕，及我周文王，茲四人迪哲。厥〔或告之曰：『小人〕怨汝詈汝。』則皇自敬德。厥愆，曰：〔朕之愆，允若〕時。不啻不敢含怒。此厥不聽，人乃〔或譸張爲〕幻。』曰：『小人怨汝詈汝。』則信之。則若時，不永念厥辟，不寬綽厥心；亂罰無罪，殺無辜。怨有同，是叢于厥身。」周公曰：「嗚呼！嗣王其監于茲！」大德己亥東魯楊桓書（說明：釋文中在〔〕內的是原作已殘損失去的字。）

有關楊桓所書〈無逸篇〉的書法表現，在帖後有清代年羹堯題評云：「其不甚經意整齊處，純是鐘鼎遺法。」指出此作篆書字法的特點概要，秦代刻石篆法要多「經意整齊」，而楊桓所書乃是參合金文的字法筆意。而在當代學界中最主要的有蕭燕翼、黃惇、王連起、張彬等諸學者曾經介紹評述。黃惇評云：

「楊桓所書大篆〈無逸篇〉，用筆精緻，無一字懈怠，全篇近六百字，渾然統一，自漢以降鮮見如此規模。由此可見楊桓不僅有駕馭通篇之超凡能力，而且精於篆籀用筆，也稱得上對古文字爛熟於胸。就其用筆而言，中鋒用筆，圓潤而峻拔，並時見出鋒，當是採用漢人曹喜糅李斯小篆與古文為一體的筆法，所謂「倒薤」「芝英」之法。這也說明他與同代人吾衍以燒毫寫篆的方法不同，技巧當高出吾衍。就其結字而言，似不從某一鐘鼎專出，這是他博覽三代吉金而能融會貫通的表現。」、「堪稱元初的篆書傑作」

（註三）。

所評述的包括用筆、結字及古文字學養等，考察均相當精確而深入，給予推崇評價亦允稱客觀。由於宋元之際的篆學環境，那時的大篆主要包括戰國以前的青銅器銘文，即鐘鼎文，又稱金文；還有石刻文字，即石鼓文、詛楚文等；另外，不可忽略的是有不少筆書傳抄的古文篆籀墨跡文獻資料。蕭燕翼評云：

「以楊桓所書〈無逸篇〉與秦刻石比較，無論字體結構還是筆畫，都要繁複、曲折得多。如果把它與著名的〈毛公鼎〉銘文、〈石鼓文〉、〈詛楚文〉相比較，顯然非常接近。」「以楊桓書對照元拓《汝帖》中的〈詛楚文〉，兩者則更在伯仲之間。」（註四）

書法史上擅長篆書的書法家元以前主要承襲李斯、許慎、李陽冰、徐鉉一系的小篆書。蕭燕翼認為，「小篆的書法風格表現主要有三種，即玉筯、倒薤、鐵線，由於用筆的特點不同而產生不同的藝術風格，字體結構則大致一樣；孫過庭所說：『篆尚婉而通』，指的就是玉筯、鐵線一類篆書的藝術特點。然而運筆一味圓轉均勻，就極類似描字。為了改變運筆的單一，增加變化，又出現了在筆端收鋒處出尖，即劉熙載所言：『玉筯在前，懸針在後』的懸針法。因書寫時筆端尖鋒像鋼針倒豎，形態又似尖而細長的薤葉倒垂，所以又名倒薤。許慎《說文》中所書篆字就具有這種特點。」其實，從商周秦漢文字書寫用筆的史實來看，「線條有粗細、收筆尖出」一直都是篆籀書法原本的核心主流。而玉筯、鐵線並不合乎毛筆柔彈的筆性，是金石刻鑄應用美術字所製成的飾化線條。（註五）蕭燕翼接著說：

從楊桓所書大篆來看，不僅收鋒出尖，起筆亦作尖鋒，這當然是明顯的小篆筆法了，……，楊桓書也還保留了玉筯篆的特點，其運筆極盡圓潤婉轉之態，可以說，篆籀遺意，玉筯風規，也是燦然在目的。因此，不難得出這樣的結論，「善大小篆書」的楊桓，把「古書」、「鐘鼎遺法」與小篆書的種種藝術特點融為一爐，從而為篆書這一書體別開天地。（註六）

以上蕭氏所論大篆、小篆筆法問題較爲複雜，但楊桓能綜合融一而別開天地是確實的。事實上商周文字顯示，收筆出鋒，且文字因結構繁簡而大小不一，一直都是篆書的主流寫法。

《中國法書全集》中王連起評云：

楊桓篆書，結體修長，運筆婉轉。體似小篆而筆畫比斯、冰以來的篆書曲折複雜，行筆有轉折，入筆出筆見筆鋒，與〈毛公鼎〉、〈詛楚文〉更相近。這就打破了秦漢以來篆書只寫小篆的傳統。元以前書雖有「玉筋」、「鐵線」之別，但基本上是尚婉而通、筆畫圓轉勻稱的。宋樓鑰甚至有「燒筆使禿而用之」說，這種篆書可謂「筆筆中鋒」，但卻明顯缺乏變化而顯得單一。楊桓變通大小篆而書，從而使筆法變化顯得豐富。（註七）

又，同書中張彬評云：

此帖入筆出筆，皆見筆鋒，有別於秦漢以來小篆書的「尚婉而通」。帖後年羹堯題云：「其甚不經意整齊處，純是鐘鼎遺法」。其實，這是元人篆書普遍學「詛楚文」形成的特點。但其修長的體勢，圓潤的筆致，還未脫離小篆的影響。（註八）

二位學者所論觀點相近。事實上楊桓〈無逸篇〉所作「曲折」不多，仍以「圓轉」為主，呈現出周秦篆法的基本形態。楊桓的篆書，在《說文》篆文為基的表現上是相當有水準的。

〈唐李翰林酒樓記〉碑（圖三），或稱〈太白酒樓記〉碑，為楊桓書於元世祖至元三十年癸巳（一二九三），比〈無逸篇〉早六年，當時楊桓六十歲，碑立於任城太白樓。內容是唐侍御史沈光於唐懿宗咸通二年（八六一）所撰〈李翰林酒樓記〉。此碑立後不久即毀於元末戰火中，所傳拓本甚少。清人黃子高《續三十五舉》稱：「楊桓著有《六書統》，所書〈太白酒樓記〉甚有名」。又，當代學者沈鴻根評云：

「此碑篆書正如王慶忠所說：『師法李陽冰，多圓弧用筆，上下勻停，幾經彎曲，仍不失彈性』。『且每字中由線條所切分的空間又相等，所顯示的重量均衡，這都要求有極高的駕馭筆的能力。』大抵此碑有兩大特點：一是線條細勁圓活。其書，一根根細如鐵線，是標準的『鐵線篆』。那一根根鐵線直的挺勁，曲的圓轉，細而不弱，無不內含筋骨，彷彿非柔毫所書，乃由勁鐵鑄成，充滿了力度。二是結體規整勻稱。其結體修長，排列均勻，重心安穩，往往成軸對稱，每收上展下，但絕不低左高右。字形的端正規整、布置的恰當合度，似非徒手書就而疑若用規矩畫成。有人稱此碑『毫駿墨勁，字若飛動，大有如綿裹鐵之勢，且融金文、石鼓筆意於其中。』」此碑用筆穩健，結字規範，字若

篆法雅正，當是元代第一篆書，堪作字範。」、「能真正承李斯之餘韻，傳李陽冰衣缽的除泰不華外，恐怕只有楊桓了。」（註九）

沈鴻根認爲楊桓是在斯、冰之後的傑出篆書家，相當肯定。基本上，楊桓在以秦刻石及宋刊《說文》篆文爲主的篆學素養及表現能力，是無庸置疑的。探討古文字作品時「文字構造」與「結字用筆」如能分別探析將會更精準，這是本文寫作的動機。要了解楊桓的篆書，有必要先看看他的論著，以彰明其篆學背景。其主要論著有三本如下。

1 《六書統》（圖二）

《六書統》收入《欽定四庫全書》經部小學類的字書之屬。該書在元代時即因「朝廷特命，馳驛往江浙行省刊板印書，以廣其傳，可見崇重至美之意云。」其四書全書提要云：「《六書統》二十卷元楊桓撰。……，是書至大元年戊申（一三〇八），其子守義進於朝，詔下江浙鏤板。前有翰林直學士倪堅序，又有國子博士劉泰後序。而桓自序爲尤詳，大旨以六書統諸字，故名曰統。……所列先古文大篆，次鐘鼎文，次小篆。其說謂『文簡而意足者莫善於古文、大篆，惜其磨滅數少而不足於用；文字備用者莫過於小篆，而其間訛謬於後人之傳寫者亦所不免。今以古文證之，悉復其故。』蓋桓之自命在是，然桓之紕繆亦即在於是，故其說至

「于不可通，則變一例，所變之例復不通，則不得不又變一例。數變之後紛如亂絲。」由於清代撰寫提要的校書官認為「蓋許慎《說文》為六書之祖，如作篆書，則九千字者為高曾之矩矱矣。」因此，該書收錄於四庫全書的原因是：

以六書論之，其書本不足取，惟是變亂古文始于戴侗，而成于桓。侗則小有出入，桓乃至于橫決而不顧。後來魏校諸人隨心造字，其弊實濫觴于此。置之不錄，則桓穿鑿之失不彰，故于所著三書之中錄此一編，以著變法所自始。朱子所謂存之正以廢之者，茲其義矣。（註十）

「存之正以廢之」是四庫全書三擇一收錄此書的原因，目的是讓世人了解變亂古文「其弊實濫觴于此」。楊桓說解文字的觀點或許不夠精確，但清人以《說文》為唯一標準，也未必正確，這也是歷代以來至今古文字學不停的在深入發展的主要原因。然而，若不看其相關六書之說解，該書二十卷一千六百餘頁中，相當廣泛地彙集摹錄所見的古籀篆書文字資料，亦可知其識見，而對於書法家應用書寫而言，則是極有助益而珍貴的。

2 《六書統溯源》

《六書統溯源》十三卷，元楊桓撰，中國人民大學圖書館藏元至大元年江浙行省儒學刻元明遞修本，每頁左右共十六行計近五百頁。楊桓自序云：「予敘六書，因悟夫文字之功□，始於天地，有由然也。天地之理，莫不自微而著，復自著而微也，文字之體亦然。」該書主要在說解文字源生衍化之理，將其蒐集摹錄的眾多古篆文，依六書分別排列相關字形遞嬗傳承關係。

而在《四庫全書總目‧六書統溯源十二卷》提要中謂：「《六書統溯源》十二卷（江蘇巡府採進本）元楊桓撰。桓有《六書統》已著錄，《六書統》備錄古文篆籀，此書則專取《說文》所無或附見於重文者錄之。《六書統》所載古文，自憑胸臆增損改易，其字已多不足信。至於此書，皆說文不載之字，本無篆體，乃因後世增益之譌文，為之推原作篆。……桓好講六書而不能深通其意，所說皆妄生穿鑿，不足為憑。其論指事轉注尤為乖異，大抵從會意形聲之內，以己見強為分別。……蓋字學至元明諸人，多改漢以來所傳篆書，使就己見，幾於人人可以造字，戴侗導其流，周伯琦揚其波，猶間有可採未為太甚。至桓與魏校而橫溢旁決矯誣尤甚。是固宜縣諸戒律，以杜變亂古之源者矣。」謂楊桓所錄古文全係自憑胸臆或後世增益的譌文，實未必然，今日傳抄古文資料益受學界重視即可證明。而能廣收《說文》未載之字亦有其膽識與功能，其所失者在於穿鑿說解字源的論點，被認為「橫溢旁決矯誣尤甚」故不受看重。

《書學正韻》

元楊桓撰《書學正韻》三十六卷，共一千五百餘頁，南京圖書館藏元刻明修本。見附《四庫全書總目·書學正韻》提要，評云：「《書學正韻》三十六卷，安徽巡撫採進本。元楊桓撰。桓既著《六書統》、《六書溯源》，又依韻編次是書，兼以字母等韻各分標一二三四，以辨其聲之高下。然或有或缺體例不一，所列之字兼存篆隸二體。……。雖言之有故執之成理，究不免變亂之嫌。至於……之故，猶未盡知，其亦好爲解事矣。」該書係依聲韻排列收錄古籀篆形及部分隸定字形，蒐集文字資料內容相當豐富，惟其說解未被清人認同。

「杜變亂之源」是以上二書不被認同而未入四庫全書之由。但楊桓盡力搜集來源多方的古文字資料，在當前戰國秦漢文字大量出土熱烈探討之際，其實亦有其貢獻而具有參考價值。觀察其三本論著的內容所見，包括古文、鐘鼎文（金文）、石刻大篆、小篆並擴及隸書，諸多古籀篆書文字資料均廣泛蒐集學整摹錄，並與《說文》所錄字形相互比證，辨察遞承演化關係，諸多古籀篆文資料探的功夫是相當紮實的。從楊桓存世的三本著作內容可知，其日常蒐集整理摹寫編輯的古籀篆文資料非常龐大繁多，長期寢饋筆墨生活，偶或資用於篆書書法創作自非難事。

三　楊桓〈無逸篇〉的篆字來源

楊桓的篆書資源絕非無中生有，也不是其個人獨得的，而是歷代傳存唐宋漸興而於宋元之際得其大成的時代背景之映現，特別是受金石考證之學所嘉惠。從歷史原因來看，宋代社會好古風尚十分盛行，收藏和研究金石、古書畫成為當時官僚文人的一種雅好，有心研究者集錄大量金石銘刻並著以專書。北宋時期，金石學研究形成獨立的專門學問，朝廷、官宦的各類收藏日益增多，學者對金石文字和古器物考訂取得顯著的成績。《說文解字》序云：「郡國亦往往於山川得鼎彝，其銘即前代之古文。」但限於當時未具紙拓傳布技術等社會條件，以博學著稱的許慎亦不曾引用青銅器銘文，這是清代以來學界所周知的。宋人的金石學研究與文人考證，研究古籍、金石、書畫的雅好，也繼續影響著書法藝術的創作。楊桓的篆書書法表現，植基於他在古文字字形學研究與彙整析論的成果。其篆學研究資料來源，在當時所能見得的範圍內，包括已刊行的《說文解字》及宋人著錄的鐘鼎金文（含石鼓文等）摹刊，以及流傳整理的傳抄古文資料、重刊的魏三體石經遺字、嶧山刻石、〈詛楚文〉等，已是相當多元廣泛而豐足，可以說是宋人在金石文字考證之學建立的良好環境學術條件，提供給楊桓得以茁壯並資用於篆書創作，並開花結果。楊桓〈無逸篇〉篆書的字法主基於《說文》，但有古形可用時或是同一字重複多書時，則常不僅依《說文》，而以宋刊金文及傳抄古文等之字法為用，在書法用筆上也

是如此。

1 宋刊金文資料

　　據《宋史》的《禮志》和《樂志》記載，北宋時期從宋太祖開國到徽宗執政的一百多年，朝廷在制禮作樂方面的推動持續不斷，而在考定古器的基礎上鑄造新器，又促進了金石學的形成與發展。據翟耆年《籀史》記載，早在宋初開寶九年（九七六）即有徐鉉《古鉦銘碑》和天禧元年（一〇一七）僧湛淓《周秦古器銘碑》問世。當時知太常禮院的歐陽修，對金石之學提倡最力，所著《集古錄》十卷約成於嘉祐六年（一〇六一），是現存年代最早的金石學著作，內容包括所見古器銘文跋尾多篇。性質相近的後有李清照夫君趙明誠（一〇八一一一一二九）撰《金石錄》三十卷，以及曾鞏《金石錄跋》與《元豐題跋》各一卷。鄭樵《金石略》二卷、陳思篡《寶刻叢編》二十卷、宋人《寶刻類編》八卷、王象之撰《輿地碑記目》四卷及《蜀碑記》十卷附考二卷、施宿撰《會稽碑刻志》不分卷、劉球撰《隸韻》十卷及碑目一卷、洪适編《隸釋》二十七卷及《隸續》二十一卷、董逌撰《廣川書跋》十卷、黃伯思撰《東觀餘論》二卷等至今傳存的宋人論著亦頗有可觀。另外，在青銅器物方面，劉敞著《先秦古器記》和《先秦古器圖碑》輯有先秦器十一件，更提出「禮家明其制度，小學正其文字，譜牒次其世諡」的研究方法。現存年代最早又較有系統的古器物圖錄——《考古圖》及《考古圖釋文》，自序於

元祐七年（一○九二），作者呂大臨為哲宗朝宰輔呂大防弟，是當時著名的禮學家，自稱該書旨在「追三代之遺風」、「補經傳之闕亡」。後於南宋孝宗（一一六三起）之際，趙九成著成《續考古圖》五卷收有銘之器六十四件。王黼《宣和博古圖錄》，始於大觀初（大觀，一一○七－一一一○），成書於宣和五年（一一二三），係宋徽宗敕撰，集中反映了北宋時期古器物研究的水平，著錄商周至唐的二十類五十七種器物，三十卷總計八百三十九件。（註十一）南渡故老張掄撰《紹興內府古器評》上下卷收一百九十五器，未圖器形復不摹款識，惟考釋銘文及品評形制內容。

宋代對商周青銅器及其銘文的研究，展現出前所未有的嶄新面貌。從皇帝到官僚文人，都大力提倡、鼓勵並盡心竭力地收集、整理、研究銅器和銘文。有摹錄款識釋讀銘文的著作，如《考古圖》及《續考古圖》，以及薛尚功《歷代鐘鼎彝器款識法帖》，刻於紹興十四年（一一四四）。另有相近時日成書的是王俅撰《嘯堂集古錄》上下二編，收錄三百四十五器。稍後，乾道二年（一一六六）進士的王厚之著《復齋鐘鼎款識》收入五十九器。而《考古圖釋文》則是宋刊金文的簡編字典（較完整的是汪立名自序於清康熙五十五年（一七一六）的《鍾鼎字源》）。宋代有名的收藏家見之於文字記載的就有六十家之多，歷史條件造就出傑出的金石學家和古文文字學家。兩宋時期，青銅器和金文的專著，據南宋初年翟耆年的《籀史》記載，就有三十四家之多，如果包括南渡後出諸書，其數量就更加可觀。大量資料的積累，和大量學者、

專著的出現，都說明這時對銅器和銘文的研究，已經成了一門新的學科。宋代在我國的考古學史和古文字學史上，都占有極為重要的地位。（註十二）無論從研究方法、研究成果，還是從銅器和銘文資料本身，都有很多價值。（註十三）

楊桓〈無逸篇〉的篆文字形皆可見於其所著三書中，依其體例自謂「所列先古文大篆，次鐘鼎文，次小篆。文簡而意足者莫善於古文、大篆，惜其磨滅數少而不足於用；文字備用者莫過於小篆，而其間訛謬於後人之傳寫者亦所不免。今以古文證之，悉復其故。」故若究其取用來源，除《說文》為基本之外，最主要的便是宋人搜集彙整研究並摹刊的先秦鐘鼎金文（含石鼓文及少數漢代金文等），依照「表一：〈無逸篇〉與宋刊金文字形比較表」可知，所取一百二十四個單字絕大部分是相符合的，特別是「嘉」、「繼」、「共」、「張」、「以」、「位」等字，都是宋刊中極具特殊性的字形，包括宋人摹訛或是誤識的。另外，〈無逸篇〉中楊桓將「克自抑畏」及「嚴恭寅畏」的「畏」都寫成「卑」字，也是本於宋人之誤識所致。基本上可以確認，除《說文》篆文為主之外，宋刊金文及傳抄古文是楊桓吸收取資的重要來源。

2 傳抄古文資料

刻版印刷以前，「傳抄」是古代書籍流傳的唯一方法。傳抄古文是指漢以後歷代輾轉抄寫的古文字（主要是戰國文字），包括主要的篆體和部分隸定。許慎《說文》序中說：『今敘篆

元代早期楊桓〈無逸篇〉古籀篆書賞析

文，合以古、籀。』還收有少量「奇字」，即古文而異者。傳抄古文，廣義而言當然包括《說文》的古文、籀文在內，籀文取自漢代抄存的《史籀篇》殘卷，許慎說古文即「孔子壁中書也」，王國維又斷定所謂古文是戰國時代東方國家的文字，裘錫圭說「其實就是簡帛文字」。（註十四）而傳抄古文資料自身存在的一些情況，主要有：異體、通假、義同或義近、錯字這四種情況，與出土的戰國竹書情況一致。這也說明學者認為「古文」出自戰國簡書的意見是正確的。（註十五）

「古文」的書法，常見「形多頭粗尾細，腹狀團圓，似水蟲之蝌蚪」的形狀（夏竦《古文四聲韻自序》），基本合乎毛筆柔軟的筆性，正是商周文字書法線條有粗細的原本真相。商周時期文字流傳的核心在於毛筆書寫，不論是撰著、生活文書、傳抄都是筆寫，連識字教本也是用傳抄，也因此文字結構或有相近時地的概約性六書原理之共識，或稱標準；但是「書法」的用筆法便無標準可言，在傳抄臨摹千百次後自然是各具面目，唯一共通的是人的手拿毛筆寫一公分大小的字所具有的，即「文字有大小長短、橫線未必水平、點畫線條有粗細」的書寫自然性。宋刊《說文》正篆的線條是參照秦刻石那種規整化應用美術字而來，其實是文字藝術化創造的篆書變相。（註十六）

傳抄古文的資料，內容以東方六國文字為主，自漢代即於民間布行沿及金元，傳習不衰。

元代除楊桓《六書統》外，亦有傳抄古文資料：古文《老子》碑、楊鈞《增廣鐘鼎篆韻》等。

在文字構造上而言，明、清學者，囿於成見，只知崇奉《說文》正篆和所載少量古文、籀文為標準，對於這類未見於《說文》的傳抄古文，直到清代末年，如鄭珍《汗簡箋正》的序文中還有學者斥《汗簡》為「大抵好奇之輩影附詭託，務為僻怪，以炫末俗」的。傳抄文字資料常因長期「傳抄」而致訛誤，但多少保留古代用字的端緒緣由線索，可供研究參考。在元初之際，除《說文》之外可以獲見的傳抄古文資料（已編輯成如「異體字典」者）如下：

（1）《汗簡》四卷，宋郭忠恕著，於北宋初年成書後，以抄本流傳，有《四部叢刊》影印的馮舒本。《汗簡》徵引的資料包含《說文》等共有七十餘種，將當時他所見到的「古文」資料匯為一編，可謂彌足珍貴。

（2）《古文四聲韻》，凡五卷，北宋夏竦著，成書於慶曆四年（一○四四），早期有宋刻配抄本流傳。此書是在《汗簡》基礎上編撰而成，改依聲韻收列，徵引的材料有九十餘種，收字更為豐富。（註十七）

（3）《集篆古文韻海》五卷，北宋杜從古著，於宣和元年（一一一九）自序成書。所收古文最豐但頗為龐雜。自序說：「今輒以所集鐘鼎之文、周秦之刻，下及崔瑗、李陽冰筆意近古之字，句中正、郭忠恕碑記集古之文，有可取者，摭之不遺；猶以為未也，又爬羅《篇》、《韻》所載古文，詳考其當，收之略盡。」也就是說除收傳抄古文與補《集韻》隸古定等之外，還收石刻文字及鐘鼎之文即銅器銘文。（註十八）

楊桓所書文字，如「表二：〈無逸篇〉的古籀篆文用例表」所見，其中(1)之「享」、

「受」、「非」、「迺」、「刑」、「康」、「若」、「高」、「皇」等字，楊桓所

作是不受宋刊本《說文》篆文拘限的更真實、更正確之古用字形（註十九），在兩周文字中均有

用例可證，這部分並非得自傳抄古文資料，如前所述主要也是得惠於宋刊金文資料。另外，

亦有合於傳抄古籀資料者，包含《說文》中的籀文、古文，以及魏《三體石經》中的古文、篆

文，或是收在《汗簡》、《古文四聲韻》、《集篆古文韻海》等傳抄古文資料者，由(2)至(5)共

四十個單字所見，楊桓所作亦均可以相互比證。同時，其中不少傳抄古籀字形在現今所見商周

文字中亦可印證。但是，「勤」字左旁的「堇」寫如古文的「革」，兩個「舊」字之一寫成近

似古文「觀」字，或有可議。整體而言，楊桓具有豐富的篆學閱歷，其於《說文》等傳抄古籀

文字之應用書寫也是相當多元而精熟自如的。

3 宋刊三體石經

南宋洪适《隸續》卷四著錄魏三體石經《左傳》遺字。《隸續》所載三字石經，蓋魏正始

中立石，北宋皇祐五年癸巳（一〇五三）時蘇望得其殘石之搨本，摹刻於洛陽，古文三百七，

篆文二百十七，隸書二百九十五，凡八百一十九。洪适再依北宋摹刻本抄寫著錄於第四卷之

首，而《隸續》前十卷始刊於乾道四年（一一六八）（註二十）。

尚古與尚態——元明書法研究論集

一三四

魏《三體石經》中原有《尚書·無逸篇》，在目前得見於清代出土的殘石中亦有一部分。

雖然楊桓在元初之際有可能見得傳抄本《古文尚書》中的《尚書·無逸篇》拓本。雖然取以比對是不具意義與作用，仍曾將現存殘石拓本文字與楊桓所書互見共有的八十七字（含重複字）相互比對，結果是合於石經古文、合於石經篆文、均不合等三者的比例差不多，楊桓所書非依石經等古文尚書而來亦可知。南宋沈适亦收錄於《隸續》中（一一六八年刊），在北宋摹刊（一〇五三）的石經殘石在宋代有拓本，南宋沈适亦收錄於《隸續》中（一一六八年刊），故楊桓在大德三年（一二九九）之前可能有機會見到。依「表三：〈無逸篇〉與《隸續》所刊〈三體石經遺字〉比較表」所見，在互見的七十四字中，楊桓所書合於石經古文、合於石經篆文、均不合等三者的比例也是各約三分之一。可知，楊桓於石經文字至多僅是參酌而已。

4　宋代流傳的〈詛楚文〉

唐、北宋時期，〈詛楚文〉先後出土巫咸、大沈厥湫、亞駝三石，唐《古文苑》曾著錄，北宋蘇軾有〈詛楚文詩〉列於鳳翔八觀詩，趙明誠《金石錄》謂詛楚文「文辭字札，奇古可喜。」以及歐陽修《集古錄跋尾》《秦祀巫咸神文》等均曾錄及〈詛楚文〉，《絳帖》及《汝帖》亦可見刊刻。（註二）南宋期間僅複刻本流傳。

對於〈詛楚文〉的文字形體，元代吾丘衍《學古編》於大德四年（一三〇〇）成書，在

〈合用文籍品目‧碑刻〉中認為「皇」、「數」、「成」、「殷」等字皆與古異，「迺後人假作先秦之文，以先秦古器比較，其篆全不相類，其偽明矣」。至正己亥（一三五九）周伯琦〈詛楚文音釋〉認為「今流傳者舊重刻本也」。文詞類《絕秦書》而字體兼大篆，頗似彝鼎款識。觀此則小篆之法，先秦已有之，不特盡變於斯也」。宋元之際《詛楚文》甚廣流傳，故楊桓理當亦曾參研。依照「表四：〈無逸篇〉與〈詛楚文〉比較表」所見，二者重見的六十一字中，靠左二行較多有異，其他佔約全數百分之七十的字形是相近相同的，整體而言是同中有異，而其文字書法與宋刊金文可見通合，與楊桓熟習的〈石鼓文〉、《說文》篆文較相近也是個因素。這與楊桓篆學以《說文》為核心也是相符合的。

四　古籀篆文混用的發展考察

　　唐代曾對文字進行辨析異俗、匡正訛誤，並溯探承傳「曲盡其源」，唐的科舉、教育制度中「書」為六科、六學之一，作為古文字的篆書也受到了重視，不論在研究上還是書寫上，都開始有復興的態勢。有唐一代的篆書家如李陽冰、瞿令問、袁滋、韓擇木、史惟則等都在文字學上素有學養。唐宋以來人們對篆書及其在社會上的作用也有了更深的認識，宋初徐鉉曾說「高文大冊，則宜以篆、籀著之金石」，或可說明篆書在人們心目中的地位，當時請名家撰碑文、題碑額、書正文成為一時風氣。唐宋時期的一部分篆書碑文使用大量異體字，使文字形體

富於變化，同時又增加觀賞價值。以最富盛名的李陽冰爲例，其一生作品顯示除《說文》篆文及秦刻石爲主之外，文字結構寫法還包括《說文》古文、籀文的用例，同時，合於兩周金文、石鼓文、漢代篆文、傳抄古文者亦均有例可證，也有部分是隸化的今文或俗字。(註二一) 李陽冰在「書法上」素被推爲唐代古文者的代表人物，但在「字學上」他是古篆籀文合參使用，反映出當時篆字文化發展的時代背景。以下，穿插擇要舉例說明。

1　初唐之《碧落碑》。《碧落碑》立於咸亨元年（六七○），素稱難讀。(註二二) 陳煒湛曾分析碑文書體與字形，研討其用字特色。認爲，小篆爲碑文主體部分，約佔單字的一半以上。碑文的第二種書體爲古文和籀文，其合於《說文》古文、三體石經古文，或遠承銅器竹帛文字乃至暗合於甲骨文者，或爲《汗簡》、《古文四聲韻》所引者逾百字。碑文中一字異形及假借尤爲突出，某種程度上反映了唐代書家的書寫習慣，也反映了碑文書者的古文字水平。(註二四) 上述用字情況再度表明，碑文之書者確是精通六書，博覽古文奇字，熟知鐘鼎篆籀。

2　初唐尹元凱的《美原神泉詩序碑》作於垂拱四年（六八八），通篇用篆書，偶用傳抄古文，結體穩妥，氣息高古。

3　瞿令問書《陽華巖銘》，唐永泰二年（七六六）刻，在江華縣（金湖南江華瑤族自治縣），刻於摩崖。三十五行銘文，仿魏三體石經體例，每字先古文，次小篆，再次隸書。

（註二五）瞿令問藝兼篆籀，所作古文絕大多數可見依據。（註二六）

唐代的通行字體是楷書，篆書的使用範圍已大爲縮小，主要用於書法藝術，如石刻與印章。唐代石刻篆文包括功德碑、墓碑、墓誌、造像記、摩崖刻石、官府文書以及詩文、題名、題字等，可知當時篆書作爲藝術品，書寫內容仍是較豐富的。書者爲追求藝術美的變化字形，而使碑文顯得難讀的，除了古文、異體字外，還有假借字的因素。陳煒湛曾據施安昌《唐代石刻篆文》一書所輯錄之十五種石刻篆文看，其大別有四：

(1)小篆爲主，間雜古文，如李陽冰書〈縉雲縣城隍廟記〉、尹元凱書〈美原神泉詩序碑〉；(2)小篆與古籀並重，鎔鑄一爐，如〈碧落碑〉；(3)仿三體石經之例，古文、小篆、隸書三體並存，如瞿令問書〈陽華巖銘〉；(4)篆書與隸書、楷書相間，以隸爲主，篆亦有隸意，如〈禕墓誌〉。李陽冰、瞿令問並爲唐代享有盛譽的篆書家，他們所書碑文也並不完全遵循《說文》小篆結體而多有改易，若干字的結構異於《說文》小篆而與碧落碑同。由上述諸碑用字狀況亦可知，在小篆基礎上改易偏旁，增損筆畫，乃至棄本字而用借字，以求美觀勻稱，實爲唐代篆書家之習尚。（註二七）

由於宋代金石學成爲時尚，相關研究著作出了不少，對保存和傳布金石文字資料，以及結

合地下出土資料來對文字進行研究，作用甚大，故此時的文字學在一定程度上突破了主要研究小篆的傳統，如郭忠恕的《汗簡》對古文的研究，李公麟也曾指出「彝器款識眞蝌蚪文字，實籀學之本源」，字義之宗祖」，傳爲徐鉉的《千字文》（圖四）以及宋人常杶〈篆書宋人詞〉（圖十七）第二段都有鐘鼎文及傳抄古文的篆法。宋代米芾的篆書在《紹興米帖》中有數作，以及〈眞宗御製詩〉（圖七），均使用大量的傳抄古文。宋初徐鉉對《說文》的校訂和研究，對篆學的貢獻就更大了。由於篆書一般是以碑刻爲存在形式，文人書寫興趣的轉移，使篆書減少了不少運用的機會。

4 郭忠恕〈三體陰符經〉，於北宋乾德四年（九六六）所書寫。用篆書、隸書、古文三體書寫，其中篆書字大，隸書、古文分列左右，字小。此經刻在唐〈懷惲禪師碑〉（又名『隆闡大法師懷惲碑』）碑陰，該碑現在在西安碑林。

5 宋〈故中山劉府君墓誌〉（圖五），爲北宋慶曆八年（一〇四八）十月八日記，誌蓋用傳抄古文書寫共九字，文爲「宋故中山劉君之墓銘」。（註二九）

6 宋〈魏閑墓誌〉（圖六），北宋神宗熙寧二年（一〇六九）葬，司馬光撰文，魏閑的女婿張宏書丹，藏山西平陸縣文化館。誌蓋由魏閑外甥司馬雍所篆，用傳抄古文書寫共十二字，文爲「大宋故清逸處士魏君墓誌銘」。（註三十）

7 宋〈宣和紀年古文磚〉（圖八），係北宋宣和元年（一一一九）所製，一九五八年初出於

11　金朝党懷英《王安石詩刻》（圖十二），係金代明昌六年（一一九五，即南宋寧宗慶元元

10　常构《篆書宋人詞》冊（圖十七），書於南宋理宗寶慶三年（一二二七）丁亥七夕。作者自題，作二體篆，前擬李監法，後擬款識文寫二百零三字。既就，因小篆再錄於軸末，計書宋詞三。又記「宣中篆畫，得之於印階、鳥跡書、葉蟲痕，妙處與洪碑暗合。如朝摹夕塌而成。」後副葉有張寧題跋「正篆廓落圓美，得二李筆法。款識文交畫處，填墨如雙鉤筆，鋒稜刓委。儼在鐘鼎古器中見之。但體製不類，恐非一國書，或出戴衕六書故。要之皆不易得，非近世任意盤屈，以取姿媚者所能到。」（註三四）其擬李監、款識文均各得其法。

9　金《虞寅墓誌》（圖十三），逝於金章宗承安二年（一一九七，即南宋寧宗慶元三年），一九七九年出土於山東高唐縣。誌蓋用傳抄古文書寫共十六字，文爲「金故信武將軍騎都尉致仕虞公墓誌銘」。（註三三）

8　《大嚮記碑》，碑額用傳抄古文書寫，一行三字，文爲『大嚮記』。（註三二）年代不詳，當在《隸續》前十卷始刻於乾道四年（一一六八）之前。

河南省方城縣鹽店庄村宋代范氏墓中，磚是鋪在棺床上面，『據了解，磚約有三十餘塊，現僅存八塊，磚的文字完全一樣。』簡報僅發表了一塊磚的拓片，陽文六行，每行十六個字，第三行缺一字。個別字不清晰，磚文字體是傳抄古文。（註三一）

年〉四月時年六十二歲所作，主要以古文籀篆書寫，生動絕妙。金朝書家的篆書水平並不

輸於宋人，工篆書者以党懷英（一一三四－一二一一）最爲知名，（註三五）金元好問稱他

的篆書是「李陽冰以後一人」，評價甚高。依「表六：金‧党懷英〈王安石詩刻〉古籀文

用例表」可知，其古籀用例（「雲」字未輯入表中）約佔三分之一，加上有些二字原本結構

寫法就是相同的，其餘未輯於表中的，其字形結構與《說文》篆文並無太大差異，可以說

党懷英此作是古、籀、篆文並用的。

傳抄古文資料的內容，主要是古籀篆文異體字之彙刊，自唐至元代一直在流傳也時有用

例，除了〈碧落碑〉、〈陽華嚴銘〉、〈三體陰符經〉等全文大量以傳抄古文書寫的作品之

外，從「表五：宋代傳抄古文的用例表」可知傳抄古文的社會應用情形。古文、籀文、篆

文三者原本就是「古代以抄寫教習應用」的背景下，所產生不同時期、地域的異體字，三者只

是先秦文字在一體衍進中的分異，並非字字均有不同，也有很多是相同無別的。因此，若非處

在《說文》篆文獨尊的時代，《說文》中的古、籀、篆文以及傳抄古文字常是混雜參用的。

通常，論篆書時都會偏向以用筆爲主而立論。小篆（玉筋篆），在風格上論者謂「篆尚婉

而通」。世稱凡習篆書，須以《說文》爲根本，能通《說文》，則書寫時左右逢源，諳熟於畫

方運圓，無不自中規矩。唐宋時期的篆書，雖以筆畫勻整的「鐵線篆」或「玉筋體」秦刻石小

篆風格爲主流，但其他類型的篆書也有不少，如行筆有提按、起伏，收筆出鋒的風格類型，還

產生了一些變體，如誇張了用筆的提按，而呈現「柳葉」的形狀，紙本《說文》木部、口部的唐抄本殘卷則均屬「懸針篆」一系。另外，唐宋時期篆學字法常是古籀混用合參，而且與書法用筆、字形間架亦無必然的對應關係，任由書者自取所好。

從文字結構而言，所作篆文中較多成分是傳抄古籀寫法的，如同為金哀宗正大二年（一二二五）十二月立石的，盧元《西安府學改建題名碑額》（圖十六）及張邦彥《京兆府學教養碑額》（圖十五），古文書法的特色明確而接近；再如金李穀《博州廟學碑陰篆額》（一八一一，圖十一）與金孫嘉祥《京兆府學教授題名記》（一二〇六，圖十四）時地相差不遠，但二者的書法用筆是自得所尚各有千秋。另有的是較少比例，文字偶用傳抄古籀結構的，如唐武宗會昌元年（八四一）釋無可《寂照和尚碑額》（圖二十三）全部共九字中的「唐」、「國」二字；五代後唐明宗長興三年（九三二）逝世的《福慶長公主墓誌蓋》（圖二十四），共九字中的「唐」字；南宋理宗淳祐十年（一二五〇）時鄭性之《孺人陳氏墓誌額》（圖十八），共八字中的「人」、「墓」二字；金熙宗皇統二年（一一四二）所刊韓淲《定光塔銘》（圖九）四字中的「銘」。這些偶用古籀者，其書法風格仍是「玉箸」用筆的篆法。再有相反的，如唐李邕《雲麾將軍李思訓碑額》（七二〇）、顏真卿《郭虛己墓誌蓋》（圖二十一）、唐《郝闓墓誌蓋》（七八三）（圖二十二）乃至金・韓杲《妙空禪師塔銘篆額》（圖二十五）十四字中的「唐」字；南宋理宗淳祐十年（圖二十）、《定光塔銘》（圖九）

等，文字結體基本上是《說文》篆文為主，而書法表現則是用筆粗細變化而收筆尖出的。

元刻《樓觀道德經碑》（圖十九）亦即古文《古老子碑》，為現在保存的古文石刻巨擘，書寫古文五四六〇字，係於元憲宗五年（一二五五）由高翿書丹。（註三八）此碑正文全寫古文，每字約四*二釐米，大小勻稱，筆畫豐中銳首，屈曲有勢，頗具正始三字石經中古文的風貌。郭子直從所寫古文的形體結構方面有深入的考察。（註三七）

吳睿（註三八）篆書《九歌》（圖二十六）為至正六年（一三四〇）時所書。（註三九）在卷後，有元代書法家張雨行書題跋五行，文曰：「《九歌圖》權輿於李龍眠，眞瀨罕遇，是圖規則在伯仲之間。然龍眠卷上無此筆精墨妙之小篆，今人奚媿古人。信目者，當不逃至鑒，予何言哉。」吳睿於至正四年甲申（一三三八）四十七歲所作篆書《千字文》自識「用《詛楚文》法為如川寫」。元代傳存《詛楚文》拓本篆法尖筆出峰，字形尚見金文籀篆遺意，是宋人摹刻的綜合性書體。吳叡篆書《九歌》，夏玉琛評云：

此卷在分布上，《漁父》篇寫得較疏朗，體勢柔而方。《九歌》各篇，分布茂密，雖俱用尖筆，而收筆處偶見蓄墨較濃，筆意躍出紙上。吳睿此卷的運筆，筋骨富有彈力，不急不弛，游刃有餘，具有勻適逸的獨特風格。（註四十）

吳叡〈九歌〉之作，從「書法」上而言，研究學者都會指為小篆或秦篆，並無異議。但若從「文字」即文字結構而言，其中仍有混用古籀文字在內。依「表七：吳叡〈九歌〉篆書字形表」所見，最上的三列多的字主要是古籀字形，特別的是古文，大多是〈石鼓文〉中沒有的寫法。約四至七列者都比《說文》篆文的字形要古而且正確，最下三列者則是有較多的宋元流風，「長」、「建」、「昔」與宋刻〈嶧山碑〉近似，「命」、「朝」、「旗」「所」等也與楊桓所作特徵性近似，都受到傳抄資料及宋刊文字影響，特別是「世」、「有」以及宋人誤識的「以」、「舉」等相當明顯。基本上吳叡運用古籀文字的情形與楊桓類似。

以上，從唐至元都可得見傳抄古籀篆文參合混用的情形，而宋代刊行大量的鐘鼎金文資料，則是更加擴大其篆學資源，可知，篆書〈無逸篇〉卷所表現的參合多方古籀篆文不是個別、偶然的現象。楊桓究古文學，治儒家小學，學術上的究古與藝術上的復古，關聯性也是非常緊密的。在內容上，宋代著錄金文的主體，即商周金文，極少數是秦漢甚至晉代和唐代的東西。元代繼承兩宋時期青銅器和銘文研究的文化遺產，那個時期彙整的近六百件商周有銘銅器資料，對於元人的篆學研究是可能會有所裨益的。

五 小結

元代篆書，與過往流俗盛行的纖細孱弱的篆書大有不同，作品普遍結體嚴謹端莊，筆勢沉

穩豐潤，用筆方圓並施，轉折亦方亦圓。而在元人篆書中具有代表性的諸家，大都用筆溫潤遒勁，所作篆書並非單純取法「二李」，而是參酌宋刊金文、石經及傳抄古文、漢篆等多種異趣的筆韻，入筆稍有提按，收筆時見露鋒，亦是高古不凡。元代篆書整體而言是精美多方、趣韻有緻的。

楊桓的篆學論著，雖未受清代四庫編修官員肯定，但其豐沛的古文字資源是其書法研究的貴重資產，而其篆學研究以《說文》為基，由其所作〈李翰林酒樓記〉亦可見其書寫《說文》篆文的功夫高卓。篆書〈無逸篇〉則是消化吸收宋刊鐘鼎金文擴張其篆書表現，也參用傳抄古文字及石經殘石、〈詛楚文〉等統合運用表現古籀篆文，恰能具體映現唐宋至元代篆學發展集其大成的環境現象。同時，在考察應用傳抄古籀篆文的諸多作品時，文字學所涉的「文字結構」與書法研究上的「結體用筆」，二者並非必然連結合一的，必須分別考察加以辨析，這是緣於唐宋元初時期並未以《說文》篆文為獨高一尊，在古籀篆文之間界線較為模糊，而書法結體用筆也各有所擅，在古籀篆法交錯互資之下，整體呈現宋元之際篆書表現豐美富彩而趣韻多方的盛況。

注釋

編 按 林進忠 國立臺灣藝術大學書畫藝術學系教授。

註
一　七人鑑定組中，謝辰生、楊仁愷、劉九庵、啓功、徐邦達、謝稚柳認爲眞，傅熹年以爲僞。
　　《中國古代書畫圖目》第十九冊（北京市：文物出版社，一九九九年），頁三四二註十一。

註
二　蕭斟（一二四一─一三一八），字維斗，號勒齋，元代京兆（今陝西西安）人。據《元史‧
　　列傳》記，其先北海人，父仕秦中，遂爲奉元人。書史不載其人，但《寰宇訪碑錄》有他撰
　　文的《涇陽縣重修公宇記》、《學古書院記》，以及所作正書《貞潔堂銘》、八分書《壽國
　　文貞公董文忠墓碑》、《安定郡伯蒙天佑新阡表》等書碑數件，存世墨跡僅見隸書〈無逸
　　篇〉。他曾在南山讀書三十年，博覽群書，天文、地理、律曆、算數無所不究，被稱爲一代
　　醇儒，著述頗豐。對小學研究尤深。有評者稱：「元有天下百年，惟蕭惟斗爲識字人。」著
　　有《三禮說》、《小學標題駁論》、《九州志》及《勤齋文集》八卷等。曾經做過集賢學
　　士、國子祭酒、太子右諭德等官，卒年七十八歲，諡貞敏。

註
三　黃惇：《中國書法史‧元明卷》，（杭州市：江蘇教育出版社，二○○二年），頁九二。

註
四　蕭燕翼：《記元三家書《無逸篇》卷》《故宮博物院院刊》，一九八四年二期，頁四六。

註
五　林進忠：〈傳李斯刻石文字非秦篆書法實相──戰國秦漢篆隸書法的考察〉，《藝術學》研
　　究年報第四期（臺北市：藝術家出版社，一九九○年），頁七─八八。

註
六　蕭燕翼：《記元三家書《無逸篇》卷》《故宮博物院院刊》，一九八四年二期，頁四七。

註
七　《中國法書全集》第九冊，（北京市：文物出版社，二○一一年），前言，頁三。

註
八　《中國法書全集》第九冊，圖版說明，頁二。

註
九　沈鴻根〈線條堅勁結體規整──楊桓篆書《李翰林酒樓記》鑑賞〉，《歷代篆隸名作鑑賞》

（重慶市：重慶出版社，二〇〇一年），頁二〇〇－二〇一。

註 十　《六書統》提要，收於《景印文淵閣四庫全書》（臺北市：臺灣商務印書館，一九八六年），頁三。

註十一　宋眞宗咸平三年（一〇〇〇），有同州民眾所獲方甗被進獻朝廷，「詔示直昭文館句中正……以隸古文訓之」。句中正是當時的古文字學家，曾奉旨與徐鉉共同校訂《說文解字》。宋仁宗時，皇祐三年（一〇五一）「詔出秘閣及太常所藏三代鐘鼎器，付修太樂所，參較齊量，又詔墨器款以賜宰執」，丞相文彥博命知國子監學書的楊南仲釋其文，成《皇祐三館古器圖》。仁宗又曾「召宰執觀書太清樓，因閱郡國所上三代舊器，命模款以賜近臣」，有胡俛取所賜器款五銘爲《古器圖》。北宋時期的制禮作樂，尤其是徽宗朝設置禮局後的考定古器、新造禮器、編撰圖錄，彼此關係密切、相得益彰。金石學在北宋時期的形成與發展，並不是偶然的，有其重要的歷史原因。引自王世民〈北宋時期的制禮作樂與古器研究〉《揖芬集－張政烺先生九十華誕紀念文集》（北京市：社會科學文獻出版社，二〇〇二年），頁一三五－一三八。

註十二　張亞初：〈宋代所見商周金文著錄表〉，《古文字研究》第十二輯（北京市：中華書局，一九八五年），頁二六七。宋代古文字學研究狀況，／容庚：《商周彝器通考》（哈佛：燕京社，一九四一年）；容庚、張維持，《殷周青銅器通論》（北京市：科學出版社，一九五八年）。

註十三　在今日仍可見者，包括歐陽修《集古錄跋尾》（四部叢刊初編縮本《歐陽文忠公集》卷一三

四）、呂大臨《考古圖》（黃晟亦政堂修補寶古堂本）、王黼《宣和博古圖》（黃晟亦政堂修補寶古堂本）、趙明誠《金石錄》（行素草堂本）、王俅《嘯堂集古錄》（續古逸叢書石印宋淳熙本）、薛尚功《鐘鼎彝器款識法帖》（于省吾以明代朱謀垔木刻本及傳世石刻本殘葉擇優配套而成。）、趙九成《續考古圖》（陸心源刻本）、王厚之《復齋鐘鼎款識》（阮元刻本）、張掄《紹興內府古器評》（汲古閣本）以及相關的黃伯恩《東觀餘論》（學津討原本）、董逌《廣川書跋》（適園叢書本）等相當豐碩。

註十四　裘錫圭：《文字學概要》（北京市：商務印書館，一九九〇年），頁五六。

註十五　徐在國：《傳抄古文字編》（北京市：線裝書局，二〇〇六年），（上）前言。

註十六　林進忠：〈傳李斯科時文字非秦篆書法實相——戰國秦漢篆隸書法的考察〉，《藝術學》研究年報第四期，頁七一八八。

註十七　《汗簡·古文四聲韻》（北京市：中華書局，一九八三年），出版說明、後記。

註十八　杜從古：《集篆古文韻海》，《宛委別藏》選集影摹舊抄本三冊，一九三五年商務印書館依故宮博物院藏本影印。阮元《四庫未收書提要》，略稱「《書史會要》云：『宣和中，[從古]與米友仁、徐兢同為書學博士。』皇帝喜書，設學養士，獨得杜唐稽一人。」據自序說：「今輒以所集鐘鼎之文、周秦之刻，下及崔瑗、李陽冰筆意近古之字，句中正、郭忠恕碑記集古之文，有可取者，擴之不遺；猶以為未也，又爬羅《篇》、《韻》所載古文，祥考其當，收之略盡。」、「於今《韻略》，字有不足，則又取許慎《說文》，參以鼎篆偏旁補之，庶足於用，而無闕焉。比《集韻》則不足，校《韻略》則有餘。視竦所集，則增廣數十

倍矣。」是書現所見影鈔本，古文形體則大多書寫工整，瘦勁有力，似出自行家之手。詳參

郭子直〈紀元刻古文《老子》碑兼評《集篆古文韻海》〉，《古文字研究》第二十一輯（北

京市：中華書局，二〇〇一年），頁三五六。

註十九　例如，後序於北宋政和二年（一一一二）的張有《復古篇》，便以徐鉉校刊（大徐本）的

「高」、「非」等篆法為正，而反指合於商周古形的寫法為譌。見上海涵芬樓影印影宋精鈔

本。

註二十　洪适：《隸釋·隸續》（北京市：中華書局，一九八五年），頁三二〇─三二一。

註二一　《秦詛楚文》（元至正中吳刊本），中吳刊本後附有元人周伯琦的《詛楚音釋》，跋語

曰：「此本乃先君鄱陽郡公所珍愛，家藏已五十年，較諸本差勝，暇日裝潢，因書音釋於

後，以備書學之一云」。「至正己亥」是元順帝十九年（一三五九），上距宋亡之年（一二

七九）僅八十年，則可知也有可能是宋代摹刻的拓本。郭沫若《詛楚文考釋》收為附錄。

《絳帖》、《汝帖》本已將神名併合，且「邵」、「同」、「若」、「絆」、「昔」、

「淫」、「爲」等還有若干字，與中吳刊本所作略異。

註二二　參見黃敬雅：《李陽冰的研究》第六章李陽冰的字學（新竹市：國興出版社，一九八五

年），頁四四七─四八九。

註二三　唐高宗咸亨元年（六七〇）韓王李元嘉之子李訓、李誼、李撰、李譔為紀念其亡母房氏（房

玄齡女）而立，因碑文有「栖真碧落，飛步黄庭」之語，故名。碑在山西絳州（今新絳

縣），高八尺一寸，廣四尺三寸，二十一行，行三十二字（其中第二行三字，末行二十四

字）、篆書，不署書者姓名。據趙明誠《金石錄》所言，此碑在北宋南渡前已有缺裂。碑文六百三十字，小篆、古文雜出，字體復詭異多變，且多假借，故頗不易讀。

現存碑文，去其重複，共有單字四百五十三個。其中書體爲小篆，合於《說文》者接近單字之一半。《說文》所無之字，碑文書寫者採用偏旁組合之法，即取楷書之結構方式，以小篆筆意書之，同樣顯得端莊凝重，儼然探自《說文》之規範小篆。碑文字形完全合於《說文》小篆者二百二十五字，筆畫小異者十九字，《說文》所無而以小篆偏旁（筆意）組合者十七字，以小篆爲基礎而偏旁有所改異增損者三十三字，凡二百九十四字，均屬小篆範疇。碑文字體合於《說文》古文、籀文者有共五十字。其合於石經古文者有共十六字。其遠承銅器、竹、帛文字乃至暗合於甲骨文者則有共十八字。其爲《汗簡》、《古文四聲韻》所引或與二書所引其他古文材料相合（或相近）者則有計五四字。誠如王昶所論：「有唐一代篆書碑無多，碧落碑尤爲有名，宋初郭忠恕所以編入《汗簡》。」碑文中之古文可考者約如上述，計一百四十字。還有不少「古文」，至今不知其何所據，亦難以索考解釋者。詳見陳煒湛：

註二四　參陳煒湛：《碧落碑研究》，《故宮博物院院刊》二〇〇二年第二期，總第一〇〇期。頁二七一三二一。另參陳煒湛：《碧落碑中之古文考》，《考古學研究（五）》（北京市：科學出版社，二〇〇三年）下冊，頁九七九一九八九。

註二五　施安昌：《唐代石刻篆文》（北京市：紫禁城出版社，一九八七年），頁五一二六、頁一一六一一二〇、頁一五八。

註二六　林進忠：《唐代瞿令問的古文篆書》，《二〇一〇唐宋書法國際學術研討會論文集》（明道

大學國學研究所，二○一○年），頁一六七ー一九九。

註二七　陳煒湛〈碧落碑研究〉，《故宮博物院院刊》二○○二年第二期，總第一○○期，頁三一ー三三。

註二八　李零：《汗簡‧古文四聲韻》（北京市：中華書局，一九八三年），出版後記。

註二九　詳河南省文物研究所、洛陽地區文管處編：《千唐志齋藏誌》（北京市：文物出版社，一九八四年）下冊，頁一二六八。

註三十　詳戴尊德：《司馬光撰魏閑墓誌之研究》，《文物》一九九○年第一二期，頁八三ー八五。

註三一　詳河南省文化局文物工作隊：《河南方城鹽店庄村宋墓》，《文物參考資料》一九五八年第十一期，頁七五ー七六。簡報未發表釋文，大多可釋。一九七一年在方城縣東郊另有同爲范氏家族墓，出土小篆、隸書、楷書計四種樣式的〈紹聖紀年磚〉，均同爲陽文，係北宋紹聖元年（一○九四年）所製，磚文內容格式近似而小異。

註三二　從洪适《隸釋‧隸續》第五卷（北京市：中華書局，一九八五年），頁三五五。

註三三　詳聊城地區博物館：〈山東省高唐金代虞寅墓發掘簡報〉，《文物》一九八二年第一期，頁四九ー五一。胡平生：〈金代虞寅墓誌的『古文』蓋文〉，《文物》一九八三年第七期。王人聰〈讀金虞寅墓誌蓋銘書後〉，《香港大學中國文化研究所學報》第十七卷，一九八六年。

註三四　本幅今載《故宮書畫錄》卷三。

註三五　有關党懷英，詳參黃緯中：《金代書法研究》（臺北市：蕙風堂，二○一二年），頁一五七ー一六八。

註三六　原石現藏陝西省周至縣樓觀臺說經臺門洞碑廊東側。豐碑二通，陰陽兩面刻字。碑高二點二四、寬一點零八米。第一碑陰陽各刻古文《老子》經文三十行，行五十五字；；第二碑碑陽續刻古文經文二十九行。第一碑陰刻古文《老子》經文十一行，行均五十四字。經文後低三格附刻書丹人高翿「乙卯冬十月」（元憲宗五年乙卯·公元一二五五年）小篆跋語三行，略稱「所書古文《老子》」，偶書於《古文韻海》中檢討綴緝，閱月迺成。刻成立石的時間，還遲在至元二十九年十月（公元一二九二年）了，可知從寫字到刻石，中間經過三十八年之久。郭子直《記元刻古文《老子》碑兼評《集篆古文韻海》》，《古文字研究》第二十一輯（北京市：中華書局，二○○一年），頁三四九-三五八。

註三七　其謂：(1)古文來源幾乎都採自《集篆古文韻海》、(2)承繼甲金文用字通假的成例、(3)選用本字以代後起字、(4)用字有與馬王堆帛書本相合的、(5)古文形體什九取自《古老子》原本、郭、夏二書均列入引用。今據二書所引《古老子》各字，對比高書此碑，照錄最多。(6)採用其他古文字資料，種類甚多，字形繁雜，(7)採自《說文》，什九為小篆，偶有古、籀，(8)郭、夏、杜三家字書不載之形，但結構猶有可說的。(9)碑本形體可正過去板刻之誤。高氏篆書此經，字逾五千，為了提高書法藝術的優美多樣，同字多變寫法，筆形必有移易，此等改變並不至影響偏字結構，差別細微。郭子直：〈記元刻古文《老子》碑兼評《集篆古文韻海》〉，《古文字研究》第二十一輯（北京市：中華書局，二○○一年），頁三四九-三五八。

註三八　吳睿（一二九八-一三五五），字孟思，號青雲生，又號雲濤散人。錢塘（今浙江杭州）人。自稱「濮陽世裔」，出自東漢名將廣平侯吳漢之裔孫。吳睿少好學，工翰墨，尤精篆隸。吳

叡是吾衍的弟子，曾從同郡著名書家張雨游學，得其薰染不淺。凡歷代古文款識制度，無不考究，得其要妙。下筆初若不經意，而動合制度。識者謂吾子行（丘衍）、趙文敏（孟頫）不能過也（見劉基《覆瓿集》）。

註三九　首題「楚屈原象」四字，象後篆書《楚辭·漁父》篇。另紙錄前人《九歌序言》一篇。序文之後，吳睿自題（字體略小）其後，續接另紙《九歌圖》，自《東皇太一》、《雲中君》、《湘君》、《湘夫人》、《大司命》、《少司命》、《東君》、《河伯》、《山鬼》至《國殤》為止，圖計十段，是為十一篇。在錄畢正文之後，自題篆書署款一行，文曰：「至正六年（一三四〇）九月既望吳睿書」。據署年推算，為吳睿四十三歲正當盛年。

註四十　夏玉琛〈評吳睿篆書九歌〉，《書法》雙月刊，一九九三年第一期，總八八期，頁七一八。

束	同	功	業	雜	從	隹	錯	茲
聖	戲		身	實	民	文	音	盤
先	天	鮮	和	嘉	梁	寧	刑	能
德	今	朙	相	聯	辭	曉	呼	三
猶								殿

表一　〈無逸篇〉與宋刊金文比較表（2）

咸	是	己	子	古	父	五	且	罪	亥

克	十	卅	小	永	九	受	壽	敢	季

用	嗣	繼	八	德	即	或	國	誨	告

敬	圉	舊	祝	六	亦	日	罰	綽	若

表一 〈無逸篇〉與宋刊金文比較表（3）

共	為	非	母	殷

元
代
早
期
楊
桓
〈
無
逸
篇
〉
古
籀
篆
書
賞
析

表二 〈無逸篇〉的古籀篆文用例表（2）

元代早期楊桓〈無逸篇〉古籀篆書賞析

元代早期楊桓〈無逸篇〉古籀篆書賞析

一六三

國				庶		周		
三体石経 合	汗	阴	四	三体石経 齊侯鎛	説文古文	説文古文	三体石経	金文 192

彭		青	清		怒	怒		
三体石経	説文古文 丁青	四	海	説文古文	三体石経	施	中山王器	郭店楚簡

訓						聞				
三体石経 汗	中山王器	四	碧	碧		説	石	汗	四	海

罟	冈网罔	幻	酒		有	
施 石	金文 石	海 海	侍郎碑 李陽冰書 古尚書		尹	四 海

無逸篇	隸續	無逸篇	隸續	無逸篇	隸續	無逸篇	隸續	參考	
茲	和			寧				孫氏四聲	
我	天		于	寶				孫氏四聲	
四	命		七	朝				孫氏四聲	
女	惟	君		家（稼）				四聲	
中	其	亥		敢				孫氏說文	
乃	罰	在		才				孫氏汗簡	
又（有）	非	公		民				孫氏	
季	刑	不						汗簡	
荒	十	受						汗簡	
文	至	大		祖				汗簡	
小（少）	自	於		辟			祥	汗簡	
咸	子	以		年				汗簡	
之	父	邦		壽				汗簡	
日	時	人		及				汗簡	
先	六	無（亡）		庶			歷庶	汗簡	
是	正	王		若				汗簡說文	
八	同	厥（甲）		桓			桓	汗簡說文	
克		孫氏		汗簡		為		汗簡說文	
肆		孫氏四聲		汗簡說文		亂		說文	
				汗簡		說文	勤	說文	

◎表中《隸續》左為古文、右為篆文。右、下方「參考」的是孫星衍、《汗簡》、《古文四聲韻》所錄的石經古文，以及《說文》的古文。

◎本文字形相互比較近似者置於靠左行，較不似者置於靠右行。

元代早期楊桓〈無逸篇〉古籀篆書賞析

畏 (畀)		康		日		先		自		
以		敢		祝		又		十		
張		克		亂		今		八		
怒		昔		罪		王		不		
辜		其		心		若		子		
有		大		及		之		于		
皇		甲		公		君		父		
為		萬		德		宗		刑		
變		唯		咸		我		淫		
從		中		用		同		則		
是		且		嗣		告		外		
邦		相		亦		受		天		
無		◎表中列右白字者為〈詛楚文〉字例(元至正中吳刊本)。 ◎〈無逸篇〉文字「一字多形」的，取其較接近相似者。								

君				將		故			
宋1	宋2	说	汗	金	四	宋1	宋2	金	碧

都				士		致				
金	汗	合	四	宋1	海	金	四	砖	砖	海

公				國		雲 陰			
金	砖	石	四	茅	安	说	说	海	毅

雲			以	師	信			山	
碧	说	汗	砖	砖	金	说	四	宋2	汗

唐		真	稽	古	其	酉	无	尉	
福	安	莆	莆	莆	莆	莆	莆	金	四

訓					大				
石	汗	四	碧	碧	宋1	石	大鐃记碑	四	海

軍			逸			金			
金	汗	四	宋1	石	阳	金	汗	海	四

魏			虞			武			
宋1	四	汗	金	四	海	金	四	三	海

誌			仕	宋					
宋1	金	陳	金	宋1	宋2	石	京二	砖	陳

銘					清				
宋1	宋2	金	海	陳	碧	宋1	阳	汗	四

處					騎		劉		
宋1	汗	四	三	海	金	海	宋2	石	四

中		墓							
宋2	汗	陳	宋1	金	宋2	汗	砖	四	海

封				為			嚮		土	
磚	说	汗	海	磚	芾	海	大嚮记碑	碧	磚	石

男					後		告	
磚	金文209	三体石经	石	海	磚	石	磚	石

茲		人		氾		焉		子	
磚	石	磚	陳	磚	海	碧	磚	磚	磚

長	廟	學	碑	記		
福	穀	穀	穀	大嚮记碑	穀	海

之								
宋2	磚	磚	封比于铜架	四	比干墓	芾	石鼓	禺陽印志
								穀

烏	石	路	水	常	來	只	吾	聞	紅	無
黃	蘜	蒼	自	保	日	高	青	陳	事	知

揚	星	時	玉	其	堂	雲	州	下	上
觀	舞	雷	保	回	西	絕	四	冬	往
棄	太	播	襲	折	歸	吹	秦	秋	導
是	撫	愛	陣	歔	與	我	神	若	孔
身	節	鼓	道	心	受	皇	齊	射	原
次	須	既	形	高	腹	復	同	中	悲
菲	楚	野	再	無	作	鳥	東	昭	穆
命	朝	旗	所	之	兵	新	光	為	湘
長	建	昔	得	見	去	山	玉	渚	者
世	世	有	以	舉					

尚古與尚態──元明書法研究論集

圖一　楊桓〈篆書無逸篇卷〉（一二九九年）

元·楊桓〈篆書無逸篇卷〉（局部）

圖二　楊桓《六書統》（於一三〇八年詔命鏤板）（局部）

圖三　楊桓篆書〈李翰林酒樓記〉（一二九三年）（局部）

圖四　（傳）北宋徐鉉篆書〈千字文〉殘卷

圖五　北宋〈故中山劉府君墓誌・蓋〉（一○四八年）

圖六　北宋・司馬雍篆書〈魏閑墓誌・蓋〉（一〇六九年）

圖七　北宋・米芾〈真宗御製詩〉（一一〇五年）（局部）

圖八　北宋〈宣和紀年古文磚〉（一一一九年）

圖九　金・韓�"定光禪師塔銘〉（一一四二年）

圖十　金・蔡珪〈呂徵墓表・篆題〉（一一六七年）

圖十一　金・李穀〈博州廟學碑陰篆額〉（一一八一年）

圖十二　金・党懷英〈王安石詩刻〉（一一九五年）（局部）
（圖版引自黃緯中《金代書法研究》）

圖十三　金〈虞寅墓誌·蓋〉（一一九七年）

圖十四　金·孫嘉祥〈京兆府學教授題名記〉（一二〇六年）

圖十五　金・張邦彥〈京兆府學教養碑額〉（一二二五年）

圖十六　金・盧元〈西安府學改建題名碑額〉（一二二五年）

中國書法發展史——先秦書法篇

圖十八　周宣王〈虢季子白盤銘·拓本〉（一二七○年）

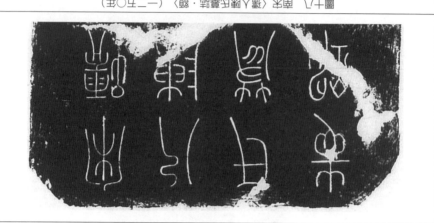

圖十七　周宣王〈毛公鼎·拓本〉（一二七○年）（局部）

圖十九　元刻〈樓觀道德經碑〉（一二五五年）（局部）

圖二十　唐・李邕〈雲麾將軍李思訓碑額〉（七二〇年）

圖二十一　唐・顏真卿書〈郭虛己墓誌・蓋〉（局部）

圖二十二　唐〈郝閨墓誌・蓋〉（七八三年）

圖二十三　唐‧釋無可〈寂照和尚碑額〉（八四一年）

圖二十四　五代〈福慶長公主墓誌‧蓋〉（九三二年）

圖二十五　金・韓杲〈妙空禪師塔銘篆額〉

圖二十六　元・吳叡 篆書〈張渥九歌圖卷〉

一山一寧書法的觀察
——從「賴賢碑」到「六祖偈」幅的書風嬗變

谷川雅夫

摘要

一山一寧橫跨中國南宋、元，以及日本鎌倉幕府三朝，晚年東渡扶桑，留下許多蹤跡。禪林墨蹟中，其存世的書法名品，亦占有舉足輕重的地位。

本文將現存日本的一山一寧作品，分類為鎌倉與京都兩時期，並加以分析。從鎌倉時期的典型作品「奧州御島妙覺菴賴賢菴主行實銘」（以下簡稱為「賴賢碑」），探討其重要性，並逐一檢視各作品，最後，再分析、評價京都時期的「六祖偈」幅〉，並肯認該作品為一山一寧代表作的地位。

此外，本文以為，一山一寧從鎌倉時期到京都時期的書風變化，其原因或許受「昏眩」等疾病和老化的影響。並透過一山一寧為數不多的書畫評論，來探討其書法觀。

關鍵詞

一山一寧、鎌倉時期、京都時期、奧州御島妙覺菴賴賢菴主行實銘、賴賢碑、六祖偈幅、清逸簡古、昏眩

一 前言

宋元時代的禪僧，不僅活躍於中國，也在日本這個舞臺上大放異彩，其事蹟影響之大，實不勝枚舉。其中，一山一寧（一二四七－一三一七）所留下的功績，尤值注意。文永、弘安兩役以降，日元關係進入破冰期，一山一寧始以元朝特使的身分來日；即便其立場極為困難，仍獲得朝野的支持，並不遺餘力修復日、元兩國之關係。之後，培育出以夢窗疏石為首的優秀弟子，其影響力更擴及至後鳥羽上皇。石碑上，一山一寧留下了精彩的行草書，但此種表現形式，則不見於奈良時代以後；條幅上，其一氣呵成寫下連綿草書，雖非當時主流，卻擴展出書法的表現形式；畫中所留下的諸多讚語，如今成為日本水墨畫史上的指標之一。從而，在筆者從事的書法領域中，應加以證實一山一寧的石碑與條幅表現，所留下的輝煌功績。

筆者得知臺灣明道大學即將舉辦元明書法國際研討會時，首先浮上心頭的，即探尋一生歷經南宋、元、日本三朝，命運多舛的一山一寧。但是，一山一寧七十一年生涯的相關資料，幾已亡佚於其母國，反而留存於晚年生活十八載的日本。在中國，幾乎無人回顧其存在，書法領域中，也僅出現於鎌倉時代（一一九二－一三三三）的日本書道史。（註一）筆者以日本人之立場，期許透過本次發表，全面瀏覽一山一寧的作品、文獻資料及先行研究，再以筆者自身的觀點，試建構出一山一寧其人，及其所展開的書法世界。（註二）

二 一山一寧簡歷及其書畫相關論述

（一）一山一寧簡歷

一山一寧簡歷最基本的文獻資料，乃其弟子虎關師鍊所記錄的《行記》與《元亨釋書》卷八，《行記》則較爲詳細。以下主要引用《行記》中的記載。《行記》開頭有：

> 師諱一寧，號一山，大宋國台州臨海縣胡氏子也。（註三）

一山一寧出生於南宋淳祐七年（一二四七）。自幼聰穎，在鴻福寺、普光寺治學出家。其後，

> 聽律于應眞，學台于延慶，已而嫌義學，上天童，質疑堂頭敬簡翁。（註四）

一山一寧出生於南宋淳祐七年（一二四七）。自幼聰穎，在鴻福寺、普光寺治學出家。其後，聽律于應眞，學台于延慶，已而嫌義學，上天童，質疑堂頭敬簡翁。簡翁居敬提出了「一心三觀，以何爲體」的問題，一山一寧笑而不答，從而「師即一笑，翁許參堂」。除隨簡翁居敬參學於資聖寺、靈峰寺外，並於阿育王寺隨藏叟善珍、東叟元愷、寂窗有照與頑極行彌等四人參學。在應眞律寺學律，在延慶教寺習天台，但有所質疑，遂又師從簡翁居敬。簡翁居敬提出了「一

位僧侶習禪。

師以爲，一居四主我無分。今此老和尚，不靳化權，又我之幸也。傾意親炙，從容醻醋，至我無一法與人。忽然冥契。（註五）

一山一寧聽聞頑極行彌「我無一法與人」一語後，隨即開悟。之後與友人明自誠（自誠法師）行經天台山、雁蕩山，先後參學於天童寺環溪惟一，阿育王寺橫川如珙、巧庵□祥、清溪了沆。

太元革命，闡法昌國之祖印寺。至元甲申，仲夏中八也。（註六）

至元甲申，即至元二十一年（一二八四），闡法於昌國（今中國浙江省舟山市境內）的祖印寺，十年後，他接任昔日友人愚溪如智的補陀寺住持一位，後駐錫有六年之久。

至元十一年（一二七四）、至元十八年（一二八一）元朝二度舉兵伐日，惟皆遇颱風敗歸，日本史上稱之爲文永、弘安之役。爾後，元朝於至元二十年（一二八三）與至元二十一年（一二八四），二度派愚溪如智前往日本，愚溪仍未達而返。大德二年（一二九八），當元朝

計畫再遣愚溪搭乘日本商船前往時，愚溪則以癆病為由求辭。一山一寧經選定後，元成宗授其妙慈弘濟大師的稱號與信書一封；大德三年（一二九九），在詭譎的兩國形勢下，以使者的身分，登陸九州博多。（註七）

起初，一山一寧因遭誤認為敵國間諜，被幽閉於伊豆的修善寺。但是，

傳聞，寧公元國望士，其重寄又可知矣。而又出於抑逼也。且夫沙門者，福田也。有道之士，無心於萬物也。在元國，元之福也。在我邦，我之福也。豈必區區慕子卿之節哉。若長朽于窮裔，非吾土鄉比丘之素也。（註八）

一山一寧雖因元朝期待下來日，但就其僧侶的身分而言，一山一寧並不完全有政治的傾向。倘使一山一寧抑鬱於異鄉，亦有悖於日本僧侶的學養。北條貞遂於同年十二月七日，以鎌倉建長寺住持的身份，迎接從元朝遠道而來的久違高僧。隨後，不時抱病的一山一寧，曾先後在籍於圓覺、淨智等寺。直到正和二年（一三一三），六十七歲的一山一寧受後鳥羽上皇之邀，陞座京都南禪寺，五年後，示寂於文保元年（一三一七）十月二十五日任內。

文保元年十月寢疾。上皇時時問候。二十五日上表告辭。又書偈別眾曰：橫行一世，佛

祖吞氣。箭已離絃，虛空落地。奄然化。年七十一。上皇幸寢室嗟慟，便蕘宸奎，贈國師之號。（註九）

以上主要以《行記》，追尋一山一寧的精湛生涯。彼生於中國南宋時代，積極吸收禪學，形成自我之後，在元朝世界戰略的一環下，遠赴日本，後在異國盡其職責。若一山一寧無不屈無私的精神，則難以成功；當然，其前提乃需具備出色的實力。

事實上，一山一寧並非依願來日，即便在日本，也因疾病纏身，晚年更不辭路途，跋涉上京，正如所言：

合死唐土，錯來海東。（註十）

唐土不終老，海東被驅到。（註十一）

但爲了宣揚佛法，滯日十八年間，皆無私獻身於弘法事業。（註十二）因此，後鳥羽上皇讚其「宋地萬人傑，本朝一國師。（註十三）」本文即從書法角度切入，就以下篇幅，整理與一山一寧相關的存世書畫論述，同時也試論一山一寧對書法的態度。

(二) 一山一寧的書畫相關論述

一山一寧的書法，顯受唐僧懷素（約七二五－七八五）書風的影響。惟《行記》中稱「又善魯公屋漏之法，攜紙帛乞掃寫者，鐵間或可折矣。（註十四）」「魯公」，即顏真卿（七〇九－七八五）；「屋漏之法」，則係

懷素又辭之去，顏公曰：「師豎牽學古釵腳，何如屋漏痕」。素抱顏公腳，唱歎久之。顏公徐問之曰：「師亦有自得之乎」。對曰：「貧道觀夏雲多奇峰，輒常師之。夏雲因風變化，乃無常勢，又無壁折之路，一一自然」。顏公曰：「噫，草書之淵妙，代不絕人，可謂聞所未聞之旨也。（註十五）」

從顏真卿與懷素的對話中，可以看出，懷素就顏真卿的「屋漏痕」，認為乃竊於其「古釵腳」的筆法。所以針對《行記》所言，本文以為，重點不在於「魯公」，而係「屋漏之法」。

用筆如折釵股，如屋漏痕，如錐畫沙，如壁坼，此皆後人之論。折釵股者，欲其曲折圓而有力。屋漏痕者，欲其橫直勻而藏鋒。（註十六）

「屋漏之法」，即藏鋒。如同屋頂漏雨的水痕，粗細有致，自然形成。觀察一山一寧的書作，確實可以看出「屋漏之法」，然是否受顏真卿的影響，實不得而知。至於上文若用於描述一山一寧的連綿草書時，似乎更爲相稱。

此外，虎關師鍊（海藏和尚）的紀年錄中，記有德治二年（一三〇七）參學於一山一寧時，一山一寧講述與書畫相關的內容，共有三處如下。

餘論忽及書畫。山語曰，四十年前藏叟珍和尚往育王。一寧亦居座下。此老文高一世，字法亦妙。一字不亂寫。凡發一書，書字時，必一一檢法帖，摹其體法，方書發一書。或一字不善，必換紙再書。一書非半月寫不成，亦是老子之好事也。（註十七）

一山一寧認爲，其師藏叟善珍寫字時，有一絲不苟的好習慣。

又曰，溫玉山畫葡萄，乃遊戲三昧耳。其爲人甚眞率無拘撿。如政黃牛之類。筆畫詞句具高美，字有晉宋間諸賢筆法遺意。（註十八）

並評價溫玉山（日觀）（不詳－一二九一）的水墨畫及其書法。所謂晉宋間諸賢筆法，應指以

王羲之等爲首的南朝書風。此外，論一般書畫時，

又曰，書與畫非取其逼真，大體取其意爾。故古人之清雅好事者，只貴清逸簡古。其人之名德，非筆墨間也。畫以古人高逸者爲重，書以晉宋間諸賢筆法爲妙，故世之所重也。（註十九）

認爲學習晉宋間諸賢的筆法，實屬重要，故爲世人所重視，可見一山一寧對於書法的觀點，極爲正統。觀其書，也可感受到一山一寧崇尙「清逸簡古」的書法表現。

三 一山一寧書風的變遷

有關一山一寧書法的相關研究，有伊東卓治氏的〈寧一山墨蹟〉和〈寧一山墨蹟續〉。

得到遺物二三十件、圖版若千件、拍賣目錄中的四五十件、以及文獻紀錄的一百二十件左右。（註二十）

其中，伊東氏將有紀年的作品分爲三期，並加以分析，一、初住建長圓覺時代（五十三歲

至五十九歲），二、再住建長時代（六十歲起至六十二、六十三歲左右），三、住南禪寺時代（六十七歲起至七十一歲）。參照伊東氏研究之分類，本文結合第一與第二時期，稱之為鎌倉時期，第三時期則為京都時期，並透過以下作品，以明確各時期的特徵。

（一）鎌倉時期的作品

一二九九年，五十三歲的一山一寧東渡來日，在此之前的可信書蹟，並未存世。彼於六十七歲赴京都，伊東氏認為，

根據一山《行記》或其他紀錄，德治二年，於建長寺旁建玉雲庵後，隱隱至此庵。延慶二十三年（六十二、六十三歲）前後，任淨智寺住持，惟不時患疾，迄正和二年（六十七歲）遷至南禪寺止，未發現明確的畫讚，亦無其他明確的相關紀錄。與先前所述的墨蹟整理，結果相同。（註二二）

亦即，鎌倉時期後半葉的五、六年間，未有作品存世。所以，鎌倉時期的作品，可限定於五十五歲中頃，至六十歲初期。在此期間，書、印皆無可挑剔的作品，有以下五件：一、「山叟慧雲遺書至上堂法語」幅（五十五歲）。二、「法語」幅（五十五歲）。三、「二月望上堂法

語」幅（五十七歲）。四、「奧州御島妙覺菴賴賢菴主行實銘」（六十一歲）。五、「無隱圓範一周忌拈香法語」（六十二歲）。

除第四件爲行草書體的石碑以外，其他法語（註二）幅，可說皆以草書爲主、行書爲輔的草書作品。惟幾無連綿之筆，字形細長且每字獨立，顯見其端正之情；各行以纖細的線條書寫，行距充足。相對而言，較屬王羲之書法一脈，而非顏眞卿書法一流。茲舉鎌倉時期的代表作品「山叟慧雲遺書至上堂法語」幅，以進行分析。

1 「山叟慧雲遺書至上堂法語」幅（圖一）（註三）

釋文如下：

東福山叟和尚遺書至上堂，云：慧日峰前露一機，翻身拶倒五須彌，照天夜月光輝滿，廓爾無依又獨歸。此猶是東福山叟和尚，當面謾人底一著子，若是末後全提，下座同詣靈前，分明聽取。

正安辛丑秋暮

建長一山一寧書

圖一 「山叟慧雲遺書至上堂法語」幅 一山一寧（五十五歲）作

正安三年七月七日晚，東福寺第五世的山叟慧雲，留下「忘去來機，無依獨歸。照天夜月，滿地光輝」遺偈後，旋即示寂。一山一寧得其偈書後，寫此法語。目前存世的書蹟中，五十五歲應屬最年輕時期的作品。相較於其他三件法語幅，此作品行書略多，惟主體仍屬草書。單就由後起算的第三行「分明」二字而論，有京都時期常見的連綿草書風韻，欲探討書風變遷，實不可忽視。用印「壹山」，爲筆劃較爲繁瑣的古篆體，而此時期的作品，多用此章。

2
「奧州御島妙覺菴賴賢菴主行實銘」（「賴賢碑」）

比較日中書法史時，能夠感受到最大的異同之一，在於石碑的有無。此外，日本歷史上由於未經歷青銅器文化，亦無璀璨的中國古代青銅器，亦即，日本鮮有諸如金文、石刻文等金石資料。飛鳥、奈良時代，或許能一睹石碑風采，迄平安時代，則全然無存。金文方面，亦只存有

四世紀起朝鮮半島系譜下的部分資料。由此可知，建立於一三〇七年的〈賴賢碑〉，在日本書法史上，實具有空前絕後的地位與意義。迄今為止，雖未聞此等主張，惟筆者透過本文，使讀者更臻了解賴賢碑的存在，並透過筆者自身的資料整理，以定位其重要性。為正確分析此碑書風，筆者向金木和子氏商借原拓本，同時參照先行研究，試以評價並賦予其書法史上的地位。

首先，神田喜一郎在其《書道全集》鎌倉卷中認為：

此碑文字出自一山一寧，文中草書表現巧妙，但與一山一寧平時所好的懷素書風草書，又有不同的情趣。江戶末期，松平定信將該碑拓片，收錄於《集古十種》後，世人始知。然而，製作高達一丈餘的石碑拓本，實有諸多困難。雖然喧囂一時，但得以一睹此碑拓片者不多。原碑磨損相當嚴重，但能夠在此介紹其拓本，以展現出一山一寧的本來面目，誠屬愉快之事。（註二四）

《日本書道の系譜》中，中田勇次郎認為，

（一山一寧）特別善於草書，其奔逸自在的流利書法，乃禪僧中所罕見。目前可見的作品中，有六祖偈草書一軸，以及位於松島的雄島上，著名的〈妙覺庵賴賢行實銘碑〉

圖二之二　「賴賢碑」拓本（文字部分）
　　　　　轉載自　隆志一文

圖二之一　「賴賢碑」拓本（全）
　　　　　金木和子拓

圖二之三　「賴賢碑」拓本（局部）　金木和子拓

（一三〇七）。前些年訪松島時，曾雇船赴雄島，並確認此碑的所在地。碑石矗立於不高的碑亭裡，能夠遮風蔽雨。石碑上所刻的文字，也是以非常優美的草書所寫成。（註二五）

中西慶爾在《訪碑紀行一》中〈松島の賴賢碑〉一文中敘述道，

當時來朝禪僧的書法，風格別開生面，勉強來說，乃佶屈豪壯的六朝書風，加上極端的灑脫，所以，迄今仍屬於人們所激賞的「墨蹟」。但是，一山的書法不同於這些風格，溫潤秀麗，有王羲之的遺風，如同接受唐朝洗禮下的書風。其基調和空海有相同點，但比起空海，更爲柔軟溫暖。即市河寬齋在《金石題跋》中所言「行草之書，全出《集聖教序》，應愛其清逸」，所評「清逸」，甚屬得當。此即我國最初的行草碑。（註二六）

伊東卓治在《寧一山墨蹟》中，則提及，

來日的宋元禪僧，雖留下諸多具有特色的墨蹟，但此種石碑較爲罕見。此外，石碑以楷書爲多，然此碑有名之處，在於草書碑，所以名不虛得。我國石碑中，此碑銘實可與上毛的多胡郡碑相提並論，其書非常精彩。特別是碑額的楷書部分，由於一山並無傳世的

楷書作品，故可見其珍貴。在略粗線條的表現下，其書法純粹，從「行實」的「實」等

字中，還可一窺顏體眞傳，由此，想起了《行記》，並肯認其中的記載（註二七）。

以上各文針對賴賢碑的論述，出自於筆者最爲尊敬的四位研究先進。神田氏文中的「本文

草書」，中田氏所謂的「優美的草書」，乃至於伊東氏稱之爲「草書碑」，皆指在強調該碑爲

草書。然而，倘逐字確認，可以發現，行書較草書多，其比率在二比一之上。於此，中西氏

所引市河寬齋的「行草書」論述，或許更爲精準。但仍無法以中西氏所的稱「全出《集聖教

序》」，說明該碑的草書部分。論其草書部分，首先即想到懷素的書法。此碑的線條特徵爲，

不見肥瘦變化，且各字中的空間較廣，此特徵則與懷素的書法一致。江戶時代，與市河寬齋約

略同時的松崎慊堂（一七七一－一八四四），在其所著《慊堂全集》卷二十二中，認爲該碑：

行草書筆致清勁，鐫法特妙。余行天下，未睹其比。僻地無良工，拓本之行世者，皆模

糊不副其眞，可惜也。（註二八）

與市河的「清逸可愛」看法一樣，認爲係「行草書」，且「筆致清勁」，其評論或屬確切。

另外，伊東氏指出，其碑額的楷書，受顏眞卿影響一點，亦值得探討。試與顏眞卿的楷書

圖三　「賴賢碑」碑額

碑十七種（註二九）比較後，發現在顏眞卿書中，有「州」、「御」、「妙」、「覺」、「賴」、「賢」、「主」、「行」、「實」等風格相同的字。「州」字最後一筆，往左上挑起的部分一致，均衡感亦酷似。「御」字部分，顏字的中間部分較寬，均衡感迥異。「妙」字相似。與「覺」字相比，雖不同於《多寶塔碑》中的「覺」字，但觀察顏體的「學」、「寬」兩字，似乎可見受其影響的蹤跡。「賴」字部分，顏字偏旁作「負」。「賢」字部分，顏字的「又」第二劃採捺筆。「主」字相似。「行」字部分，顏字的第四劃，從第二筆和第三筆的交界旁起筆。至於「實」字，列舉三例中，則類似其中兩例。約略比較後，與其他書家楷書相比，一山一寧的楷書更似顏體。

至於中西氏文中所提及的「此即我國最初的行草碑」，就該碑樣式而論，由於石碑上方中央有梵文種子字「阿」，或許沿襲自鎌倉時代以關東地方爲中心的板碑樣式。（註三〇）

十　倘若板碑亦屬石碑的類型之一，則嘉貞二年（一二二

（六）造立，碑文「嘉」字顯以草書表現的「兩界（胎藏、金剛）大日如來種子板碑」（圖四之一），乃至一山一寧所書的其他傳世板碑（如圖四之二與圖四之三），（註三一）應如何定位，則留待爲日後的課題，再行探討。

「賴賢碑」之釋文如下：

奧州御島妙覺菴　阿（梵文種子字──筆者注）　賴賢菴主行實銘并序

巨福山建長禪寺住山唐僧一山一寧撰

德治丙午冬，予再居福山。丁未春，有僧匡心孤運來禮謁，言來自奧州，手其師行實一通，炷香禮足，謂予曰：吾鄉奧州有松島，其側有御島，有菴曰妙覺。乃曩歲，見佛上人來結茆而居。見佛清苦精進，身清嚴，口緘默，日誦法華經，先十二年中，已滿六萬部。後至八十二入滅。厥後所誦，又不可以數計也。六根既淨，能役使神物，靈異頗多，道乃遍布，聲聞朝野。適鳥羽院當宇賜本尊器物，以莊異之。其島本名千松島，以見佛承御賜之故，時人乃易今名。凡松島左右，列島僅百數，獨此名最揚，蓋由見佛之故也。吾之師名賴賢，號觀鏡房。生於本州源氏。幼而端愿，父母俾出家，乃依長崎成福寺爲童子。十五薙髮，而學天台及眞言教於講席。久之忽自悟，謂：文字之學非出世法。至年四十二。今圓覺無隱範和尚住松島圓福寺，往依之，居弟子列。復遊方參聖一

於東福，大覺於建長，佛源於壽福。孜孜請扣，法無異味。仍回圓福，將終老焉。無隱

遷相州淨妙，空巖慧和尚繼席。適此庵乏主者，空巖乃舉師以補之。既居歷年，光大振

興，凡法社之未完者，咸修備之。口誦法華，心住禪寂，二十二年，影不出山，欝爲叢

社，四眾攸歸。人謂：見佛上人之再世也。刓其天性慈和，略無畛畦，待物如一，清澹

安怡，精勤不怠，誠末法化物儀軌也。世壽今八十二，僧臘六十七，居處如平居，時度

弟子三十餘人。匡心孤運等，以師之德之功，不著於後，我之責也。相与議立窣堵波以

紀之。敢求數語，以信於後。予聆其言，又覽其詞，因思：古之立道場、振法門者，率

由是道，賢師其由是道乎。贊寧師作僧傳，有興福一科。賢師其在斯科乎。既有補於法

門，故爲銘之。銘曰：人惟德馨，地由人興，御島之庵，見佛始營，賢師後居，乃臻厥

成，清明勝靜，開迷醒醒，慈善根力，克享脩齡。

弟子樹茲窣堵波，紀其德行。予爲銘。是歲三月十五日書。小師三十餘人，匡心孤運同

立石。（註三一）

綜觀賴賢（一二二六－一三○七）一生行誼，初學於天台及眞言，之後頓悟，認爲「文字之學

非出世法」；亦曾參學於東福、建長、壽福諸山，又覺「法無異味」。最後，由於空巖慧和尚

的薦舉，成爲妙覺菴主。此後，精進於法華，足不出戶達二十二年。一山一寧撰寫此碑時，或

圖四之一　「大日如來種子板碑」

圖四之三　「歸依佛」板碑（傳）一山一寧作

圖四之二　「南無佛」板碑（傳）一山一寧作

許也體悟到彼我之間的異同；而此種體悟，在書風上表露無遺，字裡行間，不僅充滿禪僧行雲流水的姿態，更能一睹一山一寧一生經歷兩朝三代，既自由又嚴肅的人生態度。

（二）京都時期的作品

京都時期，所指涉者，僅爲正和二年（六十七歲）起，迄文保元年（七十一歲）的五年期間。然而，此時期的書法作品多於想像，惟已不見其行草書風的端正，而由脫俗奔放的連綿草書取代。至於單體行草書中，多見筆畫畫省略，具有淡泊之趣的作品。茲舉書、印兩者皆無疑義的代表作如下：一、空巖道號頌幅（六十八歲作品）二、雪夜作幅（六十九歲作品）三、與固山一鞏垂語幅（七十歲作品）。並試分析一和二的作品釋文。

1 「空巖道號頌」幅（註三二）（圖五）

釋文：

空巖。覺菴主賦雅號。

右爲

空巖。到得崖崩石裂時，洞然虛豁更無他。卻思善現成多事，勾引天人散寶華。

正和甲寅臘月下瀚，南禪閑居老衲一山叟

圖五　「空巖道號頌」幅　一山一寧（六十八歲）作

此作品已無鎌倉時期一線一字的謹慎線條風格，簡約中，帶有任筆揮灑的愜意。有如楊凝式的「神仙起居法」，惟點畫省略較多，反而有淡泊之感。觀察巖字的「攵」部，崖字的「圭」部，雅字的「隹」部等，可發現筆劃的簡略；第一行的「空巖」二字，略往圖面左方，落款的雅號的「號」字豎畫，則往下延伸。文字雖小仍不失變化，而其變化則不同於鎌倉時期，每一字皆有所變化的風格。表現含蓄，卻饒富趣味。用印為是筆畫簡略的古篆「弌山」。

2

「雪夜作」幅（註三四）（圖六）

釋文：

寒添少室齊腰恨，凍結鼇山客路情。一夜打牕聲漸歷，又因閑事長無明。雪夜作。

正和乙卯臘月，一山老衲一寧

圖六　「雪夜作」幅
　　　一山一寧（六十九歲）作

此條幅三行書作，可謂一山一寧的代表作。論其年代，或許除臺北國立故宮博物院所藏南宋吳琚《橋畔垂楊七絕詩幅》之外，可以確定年代最早的三行書作品之一。次連綿草書作品，使人想起懷素與江戶時代良寬的作品。另同時亦抄錄於其他無紀年的臘箋上，此作品除了「牕」改爲「窗」字外，並無異同之處，亦屬此時期的佳作，（註三五）（圖七）從以上作品，得以一窺一山草書表現的高水準。

（三）　無紀年的作品

如上所述，鎌倉時期與京都時期的作品，表現互異，故可以此標準，判斷大量的無紀年作

品。無紀年的作品中，包括一山一寧的畫贊作品，如一、「達摩圖贊」幅，二、「寒山圖贊」
幅，三、「山水畫贊」幅（「平沙落雁圖」），四、「六祖偈」幅等。

第一、二、三件作品爲畫贊。一山一寧題讚的繪畫不少，範圍亦十分廣泛，有道釋人物，
如第一、二件作品，亦有瀟湘八景爲主題的山水（如第三件）、花鳥、竹石等作。繪畫本身是
否爲一三一七年以前之作品，題贊則爲判定眞僞的重要指標。

釋文：

1

「達摩圖贊」幅（註三八）（圖八）

圖七　「雪夜作」（臘箋版）幅
　　　一山一寧作

圖八 「達摩圖贊」幅 無款、一山一寧題贊

彤墀一語逆龍鱗，去作空山面壁人。教外別傳傳甚麼，藤纏雲樹碧粼皴。

一山比丘一寧拜手

此幅顯屬鎌倉時期的作品，究其年代，應在遷居南禪寺的一三一三年之前，惟在此之前的四、五年間，一山因瘠病，而未見其作，故其作成應在一三〇八、一三〇九年之前。

2

「山水畫贊」幅（「平沙落雁圖」）（註三七）（圖九）

釋文：

柴塞寒雁應早，南來傍素秋。飛飛沙渚上，豈止稻粱謀。

平沙落鴈，一山書

圖九　「平沙落雁圖」思堪作、一山一寧題贊

畫心右下有「思堪」一印，或爲思堪所作的山水畫，惟不知其人。倘若此幅作於一三一七

年以前，應屬日本最早的山水圖之一。此幅應屬一山一寧京都時期的書風，故爲一三一三年之後的作品。

如上所舉，各爲明顯有鎌倉時期與京都時期特徵的作品，最後再舉其無紀年的書法作品。

3 「六祖偈」幅（註三八）（圖十）

釋文：

菩提本無樹，明鏡亦非臺。本來無一物，何處惹塵埃。

一山老衲一寧書

禪宗五祖弘忍決定傳授衣鉢予六祖時，首座的神秀作偈「身是菩提樹，心如明鏡臺。時時勤拂拭，莫使有塵埃」。位分較低的搗米盧行者，則出示此偈，之後弘忍便傳授衣鉢予盧行者，即六祖慧能，後人稱神秀的禪爲北宗禪，慧能的禪則屬南宗禪。眾所周知，董其昌將禪宗的南北差異，應用於繪畫當中，廢除院體畫，並讚揚文人畫。

當然，此幅作品完成於京都時期的一三一三年至一三一七年之間。一反通常的書寫方法，其順序爲從左到右。或許因其右有六祖慧能頂相，故畫贊置左，即從左寫起，惟眞實不得而

之。另外，亦有許多由左至右的畫贊，從紙幅偏左起筆。而一山一寧將此種手法，運用於直式作品。為擺脫形式、常規以及技術等侷限，以連綿草書表現，實屬合適。筆者以為，「六祖偈」作品在一山一寧的所有作品中，有其代表性之意義，不僅在日本書法史，更應從中國書法史，重新予以定位與肯認。

四　一山一寧的書風與禪林墨蹟的再定位

一山一寧早先於董其昌三百年，祝允明二百年，解縉一百年；晚於吳說一百五十年，黃庭

圖十　「六祖偈」幅　一山一寧作

堅二百年，楊凝式三百五十年，懷素五百五十年。誠如通說，相較於上述連綿草書、狂草、遊絲書名作的書法大家，反觀一山一寧的書法表現，絲毫不遜名作。

本文亦肯認通說之意見，或許如論者所言，一山行筆有懷素和黃庭堅共有的奔放自在，其圓轉滑脫，躍然於紙面。且當時除一行書外，尚無直式的表現手法，一山作品卻已具備三至五行的條幅形式。論其內容，並非禪宗頌偈一類，而係自作詩。此種嶄新的表現形式，在書法史上別開生面，實有其重要性。一山之後，此種墨蹟漸次出現，相較於明末出現的詩書條幅形式，二百年已有此種表現形式。（註三九）

至於鎌倉、京都兩時期的一山書風，各有其特色。伊東卓治認爲其書風之演變，乃一山如何領悟到此種變化與發展，由於目前欠缺資料，難以理解，然而此種發展，的確十分驚人。從崇尚法度的唐代書法，殆自由精神之下的宋代書法，此種書法史上的發展，在一山個人的成長背景上，亦能略窺一二。一山所領悟的嶄新書風中，應加以強調者，其晚年的書法，的確是宋代藝術精神的展現（註四十）。

此外，伊東氏認爲，其晚年作品何以草書爲主，在於圓覺寺患有眼疾之故。（註四一）惟本文依據《行記》中所記「偶以昏眩疾，退居壽藏」，「昏眩」者，應爲頭暈目眩之意，而非眼

疾。退居圓覺寺壽藏，應在五十九歲前後，或許與其書風變化並無直接的關係。本文以為，京都時期的一山晚年作品，多以連綿草書為主，「昏眩」應為最主要的原因之一。

患有「昏眩」的一山，已無法創作出如同鎌倉時期，點畫明確且端正的日常行草書，取而代之者，為較易書寫的連綿草書，其特徵為點畫連接，緊湊而連綿斷續的草書。若逐字觀察，結構變化不大，但透過連綿的表現形式，作品全體則有強烈之動感。或許單純只因一山一寧的衰老，而達到如此成就，並將此種表現遺芳後世。相對於伊東氏所言「從崇尚法度的唐代書法，殆自由精神之下的宋代書法，此種書法史上的發展，在一山個人的成長背景上，亦能略窺一二」，本文以為，一山一寧並非此發展脈絡下的產物，反倒是以一山一寧為起點，並由此展開。

一山一寧在日本書法史、中國書法史上，既有如此長足之成就。則應如何定位禪林墨蹟？

青山杉雨在五十年前，曾提出意見如下：

專業書家關注禪林墨蹟，實屬近幾年來的事，在此以前，幾乎不存在此種事態。從書法角度來看，未具備一貫性，且形式上的完成度不高。在我國，此種墨蹟受到特殊的尊重，而裝飾於茶室壁龕。然而在書法至上的中國，除馮子振等作品外，這些作品幾乎遭到忽略，甚至也未有墨蹟存世。（註四二）

一山一寧書法的觀察

二二七

從專業書法家的角度來看，可以得知禪林墨蹟的評價，禪林墨蹟在無意之間，便與書法史有所疏離。即便禪林墨蹟未具備一貫性與形式上的完成度，然而方外僧侶之書，未必不受時人影響，透過禪林墨蹟，或可進一步了解當時的風氣與書法表現。相較於五十年前青山杉雨氏的意見，目前研究環境開放，且資料取得便利，或許跨越國家與地域邊界，更進一步理解、研究禪林墨蹟，並重新予以定位與評價，是為至盼（註四三）。

五　謝辭

回首本文開頭，有「培育出以夢窗疎石為首的優秀弟子」一句，筆者將從一山一寧出發，逐一於日後探討曾參學於一山一寧，如夢窗疎石、雪村友梅、虎關師鍊等人之事蹟。此外，在一山一寧前後，亦有許多活躍的元代禪僧。如未曾東渡的中峰明本、獨孤淳朋、古林清茂等，以及約略同時來日的的西澗子曇、前輩蘭溪道隆、無學祖元、大休正念等僧侶，亦有許多書蹟存世，且其書法作品，只流傳於日本國內，筆者日後的課題之一，即分析彼等作品，並給予適當的定位與評價。

中國山西大學的堀川英嗣氏，除了初譯本文外，亦於國會圖書館等地，為本文蒐集不少資料。中國寧波的黃祥清氏惠予提供中國出版的相關研究資料，以及日本奈良教育大學三年級福岡良祐氏的簡報製作。最後，日本京都大學法學研究科博士課程的臺灣張登凱氏惠予校對，並

為本文內容提出諸多建議。在此表示由衷的感謝。

參考文獻（以作者姓氏筆畫順序排列）

一　專書著作

一山一寧　《國譯一山國師妙慈弘濟大師語錄》　《国譯禪學大成　第十九卷》　東京都　二

松堂書店　一九三〇年

小澤國平　《板碑入門》　東京都　鄰人社　一九六七年

小松茂美　《日本書蹟大鑑》　第五卷　東京都　講談社　一九七九年

中田勇次郎　《日本書道の系譜》　東京都　木耳社　一九七〇年

中西慶爾　《訪碑紀行一》　東京都　木耳社　一九八三年

石川九楊　《日本書史》　名古屋　名古屋大學出版會　二〇〇一年

玉村竹二　《五山禪僧傳記集成》　東京都　講談社　一九八三年

玉村竹二　《五山文學》　東京都　至文堂　一九五五年

市河寬齋　《金石私志　卷之四》　日本　寫本　一八八二年

西尾賢隆　《中世の日中交流と禪宗》　東京都　吉川弘文館　一九九九年

金澤弘　《日本の美術2　No六九　初期水墨畫》　東京都　至文堂　一九七二年

岩崎小彌太　《翰墨史話》　東京　木耳社　一九七八年

松崎慊堂　《慊堂全集　卷廿二》　東京都　崇文院　一九二六年

虎關師錬　《續群書類從卷第二百卅二　海藏和尙紀年錄》　東京都　續群書類從完成會　一九三三年

虎關師錬　《元亨釋書卷八》　京都　津屋勘兵衛　一六九〇年

胡建明　《中國宋代禪林高僧墨蹟の研究》　東京都　春秋社　二〇〇七年

神田喜一郎　《書道全集第十九卷　鎌倉》　東京都　平凡社　一九六六年

鈴木道也　《板碑の美》　東京都　西北出版株式會社　一九七七年

藤木英雄　《五山詩史の研究》　東京都　笠間書院　一九七七年

稻畑ルミ子　《十三、十四世紀日本の水墨畫》　奈良　奈良縣立美術館　一九九四年

二　論文期刊

中島利仁　《禪林の墨跡——鎌倉時代を中心として——》　《日本書道大系六　鎌倉・室町・桃山》　東京都　講談社　一九七四年

伊東卓治　《寧一山墨蹟》　《美術研究》　第一六二號　一九五一年九月

伊東卓治　《寧一山墨蹟續》　《美術研究》　第一六九號　一九五三年三月

伊東卓治 《國寶一山一寧墨蹟「山叟慧雲遺書至上堂法語」一幅》 《墨跡資料集》 第三輯

東京 文化財團保護委員會美術研究所 一九五一年

金木和子 《私の採拓行腳十 多賀城碑 賴賢碑》 《書二二》 第四六號 二〇一二年六月

青山杉雨 《禪林墨蹟の特殊性》 《近代書道グラフ》 第一一九號 一九六六年五月

舘隆志 《一山一寧撰「賴賢の碑」と松島瑞嚴寺——御島妙覺庵の觀鏡房賴賢の事跡をめぐ
って——》 《禪學研究》 第八四號 二〇〇六年二月

舘隆志 《一山一寧撰 《賴賢の碑》 の筆跡について》 《駒澤大學大學院佛教學研究會年
報》 第三九號 二〇〇六年五月

覺多 《一山一寧禪師對中日文化交流的貢獻和影響》 《佛學研究》 總一八期 二〇〇九年

注釋

編 按 谷川雅夫 奈良教育大學教育學院准教授。

註 一 但是在黃惇 《中國書法史·元明卷》 有如下敘述：「又如一山一寧 (一二四七—一三一七)，
俗姓胡，浙江台州人。南海善陀高僧，大德三年 (一二九九) 奉元成帝命，持詔書出使日
本，後留住日本鎌倉建長寺、圓覺寺和京都南禪寺。圓寂後日本人追贈「一山國師」，所傳
佛門學派稱「一山派」。其草書在日本極富盛名，日本當時的書家雪村友梅、虎關師鍊均出

其門。他的草書師承顏眞卿、懷素，狂放有法度、元氣淋漓。有「雪夜作」、「六祖偈」、「法語」等墨蹟傳世，在日本尊爲國寶」。黃惇：《中國書法史·元明卷》（南京市：江蘇教育出版社，二〇〇九年），頁五

註二 就筆者目前所見五十種以上的一山一寧相關文獻資料，與本文有關的重要文獻，主要有伊東卓治：〈寧一山墨跡〉，《美術研究》第一六二號。伊東卓治：〈寧一山墨跡續〉，《美術研究》第一六九號。西尾賢隆：《中世の日中交流と禅宗》（東京都：吉川弘文館，一九九九年）。覺多：〈一山一寧禅師對中日文化交流的貢獻和影響〉，《佛學研究》第十八期（二〇〇九年）。舘隆志：〈一山一寧撰「頼賢の碑」と松島瑞巌寺──御島妙覚庵の観鏡房頼賢の事跡をめぐって─〉，《禅學研究》第八四號（二〇〇六年二月）。

註三 虎關師錬：〈行記〉，《一山國師妙慈弘濟大師語錄》卷下（東京都：二松堂書店，一九三〇年）。

註四 虎關師錬：《元亨釋書》卷八（京都：津屋勘兵衛，一六九〇年），頁二一。

註五 虎關師錬：〈行記〉，《一山國師妙慈弘濟大師語錄》卷下。

註六 虎關師錬：〈行記〉，《一山國師妙慈弘濟大師語錄》卷下。

註七 《行記》有「著于博多」，《元亨釋書》則記載「著大宰府」，可推測其抵達博多港後，再往大宰府。

註八 虎關師錬：〈行記〉，《一山國師妙慈弘濟大師語錄》卷下。

註九 虎關師錬：《元亨釋書》卷八，頁二一。部分用詞不同於《行記》，如「呑」記爲「飲」，

註十八 續群書類從完成會：〈海藏和尚紀年錄〉，《續群書類從》（第九輯下，傳部）卷二三二，

註十七 續群書類從完成會：〈海藏和尚紀年錄〉，《續群書類從》（第九輯下，傳部）卷二三二。
（京都：八木書店，一九五七年），頁四六五。

註十六 姜夔：〈用筆〉，《續書譜》。

註十五 陸羽：〈僧懷素傳〉，《全唐文》卷四三三。

註十四 虎關師鍊：〈行記〉，《一山國師妙慈弘濟大師語錄》卷下。

註十三 語出虎關師鍊：《一山國師妙慈弘濟大師語錄》附錄，「後宇多太上法皇宸書贊」。
文化交流的貢獻和影響〉，《佛學研究》第十八期），筆者則深表贊同。
以說，一山一寧禪師是推動中日重啟交流的偉大的和平使者」（釋覺多：〈一山一寧禪師對中日
日中交流と禪宗》（東京都：吉川弘文館，一九九九年），頁二。至於釋覺多所提出的「可
身分，雖難謂已達成功，惟在禪宗傳播方面，則擔任了一定的角色」，西尾賢隆：《中世の
の活動》（東京都：至文堂，一九五五年），頁五八—五九；西尾賢隆則道「論一山的外交官
重要之使命，則不得而知」，見玉村竹二：《五山文學：大陸文化紹介者としての五山禪僧

註十二 應如何定義一山一寧的生涯，石川九楊認為其係「亡命外交官」，見石川九楊：《日本書
史》（名古屋：名古屋大學出版會，二○○一年），頁四○六；玉村竹二認為「是否完成其

註十一 語出虎關師鍊：〈自讚〉，《一山國師妙慈弘濟大師語錄》卷下，「尼明皓請」。

註 十 語出虎關師鍊：〈自讚〉，《一山國師妙慈弘濟大師語錄》卷下，「慧日諲長老請」。
「已」為「既」，「絃」為「弦」。

註十九　頁四六五。

註二十　續群書類從完成會：〈海藏和尚紀年錄〉，《續群書類從》（第九輯下，傳部）卷二三三，頁四六五。

註二一　伊東卓治：〈寧一山墨蹟〉，《美術研究》第一六二號（一九五一年九月），頁三。

註二二　伊東卓治：《寧一山墨蹟續》，《美術研究》第一六九號（一九五三年三月），頁一八九。

註二三　法語，指教授師向修行僧說法而言。主要指寺院住持在各種情況下，應弟子要求而書贈的作品。

註二四　該作品為國指定文化財，現藏於日本新潟縣財團法人貞觀園保存會。

註二五　神田喜一郎：〈妙覺庵賴賢行實銘〉，《書道全集》第十九卷、鎌倉II（東京都：平凡社，一九五七年），頁一五七。

註二六　中田勇次郎：〈来朝帰化した禅僧〉，《日本書道の系譜》（東京都：木耳社，一九七〇年），頁一四六。

註二七　中西慶爾：〈松島の賴賢碑〉，《訪碑紀行一》（東京都：木耳社，一九八三年），頁一三、一四。另外，該書似誤植市河寬齋所著書名《金石題跋》，應爲《金石私志》。市河原文中「高丈餘幅四尺，海內碑碣，此爲最大。胡元歸化僧一山一寧撰書，行草書全出集聖教序，清逸可愛」，指出該碑爲日本最大的碑刻。

註二八　伊東卓治：〈寧一山墨蹟〉，《美術研究》第一六二號，頁一五、一六。

註二九　松崎慊堂：《慊堂全集》卷二〇（東京都：崇文院，一九二六年），頁三一。

註二九　有《多寶塔碑》、《扶風孔子廟堂碑》、《東方朔畫贊碑並陰》、《謁金天王神祠題記》、《鮮于氏離堆記》、《臧懷恪碑》、《郭氏家廟碑并陰》、《麻姑仙壇記》、《大唐中興頌》、《宋璟碑并碑側記》、《八關齋會報德記》、《元結碑》、《李玄靖碑》、《殷夫人顏氏碑》、《顏勤禮碑》、《顏氏家廟碑》、《郭虛己墓誌銘》等十七種。

註三十　小澤國平認爲：「若從字面解釋板碑，確實屬於碑。但一般而言，由於板碑有卒塔婆之意，且有時板碑被認爲係佛像的表徵，是以應將碑和板碑分門別類」。小澤國平：《板碑入門》（鄰人社，一九七三年），頁二。

註三一　一通爲正安三（一三○一）年，位於埼玉縣北葛飾郡吉川町木売，清淨寺的「南无佛」。另一通爲正安□□（一二九九─一三○一）位於埼玉縣葛飾郡松伏村，光嚴寺的「歸依佛」。小澤國平：《板碑入門》，頁三八、三九。
此外，「在同一地方，基本尚有相同的另一通」。小澤國平：《板碑入門》。

註三二　釋文可參照舘隆志：〈一山一寧撰《賴賢の碑》の筆跡について〉，《駒澤大學大學院佛教學研究會年報》第三九號（二○○六年五月）。筆者除參考舘氏所附精湛的訓讀、語義外，另就釋文部分，亦變更數處。

註三三　個人藏。書於臘箋，尺寸爲豎九寸、橫二尺一寸。禪僧出家時，禪師授予法名（法諱），俟其修行達一定程度，經認可後，則授予道號（法號、字號）。禪師書與弟子的道號與偈文，即此道號頌。

註三四　重要美術品，現藏於京都建仁寺。尺寸爲縱八九點五公分、橫三十點六公分。

註三五　該作品書於有「梅山」浮水印的山水樓閣圖臘箋，一山一寧將其直立書寫。

註三六　現藏於日本東京國立博物館。著色絹本，尺寸爲豎三尺二寸九分、橫一尺六寸九分。

註三七　日本京都里見家藏。紙本，尺寸爲長五七點五公分，寬三〇點三公分。

註三八　紙本，長八七點八公分，寬二九點八公分。

註三九　中島利仁（皓象）：《禪林の墨跡——鎌倉時代を中心として—》，《日本書道大系六　鎌倉・室町・桃山》（東京：講談社，一九七四年）。

註四十　伊東卓治：《寧一山墨蹟》，頁二七。

註四一　《國寶一山一寧墨蹟「山叟慧雲遺書至上堂法語」一幅》，《墨蹟資料集》第三輯（文化財保護委員會美術研究所編，一九五一年）。

註四二　青山杉雨：《禪林墨蹟の特殊性》，《近代書道グラフ》第一一九號（一九六六年五月）。

註四三　近年來，有胡建明氏的專著問世。參見胡建明：《中国宋代禪林高僧墨蹟の研究》（東京：春秋社，二〇〇七年）。另有中文版，胡建明：《宋代高僧墨蹟研究》（杭州市：西泠印社出版社，二〇一一年）。

陳繹曾《翰林要訣》執筆論及其影響

劉鑒毅

摘要

　　陳繹曾《翰林要訣》之執筆論，以指法、腕法、手法與變法分論之。其論指法，以後漢崔瑗歷鍾王以下之撥鐙執筆古法爲宗，於李煜所傳撥鐙七字訣後增益一「拒」字訣，以成撥鐙八字訣。陳氏不僅對此八字訣之指法作具體之闡釋，並將「鐙」解爲馬鐙，以狀執筆之勢，堪稱撥鐙執筆法之集大成。

　　陳氏論腕法，繼承前人書論，主張枕腕以書小字，提腕以書中字，懸腕以書大字，並強調懸腕書之最有力，懸腕則筆勢無限。陳氏論手法，承襲前人書論，提出指實、掌虛、管直、心圓之說。至於變法，則能與時俱進，隨宜制變，於搦管與握管之外，更主張以撥鐙法撮管而書壁或大字草書，以捻管法側立案左而書長幅鈞字。

　　觀《翰林要訣》之執筆論，不僅爲明清書家論執筆所援引，對晚清碑派書家之執筆探索亦有很大啓發，實深具承先啓後之意義與價值。

關鍵詞

陳繹曾、翰林要訣、撥鐙法、執筆法

一　前言

　　元・陳繹曾（約一二八六─一三五一），博學能文，懷才抱藝。精於鑑藏，眞草篆隸俱通習之，各得其法，爲元代著名之文學家與書論家。其傳世代表書跡可見於《靜春先生詩集後序》與《祭侄文稿》題跋，以用筆精勁細膩，博雅著稱。〔註一〕其書論著作有《翰林要訣》與《法書本象》，俱爲陳氏任職於翰林院期間所作。清・馮武《書法正傳・凡例》云：「是書爲正書而作也，……而正書之法，莫妙於陳繹曾《翰林要訣》、無名氏《書法三昧》、雪菴《永字八法》。」〔註二〕對陳繹曾《翰林要訣》極爲推崇。

　　《翰林要訣》全書分執筆法、血法、骨法、筋法、肉法、平法、直法、圓法、方法、分布法、變法法與法書十二部分，論述學書之技巧與方法，爲陳氏探究書學技法與創作鑑賞之重要著作。書中不僅對前人書學技法論述進行總結，又能根據自身書學實踐經驗之所得，提出一己之創見，對古代書學技法理論之研究與發展，確有卓越之貢獻。其中「撥鐙執筆八字訣」之提出與具體指法之闡釋，對後人研究執筆法有重大影響，尤其晚清碑學蔚爲風行，對碑派書家之執筆論更有關鍵性之啓發，影響深遠。

　　《翰林要訣》作爲書學技法名著，對後世影響頗大，明・李淳《大字結構八十四法》即據《翰林要訣》視爲書學技法之歌訣，非宏文鉅作，故少有進行更深此增刪而來。今學界多將

入、細微之探究。(註三) 宋揚〈《翰林要訣》研究〉一文，雖就《翰林要訣》中之執筆法，論

其源流並加以詮釋，然受限於所據文獻版本之異，對《翰林要訣》之執筆論未能有較周延之闡

釋，且對執筆之變法亦未著墨。筆者不揣淺陋，試圖在前人研究之基礎上，對《翰林要訣》執

筆論之文本進行梳理，闡明其執筆論點與使筆方法，追溯其理論之根源與流布，及其對碑學執

筆論之影響，以彰明《翰林要訣》執筆論之價值與意義。

二 《翰林要訣》執筆論之內涵

陳繹曾《翰林要訣》目前可見之傳本，主要有明·陶宗儀《書史會要》本、清·馮武《書

法正傳》本、《佩文齋書畫譜》本、《四庫全書》本、清·倪濤《六藝之一錄》本與《美術叢

書》本。本文之論述乃根據《四庫全書》所錄馮武《書法正傳》爲底本，此本爲兩淮鹽政採進

本，目錄後有朱昇（一二九九－一三七○）之題記。題記云：「至正二年冬，余聞汪延年得書

法于金谿陸氏，遂從戴尙文處傳鈔之，惜其凡例尙淆，點畫多繆，既改而正之矣。乃作目錄一

篇以條理之，其點畫則識之於各目云。歙朱昇題。」(註四) 可知《翰林要訣》當成書於至正二

年（一三四二）以前。(註五) 若就陳繹曾於《法書本象》中所謂「唐太宗開三館，命虞世南、

歐陽詢、褚亮、于志寧等撰《翰林密論》，教三館書手」推論 (註八)，則《翰林要訣》或爲陳

繹曾任職於翰林院時，用來教授國子諸生所作。察陳繹曾另撰有《文說》一卷，《四庫全書》

題要云：「至順中官至國子監助教」，可知陳繹曾任國子監助教於至順年間（一三三〇－一三三三）。又《浙江通志》卷二百六十六載陳繹曾《鄭氏義門事跡傳》，署銜為「將仕左郎翰林國史院編修官」。《鄭氏義門事跡傳》撰寫於至元六年（一三四〇）(註七)，可知此時陳繹曾已由國子監助教轉任國史院編修。此外，元・呂宗傑《書經補遺・序》云：「至正丙戌（一三四六），余游太學時，陳伯敷先生為冑子師。先生博洽多聞，兼通六藝。一日授吳郡時彥，舉以書法本象。」此「書法本象」即呂宗傑《書經補遺》所纂輯陳繹曾之另一書學著作《法書本象》。綜合上述，可知《翰林要訣》確為陳繹曾對國子諸生講授書學技法之教材，由諸生輯錄而成，成書時間當在至順中至至正二年之間（一三三〇－一三四二）。(註八)

就朱昇之題記，可知馮武《書法正傳》之傳本距陳繹曾撰寫《翰林要訣》之時間最近。又以馮武編著《書法正傳》所謂「非緊要者一語不載」、「字字珠玉，資助後學不淺者全錄不遺」與「有未顯語處則細加補注」之嚴謹態度(註九)，可知此本當為《翰林要訣》諸傳本中之善本。擇此善本闡釋陳氏之執筆論，所得當更能切近陳氏論執筆之原意。

（一）指法

陳繹曾《翰林要訣》將執筆法分為：指法、腕法、手法與變法四部分。(註十) 其中論指法云：

衛夫人云，眞書去筆頭一寸二分。或作二寸一分。行草去筆頭二寸一分。或作三寸二分。

撥鐙法，李後主得之陸希聲，希聲所傳於晋光者止五字，後主更益兩字，曰導送，謂之七字訣。

撅　大指骨上節下端用力，欲直如提千鈞。撅，烏叶反。

壓　捺食指著中節旁。此上二指主力。捺，手按。

鈎　中指著指尖，鈎筆令向下。

揭　名指著指爪肉之際，揭筆令向上。

抵　名指揭筆，中指抵住。

拒　中指鈎筆，名指拒定。此上二指主運轉。

導　小指引名指過右。

送　小指送名指過左。此上一指主來往。

右名撥鐙法。撥者，筆管著中指名指尖，令圓活易轉動也。鐙即馬鐙，筆管直，則虎口間空圓如馬鐙也。足踏馬鐙淺，則易出入；手執筆管淺，即易撥動也。右指法。

陳氏論執筆，首先標舉晉・衛鑠之執筆論以明執筆之重要。舊題晉・衛鑠《筆陣圖》云：「凡學

書字，先學執筆，若眞書，去筆頭二寸一分，若行草書，去筆頭三寸一分，執之。」（註十一）

所謂去筆頭幾寸幾分，乃指執筆時，五指執管位置之高低也。由於古今度量衡會因時而異，故

陳氏輯錄衛鑠之執筆論時，有所謂「眞書去筆頭一寸二分，或作二寸一分」之說。陳氏此處舉

衛鑠之執筆論，當著眼於書寫眞書與行草書時執筆之異，亦即書寫之書體不同，手執筆管位置

之高低亦有分別。蓋書寫眞書，執管之位置宜低；書寫行草書，執管之位置宜高。此乃就不同

書體之相較而言，就實際書寫之實踐經驗衡量，可知所言乃眞切之論。

　　陳氏既明手執筆管位置之高低，復論執筆時五指之分布與運使。其謂「撥鐙法，李後主得

之陸希聲」，可知陳氏主張之執筆法爲撥撥執筆法。撥鐙執筆法之提出，始見於晚唐林蘊《撥

鐙序》，其云：「吾（盧肇）昔受教於韓吏部，其法曰『撥鐙』，今將授子，子勿妄傳。推、

拖、撚、拽是也。訣盡於此，子其旨而味乎！」」（註十二）可知林蘊所謂「推、拖、撚、拽」

於晚唐陸希聲所傳之執筆五字口訣，今人名之爲「五字執筆法」。關於陸希聲所得之執筆五字

口訣，據明嘉靖乙巳（二十四年）錢塘洪楩校刊本、明嘉靖乙巳（二十四年）東黃張子立校刊

執筆之四字訣，名之爲撥鐙法，實由韓愈輾轉傳授而得，爲以指使筆之法也。至於李後主得自

本、明崇禎壬申（五年）海虞毛氏汲古閣刊本所錄宋‧計有功《唐詩紀事》卷四十八所載〈陸

希聲〉之條文如下：

古之善書，鮮有得筆法者，希聲得之，凡五字：擫、押、鈎、格、抵。用筆雙鈎，則點畫道勁而盡妙矣，謂之撥鐙法。希聲自言昔二王皆傳此法，至陽冰亦得之。希聲以授沙門

門聲光……

就以上諸善本所錄之〈陸希聲〉條文，可知陸希聲所傳之五字執筆法即撥鐙執筆法。然清·楊賓《大瓢偶筆》謂林蘊《撥鐙序》所載之「推、拖、撚、拽」撥鐙法與陸希聲、南唐·李煜所得之執筆法不同。（註十三）沈尹默《書法漫談》則謂陸希聲所得者，乃由二王傳承下來之「擫、押、鈎、格、抵」五字法，與撥鐙法完全無關，撥鐙法乃晚唐盧肇依託韓愈所傳授而秘守者，後來傳予林蘊，實爲轉指法。（註十四）朱關田《中國書法史·隋唐五代卷》復謂林蘊所傳之「撥鐙法」爲另一執筆法，即後世拇指與二指雙苞作龍口狀者。（註十五）惟就目前可見記載陸希聲所傳筆法之宋代文獻，如宋·陳賓《桃源手聽》所載之〈筆法〉（註十六）、宋·董史《皇宋書錄》（註十七）、宋·釋贊寧《宋高僧傳》（註十八）、宋·陳思《書小史》（註十九）、宋·羅願《新安志》（註二十）、宋·江少虞《事實類苑》（註二一）皆謂陸希聲所得筆法爲撥鐙法，而宋·朱長文《墨池編》卷二〈唐陸希聲傳筆法〉所云：「錢鄧州若水嘗言：『古之善書鮮有得筆法者，陸希聲得之，凡五字，曰：擫、押、鈎、格、抵。用筆雙鈎，則點畫道勁而盡妙矣，謂之撥鐙法。』」（註二二）亦可佐證陸希聲所得之五字執筆法即撥鐙法也。蓋錢若水爲北宋

眞宗朝之名臣，因其所處年代距前朝未遠，故其謂陸希聲所傳之撥鐙法爲撅、押、鈎、格、抵五字，後傳授於晉光，再傳至李煜，此說之可信度極高。

陸希聲所傳之五字執筆法即林蘊所謂之撥鐙法，惟造成此四字訣與五字訣之差異，在於古人筆法之傳授，乃以口傳秘授之方式，隨個人之實踐與體悟，各有側重，表述不同，故在傳承上產生差異。蓋韓愈之筆訣得自於李陽冰之子李服之（註三），著眼於五指對筆管之運使；晚唐陸希聲則善繼陸柬之家法，提出「撅、押、鈎、格、抵」之執筆五字法，著眼於五指之分布與指力之均衡。就李陽冰受法於張旭，而張旭之執筆法得自於陸柬之，可知韓愈與陸希聲所傳之筆訣，俱爲後漢崔瑗歷鍾、王以下之執筆古法。（註四）

撥鐙法與陸希聲之五字執筆法俱爲二王相傳之執筆古法，然陳氏謂「撥鐙法，李後主得之陸希聲」，恐非確論。據宋人文獻所載，陸希聲授撥鐙執筆法於沙門晉光，李煜得之，然李煜所得非直接得自於晉光。南宋陳思《書苑菁華》所載〈江南後主李煜書述〉云：「書有七字法，謂之撥鐙，自衛夫人并鍾、王傳授于歐、顏、褚、陸等流於此日，然世人罕知其道者。孤以幸會，得受誨於先王。奇哉！」（註五）可知李煜所得之撥鐙執筆法乃得自於南唐中主李璟，非晉光。李璟工筆札，宋·蘇頌《蘇魏公文集·題應之詩》云：「應之，江表名僧，能文章，善楷、隸。……中主、後主書體與之相類。」（註六）又「中主李璟喜《楞嚴經》，敕應之書鏤版，既成上之，中主曰：『是深得公權之法者也。』」（註七）由李璟、李煜之書體與

應之相類，而應之又深得柳公權之法，可知李璟、李煜之書大抵近似柳體之遒勁有力。李璟與李煜之書既相類，父傳子，則李煜之撥鐙執筆法得自其父李璟，也就不足為奇。至於李璟之撥鐙執筆法得自何處？目前尚無文獻記載可考。

至於陳氏所謂「希聲所傳於聲光者止五字，後主更益兩字，曰導、送，謂之七字訣。」此與宋人文獻所載相同，由此亦可知南唐李煜所傳撥鐙七字訣為「擫、押、鈎、格、抵、導、送」。（註二八）此撥鐙七字訣之傳承，據宋‧江少虞《事實類苑》所載，北宋尹熙古、李無惑、查道得之，之後則不見於史載。至南宋復見於陳思《書苑菁華》卷第二十〈江南後主李煜書述〉，其云：

書有七字法，謂之撥鐙，自衛夫人并鍾、王傳授于歐、顏、褚、陸等流於此日，然世人罕知其道者。孤以幸會，得受誨於先王。奇哉！是書也，非天賦其性，口授要訣，然後研功覃思，則不能窮其奧妙，安得不祕而寶之。所謂法者，擫、壓、鈎、揭、抵、導、送是也。此字今有顏公真卿墨蹟尚存於世，余恐將來學者無所聞焉，故聊記之。（註二九）

就北宋文獻資料與南宋陳思《書苑菁華》所載撥鐙七字訣相較，有「押」與「壓」、「格」與「揭」之分別。「押」，從手，甲聲。甲為孚甲，有戴壓於上義，故以手塗色按之於文書上以

代署名者為押。又《集韻》：「押，按也，一曰管拘也。」可知押有「戴壓於上」、「按」之

義。至於「壓」，東漢・許慎《說文解字》云：「壓，壞也，一曰塞補，从土，厭聲。」重

物自高處落下而壞物為壓。又《集韻》：「壓，諾協切，音納。一指按也。」可知壓有「由

上往下施加重力」、「按」之義。由於「押」與「壓」在部分字義上可互通，故以「壓」代

「押」；或者因押之字義與使用窄化，因而假借「壓」為「押」；或者晚唐五代之後，高案高

椅之普遍應用，影響坐姿與執筆之勢有關。蓋案高而肘腕容易憑附，故掌豎而筆直，食指自然

昂屈，斜而俯地戴壓於上，以符合指實之要求。此外，以食指中節緊貼住筆管外方，與大指合

力穩住筆管，此即陳氏於「壓」字訣末所謂「此上二指主力」也。由此亦可見坐具對執筆影響

之深也。

至於「格」，許慎《說文解字》云：「格，木長貌，从木，各聲。」清・段玉裁注曰：

「木長貌者，格之本義，引申之長必所至，故《釋詁》曰：『格，至也。』此接於彼曰

『至』，彼接於此曰『來』。」就格之「至」義，乃「此接於彼」。又格亦有「舉」義，《爾

雅・釋訓》：「格格，舉也。」舉，持物也。「揭」，許慎《說文解字》云：「高舉也，从

手，曷聲。」用手將東西擎起為舉。「格」與「揭」皆有「舉」之義，就執筆之指法而言，乃

指名指由筆管之內側往外推，由下往上擎起筆管以接於中指內鈎之勢也。沈尹默曾對「揭」與

「格」有所辨別，其《論書叢稿・書法論》云：「格取擋住的意思，又有用『揭』字的，揭是

陳繹曾《翰林要訣》執筆論及其影響

二三七

不但擋住了而且還運用力向外推著的意思。無名指用甲肉之際緊貼著筆管，用力把中指鉤向內的筆管擋住，而且向外推著。」（註三十）可知「揭」既有高舉之「向上」義，亦有用力外推之意，可視爲對「格」之生發。

由於「押」與「壓」、「格」與「揭」之字義可互通，故此字訣於口傳筆授過程，或礙於宋代避諱之盛行；或受同音、同義假借之影響；或因「壓」與「揭」之字義更能明確、具體表述指法之分布與運使，使得字目產生變異，惟其執筆內涵不變。

觀陳氏於李煜增益導送爲七字訣後，條列「撅、壓、鉤、揭、抵、拒、導、送」八字訣，並刻意名之爲撥鐙法，即可見得此撥鐙八字訣中之「拒」字訣，乃陳氏所增益（註三一），唯恐他人因前文所載李煜七字訣而對此八字訣產生疑慮，故特別標明爲「撥鐙法」，並分別就撥鐙二字加以詮釋。如此敬愼之態度，亦可見於陳氏另一傳世書學論著——《法書本象》對大篆、小篆、漢隸、八分、楷書、眞書……等書體予以「本象」之界定，析理細密，頗見匠心，可見其治學之精謹。若就陳氏論書之嚴謹態度而言，其增益「拒」字訣與「抵」字訣相對，並以五指分屬於此八字訣，且標明其功用，可謂十分合宜。

陳氏將「撅、壓、鉤、揭、抵、拒、導、送」八字口訣，名之爲「撥鐙法」，並對各字訣之具體指法分別予以闡釋，復就「撥」、「鐙」兩字之意涵作明確之說解，此乃註解「撥鐙執筆法」之最早可靠文獻，其重要性不言可喻。以下探討陳繹曾撥鐙執筆八字訣之指法內涵與新

增「拒」字訣之意義。

陳繹曾撥鐙執筆八字訣之「擫」字訣，與歷代相傳之撥鐙口訣相同，乃大指之指法：大指骨上節下端用力，欲直如提千鈞。《美術叢書》本作「大指骨下節端用力」，陶宗儀《書史會要》本作「大指骨下節下端用力」，皆不妥，蓋以大指骨下節執筆，則筆管入虎口，不僅違反撥鐙法所強調之「掌虛」，亦與陳氏所謂「手執筆管淺，即易撥動」相抵觸。惟有筆管著大指上節，方能達到「手執筆管淺」之要求。此「擫」字訣之指法，乃以大指上節前緣緊貼筆管內側，稍斜仰，使力向上按住筆管。觀陳氏對大指指法之說解，顯較唐‧徐璹所謂「執筆於大指中節前，居動轉之際」（註三○），更為具體而入微。

至於「壓」字訣，為食指指法：捺食指著中節旁。陶宗儀《書史會要》本與《美術叢書》本作「捺：食指著中節旁」，不妥。捺，手按也，以食指中節緊貼住筆管外側，斜而俯地下按，一方面可與大指合力穩住筆管，一方面可使筆下按，故陳氏謂此二指（大指與食指）主力，乃指大指之上提與食指之下按也。若僅謂「食指著中節旁」，則不見指力之運使。

「鈎」字訣為中指之指法：中指著指尖，鈎筆令向下。陶宗儀《書史會要》本與《美術叢書》本作「中指著指尖，鈎筆下」，語意不順。蓋食指昂屈，斜而俯地戴壓於上，受其指勢影響，故中指「鈎筆令向下」。因中指「鈎筆令向下」，筆管向內傾，故須以名指加以阻擋、抵禦，此即陸希聲所謂之「格」，陳氏所謂之「揭」。

「揭」字訣爲名指之指法：名指著指爪肉之際，揭筆令向上。陶宗儀《書史會要》本與《美術叢書》本作「名指著指外爪肉際，揭筆上」，語意不順。觀陳氏所謂「名指著指爪肉之際」，即沈尹默所謂「用力把中指鈎向內的筆管擋住，而且向外推著」，並藉助小指之力往上推，著重名指對中指鈎筆向下之上推也。名指「揭筆令向上」，則筆管往後倒，筆不正則易成側鋒、偏鋒，故須再以中指抵住上舉之筆管，使筆管維持中正之勢，此即陳氏所謂之「抵」。

「抵」字訣爲中指之指法：名指揭筆，中指抵住。許慎《說文解字》云：「抵，擠也。」段玉裁注：「排而相抵也。」可知陳氏之「抵」字訣乃針對名指之「揭」而發。蓋名指既揭筆令向上，中指則「排而相抵」以相抗。觀陳氏之「抵」字訣乃就中指之作用而言，與陸希聲之「抵」字訣爲小指指法不同。中指既抵住上舉之筆管，與之抗衡，然中指之指力大於名指，故名指猶須藉小指之力以拒之，方能保持筆管之中正，此即陳氏所謂之「拒」。

「拒」字訣爲名指之指法：中指鈎筆，名指拒定。「拒」本作「距」，許慎《說文解字》云：「距，止也。」段玉裁注：「距即拒也，此與彼相抵爲拒，相抵則止矣。」可知「拒」與「抵」相對，乃針對中指之「抵」而發。中指鈎筆令向下，名指則揭筆令向上。中指抵之，名指復拒之，使兩指指力（實則三指）最終達到平衡，則筆管正矣。陳氏新增此「拒」字訣之用意，一方面凸顯名指力弱之事實，一方面則強調藉由名指與小指之兼助爲力，與中指指力達到

抗衡，以保持筆管之中正。筆鋒不偃，以中鋒用筆，點畫方能遒勁有力。

至於「導」、「送」兩字訣為小指之指法，乃專就小指對名指之作用而言。小指引名指過右為「導」，小指送名指過左為「送」。藉由小指對名指之引、送，促使筆管之來、往。此說相較於陸希聲強調小指輔助名指對中指之抵禦，更能突顯小指之能動性與支配作用。誠如沈尹默所謂「導」、「送」兩字訣非執筆法（註三三），實乃使筆法也。陳繹曾視其為小指指法，一方面意在使其八字訣合於唐・韓方明所謂「五指共執」，使五指指法更為詳實完備；一方面也凸顯李煜在陸希聲執筆五字訣之基礎上復增「導」、「送」兩字訣，使撥鐙執筆法既為五指執管之法，亦為以指使筆之法。

就陳氏所謂「鈎、揭、抵、拒」四字訣之內涵而論，乃專就中指、名指之指法而發，其闡釋之具體而微，足見此二指指法之功用，於撥鐙執筆法至為緊要。惟有此二指指力達到平衡，方能使筆正而保持中鋒用筆。此外，陳氏既謂此二指（中指、名指）主運轉，由此亦可知撥鐙執筆法實為轉指、運指之法也。此轉指之法（註三四），即韓愈所傳撥鐙四字訣中之「撚」字訣。

至於名指指法，陳氏以「揭」取代陸希聲之「格」，雖非陳氏之發明，陳思《書苑菁華》所載〈江南後主李煜書述〉即作此，然明確揭示「揭」字訣之上舉義者，始見於陳氏。由陳氏對「抵」字訣之詮解，可知其專為制衡「揭」字訣之上舉而發，而增益之「拒」字訣，則針對

中指鈎筆之拒定，顯見其刻意強調名指指力對中指之抗衡。此外，陳氏將李煜之撥鐙七字訣發

展爲八字訣，新增「拒」字訣之目的，除了強調名指之使力外，亦在對「五指共執」之撥鐙法

有更詳細、具體之詮釋，此說可就八字訣後陳氏對「撥」、「鐙」兩字之詮釋，得其梗概。

就目前可見之文獻記載，對「撥鐙」一詞之解釋，最早出自於唐・釋懷素。宋・董逌《廣

川書跋・懷素別本帖》云：

鄔融嘗問素：「胡不學雨溜痕？」良久而省。又問：「撥鐙法如何？」曰：「如人並

乘，鐙不相犯。」（註三五）

就懷素之取譬，撥鐙之「鐙」，乃指馬鐙也。所謂「如人並乘，鐙不相犯」，清・包世臣解爲

撥鐙執筆之勢，筋必反紐，如腳尖踏鐙必內鈎，足大指著鐙，腿筋皆反紐之狀。（註三六）誠如

包氏所解，則懷素所謂之「撥鐙」乃善喻執筆之勢也。至於陳繹曾以「鐙」爲馬鐙之形，以筆

管直則虎口間空圓如馬鐙之形狀之，且以足踏馬鐙淺喻手執筆管淺，務使筆管圓活易轉動，以

符合撥鐙執筆法「指實掌虛」之要義，此乃就執筆之手法而言。觀陳氏對撥鐙二字之詮釋，顯

然受懷素「馬鐙」之喻所啓發，而以五指執筆之狀、「指實掌虛」之理加以闡釋，明確而詳

實，可謂善體古人對撥鐙古法之詮釋，又能別出心裁，提出自家獨到之見解。就陳氏對撥鐙執

筆法之闡發與演繹，謂陳氏撥鐙執筆八字訣為撥鐙執筆法之集大成者，實非虛言也。

（二）腕法

陳繹曾論腕法，提出「枕腕」、「提腕」與「懸腕」三法。《翰林要訣》云：

「枕腕」：以左手枕右手腕而書之。

「提腕」：肘著案而虛提手腕而書之。

「懸腕」：懸著空中而書之，最有力。

「枕腕」以書小字，「提腕」以書中字，「懸腕」以書大字。行草即須懸腕，懸腕則筆勢無限，否則拘而難運。今代惟鮮于郎中善懸腕書，問之，輒瞑目伸臂曰：膽、膽、膽！

陳氏以為書寫字體之大小不同，相應使用之腕法亦隨之而異，故主張「枕腕」以書小字為宜，「提腕」以書中字為宜，「懸腕」以書大字為宜。此說大抵符合書寫之實際。蓋以左手枕右手腕而書之，有如以腕著案，手腕仍無法靈活運使，筆鋒活動之範圍亦不大，故僅能寫方寸以內之小字，若應用於徑寸以上之大字，則顯得滯礙而難以舒展。然而，以右手腕擱於左手上書寫

小楷，相較於提腕與懸腕作書，手腕更加平穩，指隨腕動，更有利於小楷書寫要求之端整、用筆精緻細到。至於「提腕」，乃以手肘著案而手腕虛懸，相較於「枕腕」，手腕更便於揮運，筆鋒活動之範圍也更大，故適合書寫徑寸以內之中字。然誠如沈尹默所云，肘不懸起，則腕不能隨己左右靈活應用 （註三七），故陳氏主張，徑寸以上之大字與行草書，非得懸腕作書不可。

至於「懸腕」之法為何？陳氏推崇鮮于樞之懸腕書，請教其法，則「瞑目伸臂」曰：「膽！膽！膽！」，意謂以「懸腕」之法作書，須有膽識，務使胸有成竹，提臂懸肘，從容揮運，則筆下之點畫自然有果敢之力。蓋懸腕作書，肘、腕俱虛懸，不附著於桌案，如此手臂不受牽掣，手腕不僅可上下縱橫自由運使，且「腕能挺起，則覺其豎，腕豎則鋒必正，鋒正則四面勢全」 （註三八），故陳氏謂「懸腕則筆勢無限」。此外，懸腕不僅方便凌空取勢，且易將全身之力送至毫端，無論直筆橫下或橫筆直下，筆力自能沉著勁健，故陳氏謂「懸著空中而書之，最有力」。觀陳氏對此三種腕法之闡述，可知以提肘「懸腕」最為難能可貴。此使筆以「懸腕」為尚之說，可見於唐‧韓方明《授筆要說》所謂「懸腕以肘助力書之」 （註三九） 。又唐‧盧雋亦主張執筆須使手腕挺起，不可黏紙，否則筆力之輕重難以施展。 （註四十） 韓方明受法於徐璹、崔邈、盧雋受法於陸彥遠，皆二王相傳之家法，即撥鐙古法，足見陳氏以「懸腕」為尚，實與撥鐙執筆法相合。

觀陳氏論腕法雖以「懸腕」為尚，然不偏廢「枕腕」與「提腕」，此為其書論之可貴處，

即善於通變也。至於陳氏所謂之腕法，與〔日〕空海所傳執筆法之腕法相同。（註四一）空海入唐留學，其執筆法受教於韓方明，故謂此腕法得自於韓方明亦未嘗不可。此外，陳氏所謂「行草即須懸腕，懸腕則筆勢無限，否則拘而難運」，亦得自於唐·張敬玄之書論（註四二），然不若張敬玄主張楷書不要懸臂，足見陳氏不僅善繼前人書論，亦有自家獨到之見。蓋元明巨軸大字與行草作品之出現，與之相應為肘腕之法盛行，故陳氏謂懸腕之書最有力，以懸腕為尚，可知其書論亦能與時俱進也。

（三）手法

陳繹曾《翰林要訣》論執筆之手法云：

唐太宗曰：大凡學書，指欲實，掌欲虛，管欲直，心欲圓。又曰：腕豎則鋒正，鋒正則四面勢全。次實指，指實則筋力均平。次虛掌，掌虛則運用便易。

觀陳氏所謂「手法」，涉及執筆時之「指實」、「掌虛」與「腕豎」等問題，可知陳氏所謂之「手法」，乃指執筆時手指與手掌、手腕之連帶關係，即一般所謂之「掌法」。陳氏論執筆之手法，提出「指欲實」、「掌欲虛」、「管欲直」、「心欲圓」之說，此乃陳氏總結前人書論

之心得，非唐太宗論書之語。之後「腕豎則鋒正」等引文方為唐太宗之論書語，故《書法正傳》本所錄當有誤。《美術叢書》本錄「手法」，僅作「大凡學書，指欲實，掌欲虛，管欲直，心欲員」，而無唐太宗之論書語。

關於陳氏論執筆之「指實」、「掌虛」，可見於唐·歐陽詢所主張之「虛拳直腕，指齊掌空」（註四三），與之同時之虞世南亦有相近之主張，提出「指實掌虛」之說。（註四四）唐太宗李世民繼歐、虞之後，指出「腕豎則鋒正」、「指實則節力均平」與「掌虛則運用便易」（註四五），強調腕、掌之作用與指力之大小。陳氏論「手法」即承襲唐太宗李世民《論筆法》之「指實掌虛」說，強調執筆須先使「腕豎」，腕挺起不平貼紙上，然後筆鋒才能保持中正，筆鋒正則四面勢全。此說可與其所謂「懸腕則筆勢無限」相參照。其次「指實」，乃將力勁集中於各指節上端，務使各指節之力勁達到均平，如此可使筆管不傾，保持中正，管直而後能左右轉側順利，筆心圓則便於四面行墨。此外，筆正而筆心居點畫之中，不僅便於四面行墨，且所成點畫圓渾，勁健有力，此即所謂「管欲直，心欲圓」之說，可見於南齊王僧虔《筆意贊》所云：「剡紙易墨，心圓管直，漿深色濃，萬毫齊力。」（註四六）至於「掌虛」，乃指執筆時令筆在指端，拳指與筆皆不入掌，則掌心空圓能容卵。掌虛則以指使筆，縱送自如而無窒礙，故歷來書家論掌法，無不主張「掌虛」。唐·虞世南《筆髓論》云：「筆長不過六寸，捉管不過三寸，真一、行二、草三。指實掌虛。」又唐·徐璹云：「執筆於大指中

節前，居動轉之際，以頭指齊中指，兼助為力，指自然實，掌自然虛。雖執之使齊，必須用之自在。今人皆置筆當節，礙其轉動，拳指塞掌，絕其力勢。」（註四七）唐·韓方明《授筆要說》亦云：「夫書之妙在於執管，既以雙指苞管，亦當五指共執，其要實指虛掌」、「平腕雙苞，虛掌實指，妙無所加也」。（註四八）可知，陳氏所謂「指實掌虛」之手法，乃總結前人對執筆之論述，非自家之發明。然觀其所謂「指實則筋力均平」、「掌虛則運用便易」、「腕豎則鋒正」之手法，適可與其闡釋撥鐙法所謂「筆管直，則虎口間空圓如馬鐙」、「手執筆管淺，即易撥動」相生發，使執筆之指法與手法關係緊密，自成一完整系統。

（四）變法

陳繹曾《翰林要訣》論執筆之「變法」云：

撮管　以撥鐙指法撮管頭，大字草書宜用，書壁尤宜。

揻管　以大指、小指倒垂執管，揻三指攢之，就地書大幅屏障。

捻管　以大指與中三指捻管頭書之，側立案左，書長幅鈞字。捻，乃叶反。

握管　四指中指節握管，沉著有力，書誥敕榜疏。

就陳氏對「撮管」、「摵管」、「捻管」與「握管」諸法之論述，可知所謂「變法」，乃指書寫徑丈以上之大字或因應特殊需要，如書壁、大幅屏障、長幅鈞字或誥敕榜疏時，受種因素所限而無法使用撥鐙執筆法書寫，故須採用之變通方法，統稱為「變法」。

觀陳氏所謂「撮管」，乃以撥鐙指法撮管頭，以書寫大字草書或書壁為宜。「撮管」之法可見於唐・韓方明《授筆要說》，其云：「撮管，謂以五指撮其管末，惟大草書或書圖幛用之，亦與拙管同也。」又「摵管，亦名拙管。謂五指共摵其管末，吊筆急疾，無體之書，或起藁草用之。今世俗多用五指摵管書，則全無筋骨，慎不可效也。」(註四九) 相較於韓方明所謂之「撮管」法，陳氏則以撥鐙指法撮管頭，而非以五指撮管末。蓋韓方明謂以五指摵管書，全無筋骨，不可效，故陳氏取法盧雋所謂「把筆淺深，在去紙遠近，遠則浮泛虛薄、近則搵鋒體重」(註五十)，改以撥鐙指法撮管頭，執筆近下，使所書大字草書或書壁，能搵鋒體重，免於浮泛虛薄之弊。至於陳氏所謂「摵管」，乃以大指、小指倒垂執管，摵三指攢之，顯然與韓方明所謂「五指共其管末」相通，然在指法之分布解析上，則更為具體、精密。陳氏主張以「摵管」法可就地書寫大幅屏幛，蓋大幅屏幛之字徑較大，以五指共摵其管末，高執筆則易指揮如意，此與韓方明所謂「以五指摵其管末，惟大草書或書圖幛用之」相通。惟執筆高則點畫易飄逸，又吊筆急疾則易成無體之書，故陳氏以撥鐙指法撮管頭書大字草書，以「摵管」法書大幅屏幛，可避免韓方明所謂「五指摵管書」之全無筋骨。韓方明將「撮管」法與「摵管」法視為

一同，而陳氏則將其分別爲二，顯見後出轉精。

「捻」，《集韻》：「捉也。」「捻」之字義古同「捉」，意指用拇指和其他手指夾住。

故陳氏所謂「捻管」，乃以大指與中三指捻管頭，側立案左，書長幅釣字。此法始見於陳氏

《翰林要訣》。林蘊《撥鐙序》雖言及「撚」，而「撚」與「捻」之音義相通，意指用手指搓

轉。林蘊未對此「撚」字訣有具體說明，然誠如沈尹默〈書法漫談〉所云，此乃轉指之法（註

五一），用於點畫之起筆與圓轉處，爲使筆法而非執筆法。觀受法於韓方明之〔日〕・空海所

撰〈執筆法〉與〈使筆法〉（註五二），可知所謂使筆法，乃指運筆時各指之作用，涵蓋指力大

小與運動方向，而執筆法則著重把握筆管時手指之分布與指力之大小，兩者各有偏重，然不可

截然劃分。「捻管」既爲「捏管」，則陳氏所謂「大指與中三指捻管頭，側立案左，書長幅釣

字」，或爲後來清・周星蓮所謂之「四指立異法」。周星蓮《臨池管見》云：「此外有三指立

異法，則以大、二、三指摺管，四、五指不用。四指立異法，則大指在內，二、三、四指在

外，或謂即馬鐙法，如兩人並乘各不相犯。」（註五三）周星蓮所謂之「三指立異法」，可見於

清・戈守智《漢谿書法通解》。《漢谿書法通解》中載有「二指立異法」與「三指立異法」之

執筆圖（見圖一），其〈執筆圖〉云：「自平覆以下諸勢，於法不必皆古，於各體書法，亦有

不盡合用者。然既經前輩稱述，亦不敢略焉。」（註五四）又〈執筆論〉云：「捻管之法，楷不

遒潤，草不工穩，大不沉著，小不停勻，然險怪獷狂，迅發疾走，逸蚪聯翩，揚驃急驟，以

擬旭、素，則大幅差可展焉。……他若立異之法，於古無宗，有一爲之，孤標而不偶，或從

和之，棄日而罔工。」（註五五）可知陳氏所謂之「捻管法」或「四指立異法」，實有別於撥鐙

法與平覆法之特殊執筆方法，非執筆之常法，故陳氏將此法名爲「變法」，以利於書寫長幅鈎

字。觀陳氏所謂長幅「鈎字」，或指長幅懸吊之掛軸書法。蓋「鈎」之用同「弔」，有懸掛之

意。《三國志平話》云：「周瑜藥貼金瘡，鈎其左臂。」（註五六）又宋・陳規《守城錄・守城

機要》云：「城門外壕上，舊制多設鈎橋，本以防備奔衝，遇有寇至，拽起鈎橋，攻者不可

越壕而來。」（註五七）可知「鈎字」可解爲懸吊之掛軸書法。唐代盛行題壁書法與屏障書法，

至宋元時期已經出現掛軸書法，然尚未普遍應用。（註五八）若就此書法形制之發展演變趨勢推

論，則陳氏所謂以捻管法側立案左書長幅「鈎字」，乃因應站立書寫長幅掛軸之特殊需求而發

明之執筆法。

　　至於「握管」法，乃以四指握管，即韓方明《授筆要說》所謂「從頭指至小指，

以管於第一、二指節中搦之」。（註五九）此法因筆管置於指節，無法以指運筆，純賴肘、腕之

運，故韓方明謂須懸腕以肘助力書之，方能沉著有力。否則僅以陳氏所謂四指中指節握管，則

如徐璹所云：「今人皆置筆當節，礙其轉動，拳指塞掌，絕其力勢」，何來「沉著有力」？此

外，由於此法指死，純以肘腕運筆，故所成點畫堅勁有餘而婉麗不足，僅適合書寫誥敕與榜疏

等徑丈以上大字，不宜作小字，故陳氏將此法視爲執筆之變法亦宜也。

觀陳氏所謂執筆之變法，與韓方明《授筆要說》所謂「撅管」、「撮管」與「握管」之名目雖相同，然其具體指法則有極大差異。韓氏所謂「撮管」與「撅管」，皆以五指撮其管末，而陳氏之「撮管」法則以撥鐙法執管頭，指法與執筆之高低皆異。誠如陳欽忠《中國書法論研究》一文所云，陳氏改易韓氏所謂之「撮管」法，一則補救其執筆之失，一則可使韓氏所謂之「撮管」法與「撅管」法有所分別（註六十），足見陳氏之執筆論雖對前人書論多所繼承，然卻不墨守成規，反倒能汲古生新，提出一己之見。此外，由陳氏所謂以「捻管」法書長幅鈎字，可知其執筆論亦能與時俱進，實具積極之進步意義。

三　《翰林要訣》執筆論之影響

陳氏論執筆，善繼二王相傳之撥鐙執筆古法，並加以增益，不僅使即將中絕之古法得以延續，且與時俱進，更趨詳實完備，堪稱撥鐙執筆法之集大成，對後世書學之執筆論也產生很大影響。

（一）撥鐙執筆八字訣之遺緒

明代書家論執筆，標榜撥鐙執筆法者如解縉，其《文毅集・書學詳說》云：「執之法，虛圓正緊，又曰淺而堅，謂撥鐙，令其和暢，勿使拘攣。……而擫、捺、鈎、揭、抵、拒、導、

送，指法亦備。」又「撥鐙以下莫若平覆，此亦晉法，宋、元人頗尚之。……至於運用時，

亦當參用撥鐙之法。」(註六一) 觀解縉所謂之「撅、捺、鈎、揭、抵、拒、導、送」，與陳氏

之撥鐙八字訣雖有名目上之差異，然「捺」或為「壓」在傳抄上之脫漏與舛誤。按：元・盛

熙明《法書考》載陸希聲所得撥鐙法作「壓」，又明代之文獻，凡載及撥鐙執筆法，

皆作「壓」或「押」，如徐一夔《明集禮》(註六三)、明・陶宗儀《書史會要》、明・汪砢玉

《珊瑚網》、明・楊慎《丹鉛餘錄》(註六四)、《升菴集》、明・陸深《儼山外集》、明・唐

順之《稗編》、明・鎦績《霏雪錄》等(註六五)，惟明・解縉《春雨雜述・書學詳說》、潘之

淙《書法離鈎》作「捺」。解縉《春雨雜述》之〈書學詳說〉，余紹宋《書畫書錄解題》云：

「楊慎《墨池瑣錄》卷一引解大紳學士春雨齋續書評一條，此本無之，疑原本初不止此六條，

曾經散佚，後人掇拾成此編，漫題為雜述耳。」(註六六) 又《四庫全書總目提要》云：「多從

詩話、書譜中鈔撮而成，罕逢新義，又逐條標題重複，漫無體例，疑或出於《海涵萬象錄》四

卷。」至於明・黃潤玉《海涵萬象錄》，《四庫全書總目》則云其言論「閒有新意，然舛誤者

多」，可知解縉之〈書學詳說〉曾經散佚，後人掇拾成編時難免有脫漏或改易上之舛誤。至於

潘之淙《書法離鈎》，余紹宋《書畫書錄解題》云其「偽書不能辨別，出處不盡注明，且多屬

於小學而與書法無關之文，此種書眞所謂災梨禍棗者。」(註六七) 又陳滯冬《中國書學論著提

要》云其內容駁雜，皆抄撮舊文，集錄成書，於前人著作不僅不辨眞偽，且多空頭理論，無甚

可取。（註六八）由此亦可知，潘之淙《書法離鈎》亦難免有抄撮舊文而不辨真僞之失。

觀《翰林要訣》所載撥鐙八字訣，不同版本亦存有字訣名目上之差異，如《美術叢書》本即作「捺」而非「壓」。然若就馮武《書法正傳》本所載：「壓，捺食指著中節旁。」則傳抄時脫漏「壓」而作「捺」之可能性極高。此現象亦可見於明・潘之淙《書法離鈎》載明・祝允明之論書：

撅、捺、鈎、揭、抵、拒、導、送八法，謂撥鐙法。撥者，筆管箸（俗作著）中指、名指尖，圓活易轉動也。鐙即馬鐙，筆管直則虎口間如馬鐙也。足踏馬鐙淺，則易出入。捺者，食手執筆管亦欲淺，則易撥動也。撅者，大指骨下節下端用力，欲直如提千鈞。捺者，食指箸中節旁，此二指主力。鈎者，中指箸指尖，鈎筆下。揭者，名指箸指外爪肉際，揭筆下。抵者，名指揭筆，中指抵住。拒者，中指鈎筆，名指拒定，此二指主運轉。導者，小指引名指過右。送者，小指送名指過左。此二指主來往。（註六九）

觀祝氏所謂撥鐙八法，其食指口訣爲「捺」，雖異於陳繹曾所謂之「壓」，然其指法：食指箸中節旁，則與陳氏所謂「壓」字訣同。復觀祝氏論及其他指法之內涵，如「揭」字訣：「名指箸指外爪肉際，揭筆下。」就歷代相傳撥鐙法中名指之作用，與中指指法相對，在於禁定或抵

禦向下內鈎之中指，故「揭」有高舉之義，當作「揭筆上」，而非「揭筆下」。又「攦」字訣：「大指骨下節下端用力，欲直如提千鈞。」筆管既置於中指、名指尖，則大指貼管之部位可爲指端或上節，若爲下節則陷於「掌實」之弊，故祝允明所謂「大指骨下節下端用力」，應爲傳抄之誤，正確當如《翰林要訣》所載「大指骨上節下端用力」。至於其食指字訣以「捺」代「壓」，亦當爲傳抄之脫漏所造成之訛誤。後人編纂叢書時，一時未察，訛誤遂因此而流布。此外，祝氏對「撥鐙」兩字之詮釋，亦與陳氏雷同，顯見祝氏所謂撥鐙八法，乃承襲自陳繹曾《翰林要訣》之八字訣。

陳繹曾《翰林要訣》已載「拒」字訣，楊氏既聞陳氏之撥鐙八字訣（註七一），又謂祝允明增一「拒」字，不知此一「增」字從何而來，令人費解。至於楊濬謂「祝枝山本枝指生，則其增『拒』字於五指外也亦宜」（註七二），則純屬附會之說，不足爲據。

清·楊賓《大瓢偶筆》云撥鐙法盛傳至明祝允明又增一「拒」字，爲八字訣。（註七十）然

至於明人對「撥鐙」二字之詮釋，除前述解縉《文毅集》與潘之淙《書法離鈎》所載之外，尚可見於徐一夔《明集禮》、陸深《儼山外集》、楊愼《升菴集》與明·方以智《通雅》。其中徐一夔《明集禮》、陸深《儼山外集》亦將「鐙」解爲馬鐙，並謂「撥鐙」即手執筆管淺而易撥動也，此說與陳繹曾《翰林要訣》對「撥鐙」之詮釋如出一轍。至於方以智《通雅》，則以爲撥鐙猶言撥頓也。所謂「撥鐙」，即堆垛書法也，此堆垛即歐陽詢所謂排

疊避就。（註七三）方氏此說，源自懷素之語，惟著重於「鐙不相犯」，以斥「馬鐙」說之穿鑿

附會。楊愼《升菴集》則獨排眾議，以爲撥鐙乃「撥燈」。其云：「鐙，古燈字，撥鐙、畫

沙、懸針、垂露，皆喻言。撥鐙如挑燈，不疾不徐也。楊鐵崖與顧玉山聯句云：『書成撥鐙侵

繭帖』，可證其音讀。」（註七四）楊氏以爲「撥鐙」之「鐙」乃燈燭之燈，非陳繹曾所謂之馬

鐙。至於「撥鐙」乃指使筆之不疾不徐，如同撥燈，亦非陳繹曾所謂手執筆管淺而圓活易轉

動。按：楊維楨乃有元書家，以元人之聯句論證「鐙」爲古「燈」字，恐不足爲據，且孤證亦

難以服人。

綜合上述，可知明人對撥鐙執筆法之論述，大抵不出陳繹曾《翰林要訣》之藩籬。陳繹曾

《翰林要訣》之執筆論雖名不見稱於明人書論，然其影響卻顯而易見。

清·戈守智《漢谿書法通解》爲清代重要之書論著作，戈氏論執筆，亦以撥鐙懸腕爲上。

其〈執筆圖〉云：「法以撥鐙懸腕爲上，平覆及就几者次之。今觀晉代行、楷書，用鋒四面力

足，固知非撥鐙懸腕不能到也。」（註七五）戈氏所謂之「撥鐙懸腕」，可見其所繪撥鐙執筆圖

（圖二）。觀其所繪撥鐙法，各指指法標有擫、壓、鈎、抵、拒、導、送七字訣，獨缺「揭」

字訣。然就戈氏所錄各字訣之具體指法，除「送」字訣末「以上一指主牽過」稍異，其餘皆

同，足見戈氏所繪之「撥鐙法」，即陳氏所謂之撥鐙八字訣也。此外，戈氏云：「陳思曰：

『鐙，馬鐙也，蓋以筆管著名指、中指尖，令圓活易轉動也。執筆既直，則虎口間圓活如馬鐙

也。足踏馬鐙淺，則易於轉換，手執管亦欲其淺，淺則易於撥動矣。』」(註七八) 相較於陳氏對「撥鐙」之闡釋，兩者亦如出一轍，可知戈氏所謂之「陳思」，實乃「陳繹曾」之訛誤也。

戈守智所謂之執筆法既爲陳繹曾《翰林要訣》之撥鐙八字訣，則晚清書家姚孟起論執筆，顯然亦間接受陳氏所影響。觀姚孟起所論執筆法，仍不出撥鐙古法所強調之「虛掌實指」。其《字學臆參》云：「握筆之法，虛掌實指。指聚則實，指實則掌自然虛。」(註七七) 姚氏指出，執筆之法不外把握「虛掌實指」之通則。觀其所繪《執筆圖說》，實爲清·戈守智《漢谿書法通解》中所載霄雲閣珍藏之撥鐙執筆法。至於姚氏所錄之執筆字訣解說，亦與《漢谿書法通解》中所載之撥鐙八字訣完全相同。足見姚氏所謂之執筆法，實承襲自戈守智《漢谿書法通解》，乃陳繹曾輾轉相傳之撥鐙八字訣也。

晚清碑派書論家包世臣之執筆論，亦受陳氏撥鐙八字訣所影響。包氏於《藝舟雙楫·述書上》云：「族曾祖槐、植三，獨違世尚，學唐碑。余從問筆法，授以《書法通解》四冊。其書首重執筆，遂仿其所圖提肘撥鐙七字之勢。肘既虛懸，氣急手戰，不能成字，乃倒管循几習之。」(註七八) 包氏所謂之《書法通解》四冊，即戈守智所撰《漢谿書法通解》。包氏之執筆論雖以清·黃乙生之執筆法爲宗，並以清·王良士之執筆法爲輔，大指與食指之指法與撥鐙執筆法相異 (註七九)，然戈氏於《漢谿書法通解》中推崇撥鐙法五指俱齊撮管，最爲自然、有力，且能持久而不疲 (註八十)，包氏即取其「五指俱齊」，引申而有「五指齊力」之說。至於

陳繹曾受懷素以「馬鐙」巧喻「撥鐙」之啓發，主張「筆管直則虎口間空圓如馬鐙」、「足踏

馬鐙淺，則易出入；手執筆管淺，則易撥動」。包氏復就陳氏所謂「足踏馬鐙淺」，加以生

發，得出「腳尖踏鐙必內鈎，足大指著鐙，腿筋皆反紐，足紐並乘，而鐙不相犯」，與懷素所

謂「如人並乘，鐙不相犯」相印證（註八一），提出「筋必反扭，乃長勁得力」之說，（註八二）巧

妙地將撥鐙法與平覆法融合在一起。

同為晚清碑派大家之康有為，自謂其執筆法類撥鐙，強調「筆在四指之尖，轉動空活」，

此乃受陳繹曾解撥鐙為足踏馬鐙說之影響。《廣藝舟雙楫・執筆第二十》云：

方明曰：「置筆於大指節前，大指齊中指相助為力，指自然實，掌自然虛」。盧雋述

義、獻以來相傳筆法曰：「大指撅，中指斂，第二指拒，無名指禁。」林韞傳盧肇「撥

鐙法」，亦云：「以筆管著中指尖，令圓活易轉運」，其法與今同。蓋足踏馬鐙淺，則

易轉運，「撥鐙」二字，誠為妙譬。（註八三）

康氏謂林韞傳盧肇「撥鐙法」：以筆管著中指尖，令圓活易轉運，此乃康氏引文之誤。「以筆

管著中指尖，令圓活易轉運」此語當出自陳繹曾《翰林要訣》，至於將撥鐙解為「足踏馬鐙

淺，則易轉運」，亦出自陳繹曾，非林韞。觀康氏之執筆論，其具體指法雖異於陳繹曾所謂撥

鐙八字訣，然康氏仍名之爲「類撥鐙」，並讚譽陳氏對「撥鐙」二字之妙譬，可知陳氏之執筆論對康氏確有一定程度之影響。

至於向來被視爲晚清帖學派書家之朱和羹（註八四），其《臨池心解》論執筆，亦以二王相傳之撥鐙法爲主。《臨池心解》云：

　　撥鐙之法，爲古來執筆一要訣。所謂撥鐙者，撇、捺、鈎、揭、抵、拒、導、送是也。近有以三指執筆，名、小二指反掀起，自謂虛掌之極。不知撥鐙法，小指貼名指上，三指導送往來耳。（註八五）

觀朱氏所謂之撥鐙法：撇、捺、鈎、揭、抵、拒、導、送，與明·祝允明所謂之撥鐙法相同，與元·陳繹曾所謂之撥鐙八字訣：撇、壓、鈎、揭、抵、拒、導、送，亦僅有食指指法名目上之差異。朱氏以「捺」代「壓」，或爲陳繹曾撥鐙八字訣傳抄流布之訛誤所造成。

晚清周星蓮論書亦重執筆，其《臨池管見》云：「作字先學執筆。明·戈漢溪守智《書法辨異》一書，載有筆陣圖執筆諸式，其最正中者，莫如撥鐙、平覆兩法。撥鐙或謂挑鐙，或謂馬鐙，於義皆是。總之執筆須淺，淺則易於轉動。其法先拓大指，使虎口圓，則掌心自虛。大指爲捺，食指爲壓，中指爲鈎，無名指爲抵、推、導、送，五指則緊貼名指之內，相助爲力，

字之遒勁者用之。」 （註八六） 觀周氏對撥鐙執筆法之陳述，頗有訛誤與混淆不清之處。如其

書論所謂「明・戈漢溪守智《書法辨異》一書」，當爲「清・戈守智《漢谿書法通解》一書」

之訛誤。 （註八七） 此外，周氏所謂之撥鐙法，其各指之口訣亦與歷代相傳之撥鐙口訣有所出

入。如周氏謂大指之口訣爲「捺」，此與歷來相傳之撥鐙口訣以大指爲「擫」不同。又周氏謂

無名指之作用爲「抵、推、導、送」，顯然將撥鐙法中名指之作用與小指之作用混爲一談。至於周氏

謂撥鐙、平覆、撮筆、立異法無不離案，又以四指立異法爲馬鐙法，謂撥鐙爲馬鐙，不僅前後

文相矛盾，且易使人誤將撥鐙法與四指立異法等同而論。 （註八八） 儘管周氏論撥鐙法之指法與

陳繹曾之八字訣互有出入，然其標榜撥鐙法爲執筆之正宗明矣！觀周氏謂「撥鐙或謂馬鐙」，

主張「執筆須淺，淺則易於轉動」，強調「虎口自圓，掌心自虛」，顯然得自於戈守智《漢谿

書法通解》，俱受陳繹曾之執筆論所影響。

晚清書論著作中固守傳統帖學觀點之書家有蘇惇元，其《論書淺語》論執筆法亦以撥鐙懸

腕爲上。《論書淺語》云：「執筆宜虛掌實指，指不入掌。大指骨上節著筆 （註八九） ，下端用

力欲直；須在食指下。食指著中節旁；中指著指尖鈎筆，令向下；名指著爪肉之際，揭筆令向

上；小指貼名指助之爲力。古法以撥鐙懸腕爲上。用筆雙鈎謂之撥鐙，謂虎口圓活如馬鐙，

即上所說之法。一說筆尖向裏，如撥燈火，則全勢皆逆，而無浮滑之病。」 （註九十） 就蘇氏之

執筆布指而言，其大指、食指、中指與名指指法，與陳氏撥鐙八字訣中之「擫」、「壓」、

「鉤」、「揭」等指法完全相同，惟小指指法不若「導」、「送」指法之鉅細靡遺。然觀其所謂「虎口圓活如馬鐙」，實與陳氏所謂「撥者，筆管著中指名指尖，令圓活易轉動也」、「鐙即馬鐙，筆管直，則虎口間空圓如馬鐙也」，別無二致，足見蘇氏所謂「古法以撥鐙懸腕為上」，其執筆論仍取法陳氏之撥鐙八字訣。

（二）名指得力與懸腕之強調

陳繹曾於撥鐙七字訣之基礎上增益「拒」字訣，意在使名指與中指之指力取得平衡，以保持「管正」，如此刻意強調名指指力與中指之抗衡，亦凸顯名指得力之重要。此一觀點可見於明·豐坊《筆訣》：「雙鉤懸腕，讓左側右，虛掌實指，意前筆後，此古人所傳用筆之訣也。……然妙在第四指得力，俯仰進退，收往垂縮，剛柔曲直，縱橫轉運，無不如意，則筆在畫中，而左右皆無病矣。」（註九一）蓋第四指得力之妙，在「筆在畫中」而左右皆無病，即保持中鋒之用筆也。清·包世臣論執筆，亦強調名指得力。包氏主張小指助名指揭筆尤宜用力，大凡名指之力可與大指等者，其書未有不工。（註九二）蓋五指齊力難，故其〈記兩棒師語〉云：「蓋作書必期名指勁，然予煉名指勁數年，而其力乃過中指；又數年，乃使中指與名指力均。以迄於今，作書時少不留意，則五指之力，互有輕重，而萬毫之力，亦從之而有參差。」（註九三）可知包氏強調名指得勁，意在使中指與名指力均，此即陳氏引唐太宗論書所謂

「指實則筋力均平」也。包氏嘗謂「名指之筋，環肘骨以及肩背，大指之筋，環臂灣以及胸脅」（註九四）。名指得勁，則可運肩及肘之力於指端，若名指不領勁，背就拔不透，就會癱（註九五），不僅無法運肩及肘之力，更遑論運全身之力。若名指與大指之力勁相等，不僅可使筆正，筆鋒四面勢全，亦可盡一身之力而送之，使力在字中，故包氏謂其書未有不工，非無稽之談也。

陳氏論腕法，提出「枕腕」、「提腕」與「懸腕」三法，此與明·徐一夔《明集禮》所載之腕法有三（註九六），全然一致。至於陳氏強調腕懸空中而書之最有力，此說與明·徐渭專尚「腕懸可盡力」之見，亦如出一轍。徐渭《筆玄要旨》云：「近來又以左手搭桌上，右手執筆按在左手背上，則來往也覺通利，腕亦自覺能懸，此則今日之懸腕也。比之古法，非矣！然作小楷及中品字、小草猶可，大眞、大草必須高懸手腕。如人立志要爭衡古人，大小皆須懸腕，以求古人秘法，似又不宜從俗矣！」（註九七）觀徐氏所謂「以左手搭桌上，右手執筆按在左手背上」，此乃陳氏所謂之枕腕法也，然明人視爲懸腕，故徐氏謂比之古法非矣。徐氏謂作小楷及中品字小草猶可枕腕，然大眞大草必須高懸手腕，即懸腕，此說亦與陳氏所謂「枕腕以書小字，提腕以書中字，懸腕以書大字。行草即須懸腕，懸腕則筆勢無限」相合。陳氏雖謂執筆之腕法可依所書字之大小而有不同，然觀其所謂腕懸空中而書之最有力，懸腕則筆勢無限，並讚譽鮮于樞善懸腕書，可知其執筆之腕法亦以懸腕爲尚。此與徐氏以爲學書當求古人秘法，所作

大小字皆須提肘懸腕之意相通。觀徐氏所謂「腕能挺起，則覺其豎，腕豎則鋒必正，鋒正則四面勢全」（註九八），實爲陳氏所謂「懸腕則筆勢無限」之最佳註解。

清·蘇惇元論執筆之腕法，亦受陳繹曾執筆論之影響，主張字大須懸腕，乃有筆勢。其《論書淺語》云：

古法以撥鐙懸腕爲上。大抵小楷懸腕爲難，即懸腕能寫，亦不能端整，此又何必也？古書家惟米海岳作小楷懸腕，其餘則否。而海岳小楷則不能端整。古人云：「小字運指，中字運腕，大字運肘。」此篤論也。楷書方寸以上必須懸腕，行草書七八分以上，亦必須懸腕，蓋字大須懸腕，乃有筆勢，隨意所之，略無滯礙。童時懸腕，宜立於案前書之，力則勢順，腕易於懸。幼時習慣則不難，年大時習懸腕甚費力也。唐人作楷字，有用枕腕之法，以左手搭桌上，右手腕枕於左手背上，來往也覺通利，蓋就案，則指不寬展，強作懸腕又勢多散漫，故作枕腕以爲懸腕之漸耳。然此似爲年大學懸腕者而設。若幼時習慣，則能自然，無須如此。抑或爲書方寸內中楷而言也。又有提腕法，係肘著案而虛提手腕，此只可書方寸以內之書，大字亦不宜也。張敬玄云：「楷書把筆，妙在虛掌運腕，不宜把筆苦緊，緊則轉腕不得。楷書只虛掌轉腕，不要懸臂，氣力有限。行、草書即須懸腕，筆勢無限，不懸腕筆勢有限。」此語甚透。（註九九）

二六二

觀蘇氏所謂「古法以撥鐙懸腕爲上」，可知其執筆論亦推崇懸腕。惟蘇氏雖力主懸腕，然卻不偏廢枕腕與提腕。其謂「唐人作楷字，有用枕腕之法，以左手搭桌上，右手腕枕於左手背上，來往也覺通利」，即爲明證。又觀其所謂「大抵小楷懸腕爲難，即懸腕能寫，亦不能端整，此又何必也？古書家作小楷懸腕，其餘則否。而海岳小楷則不能端整。」可知蘇氏不主張以懸腕書小楷，此與陳氏主張以枕腕書小字有相通之處。然蘇氏謂古書家惟米芾小楷懸腕，則難免過於武斷。蓋高案、高椅於晚唐、宋初始日漸普及，魏晉人席地憑几，無案可據，懸腕作書之可能性極大。至於蘇氏主張枕腕爲懸腕之漸，可書方寸內之中楷，而提腕亦可書方寸以內之書，不宜書大字，此與陳氏主張以書小字，提腕以書中字，略有出入。然蘇氏謂「字大須懸腕，乃有筆勢，隨意所之，略無滯礙」，並舉唐・張敬玄論書所謂「行、草書即須懸腕，筆勢無限」，以明懸腕作書之重要，此說正與陳氏所謂之腕法相同也。

陳氏論執筆之手法，繼承前人書論，而有所謂「指實」、「掌虛」、「管直」與「心圓」之說。此手法亦可見於後世書論，如明・趙宧光主張握管直則鋒正[註一〇〇]，清・張廷相、魯一貞亦謂握管緊直，則筆尖在字畫中行，既不輕挑，亦不懈怠。[註一〇一] 明・彭大翼謂指實則用力均平，掌虛則運用便易[註一〇二]，清・張廷相、魯一貞亦謂掌虛而後運掉輕靈。[註一〇三] 清・笪重光謂中鋒勁而直、齊而潤，然後圓[註一〇四]，清・劉熙載亦謂中鋒畫圓。[註一〇五] 以上書家論執筆手法雖未必得自陳氏之執筆論，然卻與陳氏所揭櫫之手法相通，足見陳氏論手法

之精審與周全，足爲後世書論所取法。

至於陳氏論執筆變法之撮管法，別出心裁，強調以撥鐙法撮管頭書壁，此爲明‧徐一夔《明集禮》所承襲。此外，《明集禮》所載以撅管法書大幅屏幛，亦與陳氏之主張相同，惟《明集禮》所載之撅管法，乃以五指共撅其管頭，與陳氏主張以大指、小指倒垂執管，撅三指攬之，方法不同。至於陳氏所持之握管法，以四指中指節握管書之，點畫沉著而有力，此說則與戈守智《漢谿書法通解‧執筆論》所謂「握管之法，堅勁有餘而婉麗不足」，有相通之處。此外，戈氏以爲撮管之法用以作草行，揮之得妙，此與陳氏所謂「以撥鐙指法撮管頭，大字草書宜用」，亦可相互參照。至於戈氏謂捻管法書大幅差可展爲，與陳氏主張以捻管法書長幅鈎字，亦可相通，足見戈氏之執筆論受陳氏書論之影響。

四　結論

陳繹曾《翰林要訣》之執筆論，分別以指法、腕法、手法與變法，將執筆時筆、指、掌、腕、肘與臂之運使，條分縷析，自成系統之論述，此乃前人書論所僅見。此外，陳氏論執筆，以二王相傳之撥鐙法爲宗，就元‧虞集〈畫古木〉詩云：「荒郊臥蒼苔，……後主撥鐙法，江南久寂寥，空令沒骨畫，容易媚中朝。」〔註一〇六〕可知撥鐙古法傳至元代已鮮爲人知，此說可互見於元‧柯九思〈題綠竹〉：「江南撥鐙法，寂寞冷天涯，阿誰春雨後，貌得翠蛾眉。」

（註一〇七）蓋撥鐙古法經李煜增益導送二字以成七字訣後，至元代已漸失傳。觀陳繹曾《翰林要訣》之執筆論，標舉由東漢崔瑗歷二王相傳之撥鐙執筆古法，並首次對此古來口傳手授之秘法字訣，形諸於文字之闡釋，使經久不傳之撥鐙執筆法免於中絕，可知陳氏對撥鐙執筆法之傳承可謂居功厥偉。

陳繹曾對撥鐙執筆古法之總結，其影響極為深遠。陳氏論執筆之指法，不僅繼承李煜所傳之撥鐙七字訣，更增益一字曰「拒」，以成撥鐙八字訣，使撥鐙執筆法之指法更為詳實完備，堪稱撥鐙執筆法之集大成。此外，將「撥鐙」取譬為「馬鐙」，始見於懷素，然將「鐙」解為「馬鐙」，形象化、具體化於執筆時五指之分布與運使，則為陳氏所發明，對後世書家論執筆有很大啟發。觀明代書家，凡論及執筆者，大抵仍不出撥鐙八字訣之藩籬。清人論書，承襲撥鐙執筆法者，亦多以陳氏闡發之撥鐙八字訣為內涵，惟晚清碑派書家論書，對撥鐙執筆法之詮釋，植基於陳氏對撥鐙指法之發明，將足踏馬鐙淺之圓活易轉動生發為足大指著鐙而「筋反扭」，筋反扭乃長勁得力，期使通身之力到筆端。此運全身之力於筆端，正與東晉·衛鑠主張「下筆點畫波撇屈曲，皆須盡一身之力而送之」相通。足見晚清碑派書家對執筆法之探索，深受陳氏「馬鐙」說之啟迪，意欲對撥鐙古法之探求與再創造，使通身之力奔赴腕指間，藉由沉勁之筆力，以革新帖學末流但能以指力作書所呈現之靡弱書風，並為碑學興起奠定理論基礎。

至於陳繹曾於李煜撥鐙七字訣後增益「拒」字訣，強調名指對中指鈎筆之抗衡，使管保持

中正，此一觀點亦爲晚清碑派書家所汲取，刻意強調名指之得力，使筆管不傾，如此指死腕活，純以肘腕之運，而點畫沉著有力。足見陳繹曾《翰林要訣》之執筆論，對晚清碑學執筆論之建構，提供借鑑取法之良好途徑。

元·趙孟頫有詩云：「右軍瀟灑更清真，……書法不傳今已久，楮君毛穎向誰陳。」（註

一〇八）陳繹曾將此日漸失傳之撥鐙古法加以詮釋，一方面繼承前人書論對撥鐙古法之闡述，一方面則透過自家書寫之實踐心得，對撥鐙古法加以演繹，集撥鐙執筆法之大成。然明人書論論及撥鐙執筆法者鮮少稱之，如楊愼、鎦績載及撥鐙法，俱引虞集之題畫詩〈畫古木〉，指出世傳之撥鐙法乃南唐後主李煜所傳之七字法：擫、壓、鈎、揭、抵、導、送，而未及陳氏之撥鐙八字訣。此或與明人以復古爲宗旨之文藝思潮有關，蓋陳氏《翰林要訣》所載執筆論，繼承前人書論之餘，亦能與時俱進，不乏自家獨到之見，非一味承襲古法。此外，亦與陳繹曾之書名不顯有關。虞集乃有元之名書家，博學多識，精通鑑定書畫，仁宗延祐年間，與趙孟頫同官翰林院，深受趙孟頫影響。明·陶宗儀《書史會要》稱其眞、行、草、篆皆有法度，古隸爲當代第一。（註一〇九）清·高士奇則譽其有元一代大手筆，用筆規摹唐人，如端人正士，言動可法。（註一一〇）可知虞集之書名遠盛於其後之陳繹曾，故明人引其題畫詩言撥鐙法而不及陳氏，亦不足爲奇。

元代書論，基本以復古爲指向。（註一一一）陳繹曾《翰林要訣》所載執筆論，亦植基於前人

二六六

書論。然陳氏論書法古而不泥古，能知通變，與時俱進，使撥鐙執筆法更趨完善，成爲後世論執筆之法式，其書論價值不朽，值得後人取法。

圖一：三指立異法

圖版來源　影自清‧戈守智：《漢谿書法通解》（臺南縣：莊嚴文化事業有限公司，一九八七
　　　　年），頁四六。

圖二：撥鐙執筆圖
圖版來源　影自臺北中央研究院傅斯年圖書館藏清・戈守智：《漢溪書法通解》（日本文政六年
　　　　　（一八二三）新本），頁三。

參考文獻（以作者姓氏筆畫順序排列）

一　專書

方以智　《通雅》　《四庫全書》本　臺北市　臺灣商務印書館　一九八五年

王世貞　《弇州四部稿》　《四庫全書》本　臺北市　臺灣商務印書館　一九八五年

戈守智著、沈培方校證　《漢谿書法通解校證》　臺北市　木鐸出版社　一九八七年

包世臣著、祝嘉疏證　《藝舟雙楫疏證》　臺北市　華正書局　一九八五年

江少虞　《事實類苑》　《四庫全書》本　臺北市　臺灣商務印書館　一九八五年

朱長文　《墨池編》　《四庫全書》本　臺北市　臺灣商務印書館　一九八五年

朱和羹　《臨池心解》　《嘯園叢書》本　光緒五年

朱關田　《中國書法史　隋唐五代卷》　南京市　江蘇教育出版社　一九九九年

李世民　《筆法訣》　《歷代書法論文選》　上海市　上海書畫出版社　二〇〇四年

沈曾植　《海日樓書論》　《明清書法論文選》　上海市　上海書店出版社　一九九五年

沈尹默著、馬國權編　《書畫書錄解題》　《論書叢稿》　臺北市　華正書局　一九九一年

余紹宋　《書畫書錄解題》　北京市　北京圖書館出版社　二〇〇三年

吳曉明　《卷軸書法形制源流考述》　上海市　上海社會科學院出版社　二〇一一年

周星蓮　《臨池管見》　《美術叢書》本　南京市　江蘇古籍出版社　一九九七年

周小儒、張揚　《中國歷代僧侶書法》　濟南市　山東畫報出版社　二○一一年

長谷寶秀　《弘法大師傳全集》　京都　六大新報社　一九三六年

姚孟起　《字學臆參》　《明清書法論文選》　上海市　上海書店出版社　一九九五年

徐渭　《筆玄要旨》　《明清書法論文選》　上海市　上海書店出版社　一九九五年

徐一夔　《明集禮》　《四庫全書》本　臺北市　臺灣商務印書館　一九八五年

陳賓　《桃源手聽》　兩浙督學李際期刊本　清順治丁亥（四年）

陳思　《書苑菁華》　據中國國家圖書館藏宋刻本影印　北京市　北京圖書館出版社　二

　　○○三年

許有壬　《至正集》　《四庫全書》本　臺北市　臺灣商務印書館　一九八五年

陶宗儀　《書史會要》　《四庫全書》本　臺北市　臺灣商務印書館　一九八五年

張廷相、魯一貞　《玉燕樓書法》　《中國歷代書法論著匯編》　天津市　天津古籍出版社

　　一九九九年

張英、王士禎　《御定淵鑑類函》　《四庫全書》本　臺北市　臺灣商務印書館　一九八五年

笪重光　《書筏》　《歷代書法論文選》　上海市　上海書畫出版社　二○○四年

陳滯冬　《中國書學論著提要》　成都市　成都出版社　一九九○年

陳吉安 《筆法正源──書法執筆法、用筆法研究與釋要》 上海市 上海書畫出版社 二
○○九年

馮 武 《書法正傳》 《四庫全書》本 臺北市 臺灣商務印書館 一九八五年

黃 惇 《中國書法史 元明卷》 南京市 江蘇教育出版社 二○○一年

虞世南 《筆髓論》 《歷代書法論文選》 上海市 上海書畫出版社 二○○四年

董 逌 《廣川書跋》 影印津逮秘書本 北京市 中華書局 一九八五年

虞 集 《道園學古錄》 《四庫全書》本 臺北市 臺灣商務印書館 一九八五年

解 縉 《文毅集》 《四庫全書》本 臺北市 臺灣商務印書館 一九八五年

楊 慎 《丹鉛餘錄》 《四庫全書》本 臺北市 臺灣商務印書館 一九八五年

楊 慎 《升菴集》 《四庫全書》本 臺北市 臺灣商務印書館 一九八五年

楊 賓 《大瓢偶筆》 《歷代書法論文選續編》 上海市 上海書畫出版社 二○○四年

楊家駱 《宋元人書學論著》 臺北市 世界書局 一九九二年

趙孟頫 《松雪齋集》 《四庫全書》本 臺北市 臺灣商務印書館 一九八五年

趙宧光 《寒山帚談》 《明清書法論文選》 上海市 上海書店出版社 一九九五年

歐陽詢 《八訣》 《歷代書法論文選》 上海市 上海書畫出版社 二○○四年

潘之淙 《書法離鉤》 《四庫全書》本 臺北市 臺灣商務印書館 一九八五年

劉熙載　《藝概・書概》　清光緒八年刊本

劉　恒　《中國書法史　清代卷》　南京市　江蘇教育出版社　一九九九年

盧　雋　《臨池訣》　《歷代書法論文選》　上海市　上海書畫出版社　二〇〇四年

鮑廷博　《知不足齋叢書》　上海市　古書流通處　一九二一年

韓方明　《授筆要說》　《歷代書法論文選》　上海市　上海書畫出版社　二〇〇四年

鎦　績　《霏雪錄》　《四庫全書》本　臺北市　臺灣商務印書館　一九八五年

贊　寧　《宋高僧傳》　臺北市　文津出版社　一九九一年

羅　願　《新安志》　《四庫全書珍本》　臺北市　臺灣商務印書館　一九七六年

蘇　頌　《蘇魏公文集》　《宋集珍本叢刊》　北京　線裝書局　二〇〇四年

蘇惇元　《論書淺語》　《明清書法論文選》　上海市　上海書店出版社　一九九五年

顧嗣立編　《元詩選》　《四庫全書》本　臺北市　臺灣商務印書館　一九八五年

二　論文期刊

宋　揚　〈《翰林要訣》研究〉　長春市　吉林大學碩士論文　二〇〇六年

陳欽忠　《中國書法論研究》　臺北市　中國文化大學中文所碩士論文　一九八三年

劉鑒毅　〈「撥鐙」與「五字執筆法」辨析〉　《成藝學刊》第三期　二〇〇九年

劉鑒毅 〈晚清書學執筆論〉 《中華書道季刊》第七十期 二○一○年

編 按 劉鑒毅 明道大學國學研究所兼任助理教授

注釋

註 一 〔明〕王世貞《弇州山人稿‧跋停雲館帖》云：「陳深、陳繹曾、文徵明三跋，博雅殊稱，是眞跡，在永豐聶氏，尤可寶也。」見〔清〕李光暎：《金石文考略》卷十二〈祭姪文藁〉，引自《景印文淵閣四庫全書》，史部四四二，頁三六三。

註 二 〔清〕馮武：《書法正傳》，引自《景印文淵閣四庫全書》（臺北市：臺灣商務印書館，一九八五年），子部一三二二，頁一。

註 三 見宋揚：〈《翰林要訣》研究〉（長春市：吉林大學碩士論文，二○○六年），頁一。

註 四 〔清〕馮武：《書法正傳》，頁三。

註 五 黃惇於《中國書法史‧元明卷》中指出：此年（至正二年）陳繹曾著成《翰林要訣》。見黃惇：《中國書法史‧元明卷》（南京市：江蘇教育出版社，二○○一年），頁五○八。

註 六 〔元〕陳繹曾《法書本象》，引自〔元〕呂宗傑：《書經補遺》（臺北市：臺灣商務印書館，一九八一年），頁一三。

註 七 宋揚：〈《翰林要訣》研究〉，頁十一。

註 八 宋揚〈《翰林要訣》研究〉一文指出，《翰林要訣》必為陳繹曾任國子監助教時所撰，成書

時間爲元代中期（一三二五－一三四〇），此說有待商榷。

註　九　〔清〕馮武《書法正傳・凡例》云：「昔人講說書法，未始不諄切言之。但或各據所見，或多著浮詞，使頷下驪珠，混於魚目，初學無從擇取，究於下筆，無少益助。余特爲提要鈎玄，纂成三卷，非緊要者一語不載，所關切者寧屢見焉。」又「書法之書，所引用者最苦於不肯全載，……故全錄不遺。」引自〔清〕馮武：《書法正傳・凡例》，頁一。

註　十　宋揚〈《翰林要訣》研究〉一文指出，《翰林要訣》中之執筆法具體可分爲指法、腕法、手法、骨法四部分。其中之「骨法」，當爲「變法」之訛誤。

註十一　引自華東師範大學古籍整理研究室選編、點校：《歷代書法論文選》（上海市：上海書畫出版社，二〇〇四年），頁二二一。又「但其中有未顯語處，使學者猜臆之而未當，余特爲分編三卷，細加補注，使一見了然。」

註十二　〔唐〕林蘊：〈撥鐙序〉，引自華東師範大學古籍整理研究室選編、校點：《歷代書法論文選》，頁二八九－二九〇。

註十三　〔清〕楊賓：《大瓢偶筆》，見華東師範大學古籍整理研究室選編、校點：《歷代書法論文選續編》（上海市：上海書畫出版社，二〇〇四年），頁五五八－五五九。

註十四　見沈尹默著、馬國權編：《論書叢稿》（臺北市：華正書局，一九九一年），頁一〇〇－一〇二。

註十五　朱關田：《中國書法史・隋唐五代卷》（南京市：江蘇教育出版社，一九九九年），頁三二四。

註十六 〔宋〕陳贇《桃源手聽》載：「錢鄧州若水嘗言：『古之善書鮮有得筆法者，唐‧陸希聲得之，凡五字：撅、押、鉤、抵、格。用筆雙鉤，則點畫遒勁而盡妙矣，謂之撥鐙法。希聲自言昔二王皆傳此法，自斯公以至陽冰，亦得之。希聲以授沙門辯光，光入長安為翰林供奉……後主宰相刁衍，言江南後主得此法，書絕勁，復增二字曰導、送。今待詔尹熙古亦得之，時所書為一時之絕。李無惑工篆，亦得其法。查道始習篆，患其體勢柔弱，熙古教以此法，仍雙鉤用筆，經半年始熟，而篆體勁直甚佳。」引自清順治丁亥（四年）兩浙督學李際期刊本。

註十七 〔宋〕董史《皇宋書錄》引《皇朝類苑》云：「古之善書有筆法五字：撅、押、鉤、格、抵，用筆雙鉤，則點畫遒勁而盡善矣，謂之撥鐙法。」見〔清〕鮑廷博輯：《知不足齋叢書》（上海市：古書流通處，一九二一年）第十六集。

註十八 〔宋〕贊寧《宋高僧傳》卷三十〈後唐明州國寧寺辯光傳〉載：「釋辯光，字登封，姓吳氏，永嘉人也。……聞陸希聲謫宦于豫章，光往謁之。陸恬靜而傲氣，居于舟中，凡多迴投刺，且不之許接。一日設方計干謁，與語數四，苦祈其草法，而授其五指撥鐙訣。」引自〔宋〕贊寧：《宋高僧傳》（臺北市：文津出版社，一九九一年），頁七五三。

註十九 〔宋〕陳思《書小史》卷十載：「陸希聲博學善屬文，工書，得其法凡五字：撅、押、鉤、格、抵。用筆雙鉤，則點畫遒勁而盡其法，謂之撥鐙法。希聲自言昔二王皆傳此法，自斯翁以至陽冰，皆得之。」引自楊家駱：《宋元人書學論著》（臺北市：世界書局，一九九二年），頁三三五。

註二十　〔宋〕羅願《新安志》卷十〈雜藝〉載：「錢鄧州若水嘗言：『古之善書鮮有得筆法者，唐‧陸希聲得之，凡五字：擫、押、鉤、格、抵。乃用筆雙鉤，則點畫遒勁而盡妙，謂之撥鐙法。』」引自王雲五主編：《四庫全書珍本》（臺北市：臺灣商務印書館，一九七六年），第六集，頁二一。

註二一　〔宋〕江少虞《事實類苑》卷五十二〈撥鐙法〉載：「錢鄧州若水嘗言：『古之善書，鮮有得筆法者，唐‧陸希聲得之，凡五字：擫、押、鉤、抵、格。用筆雙鉤，則點畫遒勁而益妙，謂之撥鐙法。希聲自言昔二王皆傳此法，自斯公以至陽冰，亦傳之。希聲以授沙門彗光……刁衎言江南後主得此法，書絕勁，復增二字曰導、送。今待詔尹熙古亦得之，而所書爲時之絕。李無惑工篆，亦得其法。查道始習篆，患其體勢柔弱，熙古教以此法，仍用雙鉤用筆，經半年始習熟，而篆體勢勁直甚佳。」引自《景印文淵閣四庫全書》，子部一八〇，頁四三八。

註二二　〔宋〕朱長文《墨池編》卷二〈唐陸希聲傳筆法〉載：「錢鄧州若水嘗言：『古之善書鮮有得筆法者，陸希聲得之，凡五字，曰：擫、押、鉤、格、抵。用筆雙鉤，則點畫遒勁而盡妙，謂之撥鐙法。』」引自《景印文淵閣四庫全書》，子部一一八，頁六四三。

註二三　劉鑒毅：〈「撥鐙」與「五字執筆法」辨析〉，《成藝學刊》第三期（二〇〇九年八月），頁八三一—一〇二。《李陽冰事跡繫年稿》亦云：「服之，貞元中見任開封令，爲韓愈師。……服之授韓愈科斗（籀文），當父業之善繼人。」見朱關田：《唐代書法家年譜》（南京市：江蘇教育出版社，二〇〇一年），卷七下，頁五〇六。

註二四 劉鑒毅：〈「撥鐙」與「五字執筆法」辨析〉，頁八三一一○二。

註二五 〔宋〕陳思：《書苑菁華》（北京市：北京圖書館出版社，二○○三年）（據中國國書館藏宋刻本影印）。

註二六 〔宋〕蘇頌《蘇魏公文集》卷七十二〈題應之詩〉，引自四川大學古籍研究所編：《宋集珍本叢刊》（北京市：線裝書局，二○○四年），頁七九七。

註二七 引自周小儒、張揚：《中國歷代僧侶書法》（濟南市：山東畫報出版社，二○一一年），頁七六。

註二八 宋揚〈《翰林要訣》研究〉云：「李煜於五字之外又增加了兩字，稱爲七字法。大都書家都崇奉七字法，即擫、壓、鈎、揭、抵、拒、導。」見宋揚：〈《翰林要訣》研究〉，頁二二。

註二九 〔宋〕陳思：《書苑菁華》。

註三十 沈尹默著、馬國權編：《論書叢稿》，頁八。

註三一 宋揚指出，《翰林要訣》所謂之執筆法，即「撥鐙法」，與李煜之七字法比較，少了「擫法」，多了「捺法」和「送法」。此說有待商榷。見宋揚：〈《翰林要訣》研究〉，頁二二。

註三二 〔唐〕韓方明《授筆要說》引徐璹之言曰：「執筆於大指中節前，居動轉之際，以頭指齊中指，兼助爲力，指自然實，掌自然虛。雖執之使齊，必須用之自在。」引自華東師範大學古籍整理研究室選編、點校：《歷代書法論文選》，頁二八七。

註三三　沈尹默〈書法論〉云：「導送兩字是他所加的，或者得諸瞖光的口授，亦未可知。這是不對的，是不合理的，因為導送是主運的，和執法無關。」見沈尹默著、馬國權編：《論書叢稿》，頁一九－二○。

註三四　沈尹默：《書法漫談》，見沈尹默著、馬國權編：《論書叢稿》，頁一○二。

註三五　引自崔爾平選編點校：《歷代書法論文選續編》（上海市：上海書畫出版社，二○○四年），頁一三三。

註三六　〔清〕包世臣《藝舟雙楫‧述書中》云：「仲瞿之法，使管向左迤後稍偃者，取逆勢也。蓋筆後偃，則虎口側向左，腕乃平而覆下如懸。於是名指之筋，環肘骨以及肩背，大指之筋，環臂彎以及胸脅。凡人引弓舉重，筋必反紐，乃長勁得力，古人傳訣，所以著懸腕也。唐賢狀撥鐙之勢云：『如人並乘，鐙不相犯。』蓋善乘者，腳尖踏鐙必內鉤，足大指著鐙，腿筋皆反紐，足紐並乘，而鐙不相犯，此眞工爲形似者矣。」引自祝嘉：《藝舟雙楫疏證》（臺北市：華正書局，一九八五年），頁一四－一五。

註三七　見沈尹默著、馬國權編：《論書叢稿》，頁九一。

註三八　〔明〕徐渭《筆玄要旨》，引自崔爾平選編、點校：《明清書法論文選》（上海市：上海書店出版社，一九九五年），頁一二七。

註三九　〔唐〕韓方明《授筆要說》云：「第四握管。謂捻拳握管於掌中，懸腕以肘助力書之。」此雖就握管而言，然韓氏所謂「懸腕以肘助力書之」，意指懸腕可得肘力之助，增進筆力，此把筆法亦可適用於執筆法。引自華東師範大學古籍整理研究室選編、校點：《歷代書法論文

選》，頁二八六。

註四十 〔唐〕盧雋《臨池訣》，引自華東師範大學古籍整理研究室選編、校點：《歷代書法論文選》，頁二九五。

註四一 〔清〕沈曾植《海日樓書論》云：「釋空海入唐留學，就韓方明受書法，嘗奉憲宗敕補唐宮壁上字。所傳執筆法腕法有…『一、枕腕，小字用之；二、提腕，中字用之；三、懸腕，大字用之。』」引自崔爾平選編、點校：《明清書法論文選》，頁九二五。

註四二 〔唐〕張敬玄論書云：「楷書把筆，妙在虛掌運腕。……楷書只虛掌轉腕，不要懸臂，氣力有限。行草書即須懸臂，筆勢無限；不懸腕，筆勢有限。」引自崔爾平選編、點校：《歷代書法論文選續編》，頁四二一。

註四三 〔唐〕歐陽詢《八訣》云：「澄神靜慮，端己正容，秉筆思生，臨池志逸。虛拳直腕，指齊掌空，意在筆前，文向思後。」引自華東師範大學古籍整理研究室選編、校點：《歷代書法論文選》，頁九八。

註四四 〔唐〕虞世南《筆髓論‧釋眞》云：「筆長不過六寸，捉管不過三寸，眞一、行二、草三，指實掌虛。右軍云：『書弱紙強筆，強紙弱筆；強者弱之，弱者強之。遲速虛實，若輪扁斲輪，不疾不徐，得之於心，應之於手，口所不能言也。』」引自華東師範大學古籍整理研究室選編、校點：《歷代書法論文選》，頁一一一。

註四五 〔唐〕李世民《筆法訣》云：「大抵腕豎則鋒正，鋒正則四面勢全。次實指，指實則節力均平。次虛掌，虛掌則運用便易。」引自華東師範大學古籍整理研究室選編、校點：《歷代書

註四六　引自華東師範大學古籍整理研究室選編、校點：《歷代書法論文選》，頁六二一。

註四七　見〔唐〕韓方明：《授筆要說》，引自華東師範大學古籍整理研究室選編、校點：《歷代書法論文選》，頁二八七。

註四八　〔唐〕韓方明：《授筆要說》，引自華東師範大學古籍整理研究室選編、校點：《歷代書法論文選》，頁二八六－二八七。

註四九　〔唐〕韓方明：《授筆要說》，引自華東師範大學古籍整理研究室選編、校點：《歷代書法論文選》，頁二八六－二八七。

註五十　〔唐〕盧雋：《臨池訣》，引自華東師範大學古籍整理研究室選編、校點：《歷代書法論文選》，頁二九五。

註五一　見沈尹默著、馬國權編：《論書叢稿》，頁一〇〇－一〇二。

註五二　見〔日〕得仁上綱：《續弘法大師年譜》卷八，收入〔日〕長谷寶秀編：《弘法大師傳全集》（京都：六大新報社，一九三六年），卷六，頁一八七－一八八。

註五三　〔清〕周星蓮：《臨池管見》，引自黃賓虹、鄧實輯：《美術叢書》（南京市：江蘇古籍出版社，一九九七年），初集第六輯，頁三一八。

註五四　〔清〕戈守智：《漢谿書法通解・執筆論》，引自〔清〕戈守智編著、沈培方校證：《漢谿書法通解校證》（臺北市：木鐸出版社，一九八七年），頁五二一－五三二。

註五五　〔清〕戈守智：《漢谿書法通解・執筆圖》，引自〔清〕戈守智編著、沈培方校證：《漢谿

註五六 書法通解校證》，頁三三二。

《三國志平話》（臺北市：文化圖書公司，一九七七年），頁七一。

註五七 〔宋〕陳規：《守城錄·守城機要》（北京市：中華書局，一九八五年），頁一二。

註五八 吳曉明：《卷軸書法形制源流考述》（上海市：上海社會科學院出版社，二〇一一年），頁一二八－一二三六。

註五九 〔唐〕韓方明《授筆要說》，引自華東師範大學古籍整理研究室選編、校點：《歷代書法論文選》，頁二八七。

註六十 陳欽忠《中國書法論研究》云：「陳氏於握（撮之誤寫）管一條，改方明的『管末』為『筆頭』，免除了沈尹默說的輕之病，又說『以撥鐙指法』執筆，則與族管法立判為二，不復像方明的模稜兩可。」引自陳欽忠：〈中國書法論研究〉（臺北市：中國文化大學中國文學研究所碩士論文，一九八三年），頁七〇。

註六一 〔明〕解縉《文毅集》卷十五〈書學詳說〉，引自《景印文淵閣四庫全書》，集部一七五，頁八二一－八二二。

註六二 〔元〕盛熙明，色目人，生卒年不詳，活動於元英宗至順帝年間（一三二三－一三六三）。輯歷代書畫論述，成《法書考》八卷。此書原稿約成於文宗至順二年（一三三一），至順四年（一三三三）方膽錄進呈尚未即位的順帝。據此可知，《法書考》成書之時間與《翰林要訣》之成書時間十分接近。

註六三 徐一夔（一三一九－一三九八），元末嘗官建寧教授。明洪武三年（一三七〇）詔一夔等撰

《大明集禮》。據此推算，《大明集禮》成書之時間與《翰林要訣》之成書時間相距不遠。

註六四 【明】楊慎《丹鉛餘錄》云：「虞邵安題〈畫古木〉詩云後主撥鐙法，蓋以南唐李後主云書有七字法，謂之撥鐙法，曰擫、壓、鈎、揭、抵、導、送也。」引自《景印文淵閣四庫全書》，子部一六一，頁六六一。

註六五 【明】鎦績《霏雪錄》云：「虞閣老題〈畫古木〉詩云後主撥鐙法，蓋江南李後主云書有七字法，謂之撥鐙法，曰擫、壓、鈎、揭、抵、導、送也。」引自《景印文淵閣四庫全書》，子部一七二，頁六六二。

註六六 余紹宋：《書畫書錄解題》（北京市：北京圖書館出版社，二〇〇三年），頁五八二。

註六七 余紹宋：《書畫書錄解題》，頁五五五。

註六八 陳滯冬：《中國書學論著提要》（成都市：成都出版社，一九九〇年），頁二〇六。

註六九 【明】潘之淙《書法離鉤》卷二，引自《景印文淵閣四庫全書》，子部一二一，頁三四八—三四九。

註七十 【清】楊賓《大瓢偶筆》，見崔爾平選編點校：《歷代書法論文選續編》，頁五五六。

註七一 【清】楊賓《大瓢偶筆》云：「夫五字訣所以禁指之動也，『導、送』則使之動矣。遂有元人陳繹曾者，解『撥』為『動』，『鐙』作去聲，謂如騎馬者足之入鐙也。」見崔爾平選編點校：《歷代書法論文選續編》，頁五五八。

註七二 【清】楊賓《大瓢偶筆》，見崔爾平選編點校：《歷代書法論文選續編》，頁五五八。

註七三 【明】方以智《通雅》卷三十二，引自《景印文淵閣四庫全書》，子部一六三，頁六一三—六

一四。

註七四　〔明〕楊愼《升菴集》卷六十三，引自《景印文淵閣四庫全書》，集部二〇九，頁六〇六。

註七五　〔清〕戈守智《漢谿書法通解·執筆圖》，引自〔清〕戈守智編著、沈培方校證：《漢谿書法通解校證》，頁三一。

註七六　〔清〕戈守智《漢谿書法通解·執筆圖》，引自〔清〕戈守智編著、沈培方校證：《漢谿書法通解校證》，頁三四。

註七七　〔清〕姚孟起：《字學臆參》，引自崔爾平選編、點校：《明清書法論文選》，頁九〇五。

註七八　〔清〕包世臣：《藝舟雙楫·述書上》，引自〔清〕包世臣著、祝嘉疏證：《藝舟雙楫疏證》，頁一。

註七九　劉鑒毅：《晚清書學執筆論》，《中華書道季刊》第七十期（二〇一〇年十一月），頁一五一一七。

註八十　〔清〕戈守智《漢谿書法通解·執筆論》云：「故執筆不可好奇，但取適意，適意則力生焉。久用力而指不疲者，莫善於撥鐙。夫五指撮物，孩童所知；撥鐙撮管，五指俱齊，與撮物何異？而鈎、拒、導、送之法備焉，故用力最實而可久。」引自〔清〕戈守智編著、沈培方校證：《漢谿書法通解校證》，頁五二。

註八一　〔宋〕董逌《廣川書跋·懷素別本帖》載：「鄔融嘗問素：『胡不學雨霤痕？』良久而省。又問：『撥鐙法如何？』曰：『如人立乘，鐙不相犯。』」引自〔宋〕董逌：《廣川書跋》（北京市：中華書局影印津逮秘書本，一九八五年），卷八，〈懷素別本帖〉，頁九七。

註八二 〔清〕包世臣《藝舟雙楫・述書中》云：「唐賢狀撥鐙之勢云：『如人並乘，鐙不相犯。』蓋善乘者，腳尖踏鐙必內鉤，足大指著鐙，腿筋皆反紐，足紐並乘，而鐙不相犯，此真工為形似者矣。」引自〔清〕包世臣著、祝嘉疏證：《藝舟雙楫疏證》，頁一五。

註八三 引自祝嘉疏證：《廣藝舟雙楫疏證》，頁一八四。

註八四 劉恒：《中國書法史・清代卷》（南京市：江蘇教育出版社，一九九九年），第六章〈清代的書學〉云：「清代後期書論著作中固守傳統帖學觀點者甚少，流傳較廣的有周星蓮《臨池管見》、朱和羹《臨池心解》、蘇惇元《論書淺語》及沈道寬《八法筌蹄》等數種。」（頁三三二）

註八五 〔清〕朱和羹：《臨池心解》，引自〔清〕葛元煦編：《嘯園叢書》第二函（光緒五年刊本），頁五—六。

註八六 〔清〕周星蓮：《臨池管見》，引自黃賓虹、鄧實輯：《美術叢書》，初集第六輯，頁三二八。

註八七 查〔清〕戈守智所著有《漢谿書法通解》、《漢谿偕存集》、《邗江雜詠》、《入楚吟》、《紫琅小草》，並無《書法辨異》一書。

註八八 陳欽忠先生於《中國書法論研究》中指出：「到了明代戈守智作《書法辨異》一書，居然把它（撥鐙法）當作『四指立異法』，清代周星蓮的《臨池管見》也隨聲附和。」然筆者查閱〔清〕戈守智《漢谿書法通解》，其論述執筆法並無所謂四指立異法，將四指立異法視同撥鐙法，始見於周星蓮之《臨池管見》。

註八九　原引文作「大指筆著骨上節」，句意不通，或為傳抄之誤，筆者以為當作「大指骨上節著筆」。

註九十　〔清〕蘇惇元《論書淺語》，引自崔爾平選編、點校：《明清書法論文選》，頁八六一。

註九一　〔明〕豐坊《筆訣》，見〔明〕王世貞《弇州四部稿》卷一百五十三，引自《景印文淵閣四庫全書》，集部二二○，頁四六一。

註九二　〔清〕包世臣《藝舟雙楫·述書中》，引自華東師範大學古籍整理研究室選編、校點：《歷代書法論文選》，頁六四四—六四五。

註九三　〔清〕包世臣《藝舟雙楫·記兩棒師語》，引自祝嘉疏證：《藝舟雙楫疏證》，頁一四五。

註九四　〔清〕包世臣《藝舟雙楫·述書中》，引自祝嘉疏證：《藝舟雙楫疏證》，頁一四。

註九五　陳吉安：《筆法正源——書法執筆法、用筆法研究與釋要》（上海市：上海書畫出版社，二○○九年），頁九一。

註九六　〔明〕徐一夔《明集禮》卷四十七，引自《景印文淵閣四庫全書》，史部四○八，頁一七一。

註九七　〔明〕徐渭《筆玄要旨》，引自崔爾平選編、點校：《明清書法論文選》，頁一二七。

註九八　〔明〕徐渭《筆玄要旨》云：「古人貴懸腕者，以可盡力耳，大小諸字古人皆用此法。若以掌貼桌上，則指便黏著於紙，終無氣力，輕重便當失準，雖便揮運，終欠圓健。蓋腕能挺起，則覺其豎，腕豎則鋒必正，鋒正則四面勢全也。」引自崔爾平選編、點校：《明清書法論文選》，頁一二七。

註九九 〔清〕蘇惇元：《論書淺語》，引自崔爾平選編、點校：《明清書法論文選》，頁八六一—八六二。

註一〇〇 〔明〕趙宧光《寒山帚談‧用材》云：「正鋒全在握管，握管直，則求其鋒側，不可得也。握管衺，則求其鋒正，不可得也。鋒不正，不成畫，畫不成，字有獨成者乎？鄙俗審矣！」引自崔爾平選編點校：《明清書法論文選》，頁三〇九。

註一〇一 〔清〕張廷相、魯一貞《玉燕樓書法‧筆鋒》云：「握管不直不緊，鋒乃偏出，偏則瘦必露骨，肥必純肉。故惟握管緊直，則筆尖在字畫中行，既不輕挑，亦不懈怠。前輩稱徐鼎臣書法映日視之，有一縷濃墨當畫中，此執筆緊直，用力沉著之故也。」引自于玉安編：《中國歷代書法論著匯編（第九冊）》（天津市：天津古籍出版社，一九九九年），頁一二七。

註一〇二 〔明〕彭大翼《山堂肆考》云：「用筆之法，指實則用力均平，掌虛則運用便易。」見也。蓋掌虛而後運掉輕靈，腕懸而後縱橫適意。管直則鋒正，指緊則力強。」引自于玉安編：《中國歷代書法論著匯編（第九冊）》，頁一一九—一二〇。

註一〇三 〔清〕張廷相、魯一貞《玉燕樓書法》云：「虛懸直緊，即古所謂雙鉤懸腕，實指虛拳是也。

〔清〕張英、王士禎《御定淵鑑類函》，引自《景印文淵閣四庫全書》，子部二九八，頁五一八。

註一〇四 〔清〕笪重光《書筏》云：「古今書家同一圓秀，然惟中鋒勁而直、齊而潤，然後圓，圓斯秀矣。」又「能運中鋒，雖敗筆亦圓；不會中鋒，即佳穎亦劣。」引自華東師範大學古

註一〇五　〔清〕劉熙載《藝概・書概》云：「中鋒畫圓，側鋒畫扁。舍鋒論畫，足外固有迹耶！」引自〔清〕劉熙載：《古桐書屋遺書六種》，（清光緒八年刊本），頁二八。

註一〇六　〔元〕虞集《道園學古錄》卷一〈畫古木〉，引自《景印文淵閣四庫全書》，集部一四六，頁一二。

註一〇七　〔清〕顧嗣立編《元詩選》三集，卷五，引自《景印文淵閣四庫全書》，集部四一〇，頁三五一。

註一〇八　〔元〕趙孟頫《松雪齋集》卷五〈論書〉，引自《景印文淵閣四庫全書》，集部一三五，頁六五一。

註一〇九　〔明〕陶宗儀《書史會要》，引自《景印文淵閣四庫全書》，子部一二〇，頁七五三。

註一一〇　〔清〕高士奇跋虞集《劉垓神道碑銘》云：「虞伯生有元一代大手筆，其書往往見於題跋。此卷欲勒碑垂久者，故用筆規摹唐人，如端人正士，言動可法。」引自黃惇：《中國書法史：元明卷》，頁四八。

註一一一　黃惇：《中國書法史：元明卷》，頁一三五。

籍整理研究室選編、校點：《歷代書法論文選》，頁五六一、五六一。

趙孟頫書法之研究

——對日本書法的影響

香取潤哉 Katori Junya

摘要（略）

關鍵詞

趙孟頫、中國書法史、日本書道史、書法交流

一 前言

一般所知，日本書道開始是受中國書法的影響而發展起來的歷史。臺灣與中國以學習歷史的背景而言，一般民眾大都知道王羲之的歷史地位，但同樣擁有書法文化的日本，卻僅限制在書道界裡面所瞭解，對一般民眾而言，王羲之是陌生且遙遠的距離。然而，二〇一三年一至三月在日本東京國立博物館所舉辦的「書聖 王羲之特展」，引起廣大迴響，不僅書道界的人，連一般民眾也熱烈前往參觀；二〇一三年四至五月由關西大學所舉辦的「大正蘭亭會百周年紀念會」，研討會中吸引老中青各年齡層的研究者共同前往討論，激發更多討論議題。可以說，目前在日本不論書道界或一般觀眾，已對王羲之有不同深度的瞭解，關於王羲之的熱潮在這一年引起很大的回應。

中國書法史上，王羲之的典型和與之對立的革新型，一直都循著螺旋狀演進，相互交替，自中唐顏眞卿出，突破王羲之的典型，另闢新風，至宋蘇軾、黃庭堅、米芾等諸大家出現，乃更一層趨向益遠。而在元朝建立的社會背景下，王羲之的典型重新復活，中國的書法乃得到一個大迴旋，而其先鋒應屬趙孟頫（一二五四-一三二二）。

趙孟頫是宋朝皇室的後裔出生，續承王羲之的書法，提倡復古主義，跳脫抒情與創新，以平淡傳統的復古學習方法爲發展是大家對趙孟頫的印象。與前後朝代書法家比較起來，他的書

法成就並非最高，加上元代治國（一二七一──一三六九），異民族統治的背景與前後不到一百年的歷史，比起其他朝代而言，是較容易被忽視的文化歷史。然而，元代發展對外的交流，書法發展上以趙孟頫為首的書法、提倡王羲之等晉唐的復古主義等，皆是重要的文化歷史發展。

目前為止，有許多人研究焦點是關於趙孟頫的書風，在日本也僅在書道史概論或作品圖錄與相關人士的簡介。筆者近幾年努力在以臺日中三地區的書法交流研究為主，依筆者蒐集相關資料的過程來看，關於趙孟頫對日本書道發展影響的研究雖是處於試論階段，但本論文著重在趙孟頫對日本的影響，研究目的主要是以日本書道史的立場來看趙孟頫的書法，因此本論希望以文獻史料與作品考察為主，透過中日書法交流傳承歷史來看，給予趙孟頫更宏觀的評價。

二 趙孟頫書法於日本書道發展史上的吸收背景

（一）鎌倉時代至室町時代接收中國書法的情形

上述提到，日本書道的歷史是不斷受中國書法的影響而慢慢發展的（註一），從漢字的引進開始，在飛鳥時代到平安時代初期（六世紀末至八世紀末）崇尚中國及佛教文化，是中國書跡輸入日本的重要時代，以中國隋唐時所流行的書風為主，尤以王羲之為最，這些都是具格調、瀟灑溫雅的書法，作為日本書道史上的典範，有很深的影響。

鎌倉時代到室町時代前期（十二世紀初至十六世紀中），約是中國宋末至明初時期，當時的日本由於宗教的改革與盛行，加上中國宋朝禪學藝術的思想陸續流傳至日本，開啟了禪林文藝之風。禪宗樣的書風滲透至宮廷貴族武士階級間，尤其是在宮廷間影響而誕生了「宸翰樣」（註二）的書風。而由幕府管轄禪宗的官寺，以五山為中心的寺廟，興起了盛行於日本的「五山文學」（註三），五山中和尚以漢文所做的詩和散文為主軸，在當時謂為一種潮流，日本人為瞭解這些來自中國的文學，需學習中國古典，為了這些教材，從中國引入的手抄本、活字印刷本或在日本復刻刊行的書籍漸漸普及於日本。鎌倉時代由僧侶傳入的書籍成為中國書法影響日本書道的重寶，透過這些學習教材，日本人有興趣的不只是禪學教材內容，也著迷於上面所寫的字體書法，這些影響在五山間特別顯著，也是在這樣的環境下持續不斷接受中國書法的影響，另外具日本特色的「和樣書」，也廣泛滲透到日本的書道史中，並進發展。

（二）中國書法對江戶時代書法發展的影響

江戶時代（一六○三－一八六七）又稱德川時代（約中國明末至清朝之間），此時的書法以各具特色的路線發展，而主要有兩個書風，一是從平安中期以來所發展的「和樣書」，另外是江戶中期後慢慢發展起，仿效中國書法的「唐樣書」。「和樣書」是在宮廷與幕府間使用，又透過寺子屋（私塾）在民間推廣；唐樣書法則在文人墨客、儒者間普及，然而書道根基還是

從摹寫中國書家書跡出發，和中國書法名家的藝術精神也是源源相通的。

江戶幕府為了管理所需，將儒學的思想引入幕府的政治體制內，尤其用在建立武士階級的道德意識，為了政治治理的方針，採用文治主義而獎勵儒學。瞭解儒學首先需要以瞭解漢文為基礎，這樣的背景下帶動了漢學的興盛，不論內容或書體皆廣受喜愛，而此更引起日本人想要學習唐樣書法的憧憬。在室町時代後以五山為中心所收藏或復刻的書籍廣為傳閱，其中可見中國的名家、高僧所寫的序或跋文，所以學習這些書籍的人，間接也受到了中國書法的影響。

江戶幕府設置自己管轄的寺廟來打壓勢力較大的宗廟，此時為中國明末清初的動亂時期，導致很多和尚前往日本避難並佈教，尤其黃檗宗派的和尚前往日本的特別多，間接引進許多中國文化，黃檗流的書風對唐樣的書法發展也產生了影響，尤其「黃檗三筆」（註四）的歸化並傳承中國的書法，在這樣背景下，日本的文人墨客自然地吸收當時在中國盛行的書法。

中國書法歷史長遠有各種字體的多樣變化，對於唐樣書的影響也有不同的影響發展，宋代的米芾、張即之；元代的趙孟頫；明代的文徵明、董其昌等各有不同主軸與風格，遞衍推進著影響日本的書道發展。根據江戶時代各年間的書籍目錄，可知傳承於當時法帖復刻刊行交流的狀況，對當時的日本來說，有很大的變化，而每個人追求的書法風格也不一樣，因此也發展出多樣性的風格。

由於江戶時期鎖國政策，中國進口的法帖皆在長崎的出島貿易，大庭脩《江戶時代におけ

る唐船持渡書の研究》（註五）、《江戶時代における中国文化受容の研究》（註六）書中可看出當時許多法帖交易的名稱與目錄的一覽表，大概可分為集帖、單帖、碑刻的類別，共八十五個類別，單帖的資料可看到趙孟頫的《子昂千字文》。這些是江戶初期貿易進口的紀錄，後期需求量遽增有更多的交流，日本國內也有復刻中國法帖的刊行，搶購盛況可以想知。這些背景下所吸收的趙孟頫書書風是怎樣的面貌，以下內容先探討趙孟頫的生平與書風。

三　趙孟頫的生平與書法

（一）趙孟頫生平簡介

趙孟頫，字子昂，齋名「松雪」，故號松雪道人，又鷗波、水精宮道人，吳興人（今浙江湖州），故又稱「趙吳興」。係宋太祖趙匡胤十一世孫，於宋朝亡後，辭官返回故鄉吳興閒居。後經推薦，以宗室入仕元朝，承旨任翰林學士等職。

趙孟頫自幼聰敏過人，讀書過目成誦，為文揮毫立就，十四歲時便以父蔭補官，授眞州（今江蘇）司戶參軍。然時處動盪之際，遭逢事變，後閒居故里，潛心讀書。在母親的鼓勵下，趙孟頫向當地名儒敖君善（字繼公）學習經史；向錢選學習繪畫，經過十年的發奮努力，學問大進，成為「吳興八俊」（註七）之一，聲聞遐邇，達於朝廷。

元初，以武力統一中國的世祖，為了支配中國，必須得到文人的強助，更為了懷柔反元的南宋遺民，接受御史程鉅夫的建議，於江南搜訪宋王朝舊臣或知識份子，委以官職，借此籠絡江南漢族士大夫階層。趙孟頫這位才華洋溢的宋室後裔自然成為元廷籠絡的重要對象之一。當時漢人多不願為蒙古人做事，拒絕入仕。但趙孟頫已閒居多年，且希望自己的才學能對社會所用，同時他也為生活所困，於是在半推半就中告別妻小，跟隨調查官北去，從此踏上備受非議的宦途。

趙孟頫到達大都（今北京）之後，立即受到元世祖的親自接見，世祖對於趙孟頫那種皇族後裔的風采、態度、文才、知識皆十分心折，至元二十四年（一二八七）封為奉訓大夫、兵部郎中。儘管元朝官僚之間對於宋後裔得為皇帝近用頗多異論，世祖還是提拔他，不論其中的政治利益問題，可以確定的是趙孟頫確實得到元世祖的敬重無疑。

趙孟頫官運亨通，於地方為官，僅在濟南任同知濟南路總管府事兩年、以集賢直學士，在杭州行江浙等處進行儒學提舉數年，後即陞任集賢殿、翰林院等官職。歷仕世祖、成宗、武宗、仁宗、英宗五朝，尤受仁宗皇帝寵信，數年間飛黃騰達，延祐三年（一三一六）七月任翰林學士承旨、榮祿大夫、知制誥、兼修國史，並循一品官之例，追封三代之祖官職，且元仁宗並不直呼他趙孟頫之名，而稱其字，以示禮遇。

延祐六年（一三一九）趙孟頫夫人管道昇 (註八) 病重，其陪伴歸鄉，夫人不幸死於途中。

歸鄉之後，趙孟頫亦以病弱之由，不再上京。英宗至治二年（一三二二）六月十五日，以六十九歲之年死於吳興。英宗追拜江浙省平章事，封魏國公，諡文敏。

趙孟頫以宋皇族之身二臣於所謂征服王朝的元朝，其以精神表率著稱的知識階層內心複雜的感受是很難向後人描述的。元朝是蒙古至上主義，對於漢族文化採取極冷淡的態度，對人種與職位皆設有階級制。元朝對趙孟頫才華的賞識，是作為勝利者在接受降臣朝觀時一般所願意展示的寬愛與嘉勉，或可稱為懷柔之術。異民族的蒙古人建立了王朝，但宋朝持續的漢文化歷史根柢固，無法一掃而空，尤其是文化方面的統一需要漢人的協助幫忙，但同時又不能賦予太大的權力，因此採用懷柔政策。趙孟頫對宋代王朝滿懷依戀與哀痛，同時又不甘心於自己的一身所學報國無門，以文化傳承為己任恐怕是立命安身的兩全之策。

（二）趙孟頫書法分析

以下根據歷代的文獻史料，列舉具體的作品來分析趙孟頫的書法學習過程與成就。大部分的評論都將趙子頫的學書歷程分為三階段。（註九）例如：明宋濂（一三一〇－一三八一）題趙孟頫書《大洞玉經》云：

「蓋公之字法凡屢變，初臨思陵（宋高宗趙構），後取則鍾繇及義、獻，未復留意李北

清吳榮光（一七七三─一八四三）在題趙孟頫書《杭州福神觀記》中亦說：（註十）

松雪書凡三變。元貞以前，猶未脫宋高宗窠臼；大德間，專師定武禊序；延祐以後，變入李北海（李邕）、柳誠懸（柳公權）法，而碑版尤多用之。（註十一）

根據上述內容，趙孟頫的書學第一個時期是在元成宗成貞年間，即他四十歲左右，專習宋高宗（註十二）。外山軍治對於此一說法有以下解說：

初習高宗字，由他的出身看來這是極為自然的事。高宗書畫均不遜於其父徽宗，且晉唐法書收藏極富，勤於臨摹。對於這樣一個可敬的先祖，趙孟頫心懷崇仰、並加臨摹，可謂家學淵源。（註十三）

宋高宗追求二王（王羲之、獻之）的典型書法，有帝王風度豐富的品格且工整的書風（圖一），趙孟頫認為是值得親近的典範，是為初期學書的對象，很合理的推斷可說培養他書法美

學準確的基本眼光。

趙孟頫早年除了學習宋高宗的書法以外，還得力於隋僧智永（註十四），元柳貫（一二七○一三四二）云：「吳興公少時喜臨智永千文，故能與之俱化。」（註十五）可知趙孟頫曾經學智永書法（圖二一），趙孟頫的書法會和宋高宗書法相似，亦是師承上殊途同歸之因。《秋甫秋興詩》（圖三）是在至元二十年（一二八三）趙孟頫三十歲時所寫的作品，此件作品無論就其結構、氣氛、線條的抑揚起伏、輕重變化等，趙孟頫以其品格修養，顯著表現形韻似智永之處。趙孟頫在至元二十四年（一二八七）三十四歲時赴大都後，書法也逐漸有了鍾繇的風格。相關驗證可參考趙孟頫所寫《王羲之》《大道帖》題跋》（圖四），即具有鍾繇的風格。關於學習鍾繇，在〈禊帖源流考小楷卷並信跋〉中，趙孟頫說：「余往時作小楷，規模鍾元常、蕭子雲。」（圖五）。又趙孟頫所著《松雪齋集》其中〈追作鮮于伯幾哀詩〉中也說：「我時學鍾法，寫君先墓石……」（註十六），以上文獻資料，可知趙孟頫小楷學習鍾繇。

趙孟頫常臨千字文，不只會參看智永筆意，也會參看其他人所臨的千字文。元貞二年（一二九六）趙孟頫四十三歲時重題自書《千字文》云：

業廿年來寫千字文以百數，此卷殆數年前所書。當時學褚河南（褚遂良）《孟法師

》，故結字規模八分，今日視之，不知孰爲勝也。（註十七）

上述可知趙孟頫也學習褚遂良的筆意（圖六）。他於至元二十九年（一二九二）三十九歲時所書寫的《空相寺殘碑》（圖七），在用筆結構上和褚遂良的風格相近。趙孟頫敬重初唐的書法家，後來在大德五年（一三○一），對《陸柬之《文賦》題跋》（圖八）中也有敘說：

「右唐陸柬之行書文賦眞跡，唐初善書者，稱歐虞薛以書法論之，豈在四子下耶。然世罕有其跡，故知者希耳。」（註十八）

總括來看，第一段時期的學書歷程，趙孟頫學步宋高宗，是家學之便，是直接且深遠的影響，再以宋高宗爲基礎往上推，智永和鍾繇、褚遂良也都是趙孟頫的學習典範，可知逐漸展開學習晉、唐書法的學習方向。

趙孟頫的書學第二個時期是大德年間，即他四十多歲至五十多歲的十多年間，這段期間他對王羲之傾慕相當明顯，例如：大德五年（一三○一）四十八歲時所寫的《赤壁二賦》（圖九），此件作品表現出如王羲之《集王聖教序》（圖十）字體秀麗，筆法圓潤流暢的風格。趙孟頫追尋王羲之的風格更爲明顯的是至大三年（一三一○），因獨孤長老送他《獨孤僧本定武蘭亭》（圖十一），趙孟頫喜其傳王羲之的風韻，自此他廣學王羲之的書脈，趙孟頫勤摹《定武蘭亭》對他的影響非同小可，董其昌曾云：「臨褉帖（定武蘭亭）無慮數百本」（註十九）。

趙孟頫在無數次的勤摹下，並將精神在他的作品中明顯地表現出來。

趙孟頫於至大三年（一三一〇）受仁宗命由吳興至大都，他便隨身帶著《獨孤僧本定武蘭亭》，一路上於舟中寫了聞名的《蘭亭十三跋》（圖十二），此帖中也表現出王羲之的圓潤豐滿，隨意結字而帶來的行間氣韻，心靜而觀的氣氛。此帖中，趙孟頫又論及書學的用筆與結字之關係，提出了「書法以用筆爲上，而結字亦須用工，蓋結字因時相傳，用筆千古不易。右軍（王羲之）字勢古法一變，其雄秀之氣出於天然，故古今以爲師法。齊、梁間人結字非不古，而乏俊氣，此又有乎其人，然古法終不可失也。」，趙孟頫從悠久的中國書法藝術發展的本體規律中，剝開繁複龐雜的層層解說，抽繹出了「用筆千古不易」的核心命題，是基於對書法技法的人文思考。此以外，題跋中還論及王羲之的人與書的關係，認爲王羲之的人品甚高，故書入神品古法。

趙孟頫在晚年書寫的〈致中峯明本尺牘〉裡也可見王羲之的書風，例如：趙孟頫〈南還帖〉（圖十三）是近於王羲之《喪亂帖》（圖十四）的書風；〈入城帖〉（圖十五）是近於王羲之《定武蘭亭》（圖十六）的書風；〈瘡痍帖〉（圖十七）是近於王羲之《平安、何如帖》（圖十八）的書風。

根據宋濂、吳榮光區分趙孟頫書法的三變中，趙孟頫的書學第三個時期是晚年稍易古法，摻入唐李邕、柳公權的韻味。趙孟頫任元朝官職後，所書寫的碑文極多（註二十），例如：延祐

三年（一三一六）六十三歲時所寫的《帝師膽巴碑》（圖十九）、延祐六年（一三一九）六十六歲時所寫的《仇鍔墓碑銘》（圖二十）。轉益多師的趙孟頫抓住李邕（註二）書法（圖二一）、（圖二二）大字挺拔的優點，避開他過分其側的毛病，在他俊秀的筆法表現裡加上雄健之風，更顯渾圓遒勁，而為了字的挺拔開張，趙孟頫也融入柳公權的勁拔筆意與結構特點，得其神且含蓄不露骨。

趙孟頫對於古代經典也不只是一味地臨摹，更學其中神韻，得其精髓，避其失以集大成。初期家學之便學習宋高宗的影響在後期的作品也還顯然可見。而後受智永、鍾繇、褚遂良的影響，並轉益二王為主，是他一生作品呈現最重要的影響。對於第三時期有李邕、柳公權筆意的說法，是否可歸為第三時期的學習，目前還有存疑。（註二）趙孟頫師法晉唐人的主張，對於李邕的作品自然也是其參考的典範，有可能是早已學習過，只是在晚期以碑帖作品較多而融入更多近於李邕、柳公權的書風。

中國書法發展自中唐以後紛亂，北宋的文人主張自己個性、革新的表現。在元朝壓制的統治氣氛下，文人也難以有主張的創新表現，因此趙孟頫毅然標榜復古主義。趙孟頫〈論書〉文中曾言「書法不傳今已久，褚君毛穎向誰陳」，（註三）意識到自己作為文化傳人的責任地位，對於學古他追求一個「熟」字，（註四）把晉唐人的書法視為中國書法的正統，確實地傳承給下一代。

學習王羲之的書法具有一定的門檻，其貴族性較高，整體作品完美境界高，對於學習者而

言，是較難以深入瞭解，且在王羲之最高的理想形式下，後人難以有更超越的突破，直到後來

宋朝的三大家蘇軾、黃庭堅、米芾等人開拓了新的概念，以抒情與創作爲表現開啓書法的新

風，而趙孟頫書法卻以一貫的保守性爲中心，表現形式以王羲之的型態爲追求的書風，使後來

對於他書法的評論，有過於呆板平淡的評價，但在學古上卻表現出他溫雅秀潤、神采煥發的風

格。趙孟頫在元朝異民族統治的歷史背景裡，若以抒情的表現方式則容易看出自己的立場，只

有以保守傳統的表現，才能保護自己的身分立場，且以晉唐的古典爲中心，不失爲一個最好的

選擇，也才不會斷絕漢民族的文化，因此筆者認爲這是對他最好的選擇，以續承古典成爲他的

使命。

宋高宗之後繼承王羲之系統的書法，從《淳化閣帖》的刊刻可知皇室對於二王的尊重，具

皇族身分的趙孟頫，應是有較多機會接觸到歷代知名法帖，他認爲王羲之的高貴風格是至高無

上的書法，趙孟頫曾說：「右將軍王羲之總百家之功，極眾體之妙，傳子獻之，超軼特甚。」

〔註二五〕因此積極以王羲之的晉唐典範爲目標，並對古代諸大家的名跡進行廣泛的探索和認眞

的臨學，在學習古人的傳統基礎上托古改制，使晉、唐的傳統典範得以恢復和發展，開啓了元

代的書法風格。同時代的許多書法家對趙孟頫的復古主義抱有同感，例如：鮮于樞（一二四六

-一三〇二)、鄧文原（一二五八-一三二八)、虞集（一二七二-一三四八)、柯九思（一

二九○—一三四三）、康里巎巎（一二九五—一三四五）等，都是元朝代表的重要書法家，他們也都以學習晉唐時代的書法爲中心。且在明清時代，仍有不少人追求師法趙孟頫書法，或間接受其影響，成爲學習書法的入門典範。

四　受趙孟頫書法影響的日人

日本書道歷史受到中國書法影響之源流的各個時期有不同的發展特色，本章節試論以元朝趙孟頫對於日本書法的影響。

（一）鎌倉時代至室町時代的人物與書跡

1

雪村友梅（一二九○—一三四六）

雪村友梅，越後（新潟）人，字雪村，號幻空。早年於建長寺師於一山一寧，亦參禪於建仁寺。一三○七年十八歲時，出訪元朝，後因被懷疑爲日本間諜，被元朝流放到長安、四川，卻得機會朝禮祖庭，歷訪名宿，在佛學上取得了非凡的成就。一三二七年，朝廷敕封雪村友梅爲「寶覺眞空禪師」的法號，主持翠微寺。一三二八年，雪村友梅返回日本，任日本名剎大寺的住持，並創立了日本「五山文學」流派，爲中日佛教、文學交流貢獻不菲。晚年居於建仁

寺，兼通外典。著有《寶覺眞空禪師語錄》、《岷峨集》。一三四六年圓寂，世壽五十七。

雪村友梅入元時曾與趙孟頫見面，當面揮毫，趙孟頫驚嘆其書風，曾說：「以一大麝煤書八法」（註二六），其作品《梅香詩》（圖二三）以用筆圓勁秀厚、大膽的行書筆鋒爲主，適時加入草書味道的調和，和趙孟頫《致中峯明本 吳門帖》（圖二四）中可見的書法風格接近，可說雪村有受到趙孟頫的影響。雖然兩人頻而受影響的直接證明尚未明確，但雪村在中國的時間近二十年，可推測必看了很多中國歷代書法包含元朝書風，有很多學習中國書法的機會，除了趙孟頫以外，可推知也有很多王羲之、顏眞卿、黃庭堅等的作品參考。

2 高峰顯日（一二四一—一三一六）

高峰顯日，日本臨濟宗僧，出生於京都，後嵯峨天皇皇子出身。十六歲投於圓爾弁圓出家。兀庵普寧東渡時，圓爾派十餘人侍奉，高峰是其中之一，並從其學習。擔任過淨廟寺、萬壽寺、建安寺的住持，後隱棲於下野之那須野，一時眾僧雲集，故稱雲嚴寺，並於此圓寂，遺有《語錄》、《和歌集》等。敕諡「佛國應供廣濟國師」。

弘安二年（一二七九）中國僧人無學祖元（一二二六—一二八六）到日本之後，高峰參禪於他，並得到印可（佛家所說經印證而被許可之文）。無學祖元是師學晉唐的書風，高峰也是追求中國晉唐的書法。高峰遊高雄山神護寺時，送給普賢院主的作品《遊高雄山詩》（圖二

五），用筆嫻熟，自然從容、結構嚴謹，溫婉秀麗，在細微的變化中隱見骨力，柔中有剛，整體氣氛與趙孟頫的《吳興賦》（圖二六）的書風相近。

3 **乾峰士曇**（一二八五─一三六一）

乾峰士曇，士曇和尚，福岡人，別號少雲。十四歲出家，歷住京都鎌倉各寺，示寂於東福寺，世壽七十七歲。曾出訪明朝，住建長寺，前往請教。因戰亂，遁居上野山中，後於南禪寺侍從明極。

乾峰其作品《初心辯辨道警策》（圖二七）用筆平穩厚重，線條暢達，字間行距疏朗，撇捺等長畫十分舒展，平和中有雍容大度之氣，豎畫上端多有向右傾側之形，既不失字的重心又使字的體勢變化豐富起來，很值得尋味。和趙孟頫《爲隆教禪師寺石室長老疏》（圖二八）的書風有相近之處。

4 **絕海中津**（一三三六─一四○五）

絕海中津，土佐（高知）人，日本臨濟宗僧，鎌倉古寺中國高僧祖元禪師的第四代法師，別號蕉堅道人。早年從學於夢窗疏石，並任其近侍。歷住建仁寺、建長寺。一三六八年起旅居中國八年，曾參謁諸多名僧與文人宋景濂等詩文的交流，名聲遠播詩壇。絕海入明後，積極向

中國學習，在明太祖關照下，請明朝大儒撰寫塔銘以及詩文集的序、跋帶回日本，以此作為無尚的榮光。一三七六年返日後，因受足利義滿之信任，主持惠林寺、等持寺、相國寺、南禪寺，並任鹿苑院主及僧錄司之職，兼司外交文書之起草。其詩才與義堂周信之學才，並稱為「五山文學之雙璧」。應永十二年示寂，世壽七十，敕諡「佛智廣照國師」、「淨印蝌聖國師」。著有《蕉堅稿》、《絕海和尚語錄》等。

明朝的許多書法家也受趙孟頫的影響，因此筆者認為前往明朝的絕海中津也有可能欣賞學過趙孟頫的書法。其作品「十牛頌」（圖二九）講究每筆的氣韻，線條輕重的變化和平衡具悠然自得的感覺，整體氣氛深具文雅品格，和趙孟頫的《高峰和尚行狀》（圖三十）的風格近似。

5 **愚極禮才**（一三七〇－一四五二）

愚極禮才，日本臨濟宗僧，出生於山城（京都）。道號愚極，諱禮才。歷住長興寺、普門寺、東福寺、南禪寺等。能詩文書畫，為五山之名僧，揮毫過極多寺廟的匾額。他的作品《觀音讚》（圖三一），字體工整秀麗，筆法穩健，結構謹慎，氣韻生動，是趙孟頫的《老子道德經》（圖三二）、《汲黯傳》（圖三三）等作品中常看見的書風。

1　**北島雪山**（一六三六－一六九八）　(註一七)

北島雪山，為肥後熊本藩的儒臣，名不一，通稱三立，號雪山、花隱、雪參、花谿子、鳥嚴、蘭隱立。幼時於熊本的妙永寺與日收學習書法，後赴長崎為學習醫學，又與長崎黃檗宗的僧人獨立性易、即非如一學習書法，與俞立德學習中國書法。延寶五年（一六七七），遊江戶時和細井廣澤會面，教授書法筆意，北島以王羲之為首的傳統中國書法為基礎，告知細井目前所留的眞跡較正確的有趙孟頫與文徵明的書法，視其為正統的中國書法。北島吸收許多中國書法後確立了唐樣書的書風，是江戶時代唐樣書的開拓者，又稱「唐樣書之祖」，書法大幅作品（圖三四）中皆具有骨力的表現，小幅作品（圖三五）則具溫雅的品格。

2　**細井廣澤**（一六五八－一七三五）

細井廣澤，名知愼，字公謹，號菊叢、思貽齋、芭林庵、玉川等，曾至江戶和坂井漸軒學習儒學，和北島雪山學習書法，另外他也有兵學、天文、測量等廣泛的學識，亦能歌道、繪畫。任柳澤吉保「近習鐵砲頭」的職位，在書法方面發展活躍，他出版了《觀鵞百譚》，作為學習書法的範本，使他的書風廣為流傳，是在江戶時代專門研究書法最早的例子；另外《撥鐙

眞詮》書中主要說明執筆方法，另有其他著作書論。

《觀鵝百譚》闡明細井廣澤的書法觀念，書中介紹許多關於中國的書論，其所撰寫並非在傳聞中集錄的內容，而是他認爲有道理，且有典藏意義的才將介紹內容書寫進去，總共有一百話。在鈴木晴彥的〈細井広沢考——『観鵝百譚』を中心に〉（註二八）的研究論文中，詳細對於《觀鵝百譚》內容做了考察與分析，鈴木晴彥論文中將一百話中登場的書家計算成一表格〈『観鵝百譚』人名頻度別一覽表〉（註二九），此表格中提到王羲之共三十一次，第二多的是趙孟頫共十八次，可見他對王羲之與趙孟頫的敬重。書中闡明細井的觀念，認爲王羲之是最上位，然而唐朝許多書法家學習王羲之只掌握形似外表，但並未達到更重要的神韻，但元朝的趙孟頫在形似與神韻上皆有很好的掌握，所以細井的書中闡述尊重王羲之的書法，也相當尊重趙孟頫。該書在當時是很多人參考的書，可說是影響當時很多人學習王羲之與趙孟頫原由的史料。

〈西湖十景〉〔（圖三六）、（圖三七）〕是細井六十三歲時所寫的代表作品，共十首，用行草楷隸書與章草各種形式來書寫，（圖三七）是落款的部分，與趙孟頫的〈閒居賦〉（圖三八）優雅嫵媚的風格和〈歸去來辭〉（圖三九）結構雍容、寬博平和中見靈動的兩作品表現相近。

3　服部南郭（一六八三—一七五九）

服部南郭，名元喬，字子遷，通稱小右衛門，號南郭、芙蕖館等。出生於京都，柳澤吉保聘其至江戶爲歌人（日本傳統詩歌形式和歌的創作者），後向荻生徂徠學習，精通經學，漢詩文、繪畫、和歌，且善長草書。服部送給瀧彌八的尺牘（圖四十）雖然字體線條很細，但具結構與韻律的表現，和趙孟頫尺牘〈致中峯明本　俗塵帖〉（圖四一）的書風相近。

4　松下烏石（一六九九—一七七九）

松下烏石，江戶中期的儒家、書家。武藏人，名辰，字君岳，神力、龍仲，通稱平吉，號烏石，東海陳人，青蘿山人等。向服部南郭學習儒學，從小跟佐佐木玄龍、文山兩兄弟學習書法，後又師承細井廣澤，續承細井所主張的學習古法帖的重要性，爲細井之高弟。松下的作品（圖四二）書風穩健，具舒展之氣，和趙孟頫尺牘〈致中峯明本　南還帖〉（圖四三）的書風相近。松下出版許多書論相關的書，如《書法群碎》、《坯上漫草》、《權推字源》等，在出版法帖、推廣唐樣書法上有很大的貢獻。

關於當時日人學習包含趙孟頫的中國書法資料，範本還有如日本製作的《趙子昂書帖》（圖四四），以雙鉤填墨的方式製成趙孟頫的行書，此書帖的卷頭上書寫篆書的題字，是市河蘭臺（註三十）的筆跡（圖四五），此資料可說是江戶時代學習書法上珍貴的資料，也是學習趙

孟頫書法的證明。

五　小結

趙孟頫是宋朝皇室的王孫，以豐富文化資源的貴族後裔所孕育，卻遭逢異族統治的王權交替，複雜的環境背景造就了趙孟頫的藝術人生。趙孟頫提倡王羲之等晉唐書風的復古主義，是復興古典書法的傳承者。學習古典皆有一定的門檻，尤如王羲之的書法其貴族性較高，整體作品近於完美，對於學習者而言，是較難以直接深入瞭解。趙孟頫致力學古上的表現，從悠久的中國書法藝術發展的本體中，剝開繁複龐雜的層層解說，是晉唐書風重要的傳承者，讓一般想要瞭解王羲之書法的人，可以透過趙孟頫瞭解王羲之書風的一部分，並延伸瞭解晉唐時的書風，且趙孟頫提倡復古延續了中國書法文化且在元朝另創高峰，而其復古的精神也傳至日本，影響了日本的唐樣書的發展。

關於中日書法傳達與接受的關係有兩個路線，一是日本方面對於中國書法想要的需求，另一是中國方面包含宗教與書學等文化的傳播，整體來看是越趨走向頻繁交流影響的階段。趙孟頫的書法傳至日本的背景是在這樣頻繁交流的重要時間點上，扮演了重要的角色，也是唐樣書頫的書法傳至日本的背景是在這樣頻繁交流的重要時間點上，扮演了重要的角色，也是唐樣書發展的影響者之一。日本書家透過各種廣泛不同的學習來確立自己的書風，雖然憧憬於王羲之的書風，但透過趙孟頫的仿古，也是瞭解王羲之的路徑之一，如北島雪山就將趙孟頫的書法，

視為正統的中國書法；細井廣澤也認為王羲之是最上位，然而許多書法家學習王羲之只掌握形似外表，並未達到更重要的神韻，但元朝的趙孟頫在形似與神韻上皆有很好的掌握，所以細井的書中闡述尊重王羲之的書法，也相當尊重趙孟頫。鎌倉時代的雪村友梅雖曾直接與趙孟頫見面，但其中的影響為何尚未明確，其他提出受趙孟頫影響的人，本論僅提出書法風格的比較或文獻史料的微薄記載來試論其中交流影響的關係，但尚未有更深入的研究，今後可從受影響的日人再繼續探討或從僧人所引進日本的中國書法文化，從作品與史料文獻再分析，成為日後研究的議題。

現在學習書法的環境裡也是處於尊重大家個性的表現，以創新的學習為方向，再加上抽象表現主義的影響，有許多新風貌出現，在這樣多元的社會裡成為必然的現象。如顏真卿、蘇軾、黃庭堅、米芾等書家雖是走個人抒情的表現主義，但立基點仍是古典的書法，如趙孟頫這樣富才學能力的書家，所堅持的仍是古典主義的復興，古典經過時代的千錘百鍊是文化的結晶，源遠流長深具意義，回顧古典的精神也可讓我們再次省思現代書法發展的立基，利用現代豐富的文化資源與交流刺激，再創書法發展巔峰。

參考文獻

《書道全集　第16卷　中國11　宋II》　日本東京　平凡社　一九五五年

《書道全集》　第17卷　中國12　元、明I》　日本東京　平凡社　一九五六年

《書道全集　第22卷　日本9　江戶I》　日本東京　平凡社　一九五九年

堀江智彥編：《日本の美術　5号　墨跡》　（日本東京　至文堂　一九六六年

《豪華普及版　書道藝術　別卷第四　日本書道史》　日本東京　中央公論社　一九七七年

堀江智彥編：《日本の美術　第182号　室町時代の書》　日本東京　至文堂　一九八一年

是澤恭三編：《日本の美術　第184号　江戶時代の書》　日本東京　至文堂　一九八一年

《別冊墨　第8号　禅の書》　日本東京：藝術新聞社　一九八八年

中島晧象：《書道史より見る　禅林の墨蹟》　日本京都　思文閣　一九九〇年

吉田良次著、吉田實編　《趙子昂　人と芸術》　日本東京　二玄社　一九九一年

《季刊墨スペシャル第9号　書を学ぶ人のための図說中国書道史》　日本東京　藝術新聞社

　　　一九九一年

《季刊墨スペシャル第12号　書を学ぶ人のための図說日本書道史》　日本東京　藝術新聞社

　　　一九九二年

《唐様の書》　日本東京　東京國立博物館　一九九六年

古谷稔、大東文化大學書道研究所編　《書道テキスト　第三卷　日本書道史》　日本東京

　　　二玄社　二〇一〇年

馬　琳　《書藝珍品賞析　元代系列　趙孟頫》　臺北　石頭出版社　二〇〇四年

高橋利郎　《江戶の書》　日本東京　二玄社　二〇一〇年

《別冊太陽　日本のこころ191　日本の書　古代から江戶時代まで》　日本東京　平凡社
二〇一二年

注釋

編　按　香取潤哉 Katori Junya　明道大學國學研究所助理教授。

註　一　日本書道發展受中國書法影響分爲：第一、大和時代的百濟書法（中國書法經朝鮮半島的百
濟，透過佛教間接影響日本）；第二、飛鳥時代的隋唐書法（透過使節團交流）；第三、
奈良時代的晉唐書法（透過遣唐使交流）；第四、平安時代前期的唐朝書法（透過遣唐使交
流）；第五、鎌倉時代前半期的宋朝書法（以僧人交流爲主）；第六、鎌倉時代後半期到日
本南北朝時代的元朝書法（僧人與貿易的交流）；第七、室町時代的明朝書法（僧人與貿易
的交流）；第八、江戶時代的唐樣書（僧人與貿易的交流）；第九、明治大正年間魏晉六朝
書法（政治與文人交流和貿易）。

註　二　天皇所書寫的書跡，又稱「宸翰流」，分爲兩個流派，一是受禪宗僧侶影響，接近中國宋朝
書風的「持明院統」；一是經過空海大師影響，以唐朝書風爲基礎的「大覺寺統」。

註三 以日本之五山禪寺僧侶爲主體，用漢文創作漢詩或鑑賞漢詩文的一種文學潮流。

註四 隱元隆琦、木庵性瑫、即非如一，此三人的書法作品廣爲世人珍藏，被譽爲黃檗三筆。

註五 大庭脩《江戸時代における唐船持渡書の研究》（大阪：關西大學東西學術研究所，一九六七年）。

註六 大庭脩《江戸時代における中國文化受容の研究》（京都：同朋舍，一九八四年）。

註七 在元初畫壇上，與錢選、王子中、牟應龍、肖子中、陳無逸、陳仲信、姚式並稱「吳興八俊」。

註八 管道昇（一二六二─一三一九），元朝女文人書畫家。字仲姬、瑤姬。華亭人。才貌兼備，名聞遐邇，是趙孟頫的賢內助。

註九 此分期方法，陳建志在《趙孟頫の碑文書法について（關於趙孟頫的碑文書法）》，《書學書道史研究》，第二二號（日本東京：書學書道史學會，二〇一二年），頁五九裡說，「宋濂的生年和趙孟頫比較近，故參考宋濂所說是有說服力的內容，另吳榮光的分析內容也有道理，但關於趙孟頫的碑文書法，至少可看到六個時期的變化，所以與宋濂、吳榮光的看法不一樣，再加上，趙孟頫在碑文書法上的投入，從鍾繇到王羲之、李邕等唐人的書法，可說碑文書法是從三十多歲時就開始……。」

註十 〔明〕宋濂《宋學士全集》，第七冊，卷十二（北京：中華書局，一九八五年），頁四三三。

註十一 〔清〕吳榮光，《辛丑銷夏記》卷三，頁三九，收於《石刻史料新編》，第四輯（臺北：新

註十八 《故宮法書新編》四，〈唐 陸柬之文賦〉（臺北：國立故宮博物院，二〇一〇年），頁三七。

註十七 〔元〕陶宗儀，《南村輟耕錄》卷之七，頁一，收於《四部叢刊》三編（五六）（上海：上海書店，一九八五年），無頁數記載。

註十六 〔元〕趙孟頫，《海王邨古籍丛刊 松雪齋集》卷第三〈追作鮮于伯幾哀詩〉，頁三（北京：中國書店，一九九一年），無頁數記載。

註十五 王連起，〈趙孟頫及其書法藝術簡論〉，《故宮博物院院刊》，總第六四期（北京：國立故宮博物院，一九九四年），頁四五。

註十四 智永（生卒不詳），浙江會稽人，傳爲王羲之的第七世子孫，爲王徽之之後。智永年幼時入道出家，俗號「永禪師」。《眞草千字文》眞草二體，傳智永曾寫千字文八百本，散於世間，江東諸寺各施一本。現傳世的有墨跡、刻本兩種，墨跡本爲日本所藏。

註十三 外山軍治：〈趙孟頫の研究〉，《書道全集》，卷一七 中国・元、明 I（日本東京：平凡社，一九五六年），頁一二。

註十二 宋高宗趙構（一一〇七—一一八七）字德基，爲北宋皇帝宋徽宗趙佶第九子，宋朝第十位皇帝，史稱「高宗書畫皆妙，作人物、山水、竹石自有天成之趣」。宋室南渡後，積極招攬畫人，重建宮廷畫院，並致畫力於蒐求散佚書畫，致使南宋的藝文活動得以迅速振興並續作發展。

文豐出版公司，二〇〇六年），頁七二六。

註十九 〔明〕董其昌，《容臺別集》卷之二〈題跋〉，頁二五，收於《四庫全書存目叢書》集部一七一（臺南：莊嚴文化公司，一九九七年），頁六八六。

註二十 上述陳建志的論文中整理提出趙孟頫的碑文書法共一八八件的資料。但因資料的真偽、書寫年代等有許多問題，所以還沒有到達完整的結論。

註二一 李邕（六七八－七四七）字泰和，曾任北海太守，人稱李北海，廣陵江都（江蘇）人，唐代學者李善之子。書法風格奇偉倜儻，為行書碑法大家。傳世碑刻有《麓山寺碑》、《李思訓碑》等。

註二二 陳建志分析說明：
(1)趙孟頫在三十初歲時購買的《淳化閣帖》裡有李邕的〈晴熱帖〉，可推測趙孟頫已經見過李邕的法帖資料。(2)根據周密《雲煙過眼錄》裡面也記錄了趙孟頫從北方回江南時攜帶的一批所搜集到的書畫作品，其中也記錄了李邕〈長短句〉、〈口味帖〉、〈葛粉帖〉這三件作品。(3)趙孟頫曾透過與鮮于樞的關係，直接或間接吸收李邕的《岳麓寺碑》之事。從上三點考察，認為趙孟頫受李邕書風影響應從三十多歲即開始。

註二三 同註十六，卷第五〈論書〉，頁五。

註二四 元柳貫《柳待制文集》載：「猶記寒夕宿齋中，文敏談餘，試濡墨覆臨顏、柳、徐、李諸帖。既成，命取真跡一一覆教，不惟轉折向背，無不絕似，而精彩發越，有或過之。與問何以能然，文敏曰：亦熟知而已。」

註二五 同註十六，卷第十〈閣帖拔〉，頁二〇。

註二六　齋藤秀平：《浩歌一曲雪村友梅》（日本新潟：北方文化博物館，一九四八年），頁一八。

註二七　關於卒年有元祿十年（一九六七）和元祿十一年（一六九八）兩種說法。

註二八　鈴木晴彥：〈細井広沢考—『観鵞百譚』を中心に〉，《書学書道史研究》，第二一號，
（日本東京：書學書道史學會，二〇一一年），頁一七|二六。

註二九　同前註，頁二二|二三。

註三十　市河蘭臺（一七〇二|一七六四），江戶中期的書家。上野（群馬）人，名好謙，字子馨，通
稱新五兵衛。儒學者，以漢詩聞名之詩人市河寬齋的父親，幕末三筆之一市河米庵的祖父。

附圖

（局部）	（局部）	（局部）
圖三　趙孟頫《秋甫秋興詩》	圖二　〈智永書法《真草千字文》〉	圖一　〈高宗書法《千字文》〉

（局部）	（局部）	（局部）
圖六　〈褚遂良書法《孟法師碑》〉	圖五　趙孟頫〈楔帖源流考小楷卷並信跋〉	圖四　趙孟頫〈王羲之《大道帖》題跋〉

（局部）	（局部）	（局部）
圖九　趙孟頫《赤壁二賦》	圖八　趙孟頫〈陸柬之《文賦》題跋〉	圖七　趙孟頫《空相寺殘碑》

（局部）	（局部）	（局部）
圖十二　趙孟頫《蘭亭十三跋》	圖十一　《獨孤僧本定武蘭亭》	圖十　王羲之《集王聖教序》

（局部）	（局部）	（局部）	（局部）	（局部）	（局部）
圖十八　王羲之《平安、何如帖》	圖十七　趙孟頫〈瘡痍帖〉	圖十六　王羲之《定武蘭亭》	圖十五　趙孟頫〈入城帖〉	圖十四　王羲之《喪亂帖》	圖十三　趙孟頫〈南還帖〉

（局部）	（局部）	（局部）
圖二一　李邕書法《麓山寺碑》	圖二十　趙孟頫《仇鍔墓碑銘》	圖十九　趙孟頫《帝師膽巴碑》

（局部）	（局部）	（局部）
圖二四　趙孟頫〈吳門帖	圖二三　雪村友梅《梅香詩》	圖二二　李邕書法《出師表》

（局部）	（局部）	（局部）
圖二七　乾峰士曇《初心辯辨道警策》	圖二六　趙孟頫的《吳興賦》	圖二五　高峰顯日《遊高雄山詩》

書法與文字學——漢字書法藝術

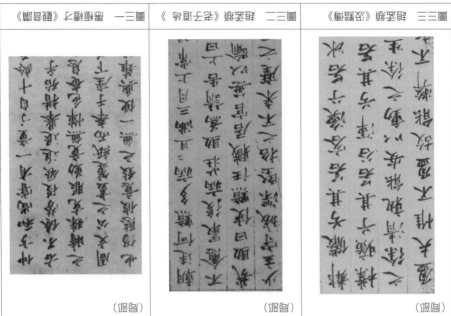

圖三三 魏晉楷《沙南侯獲》（局部）

圖三二 魏晉楷《李柏文書》（局部）

圖三一 東晉樓蘭《樓蘭殘紙》（局部）

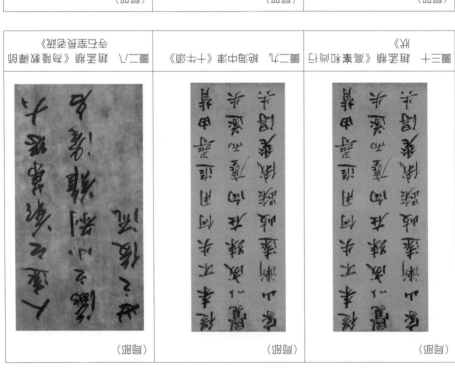

圖三十 魏晉楷《海頭殘碑即李柏索垂名紙》（局部）

圖二九 樓蘭草書《十月三日》（局部）

圖二八 魏晉楷《為世主菩薩印可即延壽殘道即》（局部）

（局部）	（局部）	（局部）
圖三六　細井廣澤《西湖十景》（局部）	圖三五　北島雪山《獨樂園記》	圖三四　北島雪山《梧涼》

（局部）	（局部）	（局部）	（局部）
圖四十　服部南郭〈尺牘〉	圖三九　趙孟頫《歸去來辭》	圖三八　趙孟頫《閒居賦》	圖三七　細井廣澤《西湖十景》落款

（局部）	（局部）	（局部）
圖四三　趙孟頫〈南還帖〉	圖四二　松下烏石《長恨歌》	圖四一　趙孟頫〈俗塵帖〉

圖四五　市河蘭臺〈《趙子昂書帖》卷頭篆書題字〉	圖四四　《趙子昂書帖》（局部）

香港中文大學文物館藏王寵〈借券卷〉

莫家良

摘要

香港中文大學文物館所藏的王寵〈借券卷〉，原只是王寵向友人借貸的一紙憑據，並非是風雅之物，但卻廣為後人所愛惜，於明清流傳之際，不少官宦名流、文人士子得以寓目鑑賞，並紛紛於券後題跋，終成目前所見的書法長卷。此書蹟不僅是王寵傳世書蹟的特殊之作，其流傳經過亦饒有趣味，是中國鑑藏史上一件難得的例子，有值得研究之處。本文首先從實物觀察，並利用著錄材料，嘗試了解〈借券卷〉的流傳及收藏經過，並討論券後題跋所顯示的一些問題；之後論王寵的借貸和他是否「一生貧賤」的問題，指出若從當時蘇州文人的生活方式著眼，則王寵或只是相對地貧困；再後申論王寵的書藝與人品，並從前人的評論中得見王寵的書史地位，以解釋〈借券卷〉得以傳世的原因。透過〈借券卷〉的研究，不僅可為書法史與鑑藏史拾遺補闕，更可反思中國書法在傳統文化中的價值所在。

關鍵詞

王寵書法、借券卷、明清題跋、書法鑑藏

一　前言

香港中文大學文物館的藏品中，有三件由北山堂惠贈的王寵（一四九四－一五三三）書蹟，一爲〈行草千字文卷〉（圖一），書於金粟山藏經紙上，無紀年，引首有陳鎏（一五〇八－一五八一）楷書「雅宜眞蹟」四字，卷後有文從簡（一五七四－一六四八）跋。臺北國立故宮博物院藏有另一卷王寵〈千字文〉，書於丁亥（一五二七），同是以金粟山藏經紙書寫，書風相近，可作比較。（註一）二爲〈草書詩翰卷〉（圖二），亦無紀年，書七言絕詩八首，每首皆署款鈐印，原爲冊頁，後裝裱成卷。此兩卷書蹟皆曾在文物館展出，並刊載於展覽圖錄，故爲外界所知。（註二）第三件亦爲手卷，名〈借券卷〉（圖三），文物館入藏後從未對外展示，但卻是流傳有緒、見於著錄之作。（註三）此書蹟雖然只是王寵向友人借貸的一紙債券，尺幅短小，寥寥數十字，但卻廣受藏家及文人墨客青睞，紛紛於卷後題跋賦詩，成就了一段藝林佳話。（註四）近年有關王寵書法的研究，成果頗爲豐碩，惟此〈借券卷〉於王寵的傳世書蹟中，是較爲特別之例，值得詳細介紹。（註五）

二　〈借券卷〉今昔

王寵〈借券卷〉，紙本，高二四點二厘米，寬二一點三厘米，內文行書六十八字⋯

立票人王履吉，央文壽承作中，借到袁與之白銀五十兩，按月起利二分，期至十二月，一併納還，不致有負，恐後無憑，書此爲證。嘉靖七年四月　日，立票人王履吉，作中人文壽承。（圖四）

券末王履吉（王寵）及文壽承（文彭；一四九八－一五七三）的名字後，分別有二人花押，前者的花押爲三劃中藏一寵字，後者的花押則爲壽承二字。

卷前引首有王杰（一七二五－一八〇五）行楷書「雅宜手券」四大字，券後題跋累累，按目前次序爲歸昌世（一五七三－一六四四；一六二四）、趙宦光（一五五九－一六二五）、文柟（一五九六－一六六七；一六六六）、朱筠（一七二九－一七八一；一六六九）、王世維（一七六九年進士）、曹文埴（一七三五－一七九八）、褚廷璋（一七九七年卒；一七六九）、梁同書（一七二三－一八一五；一七七六）、金士松（一七二九－一八〇〇）、顧啓泰（生卒不詳；一八四六）、鄭淇（生卒不詳；一八四九）、徐良（一七三三年舉人；一七六九）、王際華（一七一七－一七七六）、錢大昕（一七二八－一八〇四；一七六九）、周景柱（一七〇三－不詳）、邵齊然（一七二七；一七六九）、瞿中溶（一七六九－一八四二；一七九六）、張塤（一六四〇－一六九五）、王宸（一七二〇－一七九七；孔繼涑（一七二七－一七九一；一七六四）、七－一七七九；一七七〇）、

一七六九）、蔡履元（一七六三年進士；一七七〇）、錢載（一七〇八—一七九三；一七六九）、吳壽昌（一七六九年進士；一七七〇）、袁鈵（康熙間諸生；一七七八）、宋銑（一七六〇年進士；一七七一）、黃軒（一七四〇—一八〇〇）、周震榮（一七三〇—一七九二；一七七二）、馮敏昌（一七四七—一八〇六；一七七五）、馮培（一七三七—一八〇八；一七七六）、孫國泰（生卒不詳；一七七〇）、邵晉涵（一七四三—一七九六；一七七二）、陸費墀（一七三一—一七九〇）、翁方綱（一七三三—一八一八；一七七五）、馬紹基（乾隆間人；一七六九）、陳淮（不詳—一八一〇；一七七八）、嚴保庸（一七九九—一八五四；一八四〇）、僧六舟（一七九一—一八五八；一八四〇）、翁大年（一七六〇—一八四二；一八四二）、徐渭仁（一七八八—一八五五；二跋，一八五三）、秦簧（一八六四年舉人；一八六二）、林開暮（一八六三—一八三七；一九〇四）、費念慈（一八五五—一九〇五）、朱益濬（一九〇五）、楊守敬（一八三九—一九一五；一九〇七）、繆荃孫（一八四四—一九一九；一九〇七）。（註六）

有關〈借券卷〉的收藏經過，繆荃孫於題跋中道出了梗概：「明王雅宜〈借券〉，國初歸顧元方，次歸馬香谷……次歸顧子宜，次歸徐紫珊……後歸黃荷汀……今歸匋齋尚書」，即此卷先後入藏顧聽（元方；約一六〇二年生），馬紹基（香谷）、顧啓泰（子宜），徐渭仁（紫珊）、黃芳（荷汀；一八三五年舉人）、端方（匋齋；一八六一—一九一一）。然明末歸昌世

於跋中云：「余每憩石湖草堂，輒想履吉韻致，至獲恋其翰墨，風流蘊藉，如對其人。一日過吳門訪友人顧元方氏，出此冊視余，乃其手券」，可知顧聽收藏時間應在明末，並非如繆荃孫所說的清初。此數位藏家中，馬紹基、顧啟泰、徐渭仁皆有題跋，其中顧跋為其子世馨代書。然值得留意的是，文柟於一六六六年跋云：「余與于行兄最相友善……令嗣尊如塾以示余，並索數語識其後……元方裝潢成冊，歸趙兩先生題識，愛護至今，得尊如什襲藏之，其功豈淺鮮哉。」可知於顧聽後曾為「于行」及「尊如」弄藏，惜兩人是誰，暫不可考，或是顧家後人。

（註七）又，嚴保庸及翁大年分別於一八四○年及一八四二年跋云：「庚子十月過蘭畦先生金粟山房獲觀並識」、「蘭九初見於吳興估人手，因賦是詩，後為顧君蘭畦賢庚所藏」，則知王寵〈借券〉曾歸顧蘭畦。顧蘭畦其人待考，惟顧啟泰一八四六年跋中有「雅宜山人手券，先君子購自吳門，重加潢治，列入甲品」，或許顧蘭畦與顧啟泰是同一顧家之人？

再從〈借券卷〉上的藏印觀察，顧聽、馬紹基、顧蘭畦、徐渭仁、黃芳皆鈐有鑑藏印：

1. 顧聽：「顧聽之印」（白朱相間方印）、「一字元方」（白文方印）。（圖五）

2. 馬紹基：「馬紹基字蕙畛別號香谷鑑賞」（白文方印）、「香谷馬氏珍藏之印」（朱文方印）、「香谷秘玩」（朱文方印）、「蕙畛審定」（白文方印）。（圖六）

3. 顧蘭畦：「舜湖顧氏蘭畦珍藏」（朱文方印）。（圖七）

4. 徐渭仁：「徐渭仁印」（白文方印）、「徐渭仁印」（白文方印）、「徐紫珊祕篋印」

（朱文長方印）、「隨軒」（朱文方印）。（圖八）

5.黃芳：「黃芳方印」（朱文方印）、「黃芳之印」（白文方印）、「荷汀」（白文方印）、「荷汀」（朱文方印）、「黃荷汀四十七歲後所得」（朱文方印）、「荷汀珍藏」（白文長方印）、「星沙黃芳天光雲影樓所藏書畫金石印」（朱文方印）、「曾收藏於天光雲影樓」（朱文方印）。（圖九）

除這些藏印外，還見有以下數類：「馬二良眞賞」（朱文長方印）、「寶宋樓珍藏」（白文長方印）、「長洲馬裕華字定三號淳珊鑒藏書畫」（朱文方印）、「馬宗淵雲孽過眼記」（白文長方印）。（註八）（圖十）馬二良、馬裕華、馬宗淵暫不可考，或可能與馬紹基有關。最後還有「山陰俞廉三印長壽」（白文方印）、「廉軒」（朱文方印），均爲俞廉三（一八四一—一九一二）的鑒藏印。（圖十一）俞氏字廉軒，山陰人，曾於湖南任官，相信〈借券卷〉於端方後即入其收藏。

王寵此借券從明代流傳至今，歷數百年，在裱式上亦經歷幾次改變。趙宦光跋云：「此與與之一券，至今尚存，元方裝池成冊，可謂奇興」，可知最初是由顧聽裝潢成冊。據實物所見，入清後文柟和沈德潛書寫題跋時仍是此冊頁形式。第一次重裱應是入藏馬家後的事，蓋在馬紹基跋中有「家大人偶於書肆購得……爰重授裝暉」之語，相信便是此時將冊頁改裝成卷。其後在吳江顧家收藏後又「重加潢治」，至徐渭仁收藏後，再次裝池，目前所見即爲徐氏重裱

後的樣式，簽上仍見有徐氏「雅宜山人自書借券，咸豐三年八月四日裝潢題□」題記，並鈐有一枚「渭仁審定」的朱文方印。

在文獻著錄方面，王寵《借券卷》在乾隆年間已有較詳細的記載，包括陳焯（一七三三年生）的《湘管齋寓賞編》和翁方綱的《雅宜山人年譜・附錄》。（註九）陳焯是在乙未（一七五）十月於朱筠的昐柯小閣觀賞《借券卷》後，作出記錄，而翁方綱則是同年十一月於其蘇米齋中，與姚頤（一七六六年榜眼）、潘有為（一七四三—約一八二二）、溫汝適（一七五七—一八二〇）、馮敏昌同觀後所記，故一七七五年以前的題跋情況，可以陳、翁二人的記載為參考。二人所記錄的方法不同，前者不分類別列出，後者則分為跋、詩、跋并詩三類，但兩者所記的題跋次序，相當一致，比對之下，目前實物所見的題跋，在沈德潛之後的次序頗為紊亂，這可能是徐渭仁重裝時所做成。此外，陳、翁二人均記曹文埴後有季學錦（一七九八年卒）題詩，現已不見，相信是在重裱時不知何故失去。此卷至晚清詳錄於端方的《壬寅銷夏錄》中，題跋次序與目前所見相同，惟不見有朱益濬與楊守敬的題跋，而所錄繆荃孫的題跋亦在文字上與原蹟稍有出入。（註十）

王寵手券後的題跋內容豐富，尤為值得注意者有三。其一是乾隆（一七三六—一七九五）年間的題跋特多。乾隆時王寵借券屬馬氏弆藏，據馬紹基跋中所述，此借券為「家大人偶於書肆購得」，他則於己丑（一七六九）春攜入京師，向四方名流乞題，可見此卷雖一直藏在吳

中，但卻曾流傳於都門，在官宦顯貴、學士名流之間輾轉傳覽，或於雅集同觀，寓目之餘更迭

題跋、賦詩詠頌，盡顯當時京中賞書鑑古、以詩會友的風雅景象。其二是出現幾段名家的長

跋。這些長跋洋洋大觀，各具特色，其中朱筠與翁方綱以大量文字為借券相關的人與事，詳作

考證，邵晉涵則援古證今，詳考晉、唐、宋、明各朝券制，其嚴謹的鑑古態度，正是乾隆時期

考據之學盛行下的一時風尚。（圖十二至十四）其三是此卷於流傳過程中倖存的命運。先是馬

紹基於己丑（一七六九）摯入都門時，「過濟河舟覆，是卷未漂失」，故馬氏遙想南宋趙孟

堅（一一九九－一二六四）落水蘭亭的故事，以為彷彿有「神物護持」；後則於咸豐（一八五

一－一八六一）年間未有隨動亂與徐渭仁的去世而佚亡。據徐渭仁的題跋所記，咸豐三年（一

八五三）小刀會攻陷上海城，徐氏「倉卒不及避」，被禁錮在家，後於十一月中待看守稍懈時

賄賂守城者，將部分珍藏書畫縋城而出，寄友人交授幼子。徐氏在跋中不禁嘆息曰：「嗚呼！

此身不知作何歸宿，尚拳拳於古人遺墨，欲使存留勿失，且付之十三歲無知之幼子，其人之窮

至此，亦可謂之極矣。縋城亦不便，故所去不多，其餘不知作何等劫灰，可勝嘆哉。」（圖十

五）小刀會兵陷上海，是晚清的矚目史事，咸豐五年（一八五五）清兵入城，徐被冠以「偽參

謀」罪名被通緝，終於在四月前在蘇州伏法。（註十一）王寵《借券卷》重新裝成於咸豐三年八

月四日，翌日小刀會入城，時間可謂巧合。繆荃孫於其題跋中謂徐氏於「以咸豐癸丑八月四日

裝成，次日小刀會匪變起，紫珊陷城中，以此卷隨其子縋城而免於偃」，所言不確，蓋若此

卷隨其他書畫絕城送走，徐氏不可能於十二月廿三日於卷上題跋。徐氏另一跋書於十一月二十日，云：「虛堂孤寂影相親，禁錮嚴城已八旬。剩得空空書券手，惜無貸主作中人。家人告竭，書此志慨。」可見王寵〈借券卷〉於動亂中一直在徐渭仁身邊，甚至成爲他藉以抒懷感興之物。徐渭仁是晚清著名藏家，所蓄書畫圖藉甚富，在小刀會的動亂中，他在王寵〈借券卷〉後先後題上二跋，似有特別眷戀之情，爲此卷書蹟平添傳奇色彩。黃芳於咸豐五年（一八五五）任上海縣縣令，王寵〈借券卷〉亦於徐渭仁歿後歸其所藏，並繼續其流傳的傳奇。（註十二）

三　王寵一生貧賤？

據借券的內容顯示，王寵於嘉靖七年（一五二八）四月，請文彭作中，向袁褧（一四九一─一五七七）借白銀五十兩，起利二分，於十二月需連本帶息償還。此借券似反映王寵生活窮困，需要借貸。對於王寵的經濟情況，學者薛龍春根據歷史文獻及傳世書蹟，有極爲詳細的探討，其研究指出王寵一生常捉襟見肘，需要向友人借貸，債主包括袁褧、陳鏊、顧璘（一四七六─一五四五）、繆承祥等，加上數次應付科舉，支出甚大，故王寵所過的是一段「貧賤而不得志的短暫人生」。（註十三）研究中亦舉〈借券卷〉爲例，指出王寵於嘉靖七年向好友袁褧借銀五十兩，以應付是年赴考鄉試之用。（註十四）薛氏的研究材料充實，王寵一生常慨嘆生活貧困，又多次向友人舉債，實無疑問；然而，王寵的貧困是真的非常貧窮，還是只是「相對」

而已，似尚可推敲。

王寵父親王貞業商，經營酒肆，但喜收藏古器書畫以自娛，興趣高雅，且與文徵明（一四七〇—一五五九）等文人接近，故並非一般市儈的酤徒。（註十五）能蓄古器書畫，家境即使不殷實，亦不會十分貧窮。王寵及其兄長王守（一四九二—一五五〇），皆受良好的教育，王守更於嘉靖五年（一五二六）舉進士，八年（一五二九）赴京應詔，惜王寵由正德五年（一五一〇）到嘉靖十年（一五三一），凡八試皆不中，一生主要在蘇州過著文人的生活。以當時不少蘇州文人的生活方式來說，王寵在經濟上出現拮据之困，未必便是長期貧賤。據研究，蘇州文人如祝允明（一四六〇—一五二六）、文徵明、唐寅（一四七〇—一五二三）等，皆是「徘徊於仕途邊緣的士人」，雖有學問而失意於科場，故喜於生活上尋求自適之樂。（註十六）祝允明、唐寅較爲狂縱放逸，文徵明則謙恭愼行，性格各有不同，但皆陶醉於山水遊樂、詩酒酬唱、書畫往來的生活。在金錢的意識上，論者指出，大多是隨手快意：「他們無錢時可以毫不靦顏的向親友討，故文徵明向人要過米，祝允明向人要過木炭。他們有時身邊錢很多，有時又窮得難以度日」。（註十七）王寵從容閑雅，謙謙風度，性格較近文徵明，是當時蘇州文人群體中的重要一員，亦喜冶遊山水、詩酒流連，甚至縱飲宴樂，在這種生活方式下，亦難免對金錢較爲隨意。若審視王寵致王守信札中所透露的生活實況，亦不難發現一些有趣的細節。例如他在王守宦遊之後於吳縣郊外起越溪莊，有田地過百畝，除可自耕外，亦嘗僱人耕種。（註十八）

又如於嘉靖庚寅（一五三〇）生活「窮困」之時，仍計劃築造新書室三間，需要籌措二十兩；

數年後卻抱怨道：「前書許弟賣鍛匹銀十兩，千萬作急附來，弟久病貧甚，且年來又大費，買

新舟甚佳，長可一丈，望之可愛，莊上風景益好。」（註十九）可以說，王寵一生無疑是時常舉

債，但舉債背後所反映的不僅是他的財困景況，更重要的是當時蘇州文人的生活態度。王寵的

「貧賤」，或更應從這角度理解。

對於王寵立下借券作為借貸證明之事，〈借券卷〉的題跋固然有不少是借題寄興，不作深

究，但亦不乏個人觀點，如朱筠云：「戊子，山人第七斤之歲也；四月書券，或者將爲科試以

應應天鄉舉計耶？」並詩曰：「山人八戰罷，茲當第七困。維夏山蔬佳，釜中無餘飯」，認爲

王寵當時確有財困，並推測是爲準備科試而借貸。邵齊然則云：「雅宜山人於袁與之交尤歡，

有無相通，安所用券。殆酒酣耳熱，一時遊戲之筆耳」，指出以王寵與袁褒的交情，通財根本

不用立券，故此借券只是遊戲而已。持相同看法的有蔡履元：「雅宜山人望重當時，貸止半

百，而必以券貲財，自昔重與，或遊戲爲此，以刓前此名書所未有也。」翁方綱在亦指出文、

袁兩家皆「重友誼，輕財賄」，故若袁褒向王寵通財而要立券，便像世間鄙俗之士所爲，其子

孫必感羞愧而不會「寶愛而藏之」，故認爲：「若斯券者，蓋亦履吉與壽承、與之輩酒間戲

筆，聊爲世俗券式以自娛已耳，豈其果嘗有是事哉。」楊守敬亦依此說，認爲袁褒不可能以利

息向王寵發貸，故借券只是戲筆：「以王、袁之交，借五十金不必有券，而有券亦不必有利，

此劵以二分起息，正是市井借貸常例，即此亦可知為戲作，非實事也。」王寵向袁褒借錢，已

有前科，故若眞的是再向他借五十兩，以作應貢之用，亦不意外，只是在王、袁兩家向為至交

的情況下，是否需要立劵爲憑，而且又以二分起息，按蔡履元、翁方綱、楊守敬等的看法，似

有違朋友之間的通財之道而已。不過傳世資料顯示，王寵向繆氏及陳鰲借貸，確眞有借據與利

銀之事，故如向袁褒舉債而需要立據起息，亦並非沒有可能。(註二十) 其實此借劵流傳至今，

它是眞爲借貸而立，還是只是書於酒酣耳熱的「遊戲之筆」，眞相如何似已無傷大雅，在後人

眼中，最重要的是這紙借劵是王寵的傳世墨寶。

四　書以韻勝

王寵的借劵只是寂寥片楮，卻讓後人無限珍惜，箇中原因，當與王寵的書史地位有關。

(註二一)

王寵生命短暫，但在書史上卻享有極高的地位。王世貞（一五二六－一五九〇）評論吳中

書家時說：「天下法書歸吾吳，而祝京兆允明爲最，文待詔、王貢士寵次之」，將王寵與文徵

明並列，並比較謂：「文以法勝，王以韻勝，不可優劣等也」，評價甚高。(註二二) 他又曾於

祝、文、王三家之外，加上陳淳（一四八四－一五四四），稱四人爲吳中書壇的「四名家」。

(註二三) 稍後的趙宦光沿用其說云：「國朝獨鍾于吾吳，又同起于武、世二廟，如祝、文、

王、陳四君子者，先進不過一甲子，盡一時之盛」，故書史上有所謂吳中四家之說。（註二四）

嚴格來說，祝、文輩份較高，王、陳較低，吳中四家可說是兩輩平分秋色。然而，陳淳的地位

實不若王寵穩固，如孫鑛（十六世紀）便曾針對王世貞的評論而說：「道復書亦豪勁有姿態，

第無古法，謂之散僧良然，亦祇可參禪耳。祝、文及王自是吳中三名家，道復或未及等倫。」

（註二五）又如清代楊賓（一六五○—一七二○）雖然曾經批評清代吳門書家「不及祝、文、

王、陳遠甚」，似仍沿用四家之說，但在他一則明人書法的評論時，於吳門書家中並無提及陳

淳，卻在點評祝允明時，稱王寵「學力在祝、文上」，又嘗將祝、文、王三家並論，謂「文徵

仲書宜小而不宜大，宜眞、行而不宜草、隸；祝希哲、王履吉則眞、草、大、小，無不宜。」

（註二六）可見王寵在楊賓心中的地位，遠勝於陳淳。顧復（康熙時人）亦曾評書曰：「先君述

董文敏論書曰：氣爲最，勢次之，筆斯下矣。余觀明世人書，皆以筆尖作楷，禿筆成行，亦得

擅名于時。王履吉沉著雄偉，多力豐筋，得氣得勢，非公而誰。故明之中葉書家，祝、王並

稱，有以也」，對王寵可謂讚譽有加，並將他與祝允明並置。（註二七）王寵能在短暫的人生，

以後輩身分與祝、文雁行，成就超乎尋常。書史地位的建立，原因複雜，其中書藝水平，是必

不可少的因素。王寵雖然並不如其他長壽書家可以透過長期「修煉」，經歷不同階段的變化而

臻化境，但卻有其過人之處，足以爲他爭得吳門名家的不朽地位。此過人之處，乃是其書法的

韻度，能遠接晉書傳統。（註二八）

王寵書法出自晉唐，尤服膺王獻之（三四四─三八四）、虞世南（五五八─六三八），取法高古，用筆圓融凝鍊，結體疏簡，態度雍容，氣息清雅淳厚，不溫不火，無絲毫作意取妍之態，其質樸平和的韻度，被視爲是能得晉法，於吳中書家中十分突出。王世貞說「王以韻勝」，又稱王書「以拙爲巧」，精要道出王寵書法的特點。曾稱祝、文、王、陳爲吳中四名家的趙宧光，亦嘗評書曰：「近代吳中四家竝學二王行草，仲溫得其蒼，希哲得其古，徵明得其端，履吉得其韻」；「京兆大成，待詔淳適，履吉之逸韻，復甫之清蒼，皆第一流書……謂祝得魏肉，文得晉腴，王得晉脈，陳得唐、宋而下筋骨，惜乎不及頭目髓腦，如是判斷，便不能爲之曲蔽矣」，對王寵書法的看法，亦是欣賞其韻，並視之爲可與晉人血脈相通。（註二九）後之論者，亦大體因王寵書法能體現晉韻而對之崇不已。詹景鳳在王寵〈千字文〉後，甚至跋云：「明興，弘正而下，法書莫盛於吳，然求其能入晉人格轍，則王履吉一人而已矣」，亦以王寵能得晉法而高度讚譽。（註三十）可以說，王寵書法雖看似平平無奇，但卻在自然質樸、平和簡澹的風格中，重新演繹晉代的書法傳統，契合了文人書家一直嚮往的境界，其崇高的書史地位，並非僥倖所致。

此借券書於嘉靖七年（一五二八）四月，是王寵三十五歲的手筆，距離去世只有五年，故已是他「後期」的書蹟。王寵此階段的行書與行草書蹟，傳世不乏例子，較著名者有一五二七年的《九歌》（普林斯頓大學藝術博物館藏）、一五二八年的《五憶歌》（臺北國立故宮博物

院藏）、一五二九年的《宋之問詩》（東京國立博物館藏）等，皆為大型製作，內容與文學相關，足以反映王寵的才學與書藝。[註三] 相對來說，此幀細小的借券只是寥寥數行，字數甚至不及王寵的傳世書札，而且又只是一件平常的借貸憑據，實非王寵的「代表書蹟」。然而，王寵書蹟因短壽而較少，加上偽蹟甚多，任何流傳書蹟真品都顯得份外珍貴。故在後人眼中，此借券即是一件難得的傳世書蹟，能有緣寓目，不免於題跋中就王寵的書藝抒發己見：

與之一券，至今尚存。元方裝池成冊，可謂奇興……（趙宧光）

履吉字法大令，直入永興之室，晉唐韻筆，非斯人吾誰與歸。數十年來真迹絕少，此與

片楮神傳逸少筆，諸公癖是墨池豪。留將好事金無買，何必區區焚券高。（趙嗣萬）

雅宜山人品最高，風尚邱壑懷清操。陶謝詩格力摹古，鍾王墨妙勤揮毫……我觀筆勢持勁逸，戲鴻舞鶴亂塵囂。流傳片楮等尺璧，不待碑版光難韜。（吳壽昌）

……余家臥雲室舊藏有山人石刻二，歸愚宮傳歎其書法秀勁，直追右軍。觀此彌覺墨瀋淋漓，生氣拂拂，從指間生也。（黃軒）

然有明一代力追晉法者，衡山先生外，推山人為大宗……其書之沖和淵永，無囂凌結習

也。（孫國泰）

後人觀此者，但當如歐陽子評永興千文後數字，以信筆不用意賞之則得之矣……山人書

出文氏門，先河永興獨溯源……偶然得紙墨汁飜，那復細大擇語言。雖近章草弗怒奔，

亦用文法無仿痕。押尾掣勢尤軒軒，所以永興筆意存。（翁方綱）

一般而言，題跋多是應藏家或友人之邀而書，故不免是讚譽之語，甚至是溢美之辭，以上數幀

題跋，亦不例外。但在酬應之餘，對於王寵書法的評騭，亦大體並非違心之論。事實上，王寵

書法植根永興，上溯大令，力追晉法，風格沖和秀逸，能得晉韻，已成篤論。

五　書以人傳

早於北宋時，歐陽修（一○○七－一○七二）已指出人品是書法流傳後世的關鍵：「古之

人皆能書，獨其人之賢者傳遂遠。然後世不推此，但務於書，不知前日工書隨與紙墨泯棄者，

不可勝數也……非自古賢哲必能書也，惟賢者能存爾，其餘泯泯不復見爾。」（註三一）此觀念

一直影響著歷代藏家及文人的鑑賞方式，故即使是日常書札，或是其他尋常墨蹟，雖是寸縑尺

楷，亦往往因書者其人而得以流傳千古。王寵借券為後世珍若拱璧，除了書藝的因素，更在於王寵的人品學問，得到普遍推崇。

八次參加鄉試不售，是王寵一生的遺憾，但他在吳中的聲望，卻沒有因為失意科場、欠缺功名而有所影響。王寵成名甚早，於正德（一五〇六－一五二二）初年已如文徵明所述：「一時聲稱甚籍，隱為三吳之望，三吳之士知君者，咸以高科屬之。」（註三三）在十五歲時，文徵明更折輩行和他訂交，由是與文徵明、蔡羽（不詳－一五四一）的文人群體結緣，終其一生，與朋儕友好賞玩風物，相互酬唱，切磋文藝，成為吳中風雅不可或缺的人物。王寵的聲望，主要建基於他深厚的學養和高尚的人品。文徵明說他「於書無所不窺，而尤詳於群經。手寫經書，皆一再過。為文非遷固不學，詩必盛唐。見諸論撰，咸有法程」，道出了王寵的學養。（註三四）至於為人，則謙恭自愛，廉潔自持，待人以誠，「風儀玉立，舉止軒揭」，深得各輩友朋讚許。（註三五）故王寵年壽雖短，卻在生前已有不少追隨者，直是吳中文士中的典範。

像王寵這樣的典範人物，其書蹟自為後人所樂於弄藏。他的傳世借券，亦是在這種「書以人傳」的觀念下，成為鑑藏史上的藝林韻事。觀〈借券卷〉後的題跋，以借券遙想王寵為人者多不勝數，以下為其中數例：

（註三六）

總之人與藝不凡，自令人不能恝置耳。雅宜書法追逐右軍，而植品峻潔，不染塵埃，兄為都憲，轉因弟名而重，則山人之身分可知。宜手券一紙，為諸名流寶貴也。（沈德潛）

夫以一券之細，苟據其顛末而詳悉考之，前輩風流酬酢，儼然可見，則夫手跡之可貴，固不獨以其藝事之工而已，在即其世而知其人也。（朱筠）

雅宜山人手券一紙，迴如吉光片羽，流傳數百年，未遭棄置，蓋事之以人重也。（王世維）

六書，一藝耳，藝重乎？稱貸鄙事耳，事重乎？事以人重，人暨藝傳，券故可焚，人至今存。（周景柱）

寥寥數十字耳，而珍若拱璧，豈不以人哉？（黃軒）

這些題跋皆說明書法鑑賞不只重書藝，更重人品。正如顧啓泰與王宸分別於題跋中，認為

王寵〈借券卷〉可與顏眞卿（七〇九－七八五）〈乞米帖〉「後先輝映」、「並傳千古」，以二帖皆書於困窘之時。〈乞米帖〉是顏眞卿因關中大旱，江南水災，以致農業失收，家中無米，故向同事李太保求米的書札。該帖見於南宋刻帖《忠義堂帖》中，墨蹟於北宋仍存，雖然只有寥寥四十三字，但早爲世人所珍重。曾親見墨蹟的米芾譽此帖「最爲杰思，想其忠義憤發，頓挫鬱屈，意不在字，天眞罄露，在於此書」，所欣賞者，正是由書蹟背後的書家人品。（註三七）王寵借券的鑑賞，雖然可用翁方綱的「以信筆不用意賞之則得之」的態度爲之，但畢竟這類小品的意義，還在於人文道德下的書家形象。

六 餘話

手卷是中國藝術中一種獨特形式，其特點是隨著作品流傳，得結墨緣者可在卷後書寫題跋，題跋越多，手卷越長。以鑑藏史的角度觀之，卷後題跋乃是作品流傳的第一手資料，從中可見中國鑑藏文化中索題、應題、賞鑑、評騭、歌詠等傳統，並可領略作品存滅沉浮的命運。以書法史觀之，卷後題跋對於書蹟的評論，可爲了解書家其人其藝提供重要的參考，而題跋本身更往往亦是珍貴的書蹟，可補充傳世書法實物的不足。王寵的〈借券卷〉的價值，亦可作如是觀。

〈借券卷〉所保存的書蹟，異常豐富。引首書者王杰是乾隆二十六年（一七六一）狀元，

為官剛正廉潔，所書「雅宜手券」四大字，圓融平和，與乾隆皇帝的書風相近，可見當朝的「主流口味」。（圖三）王杰善書，其名見於《皇清書史》中，謂其「八歲能書扁額大字」，並稱其書「體貌充實」，可與張照、曹秀先（一七〇八～一七八四）並列，惜傳世書蹟不多，此引首四字，殊為難得。（註三八）卷後的眾多題跋，幾乎全是出自名流之手，其中不乏有赫赫有名的書法大家，亦有見於史籍但漸為書史遺忘者。以徐良為例，《皇清書史》載云：「精八法，致仕後客都門法源寺，四方求書者塞門限，雲間董、張兩文敏後殆鮮其匹」、「工書，似董文敏。」（註三九）〈借券卷〉中的徐良跋正是書於法源寺，其風格確是華亭之派，寫得清俊淡雅（圖十六）。又如邵齊然，《皇清書史》記其「書法類歐褚，行書直逼眉山，雖得自家傳而風格一變。」（註四十）觀其題跋書風確是步履東坡，有質樸之趣。（圖十七）由於題跋甚多，於此難以一一論述，惟從徐良與邵齊然二例，亦足以說明此〈借券卷〉對書法史有補闕拾遺的價值，加上所存印章極多，於印鑑史亦深有裨益。

王寵的一紙尋常借券，卻流傳千古，即使不是得到「鬼神呵護」，亦可算是天意。由細小的手券衍生成目前所見的超長手卷，箇中蘊含的傳統尊古思想，以及看重人品的道德觀念，更是值得今人深刻反思。

注釋

編按　莫家良　香港中文大學藝術系系主任及教授。

註一　國立故宮博物院編輯委員會編：《王寵書法特展圖錄》（臺北市：國立故宮博物院，一九九二年），頁一〇六－一〇九。

註二　林業強編：《三十年入藏文物選粹》（香港：香港中文大學文物館，二〇〇一年），頁一一六－一一七，圖二九；《北山汲古——利氏北山堂捐贈中國文物》（香港中文大學文物館，二〇〇九年），頁一四二一－一四三，圖版四一。

註三　此〈借券卷〉曾於一九八九年在紐約蘇富比拍賣。見Sotheby's Fine Chinese Painting, New York (Wednesday, May 31, 1989), lot 21。

註四　筆者正在編輯的《北山汲古——中國書法》圖錄，將刊載〈借券卷〉全卷彩圖及釋文。

註五　近年有關王寵的專書以薛龍春的《雅宜山色——王寵的人生與書法》（上海市：上海書畫出版社，二〇一三年）和《王寵年譜》（上海市：上海書畫出版社，二〇一二年）為最詳盡。此外還有薛龍春：《王寵》，《中國書法家全集》（北京市：河北教育出版社，二〇〇四年）；朱書萱：《王寵》，《書藝珍品賞析五〇明代系列》（臺北市：石頭出版社，二〇〇六年）。論文則有薛龍春的「以拙為巧」〉，《東方藝術》，二〇〇六年第五期，頁四八－六七；〈王寵的作偽與偽作〉，《中國書畫》，二〇〇七年第十期，頁五六－五九，頁四八－六七；〈王寵的作偽與偽作〉，《中國書畫》，二〇〇七年第十期，頁五六－

六三；《王寵人生經歷和書法風格解析》，《美術史與觀念史》，第五輯（二〇〇八），頁二七九—三二一；《王寵散考五題》，《書藝》，第五卷（二〇〇八），頁六九—七五；〈王寵門生及追隨者考》，《美術與設計》，二〇一一年第三期，頁五一—五九；傅展紅：〈《王寵行書述病》考》，《文物》，二〇〇四年第十二期，頁七四—八二；〈談王寵行書書札《起居帖》〉，《故宮博物院院刊》，二〇〇五年第四期（總第一二〇期），頁三五—四一。

註六　名字後的括號內，先列生卒，後為題跋的年份。

註七　翁方綱於《王雅宜年譜》的附錄中，錄有王寵手券，中有「于行標題舊籤，馬君云顧元方也」之語，「于行」似便是顧元方，即顧聽。見翁方綱：《王雅宜年譜‧附錄》，載《藝文雜誌》，第一卷第一期（一九三六年），頁三一四。然按目前所知，顧聽，初字元不因，更字元方，一字元芳，未見有「于行」的名稱。有關顧聽的簡述，見黃嘗銘編著：《篆刻年歷一〇五一—一九一一》（臺北：真微書屋出版社，二〇〇一年），頁七五。

註八　「馬二良真賞」與「寶宋樓珍藏」常見同時出現，故應為同一藏家用印。

註九　陳焯：《湘管齋寓意編》卷四，載楊家駱編：《藝術叢編》第一集第十九冊（臺北市：世界書局，一九六二年），頁二三二—二三四。翁方綱：〈王雅宜年譜‧附錄〉，同註七，頁三一四。

註十　端方：《壬寅銷夏錄》，《續修四庫全書》第一〇八九冊（上海市：上海古籍出版社，一九九五年），頁五七二—五八三。其他著錄多為筆記或詩集滲編，或所記甚簡，或只錄個別題詠，如朱筠《笥河文集》（卷六）、吳壽昌《虛白齋存稿》（卷四）、錢大昕《潛研堂詩

集》（卷十）、錢載《籜石齋詩集》（卷三〇）、邵晉涵《南江詩鈔》（卷三三）、翁方綱《復初齋集外詩》（卷九）、繆荃孫《雲自在龕隨筆》（卷五）、楊鍾羲《雪橋詩話三集》（卷七）、徐世昌《晚晴簃詩匯》（卷九三）等。

註十一　宋戰利：《徐渭仁生卒年考》，《史學月刊》，二〇一二年第十二期，頁一二五―一二六。

註十二　除王寵《借券卷》外，徐渭仁的部分舊藏亦流入黃芳手上，如南宋刻本《唐女郎魚玄機詩》一書。見張秀玉：《南宋書棚本《唐女郎魚玄機詩》流傳考述》，《圖書館界》，二〇一二年第三期，頁二六―二九。

註十三　見薛龍春：《雅宜山色——王寵的人生與書法》，頁九四―一〇八。

註十四　同前註，頁一〇四―一〇五。

註十五　文徵明：《王氏二子字辭》，載《甫田集》，《景印文淵閣四庫全書》第一二七三冊（上海市：上海古籍出版社，一九八七年），卷二一，頁七上。

註十六　羅宗強：《明代後期士人心態研究》（天津市：南開大學出版社，二〇〇六年），頁一九五。

註十七　同前註。

註十八　薛龍春：《雅宜山色——王寵的人生與書法》，頁一〇一―一〇三。

註十九　薛龍春：《雅宜山色——王寵的人生與書法》，頁一〇四；傅紅展：〈《王寵行書述病帖》考〉，《文物》，二〇〇四年十二期，頁七四。

註二十　薛龍春：《雅宜山色——王寵的人生與書法》，頁一〇二―一〇三。

註二一　有關王寵書史地位的討論，見莫家良：〈陳淳與王寵——明代書家品評一例〉，載趙陽等編：《乾坤清氣——青藤白陽書畫學術研討會論文集》（澳門：澳門藝術博物館，二〇一〇年），頁五六一六五。

註二二　王世貞：《藝苑卮言》附錄三，載華人德編《歷代筆記書論彙編》（南京市：江蘇教育出版社，一九九六年），頁一八七一一八八。

註二三　王世貞：〈跋茂苑菁華卷〉，載《弇州四部稿》，《景印文淵閣四庫全書》第一二七九一一二八四冊，卷一三二一，頁八下。

註二四　趙宧光：《寒山帚談》，《景印文淵閣四庫全書》第八一六冊，卷下，法書七，頁三三上。

註二五　孫鑛：《書畫跋跋》，《景印文淵閣四庫全書》第八一六冊，卷一，頁三九上。

註二六　楊賓：《大瓢偶筆》卷五，載崔爾平選編點校：《歷代書法論文選續編》（上海市：上海書畫出版社，一九九三年），頁五三四一五三五。

註二七　顧復：《平生壯觀》，《續修四庫全書》第一〇六五冊，卷五，頁三二一。

註二八　有關王寵書法的韻度，可參考朱書萱：《王寵》，頁三〇一三一；薛龍春：《雅宜山色——王寵的人生與書法》，第四、五章。

註二九　趙宧光：《寒山帚談》，卷下，法書七，頁三三一、三三。

註三十　國立故宮博物院編輯委員會編：《王寵書法特展圖錄》，頁一〇九。

註三一　《九歌》與《宋之問詩》見朱書萱：《王寵》，頁二六一二九；《五憶歌》則見國立故宮博物院編輯委員會編：《王寵書法特展圖錄》，頁一二一三〇。

註三二　歐陽修：〈世人作肥字說〉，載《文忠集》（《景印文淵閣四庫全書》第一一○二冊），卷一二九，頁六。

註三三　文徵明：〈王履吉墓志銘〉，載《甫田集》，卷三二，頁一上－一下。

註三四　文徵明：〈王履吉墓志銘〉，頁一下。

註三五　文徵明：〈王履吉墓志銘〉，頁二上。

註三六　薛龍春：〈王寵門生與追隨者考〉，《南京藝術學院學報》，二○一一年第三期，頁五一－五九。

註三七　米芾：〈書史〉，載盧輔聖主編：《中國書畫全書》第一冊（上海市：上海書畫出版社，一九九三年），頁九六六。

註三八　李放纂錄：《皇清書史》，《叢書集成續編》第九九冊（臺北市：新民豐出版社，一九八九年），卷一六，頁一三－一四。

註三九　同前註，卷三，頁五。

註四十　同前註，卷二八，頁一六。

王寵〈借券卷〉圖版說明

圖一　王寵〈行草千字文卷〉（局部），香港中文大學文物館藏。

圖二　王寵〈草書詩翰卷〉（局部），香港中文大學文物館藏。

（a）

（b）

圖三　王寵〈借券卷〉（局部），一五二八年，香港中文大學文物館藏。

圖四　王寵〈借券卷〉（借券）

圖五　顧聽印鑑	
a.「顧聽之印」（白朱相間方印）	b.「一字元方」（白文方印）

圖六　馬紹基印鑑	
a.「馬紹基字蕙畛別號香谷鑑賞」 　（白文方印）	b.「香谷馬氏珍藏之印」（朱文方印）
c.「香谷祕玩」（朱文方印）	d.「蕙畛審定」（白文方印）

圖七　顧蘭畦印鑑：「舜湖顧氏蘭畦珍藏」（朱文方印）

圖八　徐渭仁印鑑	
a.「徐渭仁印」（白文方印）	b.「徐渭仁印」（白文方印）

c.「徐紫珊祕篋印」（朱文長方印）　　　　d.「隨軒」（朱文方印）

圖九　黃芳印鑑

a.「黃芳私印」（朱文方印）　　　　b.「黃芳之印」（白文方印）

c.「荷汀」（白文方印）　　　　d.「荷汀」（朱文方印）

e.「黃荷汀四十七歲後所得」（朱文方印）　　　　f.「荷汀珍藏」（白文長方印）

g.「星沙黃芳天光雲影樓所藏書畫金石印」
（朱文方印）　　　　h.「曾收藏於天光雲影樓」（朱文方印）

圖十　馬二良、馬裕華、馬宗淵印鑑

a.「馬二良真賞」（朱文長方印）

b.「寶宋樓珍藏」（白文方印）

c.「長洲馬裕華字定三號淳珊鑒藏書畫」
　　（朱文方印）

d.「馬宗淵雲烟過眼記」（白文長方印）

圖十一　俞廉三印鑑

a.「山陰俞廉三印長壽」（白文方印）

b.「廙軒」（朱文方印）

圖十二　朱筠題跋

圖十四　祝允明草書帖

圖十三　徐有貞草書帖

虛堂孤寂影相親禁銅嚴城已八旬刺得空、書券之借
無寬主作中人、窗人吾弱書此卷帆、六月二日渭仁

咸豐三年癸丑八月吾上海之亂事起倉
卒不及避旅為其將余禁錮在家不許
親友及書牘往來余置死生於度外雖
鼎鑊在前不為動久之尔無相踵至十
一月中看守稍懈因之以第四子豫記西
人梅君望之南堂乃以平生珍賞書畫
碑刻使唐教賄守城者繼出寄友人
艾君靜洲收儲撰之篋兒鳴呼此予
不知作何歸宿尚奉於古人遺墨欲
使存留而失旦付之十三歲毎知之切
子其人之窮玉此六所謂之槇矣繼城
亦不便故而亡不句其餘不知作何等
翅辰可勝嘆哉十二月三十六老人徐渭記

圖十五　徐渭仁題跋

雅宜先生人之玉俱
字絕枝一券亦傳作
中者為文壽亦僅
書押字而因為不朽
於稱貸而亦為之
宜收積再至子
居百也
己丑七月廿一日淨居題
於法源寺

圖十六　徐良題跋

觀朱學士跋雅宜山人楷書與之交尤

歡有無相通安所用券殆酒酣耳熱

一時游戲之筆耳昔人文采風流偶

兩涉筆皆令後人愛重恐其不傳此

券之留存重山人也若博士買櫝玉

今齒冷矣

乾隆三十五年六月望後尚湖邵齊然題

圖十七　邵齊然題跋

明代「仿書」創作模式的出現
——從祝允明到董其昌書〈古詩十九首卷〉的討論

黃惇

摘要

元明時，經畫家的實踐，將臨摹與創作相結合，進而使「仿」逐漸轉化爲一種創作模式。

從仿畫到仿書，作爲創作模式大體手法是相同的，因爲明代出現的仿書手法正源於仿畫。仿書在明代的出現，是傳統書法創作模式上的突破和創造，在書法史上具有重要的意義。

本文通過書寫〈古詩十九首〉這同一內容的作品作爲焦點，分析討論了從嘉靖四年（一五二五）祝允明寫〈十九首卷〉，到隆慶六年（一五七二）的文彭〈十九首卷〉，再到董其昌寫於萬曆三十八年（一六一○）〈十九首卷〉的變化，透視出這種仿書創作模式的肇始時間、特徵及其價值。指出這近百年中，仿書創作模式借鑒於仿畫，從隱晦、偶一戲之到以此直抒胸臆的發展，實起於吳門書家而自覺完成於董其昌，並對後世的書法創作產生了重要的影響。

關鍵詞

明代、仿書創作模式、〈古詩十九首〉、祝允明、董其昌

一 前言

「仿」的概念，在中國藝術中出現很早。在書畫語境中，其初只是習書畫者，將自己的習作與所臨習古人作品比較像與不像時的用語。元明時，經畫家的實踐，將臨摹與創作相結合，進而使「仿」逐漸轉化為一種創作模式。在山水畫中，創作者或以寫真為基礎，或畫胸中丘壑，然卻使用古代某家筆法、皴法、墨法乃至樹法、構圖等為基調創作自己的作品。從畫上的題跋可知，畫家往往以「墨戲」、「得其筆意」而自快。這種仿作，與書畫中的臨摹手段有別，臨和摹是必須有具體範本為前提的，仿作則大抵只須與古人作品的風格對應，而不必以具體內容對應。

明代吳門書畫家以沈周（一四二七—一五〇九）、文徵明（一四七〇—一五五九）為代表，在他們的山水畫中，開始廣泛地運用「仿」的創作手段，並在題跋中多有表述。然而吳門書畫家的書法作品中，幾乎看不到這種「仿」的創作手段。（關於文徵明曾有〈仿懷素草書一卷〉，我們留待後面去討論。）而我們從祝允明〈古詩十九首〉及〈秋風辭〉、〈榜枻歌〉一卷中，卻隱約讀出了仿作的創作手法。至萬曆時代的董其昌（一五五五—一六三六），受吳門山水畫家影響，不僅在山水畫中大量使用「仿」的創作模式，而且積極將之使用於書法創作，並從觀念上清晰地表達出來。因此可以說從吳門書家到董其昌的仿書創作，可視為書法史上運

明代「仿書」創作模式的出現

用這種創作模式的開端。通過從祝允明到董其昌書寫〈古詩十九首〉卷的討論，細察其間微妙的聯繫和變化，可以看清這種仿書創作模式的肇始時間、特徵及其價值。

二 祝允明〈古詩十九首卷〉隱藏的仿書手段及其影響

吳門書家祝允明（一四六〇－一五二六）於嘉靖乙酉（一五二五）九月，在文嘉（一四九九－一五八二）的書齋，寫下〈古詩十九首〉（圖一）。書畢，紙有餘，接寫〈秋風辭〉、〈榜枻歌〉（圖二）成一卷。祝允明〈古詩十九首〉尾款題云：「暇日過休承讀書房，案上墨和筆精，粘紙得高麗繭，漫寫十九首，遂能終之，亦恐不負傷蠶之誚也。」又在〈秋風辭〉後題道：「作行草後尚餘一紙，因爲此二章，聊試筆耳，不足存也。枝山附記。」（註一）所以這件作品，既被視爲祝允明晚年的代表作，也被視爲祝、文兩家及祝與吳門後代藝術家之間友誼的紐帶。次年十二月二十七日，祝允明辭世。祝允明書後次年春日，陳淳（一四八三－一五四

四）於文嘉處展觀後跋云：

> 余嘗觀諸家書法，知古人用心於字學者亦多矣。余雖愚陋，受教於吾師衡山先生之門，間語筆意，恨莫能從也。今吳中名書家輒稱枝山、衡山二公，其抗衡者歟？休承出此卷，不能不興仰止之歎！嘉靖丙戌春日陳淳董識。（註二）

此後，王寵（一四九四－一五三三）從文嘉手中借臨三月，並跋云：

祝京兆允明書，落筆輒好。此卷尤爲精絕，翩翩然與大令抗衡矣。寵從休承處持歸，臨摹數過，留案上三閱月，幾欲奪之，以義自止。休承其再勿假人哉。丙戌夏五端陽日，王寵識。（註三）

二十二年後的嘉靖二十六年（一五四七）夏六月，文徵明在刻《停雲館帖》時，將祝允明這一手卷並陳淳、王寵等跋摹勒上石。《停雲館帖》自嘉靖十六年（一五三七）始集，歷二十三年至嘉靖三十九年（一五六○）而成，故全帖成時文徵明已歸山一年有餘。由於《停雲館刻帖》的廣泛傳播，此〈古詩十九首卷〉在書壇名聲卓著。可以設想能從文嘉手中看到此卷者畢竟是少數，而通過刻帖欣賞者、臨摹者則無法計算。因此〈古詩十九首卷〉當是在祝允明身後流傳最廣也影響最大的作品。

作爲吳人的王世貞（一五二六－一五九○）在其《弇州四部稿》中，曾在不同題跋中數次評論此卷，茲舉二例如下：

祝京兆允明書〈古詩十九首〉〈秋風辭〉〈榜枻歌〉，余往從文嘉所見眞蹟，清圓秀

潤，天眞爛然，大令以還一人而已。（註四）

枝山〈十九首帖〉。京兆此書，清圓秀媚，而風骨不乏在大令下李懷琳、孫過庭上。〈十九首〉是千載之標，公書亦一時之英，可謂合作。眞蹟在休承所，近聞以桂玉故鬻之徽人，便是明妃嫁呼韓，可嘆！可嘆！（註五）

王世貞本太倉人，屬蘇州府，出於鄉邦文化的立場，評書論藝多盛讚家鄉，尤對文徵明、祝允明膺服，故有「天下法書歸吾吳」之論。他多次評論祝允明〈古詩十九首〉，並認爲祝之書「大令以還一人而已」，或言「在大令下李懷琳、孫過庭上。」評價之高越過唐、宋、元及明代祝允明之前輩諸家，同時也反映他高度關注這件作品。

祝允明〈古詩十九首〉，作爲單件作品書寫，是行草書，關於其淵源和取法，王寵、王世貞似乎論定是得力於王獻之的。然而做爲一件完整的手卷作品，〈十九首〉後還有〈榜枇歌〉和〈秋風辭〉。〈榜枇歌〉以章草書之，有趙孟頫筆意；〈秋風辭〉則以楷書，兼得褚遂良與歐陽詢筆意。不難分析該卷兼有三種書體，因此這件手卷是地道的「雜書卷」。雜書卷的形式來源於宋代的《閣帖》，在對《閣帖》的臨摹學習中，很自然地將不同字體匯於一卷之中。正像《閣帖》中所集不同風格的作品一樣，這個卷子也並非是融爲一體的典型的祝允明風格，其

草書〈十九首〉顯有自家本色，而章草和楷書都有模仿古人的痕跡，其中尤以《秋風辭》明

顯。因此這件作品雖無人說它是仿書，卻隱藏著仿書的一些特徵。討論這卷祝允明〈古詩十

九首〉是否是雜書卷，是否運用了仿的創作手段，是因為後來的文彭、董其昌書〈古詩十九

首〉，顯然受到了這兩方面的影響。

在祝允明《古詩十九首卷》之後，文徵明（一四七〇-一五五九）、陳淳（一四八三-一

五四四）、王寵（一四九四-一五三三）、文彭（一四九七-一五七三）、王穉登（一五三

五-一六一二）等吳門書家，都有〈古詩十九首〉的作品問世。據王世貞《三吳楷法十則》

載：「文待詔徵仲小楷，〈古詩十九首〉，極有小法，其妙處幾與枚叔語爭衡。是八十八時

筆也。」（註六）這個冊子完成於嘉靖三十七年，次年春二月文徵明即歸道山。由於未見文氏自

跋，我們並不知晚年的文徵明在緩慢的書寫過程中，是否想起了他的老友。

陳淳書〈古詩十九首行草卷〉著錄於《紅豆樹館書畫記》，以金粟山藏經紙書成。項子京

有跋：「明嘉靖三十五年購於吳趨王氏。陳道復行草古詩十九帖，墨林項元汴清玩。」此卷曾

經安岐遞藏。今藏北京故宮博物院。又湖北省博物館藏其書〈行書古詩十九卷〉（註七），寫於

嘉靖二十三年（一五四四）春日。又見臺北何創時基金會所藏米芾款〈古詩十九首行草卷〉，

（圖三）乃是一件經好事者斷尾後添上偽款的陳淳作品。說明陳淳受祝允明影響，曾數寫《十

九首〉。

王寵書〈古詩十九首卷〉（圖四），（註八）則爲草書，書後跋尾甚簡：「丁亥四月望後，山中人王寵書。」既無受書人，亦無書後的感想，長卷似在恬淡中寫就。這個時間離祝允明去世僅四個多月。祝氏去世後，王寵嘗撰《祝公行狀》，他深情寫道：「寵不佞，辱公知愛最深。」因此他在寫〈古詩十九首卷〉時，還處於失去祝允明這樣一位長輩的悲痛之中。毫無疑問，王寵會想起祝允明，更會想起一年前臨摹數過、幾欲奪之的祝允明〈古詩十九首卷〉。

文彭於嘉靖丙寅孟冬所作的〈草書古詩十九首卷〉，明季張太峯刻入《國朝法帖》（圖五）（註九）此外，從《夢園書畫錄》中，尚能見到題爲《明文彭臨十九體古詩卷》的著錄，書題不知是初題還是後人所加，定得不明不白。文彭自跋云：

「隆慶壬申臘月望前六日，三橋文彭書。」（註十）又後有道光二年吳榮光觀款及劉天池一跋。劉氏題道：

右帖古詩十九首，爲文壽承眞跡，仿古人十九體書之。雖一時遊戲之作，然運意超妙，遺貌取神，時露趣逸，致足喜也。（註十一）

從劉氏題跋可知，文彭是用仿書的手法書寫的〈古詩十九首〉，而非書題所言的「臨十九體」。又從《夢園書畫錄》著錄中知道該卷所仿古人古帖依次是：1 太傅（鍾繇）、2〈黃庭

經〉（王羲之）、3蘭亭（王羲之）、4右軍（王羲之）、5大令（王獻之）、6伯施（虞世

南）、7信本（歐陽詢）、8虞禮（孫過庭）、9伯高（張旭）、10清臣（顏眞卿）、11藏眞

（懷素）、12君謨（蔡襄）、13子瞻（蘇軾）、14魯直（黃庭堅）、15南宮（米芾）、16文敏

（趙孟頫）、17仲溫（宋克）。這件作品還曾被著錄於劉九庵先生的《宋元明清書畫家傳世作

品年表》，並記其藏南京博物院，可見劉九庵先生曾經寓目。然經查，南京博物院目前並無此

藏品。與祝允明〈古詩十九首卷〉比較，其既可稱爲雜書卷，又是一件清晰的標明所仿目標的

作品，甚至與本文後面將討論的董其昌書〈古詩十九首〉卷幾乎如出一輒。正因此，我們似乎

感覺到文彭在仿書上較其前輩進了一大步，甚至可以驚歎這是了不起的創造。但是這件作品作

於文彭去世的前一年，或正如其自言是戲書，雖表現爲仿書，然在目前所知文彭的書作中，我

們再未能找到類似的仿書，這就說明他未能將這種仿書自覺地轉化成常態的創作手段。

從《佩文齋書畫譜》卷八的著錄中，我們還了解到文嘉曾寫有《書後十九首》卷，王世懋

曾跋云：

昔聞祝京兆欲有所貸，文休承故置繭紙室中，京兆喜爲書〈古詩十九首〉，大獲聲價。

然余以爲京兆書雖佳，欲與此詩旗鼓相當，須令右軍父子復生耳。休承晚年書奇進，幾

不減京兆，而爲於鱗書〈後十九首〉，亦歉愧色。（註十二）

毫無疑問文嘉晚年書奇進，甚至不減京兆，都與祝允明爲其寫〈十九首〉卷的激勵相關。

從祝允明〈古詩十九首卷〉問世以來，〈古詩十九首〉似乎成了眾多吳門書家的創作題材，而且或多或少與祝存在著聯繫。但從各家所書來看，除文彭晚年的那件外，幾乎都是以自己的書風來書寫同一內容，在創作手段上幾乎都是宋元以來的傳統模式，並無突破。也就是說，王寵、陳淳、文嘉等並沒有注意祝書〈古詩十九首卷〉的雜書形式，也沒有注意到祝枝山在寫此卷時隱藏著「仿書」的某些特徵。至於像王世貞那樣大量評述吳門書家的理論家，也從未關注過仿書。因此有理由說仿書在吳門書家的創作中雖已經出現，卻並不爲多數書家所運用和接受。

三 董其昌書〈古詩十九首卷〉及仿書模式的自覺運用

董其昌於萬曆三十八年（一六一〇）五十六歲書有〈古詩十九首卷〉（圖六），從此卷可知祝允明爲文嘉所寫〈古詩十九首〉的故事仍在流傳，董在卷後跋云：

祝希哲詣文休承，屬休承之吳市。案上有高麗繭紙，爲書〈十九首〉。書竟，休承猶未歸，紙有餘地，又爲書〈榜枻歌〉、〈秋風辭〉，《停雲館》所刻是也。祝書人不知其所自，余見褚遂良行草〈陰符經〉於廣陵，亟謂友人吳生曰，此祝京兆衣缽也。及搜尋

卷尾，有希哲款印，吳始服予具眼。因書〈十九首〉識之。柬城一首舊誤爲一，今正之，當二十首。庚戌重九後二日，董其昌。（註十三）

跋中所言友人吳生，即徽商藏家吳廷。董的題跋中所描述的祝允明寫〈古詩十九首〉軼事，較之祝跋自述似乎更細仔。在董跋中最值一提的是，董指出祝枝山行草書，「人不知其所自」即以往的評論者把祝書的淵源都說錯了。在他看來，祝之取法並非來源於王獻之，而是董在揚州時從吳廷手中寓目的褚遂良行草〈陰符經〉卷，並以〈陰符經〉上鈐有祝氏款印爲重要的佐證，說明其曾爲祝允明藏品。董自言吳廷「始服予具眼」，所謂具眼，高識也，眞知灼見是也。

董其昌是否見過祝書〈古詩十九首〉眞跡，我們不得而知，但他諳熟《停雲館帖》中的祝書〈古詩十九首〉及同卷〈榜枻歌〉、〈秋風辭〉則可以肯定的。他既然能在觀賞褚遂良行草〈陰符經〉卷時，聯想到祝枝山行草的淵源，則必知祝書〈古詩十九首〉及同卷〈榜枻歌〉、〈秋風辭〉的風格特徵，當然也會知道上文我們提到雜書卷問題。至於〈榜枻歌〉仿自趙孟頫章草，〈秋風辭〉是仿自褚、歐楷書，也必躲不過他的眼睛。我們甚至可以推測他或許也見過文徵明、王寵、文彭、陳淳、文嘉、俞仲蔚、王穉登等近代書家的〈古詩十九首〉。這樣的情結，撩起了董書寫〈古詩十九首〉的欲望。有趣的是，他在創作中幾乎與文彭晚年所書〈古詩

十九首〉一樣，運用了仿書的創作手法，即每寫一首就換一種書體，或換一家風格，卻又以他

常用的所謂「一家眷屬」理念統攝，以表現自己的情性。在這個卷子中，每首詩後他均標出某

家、某帖，這與他在自己的山水畫上標出仿某家、某作的方式如出一轍。

董書〈古詩十九首〉（註十四）中標出的仿書對象甚豐，依次是：

第一首：皇象（章草）。

第二首：鍾繇〈還示帖〉（楷書）。

第三首：王羲之〈稧帖〉（行書）。

第四首：王羲之〈十七帖〉（今草）。

第五首：王獻之〈鵝群帖〉（行草）。

第六首：王獻之。

第七首：歐陽詢。（註十五）

第八首：虞世南〈汝南帖〉（行書）。

第九首：虞世南〈夫子廟碑〉（楷書）。

第十首：褚遂良〈哀冊〉（楷行）。

第十一首：薛稷〈香實碑〉（楷書）。

第十二首：李北海（行書）。

第十三首：陸柬之（行書）。

第十四首：懷素〈聖母帖〉（大草）。

第十五首：顏魯公〈多寶碑〉（楷書）。

第十六首：顏魯公〈乞米帖〉（行書）。

第十七首：柳公權〈褉事詩〉。

第十八首：蘇子瞻（行書）。

第十九首：黃魯直（行書）。

第二十首：米芾（行書）。

　　共計二十首。這些綿延千年傳統體系中的關鍵人物和作品，似都在這件〈古詩十九首〉中得以展現，因此直可視為董其昌是以自己的書法在寫一部書法史。與文彭不同的是，他所仿起自皇象，止於宋代米芾，而文彭則起於鍾繇而止於元末宋克。文彭之仿書中包括趙孟頫，董其昌則宋人以下便捨棄了。從中也可窺董其昌欲超越趙孟頫的立場。

　　內容寫〈十九首〉，卻隔首換體、隔首換帖、換書家，心摹手追各家、各帖筆法。儘管標出某帖，卻幾乎與該帖毫無關係，脫去原作形骸，只用自家筆會古人意。然而通過他自己的標注，又讓觀者想見某家風格、某帖趣味。如果以董其昌自己的話說，那便是「吾神」的彰顯。

　　此作三年後的甲寅（一六一四）春日，他以禪喻書寫下一段名言，這段話可高度概括他對於仿

書的認識：

蓋書家妙在能合，神在能離。所以離者，非歐、虞、褚、薛名家伎倆，直欲脫去右軍老子習氣，所以難耳。那吒拆骨還父，拆肉還母，若別無骨肉，說甚虛空，粉碎始露全身。（註十六）

在董其昌看來，臨也好，仿也罷，所得當在離合之間，而追求的則是神釆。骨肉形骸可以拋棄，重要的是個性的顯現。以此觀察仿書的特徵，則用妙在能合、神在能離的不似之似表達最為貼切。

董書〈古詩十九首〉正是這樣一件典型的仿作，在董其昌的所有仿書作品中也為鮮見。需要說明的是，在董其昌大量的臨古作品中，有時也混淆臨和仿的概念，這是因為董其昌在臨古時也極強調神似和不似之似，以突現個人風格。例如崇禎元年（一六二八）董七十四歲所作《仿歐陽詢千文冊》（註十七），題為仿，而實為臨作，題跋中其自稱「余皆臨之」可證。又如同年所作《仿唐人書一冊》（註十八）第一則仿虞永興，第二則仿楊凝式，第三則仿顏魯公。然董氏自跋云：「戊辰五月，梅風，不能多出書畫賞鑑，獨發唐宋古研，拂拭摩挲，臨古帖數行，差可度暇。……董其昌。」因可知這一冊亦為臨作而非仿書。這些作品有的被定題者誤定

為仿作，有的則出於董其昌自己的隨意，其實並不與仿書同類。

關於董其昌〈十九首〉的創作手法，我們確定為「仿書」，其原因是這件作品從文字內容上說，與任何古代書法作品無關，但在書寫風格和書體上卻承載著歷史上許多名家名帖的筆意。雖然這件作品上並未出現「仿」字，僅僅標出某家某帖。但在同期作品中，他卻多次標明仿書的目標。下表所舉例子可作明證。

董其昌仿書作品舉隅

年代	作品名稱	年齡	作者題跋落款	出處
萬曆三八年（一六一○）	〈古詩十九首卷〉	五十六歲	略。詳見本文。	有正書局影印本
萬曆三九年（一六一一）	〈仿三種書〉	五十七歲	第一篇：仿懷仁聖教序 第二篇：仿蘇文忠公 第三篇：仿米南宮	《三希堂法帖》二十九冊
萬曆四○年（一六一二）	〈太玄賦冊〉	五十八歲	「仿米南宮筆」。	盛世收藏網
萬曆四六年（一六一八）	〈菩薩藏經後序冊〉	六十四歲	「世知有高宗述《三藏記》，此後序無傳，故以〈聖教序〉筆意書此。」	藏臺北故宮博物院

年代	作品	年齡	款識／評	出處／收藏
天啓三年（一六二三）後	〈楷書詩經小雅斯幹軸〉	八十二歲	「仿徐季海書」	藏臺北故宮博物院
崇禎八年（一六三五）	〈錄舊作四首軸〉	八十一歲	「初欲仿顏魯公，復間以二王筆意，兩家書法是爲一家春屬耳。」	北京保利國際拍賣有限公司二〇一一年春季拍賣會
崇禎八年（一六三五）	〈郎官壁石記〉	八十一歲	「仿顏魯公復間以二王筆意。」	藏臺北故宮博物院
無紀年	〈仿顏眞卿作〉		「仿顏書」	藏臺北故宮博物院
無紀年	〈草書五律扇面〉		「學楊少師書。」	中國書法全集五四《董其昌卷》
無紀年	〈仿顏清臣楊景度書〉		李日華：「玄宰於書無所不淹，而少年得力在〈蘭亭〉《聖教序》，所以妙處多未可一途取也。」	李日華《恬致堂集》
無紀年	〈楷書神仙起居法扇面〉		「楊少師神仙起居法，仿韭花帖筆意」	中國書法全集五四《董其昌卷》
無紀年	〈楷書儲光羲五言詩軸〉		「以徐季海道德經筆意書之兼用顏平原法。」	藏北京故宮博物院

這眾多仿作的出現，已非如文彭是孤立的一件作品，而是一種有意識的主動行為。從上述作品的中可以知道，除開文字內容與所仿目標無關外，最重要的是在得古人筆意中完成創作。他或以顏楷寫張旭〈郎官壁石記〉；或以徐季海筆意兼用顏平原法；或仿〈韭花帖〉之行間空疏，將原本行草的楊凝式〈神仙起居帖〉寫成楷書（圖七），以參悟其中奧妙；或以學楊凝式為心中意念，卻放筆直書自家風格（圖八）。類似「初欲仿顏魯公，復間以二王筆意，兩家書法是為一家眷屬耳」的表述還告訴我們，筆意可以兼得和混融，而在無跡可尋、不似之似中表現出自己的風格與追求。這正是仿書創作模式區別於其他手法的重要特徵。

在見過褚遂良〈陰符經〉和想起祝枝山〈十九首〉後，何以會激起董其昌寫出這樣一件特殊的作品？或者在此同時他見過文彭的〈十九首〉，我們似乎無法回答這些問題。但若仔細分析，我以為有以下二種可能。其一，祝枝山〈十九首〉加上同卷上的〈榜枇歌〉、〈秋風辭〉涉及今草、草章和楷書，以今草寫下的部分還雜有行書，這大約是促使董其昌隔首換體以成一雜書卷的因素。其二，作為鑒家具識，董其昌既能窺透祝氏衣缽，觀察出祝書與褚遂良之關係，則何不直接以〈十九首〉，作一仿書卷，不必對其何人何帖，只須落筆遙想，便來何人何帖，這既能顯其鑒家眼力，更告訴別人，此眼力正來自我手下功夫！

四　從仿畫到仿書

我們從畫史可以知道，山水畫中的仿作大約元代初年已出現。高克恭在自己的一幅山水畫上題道「青山半晴雨，遙現行雲底。彷彿欲爭妍，政恐勤梳洗。」至正戊子（一三四八），沙彌老人在此畫上題辭後跋云：「彥敬尚書弄襄陽墨戲作此圖，沙彌老人仿招仙之辭作此贊。」（註十九）這件作品本無畫題，然至崇禎時代，被汪砢玉著錄進《珊瑚網》時，定題爲〈高文簡仿老米青綠雲山圖〉。高克恭畫法本出米芾，他作此幅時，既未參照某件米芾的原件，也未在自己的題跋中注明「仿」作，定題者何以定爲「仿老米」呢？很顯然沙彌老人的題跋話語起了作用，即「弄襄陽墨戲作此圖」成了「仿」的注腳。我們所以舉這樣一個例子，是還注意到沙彌老人自言其題辭「仿」招仙之辭的風格。於是我們可以了解到，「仿」作爲一種藝術創作的手段，在中國傳統藝術的詩、書、畫、印及手工藝作品（如製陶、製硯、青銅器等）中都曾出現。這種仿作主要是模仿某種風格，所運用的創作方法，在詩文中是依靠修辭特徵和語言技巧，在書畫中則是依靠仿的筆法、筆意。仿作的表現空間十分廣寬，很難用具體的描述作簡單的分析，但其與臨作的最大區別是脫離了或部分脫離了一個具體的原作（或稱母題）。山水畫中的仿作，至明代成化年間吳門畫派時已成風氣，沈周、文徵明、陳淳等都有仿作，但多在題跋中表示，一般並不寫作畫題。

既然沈周、文徵明等人的山水畫中，已多用仿作創作模式，那麼他們就不會將這種方法運用於自己的書法嗎？這顯然需要我們關注。據《石渠寶笈》著錄，有文徵明作於弘治一七年（一五○四）的〈仿懷素草書一卷〉，文徵明跋款稱：

偶與陳淳閱藏眞所書《清淨經》，戲書此賦，多見其不知量也。甲子十一月廿日文壁。

（註二十）

七十年後，已是晚年的文嘉跋云：

懷素《清淨經》予嘗見之，後題云：「貞元元年八月廿有三日，西太平寺沙門懷素藏眞書。」跋者爲大槩劉世昌道卿，云：「素師居零陵，以蕉葉代書，目其菴曰綠天。」又引其自敍中二語云：「醉來得意兩三行，醒後卻書書不得」，及「人人欲問此中妙，懷素自言初不知」。謂皆透澈向上，不爲律縛，禪與書會，宜其顚逸奔放也。此卷舊藏孫鳴岐家，故先君得頻閱之，因發書興，寫此〈弔屈原文〉。同閱者陳淳，即陳道復之名，時方二十一歲，從先君習舉業，遂直書其名而不以爲嫌耳。然亦可見當時師道之嚴如此。萬曆甲戌四月廿日。（註二一）

從文氏父子的題跋可知，這件作品的內容，寫的是〈弔屈原賦〉，而創作前文徵明和陳淳正在觀賞懷素的草書《清淨經》。由於文徵明「頻閱之，因發書興，寫此弔屈原文」。我們注意到父子二人都未提到「仿」的概念，但從創作手段上說，卻是一件地道的仿書之作。此後王穉登也曾再跋是卷，他寫道：

仿藏真書者，往往以狂態怒張、鉤盤屈曲為能，若效顰學步，醜態畢陳。惟文太史寓簡淡於爛漫之中，貯嚴雅於飄忽之內。如良將之師，風雲魚鳥，變化無窮，而部曲森然，紀律自在，此所謂善學下惠者耶。夫閱《清淨經》而書《弔屈原文》，殆猶散僧入聖，不縛禪律而頓悟三昧，太史公視素師，可稱上足弟子矣。甲戌孟夏，坐半偈新菴漫題。

太原王穉登。（註二二）

王穉登題跋，上來就是「仿」字，所言「閱《清淨經》而書〈弔屈原文〉，殆猶散僧入聖，不縛禪律而頓悟三昧。」當是仿書創作模式的典型特徵。文嘉與王穉登同跋於萬曆二年甲戌（一五七四），從此時間看，晚於文彭使用仿書手法作〈古詩十九首〉二年，顯然吳門書家已將仿畫的手法移至仿書，但在創作理念上尚未像山水畫那樣自覺地在書法創作中大量運用。至於後世著錄中的文徵明〈仿懷素草書一卷〉，似亦可命題為〈草書弔屈原賦一卷〉。所以，我們甚

至懷疑這個卷子的最初命名，並不是〈仿懷素草書〉卷。文徵明寫〈弔屈原賦〉時僅三十五歲，他一直活到八十九歲，但這樣的仿作似乎在其一生中亦只此一件。如同祝允明的〈十九首卷〉，儘管我們讀出作品中隱藏的仿書特徵，也無法了解其創作時的正眞動機，甚或可以說祝允明、文徵明、文彭的這種仿作尚是非自覺的偶而一戲而已。

從董其昌書〈十九首〉〉及其許多仿書作品觀察，時至萬曆後期至崇禎的董其昌，將這種以「仿」爲手段的藝術創作，不僅在山水畫中放大，而且自覺地用到了書法上。我們說這種仿的手段被董其昌發展放大，是基於以下兩點考慮：

其一，作爲畫題，習見的命名過程大約有三種情況，一是由作者自己命題於畫幅上。二是因藏家題寫卷軸之題簽得名。三是著錄家綜合題簽、引首、題款、他人跋尾等多重因素命題。

吳門畫家雖在題跋中有寫明仿某家某筆者的內容，但幾乎不將其明顯作爲畫題直接寫明，故所謂「仿某某」之命題多爲後人著錄時命名。董其昌在山水、書法作品上，既有與吳門畫家同樣性質的題款，但也有直接寫明畫題者。以董其昌《山水圖冊》爲例，多開上直接寫明畫題，如第一開「仿黃子久筆意」，第三開「仿黃大癡秋山圖」（圖九）。（註三）又如其《仿古山水圖冊》第五開「仿夏禹玉山居圖」，第六開「仿高房山筆」，第七開「仿倪高士筆意」。（註四）這種直接在畫上以「仿」作爲題的作法，使得以「仿」爲創作的模式得以升級，也使觀賞者、學習者更加關注。我曾以朱存理《珊瑚木難》和汪砢玉《珊瑚網》進行比較，前者難尋有關

「仿作」的書畫標題，而以汪砢玉《珊瑚網》查閱，則「仿作」已多見。從朱存理（一四四四―一五一三）到汪砢玉（約一五八七―一六四九），其間書畫著錄上的命題理念發生了怎樣的變化，似可以另題討論，但起碼可以說明，作為仿作的標題在作品上和著錄中的大量出現，正在明代的成化至萬曆年間。董其昌將畫題直接標明仿作，顯然影響了同代書畫家和汪砢玉等後輩著錄者。這是董氏放大仿作創作模式的表現之一。

其二，在唐、宋、元至明代中葉的書法作品中，從未出現「仿」作，也未出現在書作題跋上寫有仿某某筆意的內容。若是臨作，作品必有所本，如米芾《臨王右軍此粗平安帖》、趙孟頫《臨王羲之蘭亭序》等。若是書家作品，吳琚寫得酷似米芾，但吳琚本人不會標明「仿米老筆意」，作為作品名稱，也不會標名「仿米芾書」。至於吳寬一手蘇字，沈周、文徵明一手黃字，也從無標明仿作者。當然祝允明書〈古詩十九首〉、〈秋風辭〉、〈榜枻歌〉一卷，雖涉王獻之或如董言是學褚書之筆意，又〈榜枻歌〉學趙，〈秋風辭〉學褚、歐，但亦不會有仿作的闡釋。原因很簡單，文、祝時代，在書法上將仿書作為創作模式雖已出現，但往往較為含蓄，在觀念上也未如山水畫那樣強化為普遍運用的創作理念。董其昌則將仿作主動從山水畫延伸至書法上，並大膽的實踐和理論闡釋，是其放大仿作創作模式的另一表現。

那麼，在董其昌眼中何為仿書之作呢？從董氏傳世作品看，應該有一個發展的過程。董留有大量的臨作，在觀念上也強調不似之似，我們甚至看到有些臨作的題跋中，也出現「臨

仿」，或「仿」的用語，但隨著發展，董氏開始將臨、仿區分開來。這種思想大約在其四十歲前後歲出現，而成熟於五十歲以後。我們從董其昌〈臨海嶽千文跋後〉，可窺其思想發展的某些端倪，他寫道：

己丑四月，又從唐完初獲借此〈千文〉，臨成副本，稍具優孟衣冠。大都海岳此帖，全仿褚河南，間入歐陽率更，不使一實筆，所謂「無往不收」，蓋曲盡其趣。恐眞本既與余遠，便欲忘其書意耶，聊識之於紙尾。

十年後，他又題云：

此余己丑所臨也，今又十年所矣。筆法似未有增長，不知何年得入古人之室。展卷太息，不止書道。戊戌四月三日。（註二五）

己丑（一五八九）董三十六歲，戊戌（一五九八）董四十五歲。由於這兩段題於同一作品的題跋中，同時出現了臨與仿兩個概念，即他將米芾的〈千文〉臨成副本，稱之為「臨」，而認為米芾〈千文〉「全仿褚河南，間入歐陽率更」則稱之為「仿」。此處因為仿的目標不確

定，也就是說並無褚遂良和歐陽詢的〈千文〉作爲參照，因稱之爲「仿」，並且摻入了兩種筆意。所以我們可以清晰地判斷，董對這兩個概念的認識是有區別的。

又例，董嘗跋云：

昔年見晉人畫〈女史箴〉云，是虎頭筆。分類題〈箴〉，附於畫左方，則大令書也。大令書〈女史箴〉不聞所自，據孫過庭續書譜，有云右軍〈太師箴〉，豈即〈女史〉而訛承於後人耶？然其字結體全類〈十三行〉，則又非王右軍也。暇日，適發興欲書，遂復仿之，不見眞跡，聊以意取，乃不似耳。（註二六）

在此段題跋中，儘管以董之鑒家眼光也無法講清〈女史箴〉〈太師箴〉之區別，也不知其應是王獻之風格還是王羲之風格，但「適發興欲書，遂復仿之」。仿誰？不知，因爲「不見眞跡」，於是「聊以意取，乃不似耳」。這件我們未能寓目的小楷作品，顯然也是件仿書作品。

從仿畫到仿書，作爲創作模式大體手法是相同的，因爲明代出現的仿書手法正源於仿畫。兼書畫一身的作者，在長期實踐中，從偶一戲之，轉化爲自覺地運用，遂使這種手段在董其昌時代蔚然成風。小董其昌四歲的趙宧光（一五五九－一六二五），顯然注意到了同代人的仿書實踐。他曾在〈寒山帚談〉中談到仿書：

仿書與臨書，絕然兩途，若認作一道，大謬也。臨帖，絲髮惟肖無論矣。仿書，但仿其用筆，仿其結均。若肥瘠短長，置之牝牡驪黃之外，至於引帶粘斷，勿問可也。（註一七）

「絕然兩途」似說得太過絕對，因仿畢竟是由臨發展而出的，二者之間顯然有著緊密的聯繫。但趙氏的觀點也清楚地把二者加以區別，因此如果將臨作與仿作的在書法上的特徵弄清，可以作如下定義：

所謂臨，是以原帖為基礎，無論實臨、意臨或背臨，乃至放大，改行款、換佈局，但文字內容大抵與原帖相同。所謂仿，則以某家某帖之風格、筆意（具體可至筆法、結字法或章法）為追求，並參入自己的理解或融入其他某家某帖之筆意，而文字內容，皆與某家某帖無關。

五 餘論

一九九二年筆者在擔任編輯《中國書法全集・董其卷》時，曾為董書〈仿顏真卿軸〉作考釋，當時我寫道：

此幅中堂楷書軸，內容為張旭〈郎官壁記〉之前段，然董氏並不以原〈郎官壁記〉之中楷書之，因是大幅，故出以魯公大楷。誠如其以楊凝式〈韭花帖〉楷法書〈神仙起居

帖）之内容一樣，在書寫時心存目想，會古人意，而又獨抒性靈，這是他的一種特殊的創作方法。觀顏真卿楷書書字距行距均小，故章法以茂密勝。然董其昌此幅雖標明仿顏書，卻字距行距開闊，故章法以疏朗勝，因此而與魯公風格迥異，此正董氏善變之處。

董其昌嘗云：「唐人以密傷韻，以媚傷骨，去晉法遠矣。」因而這幅作品也可窺其取唐人之法而追晉人之韻的企圖。（註二八）

二十年前的這段文字，我已注意到了董的這種特殊創作方法，也注意到董其昌的創作動機，但尚未提出這種特殊創作方法是仿書的模式，因為當時目見董氏的仿書作品有限，更未能將明代山水中仿畫的創作模式與書法聯繫起來觀察。通過祝允明、文彭和董其昌所書〈古詩十九首〉的比較，及仿書實源於仿畫的討論，關於這種「仿」的特殊創作方法開始清晰起來。

仿書在明代的出現，是傳統創作模式上的突破和創造，在書法史上具有重要的意義。它涉及當時書家對經典解讀的變化、對個性的認識加強、對創作觀念的進一步自覺等一系列問題。

這些變化乃時代使然，因為從吳門派到董其昌為核心的雲間派，由於社會思潮的變化——從前後七子的復古思潮到公安派的「獨抒性靈」思想的風靡，促使個性在藝術家的作品中得到極大的釋放。

在晚明至清初的書法作品中，我們看到更多奇特的現象，如王鐸在臨寫古人作品時，改手

卷為豎式巨幅，將兩件以上古帖的內容並書於一紙，脫句漏字全然不問，儼然不顧文字內容而

成為不可讀只可看的作品。這樣的作品大量送給友人，懸諸廳堂，書者有意，賞者接受，妙在

離合之間，美在不似之似，興味無限。解讀這種類似的作品，我們明顯感受到董其昌仿作的積

極影響。換言之，明末至清代的書法發展中，儘管可能並不以仿書的形式出現，但仿書所追求

的美的基本特徵已深入人心。

從嘉靖四年（一五二五）祝允明寫〈十九首卷〉，到隆慶六年（一五七二）的文彭〈十九

首卷〉，再到董其昌寫於萬曆三十八年（一六一○）年〈十九首卷〉，這近百年中仿書創作模

式借鑒於仿畫，從隱晦、偶一戲之到以此直抒胸臆的發展，大約起於吳門書家而完成於董其

昌。出現於吳門書家而自覺於董其昌的這種仿書創作模式，其初只是涓涓細流，當變成洪流

時，也不可避免泥沙具下。山水畫至四王時代，仿作中的程式化掩蓋了創作的靈性；而不具天

資的書家，也同樣利用了離合之間的不似之似，模糊了功力與天性的關係。當然，這樣一個問

題深入下去還有許多值得研究的方面，如仿書創作對於具有怎樣特質的書家才最為合適？仿書

的創作模式在晚明如何發展？對後世有何影響？對今人有何借鑒？限於篇幅，又非本篇主旨，

留待另文去討論了。

六　後記

《明代「仿書」創作模式的出現——從祝允明到董其昌書《古詩十九首》卷的討論》一文，是我應臺灣彰化明道大學《元明書法史討論會》而作。文中以祝、董二位所作《古詩十九首卷》為線索，探討明代仿書現象出現的問題，並提出「這近百年中仿書創作模式，借鑒於仿畫，從隱晦、偶一戲之到以此直抒胸臆的發展，大約起於吳門書家而完成于董其昌。」會議中蒙朱惠良女史，提供我清代《垂裕閣法帖》中的《祝允明書魏文帝芙蓉池詩、曹植五言五古冊》資料，從祝氏自跋可知，這是一件典型的仿書作品。會議後應何傳馨先生之邀，參觀臺北故宮時，又獲何炎泉先生相贈剛結束的《祝允明書法特展》圖錄，其中所收臺北故宮藏祝書《墨林藻海》卷，也是一件典型的仿書作品。因而再作尋覓，從各大博物館藏品及著錄中獲祝允明仿書作品十三件。可見我原先文章中疏於對祝書的考察，低估了祝在仿書上的自覺性和貢獻。五月應邀在北京首都師大書法院講學時，我捨去本文中《古詩十九首》這一線索，重新整理成《明代「仿書」創作模式的運用與特徵——從祝允明到董其昌的仿書討論》一文，作為講座的內容，並高度評估了祝允明仿書的意義和價值。因本文匯入明道大學《尚古與尚態——元明書法研究論集》，不及修改，僅以此記感謝臺灣朋友的幫助，也借此說明我在會後對祝允明仿書的新認識。

注釋

編按　黃惇　南京藝術學院教授。

註一　祝允明《古詩十九首》二跋均見於〔明〕文徵明《停雲館刻帖》卷十一。

註二　〔明〕文徵明《停雲館刻帖》卷十一。

註三　〔明〕文徵明《停雲館刻帖》卷十一。

註四　〔明〕王世貞《弇州四部稿》卷一百三十三。《四庫全書》本。

註五　〔明〕王世貞撰：《弇州四部稿》卷一百三十六文部，墨刻《七十二首》。《四庫全書》本。

註六　〔明〕王世貞撰：《弇州四部稿》卷一百三十一文部，墨刻《三吳楷法十則》。《四庫全書》本。

註七　劉九庵：《宋元明清書畫家傳世作品年表》（上海市：上海書畫出版社，一九九七年），頁二〇六。

註八　今藏上海博物館。

註九　今藏上海博物館。

註十　〔清〕方濬頤：《夢園書畫錄》卷十二，見《中國書畫全書》第十二冊，頁二七四。

註十一　〔清〕方濬頤：《夢園書畫錄》卷十二，見《中國書畫全書》第十二冊。

註十二 〔清〕《佩文齋書畫譜》卷八，引自王世懋《王奉常集》。《四庫全書》本。

註十三 珂羅版精印《董其昌寫古詩十九首神品》，有正書局版。

註十四 珂羅版精印《董其昌寫古詩十九首神品》。

註十五 六、七兩首，作者所得該資料時已缺頁，據任道斌《董其昌年譜》補全，然《年譜》未記書體和帖名。

註十六 〔明〕董其昌：《容台別集》卷二《書品》，崇禎庚午本。

註十七 載《石渠寶笈》卷二十八，《四庫全書》本。

註十八 載《石渠寶笈》卷十，《四庫全書》本。

註十九 〔明〕汪砢玉：《珊瑚網·畫錄》卷八錄《四庫全書》本。

註二十 〔清〕《石渠寶笈》卷三十，《四庫全書》本。

註二一 〔清〕《石渠寶笈》卷三十，《四庫全書》本。

註二二 〔清〕《石渠寶笈》卷三十，《四庫全書》本。

註二三 見《董其昌畫集》，第二八圖《山水圖冊》（上海市：上海書店出版社，一九八九年）。

註二四 見《董其昌畫集》，第二二圖《仿古山水圖冊》。

註二五 〔明〕董其昌：《容台別集》卷三《書品》崇禎庚午本。又見楊無補輯：《畫禪室隨筆·跋自書》，臨《海嶽千文》跋後。

註二六 〔明〕董其昌：《容台別集》卷二《書品》崇禎庚午本。

註二七 〔明〕趙宧光：《寒山帚談·臨仿四》，崔爾平選編：《明清書法論文選》（上海市：上海

書店出版社，一九九三年），頁三〇七。

註二八　劉正成主編、黃惇分卷主編：《中國書法全集》五四《董其昌卷》（北京市：榮寶齋出版社，一九九二年），頁二八一。

圖一　祝允明〈古詩十九首卷〉前端（《停雲館刻帖》）

圖二　祝允明〈古詩十九首卷〉末端〈榜枻歌〉〈秋風辭〉（《停雲館刻帖》）

圖三　添上米芾款的陳淳〈古詩十九首卷〉前端、末端（臺北何創時基金會藏）

圖四　王寵〈古詩十九首草書卷〉前端、末端（上海博物館藏）

圖五　文彭〈古詩十九首草書卷〉前端、末端（上海博物館藏）

圖六　董其昌〈古詩十九首卷〉前端、中段、末端（有正書局影印本）

圖七　董其昌〈楷書神仙起居法扇面〉（《中國書法全集・董其昌卷》榮寶齋出版社）

草書扇面

圖八　董其昌《草書五律扇面》（《中國書法全集・董其昌卷》榮寶齋出版社）

圖九　董其昌〈山水圖冊〉（《董其昌畫集》上海書畫出版社）

試析張瑞圖與黃道周的浪漫書風

陳維德

前言

張瑞圖（一五七〇－一六四一）與黃道周（一五八五－一六四六）是明末書壇在浪漫書風籠罩下的兩朵奇葩。他們都是出生於閩南地區的文士，又幾乎於同一個時期在朝爲官；在書法的表現上，都不走溫雅典麗之途，而出之以險怪奇崛，同在中國書法史上大放異彩。然而他們的行事風格、人生際遇、創作態度、風格特色，乃至後世的評價，也都頗有異致。站在書法研究的立場，實有進一步探討論述的必要。茲分別就下列數事討論之：

關鍵詞

黃道周、張瑞圖、浪漫、書法

一 張瑞圖生平概說

張瑞圖字無畫，號長公，又號二水、芥子居士、果亭山人、平等山人。晚年顏其室曰「白毫庵」，故又號白毫庵居士。福建晉江人，生於隆慶四年（一五七〇），卒於崇禎十四年（一六四一），享年七十有二。其書與邢侗、米萬鍾、董其昌並稱「明末四家」，有「邢張米董」之目。

張瑞圖生長於書香門第，父張志惪，善屬文。瑞圖承家學，幼負文名。萬曆三十五年（一六〇七）參加殿試，萬曆帝擢為一甲探花，授翰林院編修。歷光宗、熹宗朝，一路晉升，至天啓六年（一六二六），累官禮部尚書兼東閣大學士，參與樞要；次年又由戶部尚書、吏部尚書兼太子太保、太子太師，幾已位極人臣。思宗繼位，朝野相繼彈劾魏忠賢一黨。是年，瑞圖上疏乞歸未允。至崇禎元年（一六二八）三月，乃奉准返鄉，卻因監生胡煥猷彈劾張瑞圖於天啓六年，曾為逆閹魏忠賢生祠書碑，與施鳳來等，一同列名逆案，於崇禎二年（一六二九）坐徒，納資贖為平民。自此歸依山林，以書畫、酬唱自娛，以至終老。至南明唐王詔命恢復其官銜，並追諡「文隱」。

尋張瑞圖之一生，雖仕途順遂，然而身處東林黨與宦官劇鬥爭之夾縫中，始終在報答皇恩與歸隱山林之間，矛盾、掙扎。可能是由於處世太求圓融，既缺乏烈士徇名的果敢之節，又

不能自我抽離，決然求去，所以終不免受到牽連。然觀其二十一年的仕宦生涯中，曾幾度長期告假還鄉，其企圖暫時避開政治惡鬥之風浪，遠離是非以求諱禍，卻又不願就此放棄。其猶疑觀望之心態，不難理解。這種矛盾與無奈的心情，在他的詩中，亦時時有所流露：

著作〉

　此身非同牛與馬，何為奔波走絕域。男兒回首自有時，青鞋布襪未應遲。〈漫興馬龍公

笑傲東軒下，悠然任此生。〈同上〉

我欲遠行遊，逍遙駕鶴嶺。〈和飲酒二十首示蓮水弟〉

我抱泉石痼，為日良已久。〈壬戌辰州道中〉

國恩慚未報，不敢生羽翼。〈辛酉贈蘇君〉

　其別號多稱山人、居士；所居如「晞髮軒」，蓋取《楚辭九歌、少司命》「晞女髮兮陽之阿」之義，以宣示「齋戒潔己」，冀蒙天祐之忱。餘如「清真堂」、「白毫庵」亦有近似之意涵；再如《汗漫吟·復某直指書稿》謂其「無吝書之僻……凡兒童、走卒，求無不應」。林欲楫〈張瑞圖暨夫人墓誌銘〉亦謂其「請乞者與不擇人，而以充貧交米鹽者居半。」其性好廣結善緣，可以概見；再如〈行草杜甫驄馬行詩卷跋〉記「天啓丙寅（一六二六）北上芋原舟中，從里中

追隨督書，逋者未許解纜，書此時，漏下四鼓矣！」尤見其隨和而不忍讓人失望之個性；至於逆案後，乃深悔未能一如御史呂圖南之拒絕爲生祠書丹而免於瑕累，因歎曰：「不謂好男兒被呂氏做成矣！」可見其內心之自責與愧恨。而其一生行事，除書魏璫生祠碑事爲後世所詬病外，遍翻史籍，皆未見有其他劣跡；再觀其萬曆四十八年（一六二〇）告假返鄉，有（歲盡詩）云：

年來筆札詘資貧，爆竹喧喧動四鄰。塵甑何曾緣米貴，苦吟聊可度王春。

範。徜因此而否定其一生之成就與操守，實亦未見公允。

亦見其古道熱腸，樂於助人，既不肯假公濟私，而又自奉甚儉，以接濟他人，堪爲清官之典

二　張瑞圖書法析論

張瑞圖生當王陽明心學極盛之際，又與高倡「童心說」之李贄輩，頗相沆瀣，則其藝術創作之理念，亦必受到一定程度之影響，甚爲合理。何況當時自由解放之思想觀念既已成形，益以明初之書壇，因復古而競尚平整秀麗之書風，形成柔靡之氣息，甚爲有識者所不取，於是解放束縛、力求革新之創作習尚，遂逐漸於諸如：徐渭、張瑞圖、黃道周、倪元璐、王鐸、傅山

等具有開創意識者之筆下，漸次開展。（註一）梁巘《評書帖》云：「明季書學競尚柔媚，王、

張二家力矯積習，獨標氣骨，雖未入神，自是不朽。」即謂此也。

張瑞圖的書法，以行草最具特色。此類作品，率多用筆勁峭，鋒稜銛銳；結體則奇崛多

變，開闊自然；行間多上下連屬，跌宕翻騰。在視覺上，具有強烈的衝擊力，而與傳統秀麗典

雅的風致，形成強烈的反差，予人以嶄新的審美趣味。

他傳世的行草作品，多為天啓（一六二一～一六二七）以後之作。例如《行草感遼事作詩

卷》（見圖一），書於天啓元年十月，為張瑞圖書風漸臻成熟之作。此書入筆銛利，一意橫

撐，行筆駿快，間多跳蕩翻騰，遂使墨色深富變化，氣勢亦多連緜，極具個人之特色；再如天

啓二年《辰州道中詩卷》（見圖二），行筆尤為駿快：結體寬窄短長，隨意所適；粗細大小，

一任自然。使虛實相映，氣勢奔騰，於天機流洩之中，展現極為純熟之御筆技巧；再如天啓七

年《草書飲中八仙歌》（見圖三），乃張瑞圖草書作品中，最為成熟的代表作之一。因為此作

充分展現了許多張瑞圖書風之特質：他每以銛銳之露鋒入筆，隨即鋪毫橫撐，顯得堅韌而有力

度；至轉折處，輒翻折筆鋒，形成峻利之銳角，此為其重要之特色；其字形則多類鍾絲之扁

勢，然亦不乏長而逾制之筆，顯得控縱得宜，參差多變；結體每多上壓而下展，左高而右抑，

配以爽利之線條與強勁的力感，加上跳蕩老辣的用筆，迅疾連緜的氣勢，極度撼人心目；在章

法上，字密行疏，使縱向時間的迫促感，與橫向疏潤的空間感，得到巧妙的調和，構成了極為

絢爛的生命樂章，爲中國書法之抒情性，跨出了極爲堅實的步伐。

至於他在崇禎元年歸依山林之後，由於生涯的驟變，再無奔競之勞與酬應之煩，過去的激情既已不再，心境亦漸趨恬淡。所以崇禎元年五月所書的《韓愈山石詩軸》（見圖四）和崇禎三年臘月所書的《錢起太子李舍人城東別業詩》（見圖五），用筆顯然漸趨沈穩厚實，而不復當年之銛銳；形體亦趨於平正端雅，排疊頗見停勻，同時行草相間，行軸率多垂直而下，甚少擺盪，而於提按之間，呈現細膩而平淡的韻致。其森秀處，與宋張即之的行書，頗有幾分神似。至於崇禎十二年七十歲所書之《燕子磯放歌行詩卷》（見圖六）橫撐翻折之筆法已然隱沒，而代之以溫和與散澹，字形則由寬潤轉爲修長，顯得蕭灑而自然，充分體現了他頻頻在詩中所流露的對回歸山林的嚮往。所以他中年的奇崛銛利，與其說是他個人行世風格和書法特質之間的矛盾，作爲「書法未必能如其人」的例證，不如說是他心靈深處極度掙扎的一種投射，換言之，那是長期無力感所激發出來的一種生命力的宣泄。

此外，張瑞圖的細楷亦頗有特色，其〈小楷桃花源記〉（圖七）乃萬曆四十三年（一六一五）赴京途中，在福州三山驛爲其弟張瑞典所書，用筆精到，形體略扁，氣局古雅，蕭散自在，似出於鍾繇而較清勁，甚有可觀。所以他在天啓二年（一六一五）於京會見長他十五歲的董其昌時，董氏稱讚其：「小楷甚佳，而人不知求，何也！」惺惺相惜之意，溢於言表。再觀其崇禎十一年（一六三八）六十九時所書〈和陶淵明擬古詩〉（圖八），除了下筆勁健，仍具

有銳利剛硬的特質之外，亦不乏晉人清雅俊秀的風致。加以楷中雜以行書筆意，益見其灑脫而

自在。至於詩作的內容，一方面反映出他回歸田園後的那種怡然自得之樂。而以此送給他的外

孫楊玄錫，乃勉其「努力樹芳名」，切勿「多暇空自悔」。詩境、書境、心境，完全合而為

一。

三　黃道周生平概說

黃道周初名螭若，字玄度，又字幼元、細遵，號石齋先生。福建漳浦縣銅山（今東山縣）

人。生於明萬曆十三年（一五八五），卒於隆武二年（一六四六）。

黃道周自幼蟄居銅山孤島之石室中讀書，至天啟二年（一六二二）與王鐸、倪元璐同舉進

士，時年三十八。越明年，乃授翰林院編修。與王鐸、倪元璐皆為當時政治之清流，彼此「盟

肝膽、孚意氣，砥礪廉隅。又棲止同筆研、為文章。愛焉者，呼三株樹；妬焉者，呼三狂人。

弗屑也。」〔註二〕但由於他的耿直，在朝數月，就因拒絕為皇帝奉書膝行而告歸。崇禎三年

（一六三〇）雖奉詔復出，不久晉升右中允，卻又因極力為舊宰輔錢龍錫抗辯，再度掛冠。在

遭受冷落了五年之后，才於崇禎十年（一六三七）重回朝廷掌司經局，次年，又因為任楊嗣昌

為兵部尚書事，再與崇禎激烈抗辯，貶為江西布政司都事。崇禎十三年，又因解學龍舉荐事，

觸怒皇帝，廷杖八十，在獄中臥病八十餘日，幾瀕於死。對這次無端的遭此橫禍，他極度忿忿

不平，於崇禎十四年（一六四一）十二月在獄中上疏，深深爲自己抱屈。因謂：

自戊寅（崇禎十一年）降謫而外，未有過犯，直以撫臣例荐，萬里逮杖；又以諸臣申救，嚴拷數番，事出意表，非臣所料。……臣通籍二十載，歷奉未三年，今垂老髀消，與囚對泣。即欲洗骨滌髓，纂書自贖，誰肯信者？（註三）

膺命已二十年，而實際只領了不到三年的俸祿，遭遇之奇，確爲古今所罕見。此固然以見當時政治之黑暗、國君之昏庸，而黃道周骨鯁之個性，實亦千古所罕見。

崇禎十五年（一六四二），他因赦而回到老家，由於心灰意冷，分別於次年和再次年上〈乞致仕疏〉。不久李自成陷北京，崇禎帝自縊於煤山，黃道周聞變，率弟子於鄴園，祖髮而哭者三日。又聞摯友倪璐亦自殺身亡，尤極度悲痛。乃賦詩以弔：

不周山撼海波飛，四海空濛安所歸？
欲假烏魂依墓樹，擬看龍血濺君衣。
武擔石折文昌落，箕尾芒寒白日微。
三季中衰無死者，個眞直道古人稀。

至此，他對當時的政治極感失望；弘光小朝廷雖推他爲吏部左侍郎兼翰林院侍讀學士，晉禮部尚書，他都上疏乞歸，尤其看到弘光小朝廷的偏安與分裂，深感事已不可爲。及至南京爲清軍所破，他又激於義憤，奔赴福州擁唐王監國，建立隆武小朝廷，招募義軍約三千人，以與清軍對抗。餉不給於國帑，而資於門生、故舊之助，可謂勢單而力薄。歷經連續潰敗，終爲清軍所俘獲，興至婺源，具席奉之，勸之降，道周大罵不食。翌年（一六四六）正月，押抵南京，計絕食十四日，遂於二月九日問斬。臨刑之前夕，盥漱更衣，並從容完成先前所許諾的幾件書畫酬應；又破指以鮮血書「綱常萬古，節義千秋；天地知我，家人無憂」十六字，然後慷慨就義，聞者無不流涕。（註四）唐王贈「文明伯」，諡「忠烈」，乾隆時改諡「忠端」。閩南及台灣，則尊爲「助順將軍」，台北及淡水之「晉德宮」等，皆爲之奉祀不絕。

尋黃道周的一生，政治上頻受挫折，屢遭斥退，甚至廷杖幾死，繫獄經年。致登科後的二十年中，實際在朝之日約僅三年。卻由於不卹生死，力維朝綱，直聲動天下，使其聲名大噪。求書者接踵，因而留下許多佳作，得之者，無不視爲拱璧；而其力抗清軍，壯烈成仁，雖然在清人的淫威下「無敢頌其事者五十餘載」（註五），但是他節烈的事蹟，卻愈爲人所景仰膜拜，而成就了他的忠臣之名與民族英雄的榮耀，名垂千古；連帶使其書法增價，而他的許多著作，也因而流傳愈廣。一切的過程和結果，都極富戲劇性的張力，眞可謂千古奇人！

四 黃道周書法析論

黃道州對於書法，只視為「學問中第七、八乘事」，並嘗謂：「余素不喜此業，只謂鈞弋餘能。」（註六）因為他所關心者為國家大事和倫理綱常，以及義理的研究。把書法、作詩，都當成文人餘事，等同於釣魚、射箭，無意花費太多的精力。而且認為：「王逸少品格在茂弘、安石之間，為雅好臨池，聲實俱掩。」可見在他的心目中，倘一心耽於書法，將致玩物喪志，而掩其事功，實乃得不償失。雖然他也曾與王鐸、倪元璐相互觀摩切瑳，並有革新書壇之想，但也僅有少許論述，態度並不積極。所以就連他自己的作品，也未曾刻意保存。目前傳世者，多屬書札與酬應之作而為人所保存者，且未見其崇禎以前較年輕時的作品。茲選介如下：

〈錄呈鄭鄤等十五首詩卷〉（圖九）：是今日所見黃道周較早的作品，書於崇禎三年（一六三○），時四十六歲。款署「庚午二月十八日解纜並錄呈似崟翁改正。」乃黃道周奉召復出，於北上途中曾留宿同科進士鄭鄤（字崟陽）家中，而於告別時分別於鄭家及北上舟中所書。此作字距近而行距甚寬，字形寬綽，蓋出於鍾繇，而峭厲遒勁，寓靈秀之氣，實兼有鍾、王之神韻。草行相間，一派輕鬆自然。正如他詩中所說的：「老驥三百起伏櫪，英妙半千颺神駒。」顯示其老驥伏櫪志在千里，如今重獲任命，頗有春風得意之感。與其論書所謂：

書自以遒媚爲宗，加之渾深，不墜佻

靡，便足上流矣！衛夫人稱右軍書，

亦云「洞精筆勢，遒媚逼人」而已。（註七）

之論，正相吻合。所謂「遒」，就是點畫有勁道；「媚」就是體態優雅。具備了這兩種特質，

再益之以渾厚、沈著，而不入於時人之輕佻與頹靡，便可臻上品。此書正符合這二特質。此種

朗暢之風格，與後期之壓抑感，頗有異致，不可不辨。

〈束裝行帖〉（圖十）：書於崇禎五年（一六三二）。乃爲錢龍錫抗辯，被降三級後，準

備於二月初離都返鄉時所作。按：崇禎四年臘月，夫人蔡玉卿生長子龔，書此時蔡氏猶臥牀。

故言：「須婦起身，徐商握別耳！」此作以草書爲之，行筆勁健，酣暢遒美，提按使轉，均極

生動自然。結體則開闔有致，氣韻連緜，有一氣呵成之感。

〈濟寧聞警詩軸〉（圖十一）：此軸未屬年月。而按之《年譜》，黃道周於崇禎五年削籍

爲民後，「二月掛帽出都門，自濟寧過兗州，至曲阜，上孔林謁周文公廟」，則「聞警」當指

叛將孔有德破登州攻濟南之事。詩言：「世則無南史」，乃慨歎於當世未有敢於直書史實之良

史，致使是非不明，內心至爲激憤。加以目睹動亂，感慨尤深。因而行筆率直剛猛，字形忽大

忽小，行軸亦左右擺蕩，充分反映其心情之變化。此當爲其書風有所改變之重要轉捩點。

《聞奴警出山詩軸》（圖十二）：屬款「丙子冬」，為崇禎九年（一六三六）冬，乃記賦詩之時間，書寫當在稍後。此詩載於《黃漳浦集》卷四十一，題為「丙子出山攜義從別諸親友」，乃黃道周為錢龍錫抗辯斥退五年後，官復原職，啟程赴京之作。「聞警」，指清人建國號後，大舉進犯遼東；李自成亦乘亂而起。「出山」指其再度奉召北上，宣示其報國之決心。

時當黃道周五十二歲，已進入晚年。此時之書風，變化已極為顯著。它是在鍾、王的基礎上，取其神而不襲其貌，而以險峭勝。由於運筆迅捷，加上大篇長軸，通篇如急湍迴瀾，雖盤旋縈紆，而氣勢不可扼抑。時或如異軍突起，一掃空廓，痛快淋漓，與其拗執不屈之性格相應，令人驚詫。其形體則轉趨迫促糾結，正反映其飽受挫折與打擊後，內心所承受之壓抑。這種激情的表現，充滿著強烈的感染力，亦適可代表其晚年與眾不同的成熟書風。

《孝經冊》（圖十三）：黃道周的小楷，亦素具特色而為人所稱道。此冊款署「崇禎辛巳」，即崇禎十四年（一六四一）。此當為道周因彈劾楊嗣昌，得罪閣臣。復因解學龍的善意舉荐，竟觸怒皇帝，同遭廷杖後繫獄，於獄中所書百二十本《孝經》之一。從他的此一舉措中，可以看出他是為了因彈劾楊嗣昌未依古禮服喪而入罪的無言抗議，也因而留下了他這麼多珍貴的楷書墨蹟。

關於楷書，黃道周特別推崇鍾繇和王羲之。他曾說：

楷法初帶八分，以章草〈急就〉中端的者爲準；〈曹孝女碑〉有一二處似〈急就〉：只此通於古今。餘或遠於同文耳。眞楷只有右軍〈宣示〉、〈季直〉、〈墓田〉，諸俱不可法，但要得其大意，足汰諸纖靡也。〈註八〉

他認爲楷書一定要帶有八分，乃見高古。一如章草之〈急就章〉；他認爲王羲之的楷書，也只有臨鍾繇的〈宣示〉、〈季直〉、〈墓田〉諸帖最佳；〈曹娥碑〉亦僅有一二處似〈急就〉仍不夠高古。今觀此冊，結體蕭散而取橫式，用筆多側勢，因而波磔多，停蓄少；方筆多，圓筆少。蓋已度越唐賢，遠追魏晉，師法鍾繇，而迥異於時流。確有其足多者。

〈爲永明隸書冊〉（圖十四）：此冊款署：「崇禎壬午正月廿日燈下雙河庵中」，當係崇禎十四年黃道周繫獄，諸生朱永明商請刑部涂仲吉上疏營救，帝怒，一並杖後入獄，朱自請與黃同一牢室以爲服事。次年出獄後，道周特書此冊以贈，文凡七百餘字，主要在表彰涂、朱二人之義行。

此作氣格高古，橫畫起筆及雁尾皆方楞如刀刻，折筆則圓轉而頗含篆意。字形長扁互見，且不遵守「蠶不二設」之規範；筆畫長短亦較隨興，信手而成，顯得天眞爛漫，並帶有東漢夏承碑之意趣。爲黃道周目前所僅見之隸書。

五 結論

張瑞圖與黃道周，均為明末閩南地區之士子，惟張瑞圖長黃道周十五歲。兩人恰巧都在三十八歲登進士；登科後的第一個職位都是翰林院編修；最後也都做到禮部尚書。只是張瑞圖立即拜官，從此一路攀升。最後為了曾為魏璫生祠書碑，貶為平民，仍能歸依山林，度過十三年恬淡自在的生活；黃道周則於登科後兩年才拜官，而且一路坎坷，跌跌撞撞，直到明朝滅亡，弘光小朝廷才召他為根本已無可作為的禮部尚書。最後以孤軍負隅頑抗已勢如破竹的強大的清軍，猶如以卵擊石般，終致壯烈成仁，而以斧鉞斷頭了其一生，正好比張瑞圖少活了十年。

這兩個不同的結局，固然主要都是時代的因素所造成，然而兩人不同的個性與行事風格，實亦有以致之。其與書法無關者，茲不具論。

在書法創作方面，由於兩人都是屬於實踐派，都不曾有太多的理論。不過由於張瑞圖從中舉後，便以擅書聞名；尤其進士登科後，就一直身居要津。在書法商品經濟化的時代，隨著地位與聲望的高漲，求索者與日俱增，作品的數量相當驚人，而且都以巨幅作品為主，磨練的機會自然較多；在長期與求索者互動中，為了因應需求，書風也會有較多的調整，創作動能相當強烈而積極。

至於黃道周，在他的理念中，「作書是學問中第七八乘事」，並沒有賦予太多的關注。加

上仕途坎坷，直到崇禎五年，降三級以救錢龍錫之後，才讓人們注意到他品格之高潔，而崇禎十一年的平臺抗辯和十三年的北寺爲囚，才更使他聲名大噪。遂由崇拜其人，轉而愛書法。而其所書，最初也都是以信札及自書詩冊頁及手卷爲多，巨幅作品至晚年才逐漸增加，至崇禎十五年，才達到高峯。所以他的創作意識，實際上被他積極的人生態度所遮掩，因而顯得比較消極。

　　至於二人的書法風格特色，都是走剛健奇譎的路澈，並且都是字距密而行距疏，盤曲而奔放的氣勢，都深具藝術的感染力。所不同者，則張瑞圖下筆極爲迅捷剛猛，線條勁直而少圓轉，而且一反前人的逆入平出，呈現剛直銛銳的面貌，當爲長期矛盾、壓抑所形成之生命力的反撲與宣洩；黃道周則於質樸之中，顯得沈著痛快，有北朝生澀驃悍的氣息，而且運筆多側勢，意多直率而勁節。

　　在字的造型方面，張瑞圖多以橫向取勢，形體略扁，多上蹙而下寬。轉折處右肩往往聳起，穩健中時露奇險之態。其濃重處，筆畫往往重並，不留間隙，形成墨塊，輕靈處，又顯得蕭散空疏，具有密不容針，疏可走馬，奇姿百出的效果；黃道周多欹側而右聳，豎畫向左下傾斜，致字形欹側，點畫間，多有迫促之感。

　　在章法方面，張瑞圖字密行疏，尤其是長的立軸，其行軸皆垂直而下，鮮少擺蕩。上下字之間，大多相互連屬，偶作切割，亦聲息相通，形成連綿不絕的氣勢。其間或濃墨重筆，或蕭

散澹泊，具有強烈而生動的節奏感；黃道周字密行疏的特點，往往較張瑞圖尤有過之。由於他橫畫仰角甚大，豎畫則多斜向左下，字勢變化較少，字軸也常有偏斜的現象，風格較爲單一。而且顯得壓抑而低沈。而其古質驃悍之氣，與其人之嚴冷方剛，不偕流俗，正可相互輝映。

至於整體之成就與評價，則張瑞圖在書法史上，與邢侗、米萬鍾、董其昌，並列爲明末四家，自有其定位；惜其因爲魏璫書生祠事，頗遭時人及後世之譏評，在國人以人論書的觀念下，使他飽受委曲；黃道周本無以書法傳世之想，又因其生當明朝即將覆亡之際，又在清順治之三年被推出斬首，所以明人所撰之書史未及列入，而清人之書法史，又不敢提及，以致在書法史上幾致空白。然而卻因他許多可歌可泣的事蹟，深植人心，因而若就書法之形質與個人之功力與技巧言之，愚以爲當以張瑞圖爲勝；然而若從生命歷程及道德形象之光輝而及於書法者言之，則其內蘊之豐厚感，又非蒙塵已久的張瑞圖所能爭衡。此所謂「無心插柳柳成蔭」，是乃命也乎？

注釋

按　陳維德　明道大學國學研究所講座教授

註一　參見拙作：《論張瑞圖浪漫書風之形成》，《張瑞圖學術研討會論文集》（張瑞圖書畫研究會，二〇一〇年），頁一二五─一二六。

註二　見《擬山園初集序》。

註三　見《黃漳浦集‧年譜上》。

註四　參見《明史‧黃道周本傳》。

註五　見《黃漳浦集‧漳浦黃先生年浦》白麓鄭氏本。

註六　見王世貞《藝苑卮言》附錄及《明清書法論文選》。

註七　見王世貞《弇州山人書畫跋》及《歷代書法論文選續編》。

註八　同前註六。

圖一　行草感遼事作詩卷（局部）

圖二　行草辰州道中詩卷（局部）

圖四　行書韓愈石鼓歌（局部）

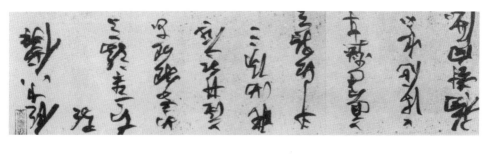

圖三　行書杜甫飲中八僊歌詩卷（局部）

法書欣賞——古法新意

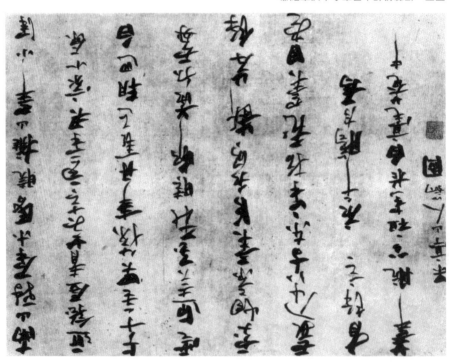

圖六　孫子臏故道行（局部）

圖五　行書臨終大字委人將軍印篆

圖七　小楷陶淵明桃花源記（局部）

圖八　楷書和陶淵明擬古詩冊（局部）

圖九　錄呈鄭鄤等十五首詩卷（局部）

圖十三　定本孝經冊（局部）

孝經定本

黃道周謹書

仲尼居曾子侍子曰先王有至德要道
以順天下民用和睦上下無怨汝知之廔
曾子辟席曰參不敏何足以知之子曰夫

圖十二　聞奴警出山詩軸

圖十四　為永明隸書冊（局部）

多元書風的發軔

——王鐸傅山的意義

任 平

摘要（略）

關鍵詞

多元書風、王鐸、傅山

一 從書法史的分期說起

中國書法發端於何時，這個問題歷來說法不一，有的將書法的發端與漢字的誕生扯在一起，認為漢字的萌芽時期也就是書法的起點；有的人認為眞正的書法藝術應當從魏晉開始，因為這時才有了自覺的書法創作意識，而書法被當作獨立的藝術品來欣賞，也是從這時候開始。

顯然，前者是從今天的文字審美感覺來評判，將因歷史的距離而形成的美感強加在客觀的文字史之上，而後者過於強調藝術的「形而上」，將已經具有明顯藝術價值和技法含量的漢字書寫作品排除在書法藝術之外，所以也難以獲得廣泛認同。

書法史不同於漢字史，漢字史是從作為資訊傳播媒介及書面語言的圖畫和符號開始的，而書法史是從漢字的書寫具備了諸多藝術表現的可能性開始的，漢字書寫的這些藝術因素，和我們今天對書法這門藝術的本質特徵的理解相關聯。首先，書法是抽象的空間藝術，它通過豐富的線條形態和黑白的對比變化，來表達對形式美的取捨和趣味，同時書法又是時間藝術，它通過各種「筆法」呈現，即運筆中的快慢、強弱、輕重、虛實而形成一種書寫的旋律和節奏，以此抒發情性和展示能力。而後者更是讓書法藝術獨立化的動因。

以上述觀念回顧歷史，唯有「隸變」使漢字書寫成為書法藝術有了可能性。因為隸變使得漢字的形體從圖案性走向符號性，書寫的感覺從「描摹」轉向了「寫意」，漢字的基本構成方

式從幾乎沒有變化的線條屈環繞，變爲粗細變化不同、用筆輕重速度不同的筆劃的各種搭配。這些巨大的變化使得書寫有了全新的感覺，而這恰恰是超越了單純資訊傳播的藝術的感覺，它所產生的動力，使書法的藝術性日益凸顯和豐富。因此，我們可以說秦漢時期的「隸變」，是書法藝術的「發軔」時期。

以王羲之爲代表的「魏晉筆法」的產生，是由於文人的精神狀態已經進入到一種思考生命本質、超然物外的境地，這在儒學受到質疑、玄學盛行的時代才會出現。這時候，一部分思想敏銳的文人，會對書寫中出現的豐富而細微的筆法感興趣，進而組合、重構爲自身獨有的藝術化的筆法體系，顯然這套筆法體系不是文字語義表達所必須的，而是爲王羲之那樣的文人個人審美情趣表達所需，爲展現個人精神世界所用。魏晉筆法的誕生是中國書法走向自覺藝術的轉捩點，就書法藝術本體而言，魏晉筆法由於是對以往漢字書寫豐富筆法的總結，是特別具有文化修養和藝術才華的上層文人「提煉」的成果，所以它在技法與氣韻的和諧性上達到了盡善盡美的地步。從這個意義上說，魏晉筆法的誕生是中國書法發展史的第二個重要時期，其標誌就是爲書法這門藝術確立了一套較爲完善的技法體系。

人們總是感到二王書法中有取之不盡的技法，但每一次臨摹只能夠接受其中的一部分，也就是說，魏晉筆法的「接受」過程實際上是一個對其不斷削弱、簡化的過程。其實臨摹對於原作的「簡化」，符合視覺心理的規律。人們對於所看到的物象，總會按照自己原來的視覺經驗

積累，接受其值得注意的部分，而忽略自認為不重要的部分。換句話說，人們學習前人書法，總是受到自身的審美價值判斷的支配。「簡化」是相對於原來的魏晉筆法體系而言，但是後人減弱了一部分，或許強化了另一部分，新創了一種筆法體系，樹立起了新的審美尺規。魏晉古法再好，時間長也會讓人審美疲勞。所以，簡化也未必是一件糟糕的事。新的筆法體系也有追隨者，也會在簡化的過程中重組，進而發展出新的風格、新的體系。有限接受，部分改造，逐步創新，如此循環往復，正是歷史上書法演進的規律。

引領時代的藝術家，能夠將時代精神、個人性情和前人的創作經驗恰當地融合在一起。所以我們不必哀歎魏晉古風的逐代衰落，因為，一代有一代之精神，一代有一代之書風，一代有一代之技法審美體系。

「魏晉筆法」的經典性由於唐代統治者的提倡得以確立，由於合乎士大夫階層最基本的中庸人生觀，合乎影響深遠的「中和」審美理想，流布深廣，傳承悠久。「帖學」自宋代形成後，雖一直興旺，但到了明代中後期，越來越多的有識之士不再停留在對二王的頂禮膜拜和對帖派堡壘的堅守，而是舉起了「反叛」的旗幟，在書法創作中大膽嘗試用新的筆法、新的章法，從而展現了新的表現形式與審美趣味。

比較明顯的是黃道周、張瑞圖和徐渭。明末的王鐸和傅山，同樣是這支「反叛」大軍中的成員，同樣用自己獨特的形式語言展示新的書法趣味，但與明中期幾位書家不同的是，王、傅

不但在創作上自標新樣，而且還有明顯的藝術主張，在書學思想上有不同於前人的表述，這對於清代「碑學」興起後整個書壇不再以二王爲獨家天下，而是呈現多元化的局面，無論在創作方法和理論根據方面，都起到了啓示與先導的作用。

如果說中國書法的創作方法和藝術風格的多元化，也就是所謂書法史上第三個重要的時期，是從清代「碑學」興起之後才有的，那麼通過對明代中後期書法現象特別是對於王鐸傅山的藝術思想的審視，就會發現這樣說並不完整和確切，因爲對於碑的接受，只能說是書法藝術審美物件的進一步擴展和造型素材的豐富化，而真正挑戰帖派傳統，大膽進行藝術探索，開啓多元書風局面，提出新的創作理念的，是明代中後期所謂「反叛型」書家，而王鐸傅山的地位尤爲獨特，他們在中國書法藝術史上的意義，值得進一步探討和認知。

二 深沉奇詭、力勝於韻的王鐸

王鐸書風的主調是「沉雄」，這就已經與明代宗王、襲趙的主流拉開了距離。與一般雄健沉毅書法不同的是，王鐸的書法「魄力沉雄，丘壑峻偉。筆墨外別有一種英姿卓犖之概。殆力勝於韻者。觀其所爲書，用鋒險勁沉著，有錐沙印泥之妙。」（清・秦祖永《桐陰論畫》）

王鐸之所以在書法中體現這樣的風貌，是和明代末年特定的社會文化環境，和他個人的生活際遇相聯繫的。萬曆至崇禎的七、八十年間，社會政治「如沸鼎同煎」、「舉國如狂」，一

片混亂。在朝士林和在野山林人物，無不處在憂患之中，在風雲際會的考驗面前，歷史選擇了不同人物，不同人物也選擇了歷史。

王鐸（一五九二—一六五二），字覺斯，號癡庵，又號嵩樵，另署煙潭漁叟，諡文安，河南孟津人。明天啓進士，曾累任禮部尚書，福王時爲東閣大學士，入清，官至禮部尚書。顯然，王鐸以明朝閣臣入清而爲仕，身爲「二臣」，他的書法長期受到冷落。隨著時光的流逝，人們不再以政治取捨，他的書法魅力日益顯現。王鐸的行草書，風格分爲兩種：一種筆力挺健，行筆駿爽，所謂「寸鐵殺人，不肯纏繞」者，有「力勝於韻」之感，這類作品如《行書詩翰四首卷》、《孟津殘稿》等。另一種蒼鬱沉雄，所謂「飛沙走石，天旋地轉」，「健筆蟠蛟螭」，筆墨蒼潤跌宕，結體縱橫纏繞，章法騰擲變化，有沉鬱盤紆之妙，這類作品如《草書杜詩卷》、《草書題野鶴陸航齋詩卷》、《臨豹奴帖軸》等。當然，兩者之間也有過渡性的表現，如作品《題柏林寺水詩軸》、《憶過中條語軸》、《行書杜子美贈陳補闕詩軸》等。

王鐸對於晉唐風範並非不予尊崇，相反，他認眞學習過王羲之、王獻之，他曾表白：「予獨宗羲獻」，「學書不參古法終不古，爲俗筆也」，「予書何足重，但從事此道數十年，皆本古人，不敢妄爲。」清代吳修也認爲「鐸書宗魏晉」。他的作品，每每流露出王羲之、顏眞卿、柳公權、李邕和米芾的筆意，而他在創作方法上恪守「一日臨帖，一日應請索，以此相

間，終身不易」（清·倪燦《倪氏雜記筆法》）。可見王鐸的創作是有底氣和本錢的。但這些都不足以說明他真正的藝術理想和審美觀念。事實上，王鐸的藝術觀受到他複雜的內心衝突、苦悶而矛盾的精神世界的影響。他畢竟是位居首輔的東閣大學士，是長期供職朝廷的官僚，不可能像嘯傲山林的傅山那樣，對一切正統的道統作徹底的革命，他要在「有動於中」、「發之于書」（錢謙益《王鐸墓誌銘》）的草書上套上一個理性的「圈」，因此在他的書作裡常常會流露出一點不自然的痕跡，在傅山看來，「王鐸四十年前，字極力造作，四十年後，無意合拍，遂成大家。」（《霜紅龕集》）書作中的「造作」，一方面說明王鐸在學古時期的「不敢妄為」，一方面也說明他長期的官宦生涯使他不忍徹底反叛，但他又看到了帖派書法的正走向末路，對於「國朝覆亡」的痛楚和憤懣使他絕不會採取秀媚、輕柔的審美態度。由於又在新王朝任大臣，內心的悲涼與愁緒不可能公然表示，就只能在書法裡面流露出這種矛盾的心情，表現在作品裡，就出現了沉雄奇詭的造型。

當然，對於藝術現象的研究，也不能過多地強調政治環境的影響，對於每一個創作主體來說，個人的性格、氣質是主導審美取向和藝術風格更重要的因素，而時代風氣與藝術思潮對於那些藝術上特別敏感、氣質上比較浪漫的人來說往往又易於感受。王鐸顯然是那種不甘現狀，勇於創造的人，而他又頗具才華，頗有學識。清代王宏《砥齋題跋》有云：「文安學問才藝，皆不減趙承旨，特所少者蘊藉耳。」王鐸在《文丹》裡面的一些類似於吶喊的話，更證明了他

的性格特點、內心世界和藝術氣質不同於常人：「自異平生輕灑淚，可堪今日淚如絲」，「恥心委順負明時，垂老爭執眾豈知！」，「大力，如海中神鰲，戴八肱，吸十日，侮星宿，嬉九垓，撞三山，踢四海！」，「寸鐵殺人，不可纏繞」，「為人不可狠鷙深刻，作文不可不狠鷙深刻。」一顆騷亂紛擾、痛苦矛盾的心，一股浪漫激越的情緒，被他化成了一件件奇特的書法作品。他不想走「蘊藉」心靈的「溫醇」的道路，也無風流瀟瀟灑灑的興致，他要在書法的世界裡直抒胸臆，以他一生「入世」的經歷，是看不慣董其昌的「瀟散古淡」，也不喜歡倪瓚的「枯乾」「輕秀」的，它借晉唐之古意而開掘自我之今意，他對於藝術的執著，使他終於創造了一種充溢著「奇氣」的，使人「目怖心震」的書法新氣象！吳德旋在《初月樓論書隨筆》裡說王覺斯「人品頹喪，而作字居然有北宋大家之風」，這是對他藝術上的一個高評，更指出了他在明代書壇的卓犖不群；有人說「明人尚勢」，王鐸無疑是其中的代表。

三　雄奇宕逸、真率歷落的傅山

傅山的奇才奇藝和真率卓犖的見解，使得當世與後世都認為他是一個「畸士」，他不但「固辭」別人推薦他應「博學鴻詞科」，而且行為非同常人，據《清史列傳》載：「嘗失足墮崩崖，見風峪甚深，石柱林立，則高齊所書佛經也，摩挲終日乃出」。明末思想家顧炎武很佩

服他，說：「蕭然物外，自得天機，吾不如傅青主。」全祖望說：「先生之學，大河以北，莫能窺其藩者。」因此，按照劉熙載因人論書的理論，傅山書法應該劃在「歷落」之屬。

傅山（一六〇七—一六五二），初名鼎臣，字青竹，後改名山，字青主，別號甚多；山西陽曲人。工書畫印，精醫術，明亡後，隱居侍母，行醫濟世，秘密從事反清活動。康熙中被強徵入京，以死拒，授中書舍人，仍托老病辭歸。可見，傅山的遭遇和襟懷抱負，與王鐸殊為相異。但是雖然生活經歷有所不同，以翰墨名世卻是相同的。

清代學者對傅山的評價基本上不離奇逸、鬱勃、生氣：

秦祖永《桐蔭論畫》：「（傅山）胸中自有浩蕩之思，腕下乃發奇逸之趣。蓋浸淫於卷軸深也。」

郭尚先《芳堅館題跋》：「先生學問志節，為國初第一流人物，世爭重其分隸，然行草生氣鬱勃，更為殊觀。嘗見其論書一帖云：老董止是個秀字。知先生于書未嘗不自負，特不欲以自名耳。」

楊賓《大瓠偶筆》：「傅山書法晉魏，正行草大小悉佳，曾見其卷幅冊頁，絕無氊裘氣。」

而近代馬宗霍說：「青主隸書，論者謂怪過而近於俗，然草書則宕逸渾脫，可與石齋、覺斯伯仲。」

什麼是「無氈裘氣」？就是無華麗的富貴之氣，而是有生氣、逸氣、山林氣，這正是傅山的品性、情致、審美理想所在，而他的「近於俗」和「宕逸渾脫」的風格，正是源於平民思想和質樸的審美觀。這種思想當然可以追蹤到老莊，老莊的崇尚自然率和追求天地大美，在傅山的書法美學思想中得到充分體現。他曾說：「一雙空靈眼睛，不唯不許今人瞞過，並不許古人瞞過。」（《霜紅龕集》）「作字先作人，人奇字自古，綱常叛周孔，筆墨不可補。」「未習魯公書，先觀魯公詁，平原氣在中，毛穎中吞虜。」（《霜紅龕集》）他強調書法的最高境界是「天」：「期於如此而能如此者，工也，不期如此而能如此者，天也。一行有一行之天，一字有一字之天，神至而筆至，天也；筆不至而神至，天也。」（《家訓·字訓》）不難看出，傅山說的「天」就是自然、本色，是去除一切人為做作的天然質樸的真實。正由於傅山這種出自平民來自山林的思想，和他那種歷落不群的個性，他能夠不附和時風，對風靡流行的柔美端雅書風唱反調。如果說王鐸的「怪、力、亂、神」是一種「魔鬼美學」的宣言，那麼傅山提出的「四寧四毋」則是在某種層度上拓寬和發展了這種「表現派」的書法美學體系。

傅山提倡質樸自然的美，用他的話說就是「拙」、「醜」，一種不加雕飾的樸素表現，因此它明確地反對「媚」，刻意造就的華麗柔美。他並沒有簡單地在形質的外表上反對「媚」，那樣只會在表象上出現生拙，甚至呆板。他是用「浩蕩之思」所勃發出的「渾脫」不羈之氣來駕馭筆墨的。比如用筆，如果說王鐸還比較遵守「古法」，到了傅山那裡，卻是輕視古法，甚

至破壞古法，在處理法與意、形與氣的關係上，他常常是捨前求後的。

傅山的書法出現在中國古代書法史的最後一個時期的前夜，然而卻已經對正統書寫傳統形成的審美標準提出了挑戰。如果說長期以來書法藝術的「表現性」特徵在「古法」面前只能屈從，只是居於附屬的地位，那麼傅山的藝術創作和藝術主張，是將個性的張揚，精神世界的祖露，放到了書法藝術最重要的位置，這種藝術的自覺大大超越了前人，甚至在今天用世界藝術發展史的眼光來審視，也是一種罕見的早熟。傅山新異的書法美學思想，對有清以來由於碑學觸發的多元創作景象無疑起了鼓舞與啟示的作用，雖然清代真正繼承傅山衣缽的書家少之又少，傅山那種歷落襟懷已經難以尋覓，但是人們的創作題材無疑擴大了，書法的思維也走進了新的境地。

四　書壇新風的旗手

明代書壇，帖派影響無處不在。早期的「三宋二沈」，均在章草、行楷上取得了很高成就，尤其沈度的楷書得到明成祖欣賞，成為「台閣體」之始。他們的趣味不脫趙孟頫的圈子，很難自振，只是在技巧上頗為可觀。明朝廢除宰相，由皇帝直接指揮六部，設內閣大學士，協助皇帝處理政務。所以大學士權力相當可觀。士子應試，迎合上好，均為「趨時貴書」。缺乏個性的「台閣體」給明朝書壇帶來沉滯的氣氛，文人們注重技巧的訓練，難以有個性化的發

揮，因此功力較深、清秀工穩成爲書風的主流。當然這也有一定的藝術價值。中期書法，以「吳門三家」爲主體，以技巧嫻熟、風格洗練爲特徵。文徵明、祝允明、沈周及張弼、吳寬，能窺宋人氣格而不再局限於趙孟頫，以一批紮實穩健的作品與元代書家抗衡。值得一提的是祝允明，他的狂草突破了當時的風範，也打破了明初以來的沉悶空氣。如果說文徵明生性平穩，具領袖風範，那麼祝允明則是不拘小節的才子名士，但總體上說他們的審美趣味還是一致的，是典型的江南之風。董其昌宗鍾、王，得力李、米，是正宗帖派，但以他的才氣和創造力，將帖學之美發揮到了極致。董其昌在理論上有反叛意識，在實踐上卻並不強烈，這與他的生活地位和際遇，受儒佛思想的影響不無關係。在江南一帶，能夠大力擺脫傳統束縛，另闢新境的，當推徐渭，他的恣肆老辣、磊落不平，被袁宏道譽爲「書神」。

其實中國書法到了明代，逐漸走向多元是一個必然的趨勢。在魏晉、唐宋已經建立起完善的技法體系、批評體系的總態勢下，「藝術」元素在「書寫」中即將脫韁而出；在晚明市場經濟、城市文化生活越來越推進的形勢下，藝術的創作者和接受者都有了更廣泛的文化價值取向，更豐富更貼近現實的精神產品需求。在書壇，雖然二王系統和趙董書風仍是主流，但反叛的勢頭和多元化表現的潮流，已經不可阻擋地出現了。因此，所謂書壇多元化，是包括帖派和反帖派的各種書風共存的景象。

雖然黃道周、張瑞圖、徐渭等各具風格特色，是明顯的反帖派，然而眞正反叛帖學體系，

反叛趙、董「正統」，揭竿而起的，是王鐸；進一步扯開大旗的，是傅山。在明末清初乃至後來數百年，王鐸、傅山的創作路線和書學理論，個性之鮮明，影響之大，贊同面之廣，趨騖者之多，使得人們不再奉「二王」爲唯一的典範，趙董也不再算是圭臬，書法自抒胸臆，自創筆法，自開門戶，遂成爲公開合法的行爲，甚至在一定場合成爲時尚，受到褒揚。清代碑學的興起，阮、包、康之論在書壇能夠一呼百應，由漢唐碑版書藝所帶來書法創作的繽紛局面，其實都可以看作是明末新風的延續，而王鐸傅山這兩面旗幟，尤其是這種多元化的局面的發軔者。

王鐸

圖二

圖一

圖三

圖四

傅山

圖二

圖一

圖三

圖七　　　圖六　　　圖五　　　圖四

明代主題式合書卷冊的歷史考察

——以何創時書法基金會藏品為例

吳國豪

摘要

在傳統書法裝裱格式中，手卷與冊頁的尺幅，比之於立軸、對聯、扇面、斗方等，往往較為綿長，利於書寫長篇大作。傳世古代書法手卷與冊頁多為個人作品，引首與拖尾後跋在視覺上雖為作品一部分，但其功能在於為作品定名，或為收藏史做註記。在明代中後期，由於歷史的發展與文人社群活動的活絡，作為人際網絡連結的書法也發展出群體合書卷冊的特殊現象。此現象乃多人為某一主題或特殊目的，探接力方式共同書寫，裝裱成手卷或冊頁，以利記錄某一事件，本文以「主題式合書卷冊」名之。

一　主題與目的

就筆者見聞所及，明代主題式合書卷冊的書寫目的並非單純只爲審美娛樂，另外也與人際網絡的流動有關，多變複雜的網絡，包括官場、同年、同門、商業、文人、庶人等場域。本文試將此現象置於明代歷史時空做一綜合考察，藉著人際互動對書寫文化所產生的諸多影響，分析此時期在書法史與文化史上的特殊地位。本文略舉數例，就其書寫目的與歷史意涵作考察：

（一）推薦

古代文人來往於社交場域，徵集名人顯貴、社會賢達的詩文，以加增個人在文化圈中的能見度，此一傳統由來已久。吾人所熟知的懷素〈自敘帖〉，其內容乃徵引當時名公貴族的贈詩，包括張謂、盧象、王邕、朱遙、李舟、許瑤、戴叔倫、竇冀等人（註一）。投石問路古今皆然，類似的情形在歷代文人交際場合中想必多矣。

明朝中葉，文人篆刻興起，加以當時社會上物質生活高漲與商業行爲的普及，以治印維生的印人勢必存在於社會中。黃惇在探討晚明文人流派篆刻興起現象時，以萬曆三年（一五七五）顧從德以所藏古璽印，探木刻本方式出版《印藪》這一事件爲因，說道「此後萬曆間掀起了摹古印的熱潮。其時，如甘暘、程遠、陳鉅昌、潘雲杰、朱簡、趙宧光、金一甫等，受顧譜

影響皆有摹古印譜問世。在此熱潮中，文人篆刻家以石治印，不僅篆刻技法得到了極大提高，

而且通過摹古眞正認識了漢印之美，因此一大批篆刻家湧現於世，篆刻藝術迅速得到普及。再

向後發展，篆刻家的創作印譜也開始流行，並帶有強烈的流派色彩，成爲時代的象徵。這些印

作許多已完全脫離實用的價值，而只以觀賞爲主要創作動機了。」（註二）

何創時書法基金會藏〈陳尚孺印存〉（圖一）是一冊非常難得的晚明篆刻家個人印譜，

乃梁溪（無錫）印人陳尚孺集其個人所刻姓名印、閑章，（註三）邀請十四位文人以詩文爲其作

短跋集結而成的冊頁，引首題字者夏樹芳，作跋者依序爲張文奇（目觀峰主人）、王性一、

劉常康（彥龢）、茹桂芳、陳奇齡（貞長）、朱翊鐮（天中、雪徑）、高禮、蔣世棟、陳元

素、王化醇（夢陽道者）、鮑大昌（全父）、錢得剛（聖見）、施策（勵庵）。陳尚孺其人

未見於印史相關文獻記載，尚孺當爲其字號，暫佚其名以待後考。從鮑大昌跋文「尚孺爲先君

門下客」，知其爲大昌父鮑際明（註四）門下客，「工臨池，樂府、丹青，不可一世」。又「工

八分、精楷草」（茹桂芳跋），善篆書、篆刻，「酷得此老（文彭）嫡傳」（陳元素跋）。又

「不試故藝」（錢得剛跋），可知陳尚孺並無科舉之功名，因此以藝事爲生。

萬曆中期的印人朱簡，將文彭以降的篆刻風格分爲四種流派，亦即三橋派、雪漁派、泗水

派，以及「別立營壘，稱伯稱雄」的獨立印人。前三者分別以文彭（一四九八-一五七三）、

何震（一五三五-一六〇四）、蘇宣（約一五五三-一六二六後）爲宗，而何、蘇又爲文彭的

學生。陳尚孺又爲文彭印風的再傳弟子。茹桂芳後跋推崇尚孺篆刻，「直壓倒雪漁、壽承，抑秦漢之赤幟也。」或有吹捧表彰之意，但也隱約可知當時印壇流風之所宗及尚孺印風之所承。

此冊題跋者除施策之外，其他皆無科舉登進士者。考施策（一五四○－一六二二）其人，字樬揚，號勵庵，江蘇無錫人。授禮部主事，累遷尚寶卿。萬曆十九年（一五九一）以太僕寺卿乞歸，結茅無錫東大池。天啓元年（一六二一）故世於東大池。從施策卒年來看，若此冊裝裱是按照寫成年分排列，則當完成於天啓元年（一六二一）之前。據此也可知道陳尚孺約當活動於萬曆、天啓年間。

從印譜所集諸印的所有人身份觀察，以籍貫來看多分布於無錫、蘇州。尚孺爲當時的一批朝中要員治印，例如許惠一、鮑際明、申用懋、高攀龍。而朱翊鐮更具有皇族身分。（朱翊鐮，字雪徑，號雪徑道人，江西南昌人。雪徑乃明神宗朱翊鈞從兒，隆慶五年（一五七二）被封爲鎮國將軍）。其中又有一批書畫名家，例如陳元素、陳遵、張宏、張鳳翼。全冊印風就印譜上所標明，大抵有漢篆、鐘鼎兩路，此或與萬曆年間摹刻漢印的風氣有關。而印譜中以小楷所書之註解文字，頗有吳門文派風味，有可能即爲陳尚孺所書。

限於印藝水平，陳尚孺在晚明印壇並非一代大家，但這部印譜所展現的多樣風貌，是一位地方印人從事篆刻的成果。名人雅士的題跋文字，又讓它彷彿成爲一部具有展示作用的商業目錄了。

（二）贈行

古時文人因任官遷徙，常需遠行至異地定居。因交通不便與地理隔絕，友朋間的聯絡只能倚靠雁書往返。在送行別離之際，甚至興起今世能否再見的滄桑之想，因之以詩相送表達離情，自然成為文人情感之所託。唐代是詩人輩出的時代，李白〈送孟浩然之廣陵〉、〈贈汪倫〉乃歷代學子琅琅上口的千古名詩，又李商隱〈酬別令狐補闕〉中「那修直諫草，更賦贈行詩」二句，更標明「贈行詩」約定俗成的說法。

何創時書法基金會所藏《明人贈行詩合卷》（圖二），乃明中葉文人群體書寫，書人多為大儒王守仁的門生故舊，依序為陳策、伍文定（一四七○－一五三○）、蔣曙（不詳－一五二七）、邵銳（一四八○－一五三四）、嚴紘、徐璉（一四六八－一五四四）、鄒軹、田龍、陳墀、陸溥。其中伍文定與徐璉為陽明舊時幕僚。宸濠亂時，伍文定為吉安知府，徐璉為袁州知府，轄區都在江西境內。二人曾追隨陽明討伐江西盜匪，是平定宸濠之亂的功臣。陳策曾任職江西布政使，邵銳曾任提學僉事，都與陽明共事過，《王陽明全集》記錄了四人的仕宦蹤跡。其餘六人，蔣曙曾任江西右布政使、鄒軹曾任廣西布政司參議、嚴紘曾任廣西左布政使，都與陽明在江西與廣西的歷官生涯有地緣關係。受贈人東漢（一四七五－一五四一），字希節，號渭川，陝西華州人。弘治十一年舉人，正德中任池州府，歷九江南昌知府，官終長廬鹽運使，致仕卒。而卷中嚴紘詩云：「擊楫訏同凌角鼓（襄同領兵討賊，故云）」，陳墀詩云：「道脈

知君真有的〈君近學於陽明先生，故云〉」，也可得知東漢與王陽明的關係。

（三）祝壽

壽序乃明朝出現的新文體，在吳地頗爲盛行，但始終未受到士人階級重視。

歸有光（一五〇六－一五七一）是較早大量創作壽序文的文人，對其內容與形式進行了深度的開創，從而使得這種較具地方性的通俗文體，攀升到典雅文體的水平。

明代中後期經濟起飛，作壽風氣漸盛，以羅洪先（一五〇四－一五六四）爲例，在他六十歲生日時，學生欲爲其作壽，羅洪先寫信推辭，曰：「今世風俗，凡男女稍有可資，逢四五十謂之滿十，則多援顯貴禮際以侈大之。爲之交游親友者，亦皆曰：『某將滿十，不可無儀也。』則又釀金以爲之壽，至乞言於名家，與名家之以言相假者，又必過爲文飾以傳之，而其名益張。凡此，皆數十年以來所甚重，數十年以前無有是也。」（註五）羅洪先認爲生日應當是懷念父母恩情的日子，做壽收禮，乃忘哀而爲樂，非君子宜行。然而，從其言可以知道，當時做壽收禮，並求取名家賀詞以爲彰顯的風氣十分興盛。此時以壽詩、壽序賀壽的風氣轉爲普遍，因此書家亦喜以此作爲應酬書法題材。吳其貞於崇禎十四年（一六四一）二月十二日拜訪歙縣溪山汪氏，紀錄了一段見聞：「登其堂，堂曰『西麓』，是祝枝山題者，余詢其由，主人曰：『曾祖號西山，延祝先生在此榻二載，其堂額是此時所取也。』所以余到溪南見祝字

甚多，至壽文、壽詩自二句以及七八句者皆屬祝書，原來地近西山，求甚便故多耳。」（註六）

此處言及其堂名乃曾祖委請祝允明書。祝氏曾客寓歙縣二載，當地人利用地利之便索求祝氏書法，而求壽文、壽詩者特別多，從二十餘歲年輕人至七八十歲老者皆有。此現象一方面反映了祝氏書法受歡迎的程度，一方面也反映了當時一般百姓不論年齡長幼，都有作壽的習慣。以祝允明的名氣與年齡，竟然為二十餘歲年輕人為文祝壽，著實令人感到不可思議。

晚明一時，壽序、壽詩作為官員間互贈的禮品，已成為一種約定俗成的規儀。以其作為祝壽場合的陳列擺設，從中可見到受贈者的社會地位。何創時書法基金會藏〈孝圖詠冊〉（圖三），乃晚明官宦仕子為王和陽母親八十大壽所獻之祝壽詩文，另有祝壽圖十六開（註七）。引首題名「天篤貞孝」，領銜祝壽者包括「賜進士第吏部文選司郎中隣治生高有聞」、「司訓上谷張朝綱」、「胸庠署教諭事古肥張雲翰」、「臨胸訓導古平襄陳素信」。之後的書寫人幾乎都是王和陽的「門人」。結尾祝賀者則為「肥城縣庠生員通家晚學生張養謙暨男藏奇」、「賜進士第禮科給事中北海隣治生馮可賓」。高有聞為萬曆四十四年（一六一六）進士，山東青州衛人。張朝綱、張雲翰與陳素信皆為臨胸的儒學教官。馮可賓，字正卿，山東益都人，天啟二年（一六二二）進士。從書者的籍貫與頭銜來看，這是山東臨胸地區師生與門人間的文人群體。

又，王和陽為誰？晚明山東萊陽詩人宋琬作〈王和陽先生傳〉，「王公諱調元，字燮甫，

號和陽。」「十七歲爲博士弟子員。」「萬曆戊午舉順天鄉薦，謁臺使劉公，涕泣再拜，矑王孺人守節撫孤以請。劉公爲之惻然。疏上，報可，敕有司旌表如儀，烏頭楔棹大書于閭曰：『故茂才王堯相妻王氏貞節之門。』」「辛未，以母老乞署教職，乃除嵩縣學諭，仿胡安定教士法，與諸生相切劇，嵩人始知師弟子之禮。」「甲戌，陞山東臨朐知縣，太孺人就養於官。」「公生于萬曆庚辰□月□日，卒于康熙甲辰□月□日，享年八十有五。」（註八）宋琬的文字，詳細記載了王調元（一五八○－一六六四）的生平事蹟。

關於王調元母親的生平，康熙《續補永平志》載，「王氏，生員王堯相妻，夫故，氏年二十二歲。柩前跪泣，口絕飲食數日，毀容截髮，決意殉夫。姑勉子泣少慰存活，奉姑惟謹，撫孤王調元，中萬曆戊午科舉人。守節四十九年。巡按直隸御史劉公思誨，以錚錚一具鐵心，凜凜滿腔血性，姑無缺養，九泉子職猶存。子賴成名，半世書香不泯。具題，奉旨給銀三十兩，立坊表之旌曰：『王氏貞節之門』。」

（四）哀輓

何創時書法基金會藏《完節吳母方孺人哀輓詩文合冊》（圖四），收錄萬曆時期徽州吳母方孺人逝世時各方哀悼的詩文。翻閱是冊首先呈現眼前的是方孺人族叔吳同文所書《完節吳母

方孺人頌〉，文中提到亡者生平，「孺人裔出方氏，歸吳爲守誼公元配。公雍雍儒行，伯仲兄

咸賈」，又云「孺人後公二十八年以歿。」時爲萬曆庚子（一六〇〇）十月，孝男吳時宰親作

祭文。據此可推，吳守誼的卒年當在隆慶六年（一五七二）。後有祁閶胡允端誌，「方氏，溪

南吳康衢妻，上山方顯寧女」，可知吳守誼名康衢。

吳同文、胡允端諸之後，續有豫章汪應�óng、千秋里人汪道會、凌子儉、凌子任、方氏從孫

吳紹祖、當湖趙昴、南礀方普泰等人的哀輓詩文。汪應蔓爲南昌舉人，工詩，有《樓約齋集

選》。汪道會（一五四四—一六一三），字仲嘉，歙縣千秋里人。汪道昆（一五二五—一五九

三）從弟，與汪道貫（一五四三—一五九一）並稱「二仲」。

關於吳時宰其人，清人吳之騄（一六四四—一七一五）載：「豐南故多秀士，有明盛

時，於詩則推吳虎臣，於字則推吳時宰、沖符，於畫則推吳左千、瑞生。」[註九] 這五位「秀

士」，可謂嘉靖至萬曆間豐南吳氏在文藝上的代表人物。汪世清研究晚明豐南吳氏收藏家族

提到，「吳時宰（生卒年不詳），譜名時引，字平仲。父守誼，字汝集，與守淮爲同六世祖兄

弟。時宰工書法，然其墨蹟向未見著錄，今更不可見。」[註十] 然上海圖書館所藏宋拓〈寶晉

齋法帖〉，後有吳時宰觀款，可知時宰亦爲碑帖鑑賞家。

根據吳時宰於此冊後跋云，「先慈苦節撫孤，深恩周極，欲報無所，幸辱大人君子慨賜鴻

作，今親書入石……」可知本冊中的書蹟曾以刻帖形式流傳，「藉茲俾不致湮泯焉耳。」亦藉

諸賢詩文墨跡，追思慈母恩澤。

（五）唱酬

文人唱酬傳統由來已久，藉著詩酒唱和，以詩文交流，求其友聲。王羲之〈蘭亭序〉歷經千古流傳不絕，乃文人唱酬之遠祖，被後世士人津津樂道，成為士林美談。明代中晚期江南文人結社風氣為史上高峰，也因此創作出許多優秀的書畫、文學作品。

何創時書法基金會藏《白雪山房詩冊》（圖五），為明代嘉靖、隆慶年間文人同為李言恭在南京新建的「白雪山房」所作的祝賀詩冊。文壇名士王世貞、王穉登、文彭、李維楨、政壇要人則有在張居正後入閣的許國、禮部尚書趙志皋、王弘晦等，共計三十九人（註十一）。嘗見《明代徽州方氏親友手札七百通考釋》收錄李言恭致「肖庵社丈」尺牘三通（註十二），均為請肖庵代向方用彬求作〈山房詩〉（註十三），應當即為〈白雪山房詩〉。由此亦可知當年唱酬賦詩者不只此冊中的三十九人。

李言恭（一五四一～一五九九），字惟寅，號秀巖，盱眙（今屬江蘇）人。明開國功臣、太祖外甥李文忠之裔。萬曆三年（一五七五）襲封臨淮侯，以勛戚留守南京。萬曆二十七年（一五九九）卒。言恭雖為武臣，但好與文士游。（註十四）胡應麟推崇李言恭云，「國朝武臣希習文事，獨李臨淮惟寅崛起勛冑中，恂恂折節，海內人士宗附如歸。」（註十五）言恭擁有穩

固的政治地位與經濟實力，卻能禮賢下士以詩文會友，因此在金陵一地形成了一個以其為中心的文人社群。他曾與此冊中人物黎民表、梁孜、沈淵、康從理、陳思育、李維楨、丘齊雲、王世懋、楊汝允在金陵結「談天社」，力振詩道。又與湯顯祖、朱宗吉、胡應麟等人金蘭結社，益氣相交。

明代中晚期的文人常以風雅相標榜，除了頻繁的聚會宴飲，還會周遊他鄉，遍訪名人，異地尋友，以拓展個人視野與人際網絡。以何創時書法基金會所藏《晚明諸賢贈周古璧合卷》（圖六）為例，此為晚明江南文化人贈與周古璧的詩文合卷，依裝裱順序排列為：莫儼皋、徐光啓（一五六二―一六三三）、陳繼儒（一五五八―一六三九）、徐石麒（一五七七―一六四五）、梁于涘（一五九五―一六四五）、周延儒（一五九三―一六四四）、錢龍錫（一五七九―一六四五）、湯道衡（一五八八―一六四一）、錢繼登（一五九四―一六七二）、楊汝成（註十六）。

卷後有平谿唐雲書跋，作於乾隆十八年秋八月，對周古璧生平有所記錄，跋云，「周古璧者，雲間人，生前朝萬曆中年，天、崇時遊京師，遊楚，遊蜀，其技常於畫山水、刻篆籀，尤善疊石為山，佈置園林景色。一時名公鉅卿有所構造輒爭迎之，得題贈詩文累數十篇，極富當世才士之最，亦足想見其生平之所慕悦者矣。入本朝，鬱鬱無聊，往來武水時居多，蓋緣吾邑諸前輩于園亭勝概興最不淺，故贈貽之章尤斐然可觀焉。」

周古璧所交往者，俱爲當世權貴名流。然顧炎武（一六一三－一六八二）對文人結交權貴似乎不以爲然，曾謂「在次耕今日食貧居約，而獲游於貴要之門，常人之情鮮不願者。然而世風日下，人情日諂，而彼之官彌貴，客彌多，便佞者留，剛方者去，今且欲延一二學問之士以蓋其群醜，不知薰猶不同器而藏也。」（註十七）古璧以所長之技藝求售於名士公卿，此爲明代中晚期商儒互通，社會階層流動下的普遍現象。

（六）結社

文人結社之風，宋元兩朝已十分盛行，明人重聲氣，喜結文社，結社之風至有明一代發達至高峰。顧炎武云：「萬曆末，士人相會課文，各立名號，亦曰某社某社。」（註十八）此時結社之目的，除了交結氣息相投的藝文好友之外，另可互相標榜、提攜，俾使彼此在文壇能產生一定的能見度。晚明時期文人的結社活動，因其所屬群體所產生相異的文化差異，且出於不同的期望與目的，相對產生不同類型的結社群體。在晚明尺牘中，常見「盟兄」、「社兄」一類的稱謂，頗能反映此一現象。

嘉靖年，唐樞於湖州峴山倡立逸老社，入社者先後十七人，以年齡排序爲：蔣瑤、吳廉、施佑、王椿、劉麟、蔡玘、李丙、朱雲鳳、陳良謨、顧應祥、孫濟、吳麟、韋商臣、朱懷幹、吳龍、唐樞。根據《峴山志》記載，峴山逸老社從嘉靖二十二年（一五四三）到三十四年（一

五五五），在十三年間舉辦了二十四次社集。（註十九）

何創時書法基金會藏《峴山逸老像冊》（圖七），右方為明人所畫逸老像，左方則為清人所附傳記。裝裱順序則按照人物齒序依序為：蔣瑤（八十歲）、吳廉（七十七歲）、施佑（七十六歲）、劉麟（七十五歲）、蔡玘（六十八歲）、李內（六十八歲）、陳良謨（六十七歲）、顧應祥（六十六歲）、吳龍（六十六歲）、孫濟（六十五歲）、吳麟（六十四歲）、朱懷幹（未標明）、張寰（六十三歲）、韋商臣（五十九歲）、吳龍（五十二歲）、唐樞（五十二歲）。此冊畫像標明年歲與官銜的格式，很有可能是受到北宋《睢陽五老圖》的影響（註二十），而依已知人物的生年，更可推算出原來生年不詳者之生年。

峴山逸老畫像後，有嘉靖二十六（一五四七）年張寰於峴山逸老堂所書《序峴山逸老堂圖詠》、嘉靖二十七年（一五四八）劉麟題跋，另有吳廉、吳龍、張寰、韋商臣的題詩。《峴山志》所載逸老結社一事，有朱雲鳳、王椿二老，然於此套畫像中未見。劉麟題跋中寫道，嘉靖丙午「朱雲峰卒」、「王怡山卒」二事，故知二老於嘉靖二十五年（一五四六）謝世，故未有畫像列於此冊中。

張寰在題詠中寫道此冊的由來，謂「湖郡別駕楚東湯子世賢，予通家彥也，方此敦化右文，大有光于郡政，予為彙錄社中諸作，續耆英故事。」劉麟也寫道，「嘉靖廿六年二月廿六日戊申，實人之第八會。判府楚東湯子作堂以處，吾黨大書『逸老』顏之堂楣。」知湖州地方

官湯世賢出資興建會堂以供逸老社雅集，此乃「逸老堂」及逸老像冊之所由。

（七）同年

「同」亦即同年登進士的士人群體，是科舉文化所產生的官場人際關係。在晚明更衍生出年伯、年丈、年家丈、年家子、年姪、年家晚生等多種稱謂，更顯官場中裙帶關係的錯綜複雜。劉珝（一四二六—一四九〇）云：「進士偕升者，謂之同年。始於隋，盛於唐宋，至我朝尤盛焉。同年之會，曲江盛游，在唐然也；聞喜有燕，在宋然也。國朝錫燕恩榮，主以元臣，公卿、執事與焉，進士以次列，而同年之大會從茲始。」（註二一）

「同年會」是同年進士組成的聚會，唐宋以來即有。明代同年會是仕宦官員聚集的重要場域，進士及第之初依例要舉行新科進士的第一次同年會，且多為官方主持，並推選一人為「醵首」。吳寬《家藏集》中收錄了一篇同年會請帖，作於成化二十三年（一四八七），辭曰：

「茲擇正月二十日作同年會者，佳節再臨，畢官假于中旬之末，清朝共立，罄私情于一日之間，僉謂故事之當修，維其時矣。強以薄勞，而是效非日能之，掃門已自乎前朝，燃燭尚宜乎此夜。坐以敍齒而定，固無所爭；飲必進諒，而休更須相勸。詩歌既醉，喜賓主之不分；盟在久要，期子孫之亦講。敢云可坐而致，尚冀不速而來。聊代口陳，余其面教。」（註二二）

何創時書法基金會藏〈萬曆乙未進士祝壽詩冊〉（圖八），為萬曆二十三年（一五九五）

乙未科進士共同祝賀同年郭伯一父親八十大壽的書法合冊，由是年狀元朱之蕃（一五六一一一六二四）領銜，之蕃開宗明義即寫道，是冊乃「奉賀郭老年伯壽躋大臺序。歲乙未涇陽郭伯一氏舉進士，以是歲冬奉上命發內帑金錢給邊餉，乘乃暇暑歸省太翁馬湖君於堂。再越歲翁八十，伯一氏計行且服官守郡邑，不獲屆滿獻膝下觴，乃徵同榜諸昆繼各賦歌爲頌。」查考萬曆二十三年進士錄，郭姓者有郭溍（二甲三十四名）、郭九有（三甲一百七十七名）二人。郭溍爲河南新鄉人，郭九有爲陝西涇陽人。故知「涇陽郭伯一」即爲郭九有。此冊所集萬曆乙未（一五九五）科進士聯合祝壽詩，共計二十二人，依序爲朱之蕃、徐正學、徐時進、林機、王一楨、杜應楚、王國楨、俞思冲、李中立、劉尚質、張應徵、柴應乾、施善教、段然、黃志清、葉世英、劉九光、胡思伸、馮偉、王萬祚、林雲、劉餘澤等。

由朱之蕃款題「萬曆乙未冬日之吉，賜進士及第翰林院修撰承務郎，年姪朱之蕃頓首書」，知此冊約當書於進士登科半年之後。一冊中聚集了二十二位新科進士，書寫的場合有可能即爲初次同年會。

二 主題式合書卷冊的歷史意涵

上述所舉諸件，除了目的性的功能意義外，在書法本身的風格上也具有特殊的時代風格、區域風格與師門傳承的特殊意義。時代風格乃一個朝代，一段時期內，群體藝術表現風格的通

性，例如明初台閣體書風、晚明連綿草。區域風格則發展於某一特定地理空間，因人際網絡的構築與審美觀點的契合所形成的一種獨特風格，例如晚明寓日僧人的黃檗書風。師門風格則是老師對學生、再傳弟子所形成的一種風格學習、承傳與影響，例如吳門文徵明及其弟子。這三種風格在主題式合書卷冊中尤其容易察覺。以〈明人贈行詩卷〉為例，書者的經歷多與王陽明有關，其中書風類似陽明者有蔣曙、嚴紘、陸溥等三人書法，結字較長，用筆瘦勁光潔，當受陽明影響。〈崐山逸老像冊〉因屬建堂題記與雅集唱酬，因此書風更顯莊重典雅。劉麟書風能與湖州先賢趙孟頫接序，而吳廉、吳龍、張寰、韋商臣題詩皆作柳體風貌，當中或互有影響。

關於明代主題式合書冊頁的書寫與裝裱過程，根據徐邦達的觀察認為，「明清成本的冊頁，往往是先裱，後作書畫，因此其紙都有漿糊，漿糊太重影響到墨色灰暗而少見光彩。橫冊則全是對摺裱的，所以中間有一條摺痕，又因先裱後畫，更使摺痕中加強筆跡的斷缺。」（註三二）吳曉明在《卷軸書法源流考述》一書中討論了書法長卷的源流與書寫內容說道，「書法長卷在諸多形制中淵源最古老，長期以來具有文獻傳統，又是圖籍保存十分重要的裝裱方式，所以書法長卷中所包括的文字內容類型亦最豐富，包括公文、詩文、尺牘、臨摹及後世題跋、鑑藏等。」（註三四）此類書法長卷除了題跋之外，多為單一書者所完成，而題跋者又非一時一地為特定事件所書。是故明代書法合卷冊的發展，超越了單人所書的公文、詩文、尺牘、臨摹、題跋的形式，在書寫題材上有別於前代風氣，這在書法史上是值得探討的歷史現象。

主題式合書卷冊往往將多種書寫風格並陳，在視覺上產生多樣性變化。而文人預知書蹟與詩文將與他人共同展示於卷冊中，往往也竭盡心力將最佳的文采呈現於公眾前。當我們展閱這樣一件合書卷冊，也幾乎等同於欣賞一場紙面上的書法聯展，書者間性情的異同、才情的高低，在此一覽無疑。

三、結論

本文以個人研究環境所接觸的明代主題式合書卷冊為對象，針對書者的人際網絡與書寫形式、目的作考察。回顧歷代書蹟，明朝之前類似的主題式合書卷冊並非沒有，例如元初閻復（一二三六－一三一二）《崇真萬壽宮瑞鶴詩唱和卷》（註二五），卷後有家之巽、張模、车應龍（一二四七－一三三四）、方回（一二二七－一三〇五）、杜道堅（一二三七－一三一八）五人唱和，乃研究元代詩歌與道教的重要文獻。然從傳世墨跡與史料來看，唐、宋、元三朝的文人合書卷冊數量非常少見，除了年代久遠傳世不易的因素外，更重要的因素乃風氣使然。

書法作為中國藝術的一個門類，除了藝術性與視覺性的美感，其本身亦是文字與文化的載體。作為文獻史料的書法，所記錄的可以是歷史事件、詩文詞賦，更能宏觀一時一地某一群底體所編織出的人際網絡。《晚明諸賢贈周古璧合卷》，內容為諸賢題贈周古璧文字，當中或有吹捧、推薦、應酬等社交成分，但亦完整勾勒出周古璧其人的藝事形象。《完節吳母方儒人哀

輓詩文合冊〉，除了是一部悼念逝者的書法合冊，更是晚明徽州家族史的微觀。〈峴山逸老像冊〉中保留參加社集者親自記載的文字，更強化了此一吳興掌故的文獻高度。這些文獻史料，未必都能在史乘、詩文集、方志中尋得，故可補史料之缺。

因此，明代興起的主題式合書卷冊現象，不僅是書法審美與裝裱格式的演化，更是文人群體意識與社會關係的深化。這股風氣一直影響清代以至近現代，使得群體書寫成為文人交流的重要媒介，也是書法創作形式中的一項優良傳統。

注釋

編　按　吳國豪　何創時書法基金會主任研究員

註　一　相關背景論述，詳見何傳馨〈自序帖〉賞析文字，輯入《晉唐法書名蹟》（臺北市：國立故宮博物院，二〇〇八年），頁一二九－一三一。

註　二　黃惇：〈晚明文人流派篆刻藝術的勃興〉，輯入黃惇主編：《明代印風》（重慶市：重慶出版社，一九九九年），頁二四。

註　三　無錫茹桂芳後跋云陳尚孺「出所刻示余」，故知為陳氏刻集之印譜。本冊所集姓名章，陳氏編輯方法按上下排列，上方列姓名，下方列字號，依序包括：許會一（玄初）、鮑大昌（全父）、朱荃（瑞陽居士）、陳奇齡（眞長）、何宇昕（開明）、王性一（孩之）、顧文璪（玄圃）、鮑大定（嘉甫）、鮑際明（伯參）、張啓鎮（之勤）、劉常康（彥和）、申用

懋（玄渚、敬中）、鄭以寧（麓泉）、張文奇（日觀峰主人、螺隱）、陳元素（古白）、朱翊鐮（天中、鱗侯）、袁永康（無已）、沈文玉（全瑜）、陳遵（汝循，循所居士）、張宏（君度）、王中立（中甫、玄洲）、魏燃（元暉）、金谷（玉林）、張鳳翼（靈墟居士）、高攀龍（東林學道人）、蔣錫蕃（若霖）、徐益、顧詔、陳鵠雲、尹嘉賓（澹如）、陳煥（堯峰山人、子文）、吳際文（文殊）、王穉登、魏之度（弘之）、劉文績（姬父）、田于野（爾是）、朱篁（振崖、黃鶴軒主人）、丁仁（君任）、朱箴（仲惺）、王謨（孟道）、程長溶、王維新、王之鄰、蔡日昫、張學敏、鄭朝鑑、許雲龍、袁茂魁（雲松主人）、朱翊鐮（雪徑道人）。

註四　鮑際明，字伯參，號觀如，江蘇無錫人。萬曆丁酉（一五九七）舉人，萬曆甲辰（一六○四）進士。與東林黨人顧憲成、高攀龍往來密切，為當時知識界菁英。

註五　朱國楨：《涌幢小品》，卷十七，〈羅先生〉。

註六　吳其貞：《書畫記》，卷二，〈王叔明幽谷讀書圖小紙畫一幅〉，頁一三四。

註七　祝壽圖十六開，依序為「靜好鍾英」、「幽圭懿訓」、「柏舟自誓」、「冰蘗課讀」、「荻訓蜚聲」、「萱闈捷報」、「桂蕚重芳」、「花封迎養」、「敷教作人」、「問寢勤政」、「夜告返蝗」、「齊禱沛霖」、「慈翔大峴」、「孝治胸陽」、「華峰疊祝」、「龍章寵錫」。

註八　宋琬：〈王和陽先生傳〉，輯入《宋琬全集·安雅堂文集》（濟南市：齊魯書社，二○○三年），頁六九～七一。

註　九　見吳之騄：《桂留堂文集》卷七，〈叔念武傳〉。此文獻轉引自汪世清〈董其昌和餘清齋〉一文，輯入汪世清：《汪世清藝苑查疑補證散考》（上）（臺北市：石頭出版社，二〇〇六年），頁一九〇—一九一。

註　十　汪世清：〈董其昌和餘清齋〉，輯入汪世清前引書，頁一九一。

註十一　依裝裱順序爲：文彭、安紹芳、戴記、胡僖、潘光統、陳時伸、楊俊卿、梁繼志、李維楨、沈淵、許國、黎民表、商爲正、鄧欽文、丘齊雲、趙志皋、彭若果、王升、喻均、柏孟堅、楊汝允、胡渼、武尚耕、張道、童珮、李盛春、俞汝爲、勞遜志、朱宗吉、陳思育、王世貞、張祥鳶、胡應麟、康從里、宋存德、王穉登、高文炳、王弘誨、梁孜。

註十二　見陳智超，《明代徽州方氏親友手札七百通考釋》（一）（合肥市：安徽大學出版社，二〇〇一年），頁七九、九八、九九。

註十三　陳智超前引書，陳氏言「《山房詩》之內容待考」。

註十四　錢謙益：《列朝詩集小傳》丁集上，〈李臨淮言恭〉，「萬曆二年襲封臨淮侯，環衛扈從，屢荷恩眷。以勘戚留守陪京，位元戎，列師保，累年而後卒。李氏自岐陽父子已好文墨，親近文士。惟寅沿襲風流，奮迹詞壇，招邀名流，折節寒素，兩都詞人游客望走如鶩。」

註十五　胡應麟：《詩藪》續編，卷二，《國朝》。

註十六　除所見十人外，據唐雲書後跋云，知原來尚有吳太沖、黃自啓、李明巒、史惇、史日躋、王日馨、韓延銓、金之俊、沈猶龍、錢本一、朱一是、王庭、沈兆昌、錢士升、張德培、錢繼章、曹爾堪、周宸藻、朱張銘等人，後被割裂。

註十七　顧炎武：〈與潘次耕札之二〉，《顧亭林詩文集‧亭林餘集》（北京市：中華書局，一九八三年），頁一六七。

註十八　顧炎武：《日知錄》，卷二十二，〈社〉，頁一八。

註十九　《崑山志》卷四，〈社會〉，《四庫全書存目叢書》史部第二三四冊。

註二十　《睢陽五老圖》為駕部郎中致仕馮平（八十七歲）、司農卿致仕畢世長（九十四歲）、兵部郎中致仕朱貫（八十八歲）、致仕祁國公杜衍（八十歲）、禮部侍郎致仕王渙（九十歲）。《睢陽五老圖》目前分藏於美國三所博物館：馮平像和王渙像藏於佛利爾美館，朱貫像和杜衍像藏於耶魯大學美術館，畢世長像藏於紐約大都會博物館。睢陽在今河南商丘，五老是宋仁宗天聖年間（一〇二三-一〇三二）五位德高望重的老臣。

註二一　劉翊：《古直先生文集》卷九，〈甲戌同年會記〉，輯入《四庫全書存叢書》。

註二二　吳寬：〈丁未歲作同年會請帖〉，《家藏集》卷五十七。

註二三　徐邦達：《古書畫鑑定概論》（北京市：文物出版社，一九八二年），頁五〇。

註二四　吳曉明：《卷軸書法形制源流考述》（上海市：上海社會科學院出版社，二〇一二年），頁三八。

註二五　北京匡時拍賣二〇一一年秋拍。

細井廣澤與其時代
——文衡山影響日本近世書壇之一側面

平野和彥

摘要

　日本書道史上就有「和樣」，「唐樣」兩種書風樣式分類之術語。「和樣」是指著法生寺流、青蓮院流、御家流等之流派系列產生的日本式書體而言。是一般認為使漢字筆法柔和起來寫的書風。（註一）江戶時代德川幕府把「御家流」作為公用書體來使用。「唐樣」是指著模仿中國書風的書體而言。是一般認為在江戶時代中期流行的明代書風和書體的書風。（註二）文章主要以江戶時代中期日本書壇所受到之中國明人書法之影響為主題，又以細井廣澤與文衡山為例，比較研究不同地域的書法與其理論之互相影響。這兩個人物都是被人們和社會讚揚為「文人」的著名人物，而都是努力為主的大器晚成之人才。他們的書法成就，也是到了晚年就被人們承認的。它是以「人品」為主的，而不是以風流或書法技巧為主的評價。

「文人」意識，隨著社會思潮以及經濟背景的變化，在日本自從江戶時代經過明治時代到了大正，昭和初期，也就有過極大變化。在此期間日本有了兩大歷史上的社會變化。第一就是德川政府的鎖國政策。第二就是明治維新。書法在文藝上的位置和其研究趨向也在這種歷史變化的情況下，也應該有了如此之變化。

此文意義就是由日本書壇所受到之明人書法的研究，闡明不同地域的傳統文化交流與其溝通，並思考時代性質之不同。

關鍵詞

細井廣澤、文衡山、觀鵝百譚、古詩十九首、唐樣

一 前言

中國元明時代（一二七一──一六四四）相當於日本的鎌倉時代中期，南北朝時代，室町時代，安土、桃山時代以及包括江戶時代前期。若要把它更具體地劃分時代，那麼應該來說是鎌倉文永年間到江戶慶長年間。在這時代圍著東海地區的國家之間，政治，經濟，貿易關係越密切，各個國家之內的文化與其域外交流也互相越發達。文化史上，這時代又漸漸開始東西文化交流的時期了。

大約三七〇年左右的這時間裡，對於日本文化來說，最大而最重要的變化還是江戶時代德川幕府的鎖國政策。這種非常特殊的國家政策，不僅僅是日本社會本身的問題，而且是很深刻地影響到整個日本的精神文化以及其背景結構的。

以南北朝時代及室町時代初期文化稱為「北山文化」，以室町時代中期以後之文化稱為「東山文化」，又以江戶時代前期文化稱為「上方文化」，以江戶中期，後期的文化稱為「江戶文化」等等，日本文化就有以其象徵的時期與中心地區來劃分文化史的解釋方式。書法藝術也反映了這些社會文化的特徵，開啓了各個時代的書風。那麼江戶時代的「唐樣」書法，到底有什麼樣的社會結構背景。

文章主要闡明「唐樣」書法的存在意義與肩負其流派之人物評價。

二 日本江戶時代之社會經濟背景及其文藝思潮

（一）町人文化

江戶時代「町人文化」及其社會背景與中國的明朝社會較接近。江戶時代接受中國文化的柔性也在於兩種社會的關係上。日語的「町人」就是城鎮居民，也就是說商人以及手藝人。其定義有各種說法，一般認為是室町時代（一三三三－一五七八）以後的身分階級當中，除了武士、農民階級以外，當著商業、工業等的人。主要指著商人而言之場合較多。又有限於江戶時代（一六○三－一八六八）的說法。就說所有自宅的城市人。他們優秀的技術力量和其資金超過武士階級，形成而發展了町人獨自的都市文化。町人身分的基本性條件就有三個：第一，與各種商業的商人資本有關，第二，住在有鄉土關係的共同體（町）的住民而正規的成員，第三，對於國家以及領袖者作為町人身分要負擔固有之責任。(註三) 他們形成的文化就叫做「町人文化」。其最高潮的時期是江戶時代元祿年間（一六八八－一七○三）。以町人階級的經濟力量為背景來開花結果，在商業的中心地區大阪最發達。

他們町人並不是獨自而成的構成其文化基礎的，主要是在「寺子屋」開始學習文化基礎的。學的主要是寫字、讀書、打算盤等。

室町時代後期的寺院教育是「寺子屋」的開端。當時武士階層的子弟在其領地內的寺廟接受了初等教育。到了江戶時代，町人社會越穩定，整個日本社會就越需要有文化、知識、技術的人材。總之，「寺子屋」就開始脫離寺院教育而向全國各個地區普及，成了民間的私塾。也稱為「手習所」或「手習塾」。「寺子屋」首先在京都、大阪地區發達。在江戶被稱為「手習指南所」，「手跡指南」等。除了寫字、讀書、打算盤而外，學繪畫，學劍術等等都在城裡學其基礎。那麼可以換句話說，江戶時代書法藝術的發展也與「寺子屋」教育推廣和其社會上的文化積澱有關。

一直到元祿年間之前，德川幕府之國內外行政方針，主要有大城市統治政策、農村與農業政策、大城市之間的或者城市與農村之間的流通或者經濟政策，以及由長崎貿易為中心的海外經濟政策等。但還沒有達到保有較高程度之中央集權穩定的時代了。

時代經過寶永年間（一七○四－一七一○）、正德年間（一七一一－一七一五），江戶時代正好要到享保年間（一七一六－一七三六）的時候，江戶人口也快要到達一百萬人左右。

元祿之後，僅僅十幾年，江戶的社會、經濟結構需要急劇變化，大阪、京都、名古屋等古老的大城市與新興城市江戶的關係越來越密切了。而隨著這些社會的變化，貨幣流通也涉及到整個日本的農村地區。江戶人口一百萬人中，幾乎有一半約四十多萬人是沒有什麼生產手段及能力的武士階級。其他都是工商人、農民等。江戶時代這樣混亂的經濟社會情況下，德川幕府

雖然執行鎖國政策，但長崎地區與中國的貿易越來越多，銀本位幣制的大阪、中國與金本位的江戶之間，越容易產生極大矛盾。再加上農村地區的衰敝，促成了幕府施行享保之改革（江戶時代三大改革之一），打算穩定社會和經濟情況。

（二）民間文藝《草雙紙》

首先舉個書法之外的例子，了解這時代的文藝情況。

江戶文化史上有名的民間文藝《黃表紙》（註四）之作者山東京傳（一七六一－一八一六，原名叫岩瀨醒，通稱衛傳藏），出生於江戶深川木場。他活動的時代就在享保年間之後，經過元文年間（一七三六－一七四○），一直到了寬政年間（一七八九－一八○一）。他的文藝作品主要都是在這時期裡發表過的。正是從德川將軍第十一代德川家齊（一七七三－一八四一）到第十二代德川家慶（一七九三－一八五三）的時代。

由於天明饑饉等社會混亂，因此幕府又進行了寬政之改革（江戶時代三大改革之二），但這改革卻沈滯了經濟活動，幕府政策招致町人社會批評了一頓。

山東京傳的父親岩瀨傳左衛門以經營當舖維生，後來搬到京橋銀座去當房主。這個地區位在江戶城內紅葉山的東邊，因此他被稱爲京橋的傳藏。顧名思義，筆名又號山東京傳。明和六年（一七六九）二月他九歲時，拜深川伊勢崎町的御家人（沒資格謁見將軍的幕府直屬武士）

行方角太夫爲師，勵志學習書法。然後大約在十五歲的時候，又拜浮世繪師北尾重政（一七三九－一八二〇）爲師，把自己姓名也改爲北尾政演來開始創作。他因從事「浮世繪」師的畫業而有了第一流之才，從十幾歲即開始其活動，到了十八歲的時候，在淨瑠璃正本《色時雨紅葉玉籬》（狂言作者櫻田治助作，一七七八年刊行）上進行了演員之繪畫，這是第一次出版著作。是年，北尾政演（山東京傳）也刊行了《黃表紙》的第一次作品《開帳利益札遊合》。

後來，自詡爲戲作文藝的山東京傳，他自己作品的畫工，其名聲越來越高。寬政十一年（一七九九），他出版了眞正的「讀本」《忠臣藏水滸傳》。「讀本」就是包括佛教的因果關係等，根據勸善懲惡之思想，爲了教養人寫成的歷史小說。

早在寬政二年（一七九〇），山東京傳曾經出版過一本《通俗大聖傳》。它是把《史記評林》內《孔子世家》之和刻本，在似乎沒有什麼內容改變的情形之下，加以通俗的解釋之一本大作。但《忠臣藏水滸傳》卻能把中國明朝很有名的四大小說之一《水滸傳》和日本著名的淨瑠璃《假名手本忠臣藏》綜合起來，利用各種各樣的方法來附會其內容創作的長篇小說。當時受到很大歡迎而開拓了新的文藝境界。

山東京傳晚年的主要興趣就在考證研究。著有《骨董集》（文化十一年，一八一四），讀書人渴望的考證隨筆。（註五）

山東京傳是典型的「町人文化」之享受者而表現者，他的存在很明顯地說明江戶時代之

「町人文化」以及「文藝思潮」的情況。在國家施行鎖國政策之特殊的時代下，由德川將軍

文化行政和獎勵，與中國的文化交流十分熱鬧。這事實值得關注。

《黃表紙》流行之前，享保年間的這種「草雙紙」（娛樂性較強的有插圖民間小說）就有

《赤本》、《黑本》、《青本》等，都是取材於傳說故事以及淨瑠璃，歌舞伎等民間小說的。

這種民間文化及其經濟背景，研究當時書法藝術的發展的觀點也不能免於其密切的互相關係。

（三）明代之蘇州

中國明朝的社會、經濟背景以及士大夫階級與民眾的關係，也與江戶社會頗接近。這方面

的研究，特別對於蘇州地區的政治，學術，文藝，書畫藝術之研究，已經有很多積蓄而不勝枚

舉；值得關注的還是宮崎市定（一九〇一─一九九五）在〈明代蘇松地方的士大夫與民眾──

試論明代史素描〉一文中描寫出來的社會背景。其實，這兩個社會頗為相似。雖然宮崎市定認

為「吳中四才子」中，最感興趣而最有意思的就是祝允明（一四六〇─一五二六），但是對於

文衡山（一四七〇─一五五九）也有這樣的看法。他寫道：「祝允明死後，蘇州文壇的中心人

物是最長壽的文徵明。其現象繼續到了嘉靖晚年。文徵明與祝允明，唐寅比起來，完全不同的

謹嚴居士。以清名長德，盟於吳中風雅三十餘年。他在嘉靖三十八年，九十歲去世。由於市隱

之指導進展了的蘇州風氣，就有了獨特的性質。它最大的權威是鄉土的評價，中央大官也要屈

從鄉土的聲音，鄉土特別要求其為人之清廉。若當了官，積蓄財產歸鄉，不容易得到鄉土的歡迎。對於他們士大夫來說，鄉黨之批評比天子的刑罰還要厲害。」李澤厚在《美的歷程》裡所謂之「市民文藝」，也是在這種社會背景上構成的場所上發展。那麼，還是與日本江戶「町人文化」很相似。（註八）

（四）貿易與字帖

另外，研究江戶文化值得注意的就是，長崎貿易中的「漢籍」、「國籍」的進口與出口。

實物之交流，也促進了中日兩國文化交流與互相理解。大庭脩《江戶時代唐船持渡書的研究》（註七）中，提到了許許多多貿易史實。

舉幾個例子，德川幕府從中國進口的法帖等有關書法的書籍很多。可以知道當時日本的書家也能直接參閱到這類的法帖等事實。比如《享保三年七月大意書草稿》（長崎市立博物館藏聖堂文書，「大意書」是長崎奉行直屬的官吏檢驗書籍之調查概要）裡就有了《墨刻淳化閣帖》、《墨刻玉烟堂法帖》、《墨刻眞艸千字文》等。長崎會所取引時的諸帳裡，比如《天保十二年的書籍元帳》（長崎縣立長崎圖書館藏）裡就有《玉烟堂董帖》二部、《渤海藏眞帖》一部八帖、《智永千字文》三十部等。《弘化二年的書籍元帳》（長崎縣立長崎圖書館藏）就有《戲鴻堂法帖》一部四套，《淳化閣法帖》一部二套，《停雲館法帖》一部二套等等。到了

享保年間雖然中國縣誌的進口多起來，但書法法帖也繼續進口。

後來也有了真蹟的進口，但這些東西也許是贗品。那麼法帖也不例外。好的不好的都有。

例子不勝枚舉，沒有止境。對於這時代的兩國社會、風俗、習慣、學術、書畫藝術等等，

歷史上、商業貿易上、實物交流上，總該來說頗有密切的關係。對峙「和樣」發展的「唐樣」

書法，當時書壇怎麼認識的，下面首先看看江戶時代對於明朝書法的看法。

三　細井廣澤其人

細井廣澤（一六五八－一七三六）是北島雪山（一六三六－一六九七）的弟子。他活動的

時代在《黃表紙》作者山東京傳活動的前一段時間。他是在德川幕府二五六年之間（一六〇

三－一八六八），從第四代將軍德川家綱（一六四一－一六八〇）到第八代將軍德川吉宗（一

六八四－一七五一）在位時期（一六五一－一七四五）的儒家和書法家，主要在元祿年間活

動，他書法名氣非常大。那麼，細井廣澤到底是什麼樣的人。

細井廣澤，名知慎，字公謹，號廣澤。另有思貽齋、奇勝堂等別號。他生於遠州（現靜岡

縣掛川市），當初自稱辻辨庵志願醫學，他父親也是醫生。少年時代（十一歲）拜投於江戶地

區朱子學派儒家林羅山（一五八三－一六五七）門下的坂井伯元（一六三〇－一七〇三）、林

鳳岡（一六四五－一七三二）等人學朱子學。二十歲的時候與北島雪山相識，書法學自北島雪

山的「撥鐙法」，後來發揮了其能力，又壇長篆刻。

元祿年間，作為側用人（將軍親信）柳澤吉保（一六五八－一七一四）的家臣當官，列入於將軍德川綱吉（一六四六－一七○九）的經書講義者之一，而與荻生徂徠（一六六六－一七二八）等人也有過交流。荻生徂徠批評朱子學，確立了古文辭學，著有《政談》來主張分開政治與宗教道德之儒家。思想上與細井廣澤完全相反的人物。元祿「赤穗四十六士」事件（註八）發生時，他主張了義士「切腹」論（「徂徠擬律書」）。這時期，細井廣澤哀嘆諸天皇陵的荒廢，毅然地做修改工作。又在於武備上，測量技術上，做過種種新的嘗試。

元祿十五年（一七○二）五月，給松平右京大夫獻上名劍時，無端被懷疑，致仕柳澤吉保家臣，隱居於江戶深川。後來在水戶家當了一年的官，從事於《萬葉集》註釋工作。享保初年，在德川幕府的公務參與寫字、刻章等機會較多。享保九年（一七二四）又擔任幕府與力（捕吏）。「赤穗四十六士」之一堀部安兵衛（一六七○－一七○三）唯一的摯友。

細井廣澤於文事鼓吹「唐樣」書法，以花街柳巷為題材賦詩，又有了不拘泥時流的柔性。那麼，細井廣澤之為人，有點接近於更晚一點的寬政年間《黃表紙》時代的人物，不近於《赤本》、《黑本》、《青本》時代的人。

如上所述，關於他的傳記就有好幾種、在此列舉幾種主要的傳記：

1. 原念齋（善），東條琴台（耕）著《先哲叢談》《後編》卷之三（東學堂出版，明治二五

年，一八九二年），頁三五一四五。

2.東條耕子藏著《先哲叢談》〈後編〉卷之三（國史研究會出版，日本偉人言行資料，大正五年，一九一六年），頁六三一七七。

3.千河岸貫一編《先哲百家傳》〈正編〉（青木嵩山堂，明治四三年，一九一〇年），頁一一九一二五。

4.伴蒿蹊著《近世畸人傳》〈續〉卷之三（文求堂，一八八七年）。

5.大和延年著《二老略傳》（我自刊我本，甫喜山景雄出版，明治一七年，一八八四年，三月八日）。

6.大和永年《細井廣澤傳》〈補遺〉（法書會《書苑》第二卷第四號一第三卷第二號）。

7.森銑三〈細川廣澤〉（三省堂《書苑》第二卷第一號一第六卷第三號）。

8.今關天彭〈細川廣澤〉（三省堂《書苑》第四卷，第二號）。

第二種是第一種的日式訓讀法來寫成的，其內容是一樣的。這幾種傳記裡面，較詳細的就是第五種《二老略傳》、第六種《細井廣澤傳》〈補遺〉以及第七種森銑三著〈細川廣澤〉。第六種是法書會《書苑》連載的《書家傳》之一，第七種是三省堂書店《書苑》連載刊行的。

為什麼這三篇文章很詳細而最好呢？高野辰之（一八七六一一九四七）（註九）已經很明確地說明其理由。他說得很有道理。

他就在《藝淵耽溺》（註十）中〈書畫篇〉裡談到的內容就是。他這麼寫道：「（北島）雪

山門人細井廣澤也是因書名被遮藏其他一切的人。廣澤修養文武二道，文修了朱子學，武修了軍術、擊劍、柔道至於鎗術，都是從師修養的。又修養到了天文、測量等，繪畫也能畫成狩野派畫風。他所專門的書道就是遵奉文徵明，被景仰一世。另外鑽研日本國風的入木道，學的是持明院之流派。真是個博技的人也。（中略）廣澤因書名而遮藏其學問、諸技的人。請勿反問若沒學問。若沒學問，墮落於職業廣告油漆工，或墮落於庸書人或寫石塔戒名的人。（中略）學問就指著其人之素養造詣。」。其實對於這種多才多藝的人物之看法，無法提出什麼反對意見。細井廣澤雖然是個著名儒家，但是今日一般認為他之所以是一位以書法為主的文人之理由，高野辰之說的都對。選某一位中國文人的傳記，看看他的詩、書、畫、篆刻等學藝之成就、年齡以及世上的評價等，也都是自己不可能隨便左右的。

那麼，還是首先看看《近世畸人傳》的記載，這本書裡關於細井廣澤就這麼寫道：

廣澤細井氏，名知愼，書名高而本有文學，畫亦有逸興，且通算數有其著述。因又有經濟之才，聞在諸侯之地開新田之事。凡多能人也。於是舉奇話，赤穗四十六士中，深親於大高源吾，預淺其復仇之謀。當襲擊之其夜，竊送書，告今曉欲果事。因廣澤家近於吉良氏之館，假裝適他所而出門，而暗地登家棟窺其動向。不久推其復仇之事漸漸鎮壓

之頃，又暗地假裝歸家入其內，只獨在出居之間不臥。於是不知誰敲門，應允開自家之門，果然即是大高氏其人也。日終於遂其願望，以小刀與廣澤，願作遺物，相識，具告別，又以被血染得鮮紅之手巾與廣澤。然廣澤生涯不語其事，而記此事與其遺物納在於一函，封而密。廣澤沒後，子息九皋疑何物，開其封而始知此事也。至今傳到其孫藤右衛門成為家寶焉。

這段話裡談到的大高源吾（一六七二─一七○三），也是「赤穗四十六士」中之一人也。

這記載裡面可以看到細井廣澤之為人。他是朱子學者也。他這此行為就說明他的書法以人品為重之評價理由。他是有「義」而知「恥」之人也。

其實細井廣澤確實是個多才多藝的人物。據《二老略傳》（註十一）的記載：

學問　　家學林家之門人也

書　　　受雪山先生撥鐙法

入木道　持明院家稻葉備前守門人

軍術　　越後流杢源左衛門門人

劍術　　堀內源左衛門門人

柔術　　　澀川古傳五郎門人

鎗術　　　十文字師家遺失

弓術　　　同上

馬術　　　同上

鐵砲火術　坂本勘助門人坂本流

天文測量　金左立運同權七門人

謠　　　　觀世古織部門人

他就能做很多事情，書法雖然跟著北島雪山學，可是另有經歷學過持明院流（世尊寺流的接班流派）。那麼，細井廣澤是「唐樣」書法家，也可以說有「和樣」書法基礎的書法家了。

他的書法名氣極爲很大的理由也許在此。

四　細井廣澤的書法與書學

舉一個話來說一說細井廣澤之書法名氣。

江戶幕府第八代將軍德川吉宗（一六八四─一七五一），對於細井廣澤作爲「唐樣」書家的書法能力評價最高。他在位的一七一六年到一七四五年之間，就是日本歷史上有名的「享保

之改革」的時期了。他確立了將軍專制體制，編纂了江戶幕府開關以來初次的法典，統制都市

商業資本，領導農民副業的商品農作物之栽培等，其行政統治上的成果極為很大。此外，他在

文化上也做出了很大而很有意義的工作，特別是對於中國文化之接受和交流做過了很多工作。

他當了將軍之後，就開始命令收集全國各地的日本和中國的佚存書籍，而把它們出口。

《七經孟子考文》（《四庫全書總目提要》也採錄）以及其《補遺》，這些書就是伊預（今愛

媛縣）西條侯的儒臣山井鼎（一六九○—一七二八）在享保十一年（一七二六）貢獻西條侯的

書。他用足利學校（在於栃木縣）所藏的宋版來校定了《孟子》和《七經》。然後在享保十

三年（一七二八）進獻給德川吉宗。吉宗讓荻生北溪（一六七三—一七五四）再校定來作《補

遺》，又讓細井廣澤題字，其一本送到中國去了。（註十二）不知細井廣澤題了什麼樣的字，估

計是用「唐樣」之書來寫的吧。無須再舉別的例子，就知道他書法的氣派。

對於江戶時代德川幕府之公用書體「御家流」，有些人物厭倦其仍舊不變的書風，又有些

對抗意識以「唐樣」書法來寫字，細井廣澤也是其中之一人。「唐樣」書法又有派別，派別主

要由於祖述師承關係來區別。

細井廣澤是文徵明派、他們主張用「撥鐙法」筆法來寫字。佐佐木志津磨（一六一九—一

六九五）等人學了南宋張即之與進口到日本來的《內閣秘伝字府》（有和刻本，主要主張永字

八法）等書，別開一派。他們兩派之間之對立是非常嚴重的。

細井廣澤著作很多，關於書學的代表作有五種：

1. 《思貽齋管城二譜》一卷，五十六歲，正德三年。

2. 《紫微字樣》二卷，五十七歲，正德四年。

3. 《撥鐙真詮》一卷，六十二歲，享保四年。

4. 《篆體異同歌》三卷，六十四歲，享保六年。

5. 《觀鵝百譚》五卷，六十九歲，享保十一年。

大和延年（生卒年不詳）著有北島雪山（一六三六－一六九七）與細川廣澤（一六五八－一七三六）兩人的傳記。據他所著《二老略傳》中的〈明衡山文先生正傳筆法統脈〉（註十二）之記載，日本江戶中期以後的書法所受到之中國書法，特別是文衡山的影響非常濃厚。其記載就這麼寫道：

衡山先生　名壁，字徵仲，一字徵明，以字行，翰林待詔。

文彭　　　字壽承，傳家學，衡山長子。

文嘉　　　衡山次子，字休承，號文水，傳家學，文子。

文啓美　　嘉之子，承家學。

全梁　　　字棟材，應天府人，號松舍，傳文啓美筆法。

任德元　杭州人，字吉卿，號花源，松舍筆法。

俞立德　杭州人，字君成，傳花源筆法，號南湖。寬文初年，頻來長崎，客雪山父家，前後三。

雪山先生　名三立，初號花隱，又號蘭隱，後雪山，又雪參，肥後州人。甫二歲從父遊長崎，父以居倚爲業，故唐山人每歲來其家。先生穎悟過人，故來客皆奇之。立德時愛之，授以文衡山先生嫡嫡相承之筆法。南湖贈之以君子存之圖書。立德不來之前，從南湖戴曼公學書，後得衡山先生筆法而棄舊學。

廣澤先生　名知愼，字公謹，號廣澤，晚年又玉川。奇勝堂、蕉林庵、思貽齋。傳雪山先生贈君子之印。

九臯先生　廣澤長子，予名知文，字天錫，號九臯。傳家、澤知道人、仙禽、鶴山、翠。扇舍皆別君子存之印傳家。

大澤氏　九臯長子，名知常，字明，號大澤。傳家學。

九臯先生一男一孫，皆傳家學。登樓且臨池寫字，池水盡黑。幼年數輩來學，書能寫筆意。

這樣來看，細井廣澤的書學系統，在日本直接受到北島雪山的影響。但是從書法研究的手段以

及其材料來看，可以說他一直私淑文衡山的書法，其書學成就爲自成一家的才人。

五　關於《觀鵞百譚》

　　細井廣澤的書學著作之代表五種中，最有意思的就是《觀鵞百譚》。總共有一百個項目的內容，話題多種多樣，主要以中國古籍爲榜樣來寫，即可說明細井廣澤的讀書經驗與他對中國的深厚興趣。（註十四）他從王羲之開始談到文徵明。其凡例就有六條。首先舉其中四條，理解這本書的撰寫意義。他就這麼說：

　　一、載此冊之物語，不記其出典，是亦古書之一體也。又出典並非奇書異聞，爲而臨池家之常識也。知愼筐中有臨池夜話，悉記其出典。

　　二、臨池之雜談何盡是，臨池夜話猶有許多，老境若閒假，欲綴續編，不知能否作焉。

　　三、與雜談同類之事，雖欲編於一列，老懶厭之，殊從原見箚記者也，散亂而無次第，重複亦可多也。

　　四、此冊，以義之書逸少，亦言曰右軍、會稽、琅瑘，以子昂書孟頫，亦言曰集賢、吳興、文敏、松雪，以徵明言曰徵仲、衡山、待詔，是以爲使幼學者知古賢之稱也。

這四種凡例之言，真有意義。可以知道細井廣澤的爲人。他是個嚴格的學問之人，也是個教育之人也。而他這種爲人卻說明當時書法家的一般狀態。就說當時大多數書法家只能寫字，字寫得好，字練得很深刻，可沒有什麼教養和學問及其他什麼能力的。這凡例很明顯地表現出細井廣澤對於當時書壇的諷刺來的。

對於《觀鵞百譚》與江戶時代書法已經有很多研究。鈴木晴彥在〈細井廣澤考——以《觀鵞百譚》爲中心一〉（註十五）裡說道：「江戶時代流行唐樣書法的主要原因，就是由於德川幕府獎勵儒學，要接受中國文化之時機越增大的時代風氣。由此唐樣書家，原來具有趨向在中國書法裡面，尋求書法源流的很強意識。」這見解直接指向德川吉宗的「享保之改革」以及長崎貿易中「唐船」所帶來的書籍和中國法帖之類的東西。這事實如上述，但也別忽略其中非常重要之社會背景。鈴木又說到「和樣」書法的存在就云：「江戶時代唐樣書家的標語裡面，往往見到對於和樣書家的對抗意識。可他們唐樣書家的問題也在這兒，凡他們所主張的標語都有中國古代文獻上的關於書法理論文章的樣本。所以說，當時唐樣書家的著作裡面，很難找到就有獨創性、客觀性又有論理性的著述。在這種情況下，在於唐樣書法流行的初期，能見到細井廣澤獨自見解的《觀鵞百譚》，是個當時卓越的著作。」那麼，下面看看其內容的一部分，討論一下鈴木晴彥的見解。

在此首先看看細井廣澤自己具體的提起文衡山姓名談到的雜談。

卷之三第五十一談〈衡山鑑識吳人承恩〉說：

衡山先生文徵明，精書畫，尤擅長鑑識，吳中之藏有書畫之家，求其鑑定也。及時使贋物亦以鑑定爲眞跡還之，而後證其眞跡之事多焉。人問其故，先生答曰，凡買書畫者，必有餘之家人也。賣書畫者，因窮而失其家寶也。不售此書畫，其家內之煙將絕滅哉。然則妻子只能願賣此書畫矣。然若以我一言而不賣，其家由我被困窮之患者也。我欲取一時之名，不忍不顧人家之困窮哉。

這段故事就在清朝的金埴（一六六三─一七四○）（註十六）所撰《不下帶編》（卷二・雜綴兼詩話》（註十七）收錄。

有以書畫求文公徵仲鑑定者，雖贋物必稱眞蹟。人問故，公曰：「凡買書畫者，多有餘之家。此人貧而賣物，必待此舉火。我一言沮之，則其家受困矣！」

這段話接著云：「文衡山允許他的贋品之流布在世。吳人請他在他的贋品上題款也肯題字。吳人賣這件作品來能做活的。」關於這個故事，《明史》（卷二百八十七・列傳第一百七

十五，文苑(三) 也就這麼寫道：

四方乞詩文書畫者，接踵於道，而富貴人不易得片楮，尤不肯與王府及中人，曰：此法所禁也。周、徽諸王以寶玩爲贈，不啓封而還之。外國使者道吳門，望里肅拜，以不獲見爲恨。文筆徧天下，門下士贋作者頗多，徵明亦不禁。嘉靖三十八年卒，年九十矣。

他在《觀鵞百譚》卷之一第三談〈文衡山與趙公抗行〉，關於文徵明說：

在凡例說的那樣，《觀鵞百譚》中談到的都有中國古籍典故的。細井廣澤所選擇的文衡山之故事，主要還是講他的人品之文雅、清勁、清貧、慈悲等內容。

知慎云：明之末、清之初，衡山之風盛而滿天下，贋筆亦多不珍。時董玄宰其昌之風大行，天下悉趨是，人人所知也。大凡古今之事，無正邪二途之外者也。縱然正道，久而出飽心來之事，古今一轍也。亦能見於詩賦、筆法、和歌之道，自然遷變者也。近年來長崎者，秀才、商客皆尊董風非文風，故不及正邪之論，爲趨向是之事哉。康熙帝慕董風，給其子孫使當官，其故也。由此天下皆歸是。雍正帝登御位僅三年，總覺董風早已成淡薄哉。

這段話，稍微過分尊重文衡山的說法。董其昌書法與文衡山已經並行，康熙時代，董書也沒有什麼淡薄。又在卷之二第十三談〈文衡山祝枝山優劣〉就云：

知慎云：衡山、雅宜，因兩人人品共甚高，以其書法高妙也。之所以書是心畫也。續書譜，一日人品可高，是也。有志於書之人，尤當勤奮者也。知慎虛名，年年廣世，少年來游者甚多。尤所恥者，身無德行，小技之外，無何益之事。由此勸謂幼稚之人，歸家與父兄申述而讀聖賢之書，即求明師而問詢孝悌之事，筆法縱使勝於羲之、獻之，過於行成佐理，成為一不孝不義之人，辱沒祖先之名譽，十年二十年之筆學字學，一刻歸消失，可為天地中之大罪人也。

這些文章也都讚揚文衡山人品，可以知道細井廣澤對於文衡山的評價觀點。

鈴木晴彥之研究最有意義的是：在這篇論文第五章提到的「《觀鵞百譚》人名頻度別一覽表」。這一覽表在研究日本書道史方面又有參考價值，對於理解細井廣澤書法又有很大幫助。

鈴木提到的人名總共有四百多人，這說明細井廣澤的教養和知識分量。換句話說，也說明他的讀書分量與學書之水平。其人名出現的首位者還是王羲之，據鈴木晴彥的調查，王羲之名字就出現三十一次。一直到第八位的書法家，就有王獻之、趙孟頫、米芾、文徵明、蘇軾、王

元美、空海、蔡邕、董其昌、黃庭堅、唐太宗、李雪庵、懷素、祝允明、柳公權、李斯、歐陽詢。文徵明是第五名，出現五次其姓名。細井廣澤的書法老師北島雪山之名，只有一次的出現。

在研究《觀鵝百譚》的現狀下，可以得到如下總括。

細井廣澤這個人是在鎖國時代渴望著學中國學藝的關鍵人物。但他能夠接觸的主要還是以書籍、法帖為中心，能夠直接接觸的中國書法墨跡，還是元明之前的書法作品當然較多。他在《觀鵝百譚》提到的佔上位十八個人裡，除了日本人空海之外，明人是四個，元人有兩個。三分之一是元明人。再說，其中的三分之二是明人。這並不是偶然的，就是必然的時代背景所體現的現象。他由文衡山，接觸趙孟頫，又由趙孟頫尊敬王羲之了。鎖國時代的書學環境肯定有很多不滿意的地方。但人們越不滿意，對於追求真理，理解域外情況的動向和思潮就會越大。

六 關於〈古詩十九首〉墨跡眞跡

文衡山，細井廣澤倆都有親筆〈古詩十九首〉墨跡作品。

〈古詩十九首〉收錄於南朝梁之昭明太子（蕭統，五〇一—五三一）所編之《文選》〈詩己·第二十九卷·雜詩上〉的。爾後以古詩之範，特別以抒情五言之頂，成爲後人作五言古詩

的模範。後來南朝陳之徐陵（五〇七－五八三）受了簡文帝蕭綱（五〇三－五五一）之意編輯的《玉臺新詠》也收錄，而中國歷史上有名的詩集都收錄過〈古詩十九首〉來了。十九首的作詩者不詳，賦詩時期也不詳。以前有過一個見解說這十九首是西漢時代的作品，可從其詩賦之內容多讚美快樂、悲嘆身世的內容較多，讀起來就感覺到消極性較大，又有著東漢末年社會情況的影響。這種詩風來看，難以定為西漢作品。所以說，今天一般認為〈古詩十九首〉就在於東漢以後，由各種各樣的人單獨來作成的。

日本也有「和刻本」。石作駒石（一七四〇－一七九六）編《古詩十九首掇解》（翠山樓刊），原狂齋（一七三五－一七九〇）編《古詩十九首解》（天明三年序刊）、中西淡淵（一七〇九－一七五二）掇《文選古詩十九首國字解》（寫本）、山景晉撰（不詳）《古詩十九首國字解》（寫本）等等，都收錄於《和刻本漢詩集成總集編》，〔註十八〕編者都是江戶中期的京都、名古屋、江戶地區的儒家。細井廣澤也有機會見到這些書上的〈古詩十九首〉。今不詳講（可以參閱《先哲叢談》）。

文徵明〈古詩十九首〉「行草」書法作品的落款是「嘉靖丁巳九月既望閏書，徵明時年八十八」。〔註十九〕據《文徵明書畫簡表》〔註二十〕的記載，是年就有「書《古詩十九首》」。周道振摘錄的《甫州續稿》之一段云：「在《三吳楷法》第八冊中，云：《古詩十九首》，極有小法，是八十八時筆也。」。這件「行草」〈古詩十九首〉墨跡與《三吳楷法》提到「極有小

「法」的作品，到底是一樣不一樣？

《弇州四部稿》和《弇州續稿》是明朝王世貞（一五二六－一五九〇）撰寫的，《弇州續稿》〈卷一百六十四，文部，墨蹟跋，有明三吳楷法二十四冊〉這麼云：

第八冊。文待詔徵仲書，皆小楷。其一，爲余錄早朝近體十四章，用古高麗繭，結構秀密，神采奕奕動人，是八十四時筆也。其二，古詩十九首，極有小法，其妙處，幾與枚叔語爭衡，是八十八時筆也。又一條三行射禮，有鹿中云云，尤精甚，而攷據典冪，偶於散帙得之，附於後。其三，畫錦堂記，差大於古詩，結力遒勁，是六十七時筆也。其四，拙政園記及古近體詩三十一首，爲王敬止侍御作，侍御費三十雞鳴候門，而始得之。然是待詔最合作語，亦最得意書。攷其年癸巳，是六十四時筆也。吾所綴緝，皆待詔中年以後書。眞吉光翠羽萃而爲裘。後人慕臨池者，其實有之。

同樣的文章就在《弇州四部稿》〈卷一百三十一，文部，墨跡跋中三十二首，三吳楷法十冊〉的第六冊中也有記載。王世貞所記錄的四種「文待詔徵仲書」就是「楷法」作品。又云「皆小楷」，有云「極有小法」。王世貞的記載應該怎麼認識的呢？文徵明八十八歲的時候寫的〈古詩十九首〉到底是用什麼書體來寫的東西呢？「行草」還是「小楷」？解決這個問題還

要繼續討論的。

關於《古詩十九首》與《詩經》〈孔子刪詩〉之說，有人提出過其詩風特徵上的對照關係。顧炎武（一六一三－一六八二）在《日知錄》卷三〈孔子刪詩〉（註二）云：

孔子刪詩，所以存列國之風也。有善有不善，兼而存之，猶古之太師陳詩以觀民風。而季札聽之，以知其國之興衰。正以二者並陳，故可以觀、可以聽。（中略）使其詩尚存，而入夫子之刪，必將存南音以繫文王之風，存北音以繫紂之風，而不容於沒一也。是以桑中之篇、溱洧之作，夫子不刪，志淫風也。叔于田爲譽段之辭、揚之水、椒聊爲從沃之語，夫子不刪，著亂本也。（中略）且如古詩十九首，雖非一人之作，而漢代之風，略具乎此。今以希元之所刪者讀之，不如飲美酒、被服紈與素，何以異乎唐詩山有樞之篇，舊唐書高宗諸子傳。黃氏日鈔云：國風之用於燕享者惟二南，而列國之風未嘗被之樂也。夫子之所言正者，雅、頌，而未及乎風也。桑中之詩，明言淫奔，東萊呂氏乃爲之諱，而指爲雅音，失之矣。良人惟古歡枉駕惠前綏，蓋亦邶詩雄雉於飛之義，牽牛織女，意昉大東；兔絲女蘿，情同車牽。十九作中，無甚優劣。必以坊淫正俗之旨，嚴爲繩削，雖矯昭明之枉，恐失國風之義。六代浮華，固當芟落，使徐、庾不得爲人，陳、隋不得爲代，無乃太甚，豈非執理之過乎。

顧炎武是支持孔子「刪詩」之說的代表人物。〈孔子刪詩〉之說就是孔子編輯《詩經》的學術上很重要而須討論的問題，這事情《論語》也有記載的。當然《詩經》〈孔子刪詩〉之說與〈古詩十九首〉的寫作以及刪詩情況，本應該沒有直接關係的。但是這兩個問題，文人作詩者來說，一定有非常重要的文藝上的討論意義。對於這個討論總是漫不經心，那麼作為一個作詩者來說，太懈怠吧。作為一個書法家來說也是如此。

今天一般認為《詩經》是經過淘汰整理然後彙編成集的，這表現在（一）方言和音韻的統一，（二）四言字句上的統一，（三）結構形式的統一，（四）造辭上的簡化。那麼，通常認為整理者是當時的樂工或者樂官。

朱熹反對〈孔子刪詩〉之說，《二程遺書》〈卷二上〉這麼云：「孔子刪詩，豈只取合於雅頌之音而已，亦是謂合此義理也。（中略）若不合義理，孔子必不取也。」那麼，朱子學者的細井廣澤，說來也應該早就察覺到〈古詩十九首〉保有著儒家經學上的這些重要的問題。敢於寫〈古詩十九首〉，有了這十九首的文學上、經學上的深刻理解，才能夠做到的。

關於〈古詩十九首〉的記錄還有。

宋代朱長文（一〇三九─一〇九八）撰《墨池編》〈卷六，碑刻一〉云：

停雲館帖刻於蘇州文氏。先師衡山公，得右軍正脉，大觀法眼，選晉唐小楷及後代名

筆，採積三十餘年得。此眞行草章諸體悉備，而書評筆訣亦在其中。命仲子嘉摹勒上石，流惠後學。最爲要約，智者守此，不必更求別帖矣。

古詩十九首祝允明書。

《弇州四部稿》〈卷一百三十三，文部，碑刻跋二十九首，文氏停雲館帖十跋云〉：

第十卷，爲祝京兆允明書古詩十九首、秋風辭、榜枻歌。余往從文嘉所見眞蹟，清圓秀潤，天眞爛然，大令以還一人而已。顧華玉跋不能佳，文徵仲代爲書石者。後有陳道復，王履吉題字，亦可觀。

總歸來說，文衡山寫〈古詩十九首〉，當然主要有文學上的講究意義吧。其實，翻開《停雲館法帖》〈國朝名人書，卷十一，祝枝山書〉就可見到祝枝山寫的〈古詩十九首〉書法。祝枝山書法的後邊就有如顧璘、陳淳、王寵等人的識語。

細井廣澤寫〈古詩十九首〉的主要意思，還是應該有崇拜著文衡山的詩境和《停雲館法帖》等書法境界的存在。可別忘了就是他作爲朱子學家的思想，也非常濃厚地影響到這裡面。

雜誌《書學》所刊載之文徵明〈古詩十九首〉墨跡後邊就有收藏家項元汴（一五一五─一

五九○）的題跋。項元汴就寫道云：

嘉靖卅六年，歲在丁巳，暮秋望日，舟過吳門，衡山文先生燈下書，樂筆法清勁，古人謂筆隨年老，信然。項墨林識。

明治時代有名的書法家日下部鳴鶴（一八三八—一九二二）也題過跋就云：

文衡山眞蹟古詩十九首，古健遒爽，神采飛動，清俊之氣，弈弈行間。款日年八十八，而通篇無一懈筆。項子京精鑒，其名高於天下。衡山爲書此卷，其爲用意之筆可知，洵可謂墨場至寶矣。題首跋尾皆伊藤東涯手筆，亦足以爲珍。頃者伊勢小津君以重價購之，鍾愛不啻，什襲而不敢吝惜，欲附之玻璃版以頒同好，余乃慫慂之，爲跋一言。

明治四十五年，歲在壬子。蒲月。

七十五叟，日下部鳴鶴識。

兩種跋文對於這件作品評價都很高。這墨跡眞蹟是「行草」作品。王世貞《弇州續稿》〈三吳楷法〉所記錄的就是「小楷」（或「小法」）作品。可這「楷法」、「小法」等詞又意味這

「行草」的典範的意思吧。那麼很可能文衡山在八十八歲的那一年裡，寫過兩件〈古詩十九首〉。也可能先寫「小楷」作品，然後「閒」寫「行草」作品。這問題還是需要繼續地研究。

《文徵明集》（上、下，上海古籍出版社，一九八七）的輯校者周道振，在輯校說明中寫道，他對於文徵明的書法就云：「余少年學書，初摹趙孟頫，既而先君小農公謂：吾師張先生聿青書法流美，正從松雪入手。文衡山書圓勁清潤，自有遠至；且人品高潔，世所推重。余於是改學文徵明書。」今日也就有這樣現象。文衡山的書法以人品為重。

細井廣澤的《古詩十九首》墨跡眞蹟，（註二二）還沒有人做過詳細研究。兩者詩詞內容當然相一致，其書法風格就不一樣。作為「唐樣」書法家細井廣澤寫的這十九首詩與文衡山比起來有點過於遒勁。其不同之原因，第一，是在於地域性問題上。「唐樣」還是「唐樣」，日本人寫的字，理解十九首古詩的方式也不一樣。第二，是在於寫字的年紀以及時代背景的問題上。文衡山寫的是在八十八歲的時候（一五五七），細井廣澤寫的是在「享保癸丑中秋前一日（一七三三）」，他七十五歲的時候。他們倆都長壽，書寫〈古詩十九首〉偶然是去世的兩三年之前的事情。

一七三三年，中國經過康熙時代已經到了雍正時代，考證學正盛行的時代了。日本與明朝以及清朝政府繼續做貿易，也積蓄了極多中國文化了。書法風格也與地域性問題以及時代性問題互相相關，而造成其特徵吧。

七　結語

江戶晚期著名的書法家市河米庵（一七七九－一八五八）對於江戶時代書家的評價如下。

第一　北島雪山　趙陶齋

第二　荻生徂徠　柴野栗山　皆川淇園　賴春水

第三　細井廣澤　內藤閑齋　池大雅

第四　佐佐木志津磨　林島榮　深見玄岱　古賀精里

其他　祇園南海　三宅石庵　松下烏石　關思恭　無幻道人　雪下圍

馬頭雍齋　韓大年

賴山陽（一七八一－一八三二）對於江戶時代書家的評價也是如下樣的。

上等獨立　北島學山　趙陶齋

中等荻生徂徠　賴春水　祇園南海　柴野栗山　皆川淇園

其次細井廣澤　池大雅　黃檗僧　等

兩者對於細井廣澤的評價都不高。這種看法也許是由於細井廣澤偏於一方地崇拜著中國歷代書法理論，特別倡導如「撥鐙法」等筆法論之結果來的。從日本生活的樣式來看，理論上最理想的「撥鐙法」也並不一定是實踐上最能表現出極好書寫效果來的。

到了大正時代關於細井廣澤以及「唐樣」書法的批評更嚴重。舉一個雜雜《書道與畫道》第一卷第一號〈發行本誌之旨意〉的例子吧。井土靈山，潘挹青，橋本天巖在《書道與畫道》第一卷第一號〈發行本誌之旨意〉中寫道：

（大正五年十月五日發行・井土靈山編輯・二松堂書店）

狩野掖齋之書論曰：；廣澤（細井廣澤）出，世人成了惡筆，東湖（澤田東湖）出，世人成了無筆。雖是德川時代之事，到大正之今日，吾人尚不得不聞之未死之警語也。時代一變，書家輩出彬彬，碑本法帖續續舶載來。而今比德川時代惡筆之時更惡筆，而比德川時代之無筆更無筆哉。是何故。不爲世人不學書之故，爲世人不知如何學書之故也。近來坊間書學雜誌不少，可或不過僅用小學教材，或只徒陳列高尚古筆而已。殆無所說如何學書焉。（中略）勿怪吾人之非書家而非畫家來敢出於此舉。東坡曰；不識廬山眞面目。只緣身在此山中。吾人今在書畫界外者，故自不揣批評其眞面目，欲爲世當東道主人而已耳。

井土靈山是與中村不折一起把康有為《廣藝舟雙楫》翻譯成日語，出版了《六朝書道論》的新聞工作者。他對「唐樣」和細井廣澤的評價，也許由於明治之後日本書壇以及其書學研究趨向很有密切的關係。可這樣對於江戶時代書法的批評，有點兒過分傾斜著煽動人心的渲染性而並沒有客觀性。

今日的日本書壇對與江戶時代書法以及明代書法的看法很豐富。看看野本白雲《書道全集》第二十卷（昭和六年，一九三一）「月報」裡面說道的意見為止吧。他寫道云：

（日本）織豐時代的書法不太盛行，李氏朝鮮初期實在是朝鮮半島文化最高潮的時期，明時代也有極多著名的書法家。可書學進步的今日來看，不太置之不理。但是，江户時代就有北島雪山、細井廣澤等人受到明人之影響極為很大。當時之所謂「唐樣」，屬於文徵明、祝枝山、董其昌等之後裔的。故不解今日進步之書學者，亦有云中國書家即指文徵明，董其昌者也。故於書道沿革史上，絕不能閒卻明時代書道也。

關於文徵明書法這麼寫道：

諺語曰：書以性見，而未曾有如徵明書，能見其人也。蓋徵明是力之人也，非才人也。

故其書亦由力成，不有所自才來也。徵明少也，本拙於書，學之以力，窮日夜不倦。始遊於郡庠時，諸生日散於庠，後皆飲噱壺奕，以消晷之間，獨徵明臨宋元之千字文，以日寫十本為率。以是其書大進，自悟筆意之所在，而敢以晉唐為法，遂於書無所學之者也，無所不能為之者也，成卓然一家，人仰之如喬山泰嶽也。（中略）齡九十猶善于小楷，其書傳今尚存世矣。徵明書是力之書也，故其所作通各體，皆以氣格沈厚，體勢挺健為其本領也。徵明亦教之人曰：書必以古人為師，雖欲落筆清勁，必以質厚為本。凡書之害，恣媚是其小疵，輕佻是其大疵也。

這文章是已經到了昭和時代的東西。野本所謂「書學進步」的意思不太明白。井土靈山所謂「碑本法帖續續舶載」及「書畫界外者」參加書學研究也並不能說明有了什麼「進步」吧。

今天，中國、臺灣還存在著「書畫」之詞，缺了「詩」了。近來又出現了「詩畫」之詞。沒有「書」了。日本到了明治時代到昭和初期，就有了「書道」和「畫道」兩種詞，這意味著日本把「書畫」分開來，造成了新的境界，走向歐洲樣式的藝術之路吧。書道開始走了獨自的過程，可「道」這個詞與其到了今日含義仍忘不了。

那麼，文衡山書法還是以人品以及努力為主的，細井廣澤也是如此，日本書道到了今日還保持著一種以「道」為其核心思潮的書法藝術世界吧。

參考文獻

高野和人　《北島雪山の生涯》　青潮社　昭和四六年　一九七一年

高橋利郎著　《近代日本における書への眼差し─日本書道史形成の軌跡》　京都　思文閣　二〇一一年

古原宏伸編　《董其昌の書畫》　東京都　二玄社　一九八一年

國書刊行會編　《日本書畫苑》　第一　第二　名著普及會　昭和四五年　一九七〇年

鈴木浩三著　《江戶の経済システム─米と貨幣の霸權争い》　日本經濟出版社　一九九五年

鈴木敬著　《中國繪畫史》　下　〈明〉　平成七年　一九九五年

內山知也　《明代文人論》　昭和六一年　木耳社　一九八六年

市川米庵　《米庵墨談》　正編卷一ー卷三　續編卷一ー卷三　須原屋伊八　江都書林　文化九年　一八一二年

石川鴻齋　《書法詳論》　前田圓　鳳文館　明治十八年　一八八五年

山﨑重久　《世界文化史年表》　藝心社　一九七四年

文徵明選集　影印明拓　《停雲館法帖》　北京市　北京出版社　一九九七年

西川寧編　《日本書論集成》　第一卷　第三卷　汲古書院　一九七八年

宇野雪村　《法帖事典》　東京都　雄山閣　一九七六年

中田勇次郎著作集　《心花室集》　第四卷　東京都　二玄社　一九八五年

中野三敏　《江戶の出版》　ぺりかん社　二〇〇五年

周道振　《文徵明集》　上　下冊　上海市　上海古籍出版社　一九八七年

注釋

編　按　平野和彥　山梨縣立大學國際政策學部准教授。

註　一　參閱《日本國語大辭典》《第二十卷》（東京都：小學館，昭和五一年三月一日，一九七六
年），頁六七六。這套辭典共有二十一冊。從一九七二年開始刊行到了一九七六年結束。
全二十卷，四十五萬項目，七五萬例句的一大辭典。別冊就有主要出典一覽，方言資料等。
每個詞語的解釋現代日語當中最普遍而最恰當的。可以說代表日本國語的最大規模的辭典。
現在已有第二版（二〇〇〇—二〇〇二）。全十四卷（本編十三卷，別卷一卷），五十萬項
目，一百萬例句。第一版被批評的例句，加以其年代，年紀等來改善。「和樣」這個術語並
不僅僅是指著書法風格爲主而言的，另外包括「建築」，「社會風俗習慣」等都用。關於書
道「和樣」舉的出典就有山科道安（一六七七—一七四六）著《槐記》（江戶中期的關於近衛
家熙的聞書，筆記）。近衛家熙（一六六七—一七三六）精通和漢之學，明於有職故實，秀於
書畫，和歌，茶道，華道，香道等都極其奧秘。其內容從享保九年（一七二四）正月到享保

註二 二十年（一七三五）十二月。全十一卷。另有江戶時代的戲作者式亭三馬（安永五年，一七七六—一八二二）著《浮世床》等。

註三 參閱同上辭典《第五卷》（小學館，昭和五十一年三月一日，一九七六年），頁二一四。「唐樣」這個術語也用於書法風格而外，包括「建築」，「社會風俗習慣」等都用。比如說，室町時代的「能樂」作家世阿彌陀約一三六三—一四四三）之《風姿花傳》早就有「唐樣」之說。另有江戶初期的《假名草子》等例子。關於漢字還有這麼一種解釋。就說：「楷書、篆書、隸書等書體。

註四 參閱 http://100.yahoo.co.jp/detail/%E7%94%94%BA%E4%BA%BA%BA%BA/ 2013.3.1.這解釋由於《大日本百科全書》（小學館，一九九三年）來的，編寫者是鶴岡實枝子。

註五 江戶時代中期以後就有多數出版的以繪畫爲主的小說。外形有黃色的封面，所以說黃表紙。小說內容是當時的世風，風俗，事件等，使用時髦的話來把它寫實地描寫出來的。而有特意地違反常識排除道理，專門窺伺荒唐無稽的構想與表現的滑稽文學之性質很濃厚。因此山東京傳也遭到過預想不到的筆禍（參閱水野稔著《黃表紙·洒落本の世界》（東京都：岩波新書，一九七六年）。參閱棚橋正博著：《山東京伝の黃表紙を読む——江戶の経済と社会風俗》（東京都：ぺりかん社，二〇一二年），頁八—一五。

註六 關於明朝文藝思潮，李澤厚在《明清文藝思潮》裡面詳細地分析其「市民文藝」結構（《美的歷程》插圖珍藏本，桂林市：廣西師範大學出版社，二〇〇一年，頁二五一—二八〇）。

註七 大庭脩：《江戶時代唐船持渡書の研究》（關西大學東西學術研究所研究叢刊　一，昭和四二年，一九六七），頁二六五—七三九（資料篇）。

關於明代，特別是文徵明等「吳中四才子」活動的蘇州社會經濟背景，宮崎市定在〈明代蘇松地方の士大夫と民眾——明代史素描の試み〉（《史林》第三七卷第三號，頁二一九—二五一）一文中詳細的描寫出來。關於明代蘇州之「書」與「詩畫」，還可以參閱汪滌：《明中葉蘇州詩畫關係研究》，收入《藝術學研究叢書》（上海市：上海文化出版社，二〇〇七年）。

註八 赤穗四十六士，指著元祿赤穗事件的四十六個武士，加上領袖者大石良雄共有四十七個人。元祿十五年十二月十四日（一七〇三）之夜，爲了報淺野長矩的仇，襲擊吉良義央的宅邸，殺害了吉良義央及家人。

註九 高野辰之是日本著名的國文學家，曾經被國家選爲日本文部省國語教科書編纂委員，而後編輯日本首次國定音樂教科書《尋常小學唱歌》，並爲全國學校校歌作歌詞。他作的校歌歌曲極多，可以參閱《高野辰之作詞一覽表》PDF文件（參閱網站：http://www.city.nakano.nagano.jp/tatsuyuki/data/sakusititran.pdf 2013.2.10.）。他作的小學昌唱歌之歌詞（岡野眞一作曲的較多）都很有名。收集考證很多「邦樂」、「歌謠」、「演戲」等文獻資料，開拓了其藝術之樣式和歷史研究的先驅者。《日本歌謠史》、《江戶文學史》、《日本演戲史》這三本就是他的三大著作，他對於日本近代文學的發展做過很大貢獻。一九一〇年在東京音樂學校（現東京藝術大學音樂學部）任教授，一九二五年由於《日本歌謠史》獲得了文學博士學位，一

九二六年開始在東京大學當了日本演戲史講座。長野縣中野市有高野辰之紀念館（參閱網站：http://www.city.nakano.nagano.jp/tatsuyuki/index.htm 2013.2.10.）

註 十　高野辰之：《藝淵耽溺》（東京都：東堂，昭和十一年，一九三六年），頁九八－一〇〇。高野辰之另有關於江戶時代書法的論文，〈近世書道藝術〉（一）國學家方面（三省堂《書苑》第六卷第三號，昭和十七年三月一日，一九四二年），頁九一－一三。〈近世書道藝術〉（二）國學家方面（三省堂《書苑》第六卷第四號，昭和十七年四月一日，一九四二年），頁五二－五八。〈近世書道藝術〉（三）國學家方面（三省堂《書苑》第六卷第五號，昭和十七年五月一日，一九四二年），頁三四－三九。〈近世書道藝術〉（四）國學家方面（三省堂《書苑》第六卷第六號，昭和十七年六月一日，一九四二年），頁三五－三九。〈近世書道藝術〉（五）國學家方面（三省堂《書苑》第六卷第七號，昭和十七年七月一日，一九四二年），頁七一－七五。這些文章都可以說是「和樣」方面的內容。

註十一　《二老略傳》有幾種版本。一本就是《我自刊我本》。另有無窮會圖書館藏本、國立國會圖書館藏本。

註十二　大庭脩〈德川吉宗と中國文化〉（文章分載於大庭脩《近世日中關係史料集》〈解題〉關西大學東西學術研究所刊，一九七三年，頁四九－五三。大庭脩〈辰壱番唐船の積荷〉《石田幹之助博士頌壽紀念東洋史論叢》，一九六五年。參閱《si-no Japanese Cultural Interchange》（Vol.3 1985.10），收入於大庭脩《象と法と》（大庭脩先生古稀紀念祝賀會發行，同朋社出版，一九九七年），頁三六三－三八三。

註十三　此〈明衡山文先生正傳筆法統脈〉按照幾種《二老略傳》版本來校對而成。

註十四　《觀鵞百譚》總目錄：

〈卷之一〉

〈卷之三〉

第卅六談「名山道觀佛寺題銘」，第卅七談「書學傳授鄭解不同」，第卅八談「歐公日本刀歌末句」，第卅九談「明周王懷素屏風詩」，第四十談「松雪雪菴題署推讓」，第四十一談「回道人榴皮寫壁詩」，第四十二談「筆仙賣筆躍出筒中」，第四十三談「南路惡謬顏公濫觴」，第四十四談「和漢同稱字迹爲手」，第四十五談「陳復君前書法端正」，第四十六談「滕公墓銘叔孫通釋」，第四十七卷「師宣官空手入酒家」，第四十八談「令孤岐公宮嬪潤筆」，第四十九卷「智永筆塚後賢多傚」，第五十談「黃射襴衡見蔡邕碑」，第五十一談「衡山鑒定吳人承恩」，第五十二談「羊欣新裙大令戲筆」，第五十三談「歐陽觀碑三日不去」，第五十四談「素師疎放醉僧圖詩」，第五十五談「後唐李主撮襟之書」，第五十六談「大令除改右軍壁書」，第五十七談「趙文敏書神速如風」，第五十八談「吳興寫竹與八法通」，第五十九談「蔡龍亭侯作紙石臼」，第六十談「書畫裝潢見誤庸工」，第六十一談「王祐臥病鬼與赤筆」，第六十二談「王家七郎執帚書壁」，第六十三談「朱雀之門額用助語」。

〈卷之四〉

第六十四談「京極黃門百賤和歌」，第六十五談「弘法大師鼠跡心經」，第六十六談「東海廣桑宣尼得仙」，第六十七談「詹仲和題雪舟富士」，第六十八談「祝京兆跋趙吳興書」，第六十九談「鄭虔貯栿葉於慈恩」，第七十談「右軍眞草誤刮棃几」，第七十一談「退筆化爲蟋蟀在牀」，第七十二談「千字文律召律呂誤」，第七十三談「蕭何篆籀未央殿額」，第七十四談「米南宮洗二王惡札」，第七十五談「心正筆正公權筆諫」，第七十六談「右軍十二竊父

秘書」，第七十七談「凌雲臺上轆轤韋誕」，第七十九

談「藤代御幸松煙寶墨」，第八十談「蔡邕石室大學五經」，第八十一談「東方曼倩姑蘇書

師」，第八十二談「獻之固辭大極殿額」，第八十三談「行成扇面字上御几」，第八十四談

「江夏王鋒井欄學書」，第八十五談「秦羽人王次仲化鳥」，第八十六談「東都乞兒用足寫

字」，第八十七談「王帖三千一丈二尺」，第八十八談「桓玄書畫寒具爲涴」，第八十九談

「梁武造寺子雲蕭字」。

〈卷之五〉

山德行世系壽量」。

第九十談「鍾繇入抱犢山學書」，第九十一談「蘇米鶴林寺伽藍神」，第九十二談「王弇州任

琅琊後昆」，第九十三談「古今篆書正統流派」，第九十四談「吳興金剛經仲穆繼」，第九十

五談「把筆撥鐙不用苦緊」，第九十六談「墨池鶩池釣臺丹井」，第九十七談「即天孫休和朝

俗字」，第九十八談「蔡忠惠公萬安橋碑」，第九十九談「和朝善書尊圓硯匡」，第百談「衡

註十五 書學學書道史學會：《書学書道史研究》二一（二〇一二年），頁一七一二六。

註十六 金埴字苑紫，小郊，號鰥鰥子，聾翁，淺人，壑門，浙江山陰（今紹興縣）人。他文學上有較深的造詣，是一位詩人。通說文，精文字聲韻之學。生於康熙二年（一六六三），卒於乾隆五年（一七四〇）。他的生平事跡，只能《不下帶編，巾箱說》與《巾箱說》這兩種筆記中，得到一些材料。參閱下注清代史料筆記叢刊《不下帶編，巾箱說》，王湜華的點校說明。

註十七 清代史料筆記叢刊《不下帶編，巾箱說》（清·金埴撰、王湜華點校，北京市：中華書局，

註二二 下中彌三郎發行《細川廣澤古詩十九首》，收入《和漢名家習字本大成第三十卷》（東京都：平凡社，昭和九年，一九三四年）。

註二一 參閱《日知錄》（文淵閣《欽定四庫全書》〈子部，雜家類，雜考之屬〉），《日知錄集釋》（《四部備要》子部，黃汝成集釋，臺灣中華書局，一九八四年），塵垣校注：《日知錄校注》（合肥市：安徽大學出版社，二〇〇七年）。

註二十 周道振編著：《文徵明書畫簡表》，《中國古代美術資料叢書》（北京市：人民美術出版社，一九八五年），頁一六一。

註十九 〈特集 文徵明，古詩十九首卷〉《書學》（第二十四卷第十二號，通卷二八五號，財團法人 日本書道教育學會，昭和四八年一二月一日，一九七三年）。這本載有文徵明〈古詩十九首卷〉的墨跡眞跡，這卷墨跡原來是石橋犀水（一八九六—一九九三）的藏品。文章就有石橋犀水著：〈文徵明古詩十九首卷的傳來〉，頁四三—四五；服部北蓮（一八九一—一九八六）著：〈文徵明的時代與其書〉，頁四六—四八。

註十八 收入於長澤規矩也編：《和刻本漢詩集成總集編》全二十卷（東京都：汲古書院，一九八二年）。

一九八二年），頁四一。

國家圖書館出版品預行編目(CIP)資料

尚古與尚態 : 元明書法研究論集 / 明道大學國
學研究所、李郁周主編. -- 初版. -- 臺北市 :
萬卷樓, 2013.10
面 ; 公分. --（明道大學國學論叢）
ISBN 978-957-739-829-1(平裝)

1.書法 2.元代 3.明代 4.文集
942.092 102022914

尚古與尚態
——元明書法研究論集

2013 年 10 月 初版 平裝

ISBN 978-957-739-829-1　　　　　　　　　定價：新台幣 680 元

主　　編	明道大學	出版者	萬卷樓圖書股份有限公司
	國學研究所	編輯部地址	106 臺北市羅斯福路二段 41 號
	李郁周		9 樓之 4
發 行 人	陳滿銘	電話	02-23216565
總 編 輯	陳滿銘	傳真	02-23218698
副總編輯	張晏瑞	電郵	editor@wanjuan.com.tw
責任編輯	吳家嘉	發行所地址	106 臺北市羅斯福路二段 41 號
編　　輯	游依玲		6 樓之 3
編輯助理	楊子葳	電話	02-23216565
封面設計	斐類設計	傳真	02-23944113
		印刷者	晟齊實業有限公司

版權所有・翻印必究　　新聞局出版事業登記證局版臺業字第 5655 號